新文京開發出版股份有限公司

NEW WCDP

新世紀‧新視野‧新文京—精選教科書‧考試用書‧專業參考書

Second Edition

INTRODUCTION TO DESIGN

設計概論

曾芷琳 吳宜真 蕭淑乙 編著

第 2 版

國家圖書館出版品預行編目資料

設計概論/曾芷琳, 吳宜真, 蕭淑乙編著. -- 二版. --
新北市：新文京開發出版股份有限公司, 2024.01
面；　公分

ISBN　978-986-430-992-4（平裝）

1.CST：設計

960　　　　　　　　　　　　　　112019998

設計概論（第二版） （書號：H202e2）

編 著 者	曾芷琳　吳宜真　蕭淑乙
出 版 者	新文京開發出版股份有限公司
地　　址	新北市中和區中山路二段 362 號 9 樓
電　　話	(02) 2244-8188（代表號）
Ｆ Ａ Ｘ	(02) 2244-8189
郵　　撥	1958730-2
初　　版	西元 2016 年 07 月 10 日
二　　版	西元 2024 年 01 月 01 日

　　與淑乙相識於朝陽科技大學設計研究所，之後成為她的論文指導教授，當時，研究生們都讀了好久好久，但進一步的熟識，反而是在她畢業以後，因緣際會進入學校擔任專案計畫助理，雖然不屬我的計畫，她倒是熱心的偷渡了不少時間來幫我，再後來，索性有計畫就由她經手，不論是政府的計畫或是民營的產學合作專案，都有她的心血；除了專業能力的成長有跡可循，因著環境浸染，她也從一位計畫助理，不知不覺已轉型為一位稱職的大學教師。

　　本書是由淑乙與曾芷琳老師、吳宜真老師共同編著的設計概論性書籍，內容多元，含括了諸多設計的主要領域，如環境、流行與時尚設計，除圖文並茂，亦展現了理論與實務結合、例如與品牌設計有關的章節等。開卷有益，好處多多：

1. 奠定設計知識基礎，並且深入瞭解各項設計的發展淵源與應用現況。

2. 品牌設計章節，提出設計觀點與時程，能夠瞭解品牌從無到有的設計過程。

3. 本書囊括不少過去的設計概念書籍未曾有過的單元，甚至包含重要的設計競賽資訊，具有相當的創新性與參考價值。

　　透過本書，可以讓想理解設計領域、從事設計實務的學子，有一個就近的參考管道，先參透設計，才能悠遊於設計。

<div align="right">
朝陽科技大學視覺傳達設計系教授
</div>

　　「設計」(Design) 是我們生活中最強大的能量來源之一，豪菲 (Thomas Hauffe) 說過：「設計是無所不在的」。設計可以說自有人類以來就存在，而為了配合人類生存的條件，追求更舒服的生活環境，無時無刻都在進行設計活動。設計是一門兼具科技及藝術的行業，其涵蓋領域廣泛，對學習設計或者想要進入設計專業的人，是有其必要先瞭解「設計」的意義及其對現今社會生活環境的影響。

　　今日我們所處的時代之中，設計所涉足的領域已越來越多元，設計活動也隨社會的進步而不斷創新與變革，設計脈絡不只是單獨探討形式、學術與實務層面，在當代綜合性「以人為本」的問題中，簡單地說，共創、永續、解決問題仍是設計的基本概念與目的。

　　對設計相關工作者而言，設計之價值即是感悟設計之「源」，有「源」才能自基本架構中發展出個人設計特質與實務依據，同時設計思維需要多面向的構思與發展。目前在國內大專院校設計相關科系蓬勃發展之際，個人認為吳宜真、曾芷琳、蕭淑乙三位老師在設計領域豐富的學、業界經驗，有著代表性的價值。共同著作的本書屬實用性的設計專書，包含設計原理、設計類別、設計形式原理、創新設計、綠色設計、通用設計、設計職場倫理等，書中提供了優美圖表及相關作品輔佐，展現其成果與貢獻，值得讀者們細細地品味與學習。更進一步地說，此書提供給設計相關學習者正確的引導，亦可作為欲進入此領域人士之參考，個人真心推薦！

<div align="right">
國立雲林科技大學設計學院院長

創意生活設計系暨研究所教授
</div>

　　曾芷琳博士畢業於國立雲林科技大學博士班，是本人指導之博士生，在校期間不論在學術研究及產學實務表現皆非常優異，她畢業後即獲聘為僑光科技大學多媒體與遊戲設計系專任助理教授。芷琳在修業過程中擔任本人國科會之兼任研究助理，也是經濟部商業司輔導案－大同醬油品牌形象規劃輔導案協同主持人，本設計案之作品亦獲得德國 2010 iF communication design award 之殊榮。芷琳在校及在學術研究上的優異表現，更因此獲得國立雲林科技大學提名為斐陶斐榮譽學會會員。

　　芷琳就讀博士班期間，即擁有豐富的數位設計教學經驗，而本書是與她的同事蕭淑乙老師及博士班同學吳宜真老師共同編撰而成，三位皆是對於設計教學非常具有熱忱的年輕教師，以數年的時間籌備及撰寫本書的內容，集結三人多年的設計教學經驗、設計案例、圖片與資訊蒐集等內容，尤其收錄國內外知名設計相關競賽資訊，對於學習設計相關領域的學生及對設計有興趣的民眾而言，是一本非常有價值的參考書，因此極力推薦此書。

國立雲林科技大學視覺傳達設計系教授
設計學研究所教授

林崇德

不會有最好，但永遠可以更好！

　　跨領域已日漸成為學習上的顯學，且已是許多專業如工業設計、視覺傳達設計、建築、室內設計，以及工程設計等每日必須面對與討論的主題。在今日競爭劇烈且要求時效的壓力下，其設計概念發想與能力在整個設計流程中所扮演的角色，就越顯得重要；設計上不求最好，但希望能使其更好！

　　在如此多元的學習環境中，各設計專業領域有其獨特性與相關性，為了能夠瞭解其異同之處，三位編者精心完成了這本工具書。此書透過圖文並茂的介紹，讀者可以瞭解設計的相關原理，提升相關知識與學理概念；瞭解設計的特質與創造思考方式，並且透過平面、色彩、立體與數位設計等各式各樣設計類別的說明，幫助提升理解能力；新增創意商品、流行時尚、數位化、通用設計等設計理論內容，有別於其他設計概論書籍，且資料更為完備。

　　本書的內容是以設計概論與應用介紹為主體，每章節配合設計之案例輔助說明，其內容淺顯易懂且相當實用，適合專業設計師、設計相關系所的學生、設計管理者、產品設計與行銷人員，以及所有對創新性新產品設計活動有興趣且想學習的人士，皆可使用。本書不僅能協助設計者學習概念設計，還能讓設計師藉由學習成為具有創意的思考者，誠摯推薦給大家。

朝陽科技大學工業設計系教授
助理副校長
產學合作處產合長

黃台生

設計沒有標準答案，只有最適合的答案

「設計沒有標準答案，只有最適合的答案」，這是一句敝人最常用來勉勵設計科系學生的話，這句話成型於無數設計先進所付出的時間與心血的經驗，表象來說，頗有鼓舞設計者的意味，但真切的內涵意義卻是設計者應多方考量設計本質，以符合被設計物之特性或使用者需求；也因此，設計者常常遊移在維持自我風格以及符合普羅大眾觀感的天秤兩端，反覆推敲與拉鋸、不能自已…。如此說來，設計者應該是最懷有能接受批判的氣度、虛懷若谷的態度，但卻要不失具創造力的廣度，以及設計思維的深度…；想來，設計的確是一條漫長的自我修行之道。

身處在設計領域越來越多元化的數位時代，相信「設計」二字從專業面向延伸到常民生活，悉心端詳，不難體悟設計美學對於人們的深刻影響所在，本書的醞釀源自於本人對於設計的熱忱與學習堅持，亦期盼為國內設計教育課程盡一份綿薄心力，給予有志學習設計者建立設計基礎之學。

本書透過初期籌備企劃、書籍章節走向的無數次討論、內文編整與新撰、搭配積累多年精華的資料圖片與拍攝照片、邀集優秀設計作品圖片、親自潤稿勘誤等程序，終將如期付梓，感謝兩位共同作者－吳宜真老師、蕭淑乙老師的通力合作，而「設計概論」一書也因應時代趨勢更新再版在即，新文京開發出版股份有限公司給予作者群編撰此書的高度自由與信任，與此同時，亦期盼設計學術先進，務請不吝指教，在此銘謝！

謹將此書獻給我最敬愛的父母、親友與師長們！

僑光科技大學　多媒體與遊戲設計系　專任副教授
國立雲林科技大學設計學博士

　　想要進入設計的行業，首先，應該瞭解「設計」的意義，「設計概論」是設計領域中極為重要的課程之一。想要成為一個好的設計師並不是容易的事情，除了要擁有基本的設計功力之外，還需要擁有各式各樣的應對、反應、規劃及組織等能力。

　　話說要成為設計師不容易，卻也不是那麼的困難，本書從「設計」(Design) 開始進行談論，集結個人及曾芷琳老師、蕭淑乙老師的教學經驗，撰寫成一本談論設計領域概論相關之書籍，透過設計的起源、發展，進而瞭解平面設計、包裝設計、產品設計、設計行程的原理、創意思考與方法、數位媒體設計、文創設計及設計職場倫理與技能等相關知識議題，進而編撰並彙編成設計教科書，書中不僅談論設計相關知識，也嘗試將設計師應該有的思維放入書中，讓讀者可以由淺入深、循序漸進的更瞭解認識設計。

　　本書是一本以基礎理論為導向的書籍，無論是針對一般剛接觸或正學習設計的學生而言，皆是一本閱讀容易且輕鬆的書籍，透過每一章節內容安排，一步步引導學習閱讀，而不致無所適從。希望透過本書出版，讓想瞭解設計及真正對設計有需要的人能達到學以致用的目的，並帶著愉快而輕鬆的心境學習設計，活用設計在生活或工作中，最終發揮所學，成為專業的設計人才。

　　謹將此書獻給我最敬愛的父母、師長與親友們！

嶺東科技大學 視覺傳達設計系　專任助理教授

國立雲林科技大學設計學博士

　　設計之路路迢迢,從事形象規劃設計、設計企劃與社區設計等相關工作已十餘年,每當在規劃與思考設計專案時總是會回想過去所學,並且反芻轉化後應用於設計工作上,隨著經驗累積有足夠的能量與夥伴們共同開設艸蕭設計。因此,2016 年芷琳老師邀約與吳宜真老師共同編寫設計概論初版時,便立刻答應奉獻所長。將基本的設計知識、各領域專業特色等資訊,透過深入淺出的說明與案例讓設計能更容易被理解。

　　本書從設計人必須理解的設計基礎、原理原則,與多領域的題材提供各項理論與實務並進的說明,二版內容也不斷更新設計脈動,讓書中的黃金屋更豐富,包括:

1. 設計要素的整理,從點線面、平面到立體、色彩的應用皆具備。

2. 加強視覺設計、品牌設計、工業設計、環境與多媒體設計,以及創新設計等圖文並茂的理論與實務說明。

3. 曾芷琳老師更新目前國內外知名設計競賽資訊,提供設計人發揮所長。

　　感謝曾芷琳與吳宜真老師的通力合作完成此書,以及從過去到現在的各位師長們的指導、艸蕭設計夥伴們的支持、親友們的大力支援,並感謝新文京開發出版股份有限公司給予支持再創二版。

　　謹將此書獻給親愛的父親母親、親友與師長們!

<div align="right">

艸蕭設計有限公司 共同創辦人暨創意總監

蕭淑乙

</div>

曾芷琳
Chih-Lin Tseng

現職
僑光科技大學多媒體與遊戲設計系專任副教授

學歷
國立雲林科技大學設計學博士
樹德科技大學應用設計研究所碩士

教學經歷

- 2022~2023 臺中市政府教育局暑期 ACG 產業人才培訓營隊授課教師
- 僑光科技大學多媒體與遊戲設計系專任助理教授
- 國立臺中教育大學數位內容科技系兼任講師
- 國立雲林科技大學視覺傳達設計系兼任講師
- 國立高雄師範大學工業設計系兼任講師
- 義守大學數位多媒體設計學系兼任講師
- 臺南應用科技大學商品設計系兼任講師
- 環球科技大學視覺傳達設計系兼任講師
- 高苑科技大學資訊傳播系兼任講師
- 東方設計學院美術工藝系兼任講師
- 行政院勞委會職訓局業界講師
- 朝陽科技大學創新設計研發中心研習講師

業界經歷

- 大才全資訊科技股份有限公司設計顧問
- 樂橙創意有限公司設計專家顧問
- 設姬司潮流工作室兼任設計總監
- 雅奕超媒體國際有限公司專案經理
- 高雄市基督教青年會 YMCA 美術教師

學術研究與專長

- 視覺設計、數位多媒體、2D 動畫、3D 建模、設計企劃

About the Authors Chih-Lin Tseng

特殊榮譽

- 2023 IETAC 第十六屆資訊教育與科技應用研討會徵求論文及專題競賽佳作論文
- 2022 IETAC 第十五屆資訊教育與科技應用研討會徵求論文及專題競賽數位內容與創意設計類佳作、佳作論文
- 2021 IETAC 第十四屆資訊教育與科技應用研討會徵求論文及專題競賽佳作論文
- 2020 IETAC 第十三屆資訊教育與科技應用研討會徵求論文及專題競賽數位內容與創意設計類第一名、佳作論文
- 2019 資訊應用服務創新創業新秀選拔銀獎
- 2018 資訊應用服務創新創業新秀選拔銀獎
- 2018 TCN 創客松產品潛力獎
- 2017「Open Data 創新應用競賽」產品潛力獎、商業化第三名
- 2017 智慧城鄉創意競賽佳作
- 2017 資訊應用服務創新創業新秀選拔金獎
- 2017 AI 智能服務應用大賽：AI+ChatBot 第一名
- 2016 Open Data 創新應用競賽－ TGOS MAP 應用組金獎、easy Traffic 服務平臺組銀獎
- 2016 微軟 DevDays Asia 黑客松－雲端與資料平臺應用 APP 第二名、生產力應用 APP 第二名
- 2015 ICE CUP 雲端商務暨互聯網創新、創意企劃亞軍
- 2013 斐陶斐榮譽學會會員
- 2010 iF 包裝設計 (Ta-Tung Soy Sauce)
- 2009 經濟部商業司 98 年度【商業服務設計發展計畫】－大同醬油品牌形象規劃新產品包裝及行銷傳播計畫優選
- 2007 臺南市政府尋找幸福－愛戀巴克禮公園 DV 攝影銀牌獎

About the Authors　Chih-Lin Tseng

著作

- 蔡文龍、蔡捷雲、歐志信、曾芷琳，2020，《跟著實務學習 ASP.NET MVC 5.x 一打下前進 ASP.NET Core 基礎（VS 2019 版本）》，碁峰資訊股份有限公司，臺北市

- 蔡文龍、蔡捷雲、歐志信、曾芷琳、萬鴻曜，2020，《跟著實務學習 ASP. NET MVC 5.x一第一次寫 MVC 就上手》，碁峰資訊股份有限公司，臺北市

- 蔡文龍、蔡捷雲、歐志信、曾芷琳、黃承威、卓宏逸，2020，《跟著阿才學 Python：從基礎到網路爬蟲應用》，碁峰資訊股份有限公司，臺北市

- 蔡文龍、歐志信、蔡捷雲、曾芷琳、林家瑜、鄭玉珍，2020，《跟著實務學習 Bootstrap 4 －第一次設計響應式網頁就上手－ MTA 試題增強版（含 MTA JavaScript 國際認證模擬試題）》，碁峰資訊股份有限公司，臺北市

- 蔡文龍、歐志信、蔡捷雲、曾芷琳、林家瑜、鄭玉珍，2019，《跟著實務學習 Bootstrap 4 －第一次設計響應式網頁就上手》，碁峰資訊股份有限公司，臺北市

- 蔡文龍、蔡捷雲、歐志信、曾芷琳，2019，《跟著實務學習 HTML5, CSS3, JS, jQuery, jQueryMobile, Bootstrap & Cordova －第一次開發跨平臺網頁與 APP 就上手－增訂版》，碁峰資訊股份有限公司，臺北市

- 蔡文龍、蔡捷雲、歐志信、曾芷琳、劉景峰，2018，《跟著實務學習 HTML5, CSS3, JS, jQuery, jQueryMobile, Bootstrap & Cordova －第一次開發跨平臺網頁與 APP 就上手》，碁峰資訊股份有限公司，臺北市

- 蔡文龍、蔡捷雲、歐志信、曾芷琳、萬鴻曜，2018，《跟著實務學習 ASP. NET MVC －第一次寫 MVC 就上手》，碁峰資訊股份有限公司，臺北市

- 曾芷琳、吳宜真、蕭淑乙編著，2016，《設計概論》，新文京開發出版有限公司，新北市

吳宜真
Yi-Chen Wu

現職

嶺東科技大學視覺傳達設計系專任助理教授

學歷

國立雲林科技大學設計學博士

國立臺中科技大學商業設計研究所碩士

教學經歷

- 僑光科技大學生活創意設計系專任助理教授
- 2020 八閩杯海峽兩岸大學生設計工作坊指導教師
- 2019 晉江海峽兩岸大學生設計營－紙匠杯指導教師
- 環球科技大學創意商品設計系專任助理教授
- 環球科技大學創意商品設計系副主任
- 環球科技大學設計學院祕書
- 國立臺中科技大學商業設計系兼任講師
- 亞洲大學創意商品設計系／視覺傳達設計系兼任講師
- 嶺東科技大學創意商品設計系／視覺傳達設計系兼任講師
- 建國科技大學商業設計系兼任講師
- 南開科技大學多媒體設計系兼任講師
- 明道大學數位媒體設計系兼任講師
- 大同技術學院多媒體設計系兼任講師
- 雲林職業工會課程講師
- 雲林山線社區大學課程講師
- TQC 中華民國電腦基金會電腦技能命題師
- 臺南職業訓練中心課程講師
- 逢甲大學推廣中心課程講師

About the Authors Yi-Chen Wu

業界經歷

- 112 年度上、下半年產業人才投資方案職類審查委員
- 52 屆、53 屆全國技能競賽中區分區技能競賽平面設計、展示設計技術職類裁判
- TCCA 臺灣文化創意協會常務理事
- 國立斗六高級家事商業職業學校理事
- 臺東大學美術產學中心產品、包裝設計顧問
- 臺北市政府稅捐稽徵處租稅繪本設計比賽評審教師
- 佑達股份有限公司設計師
- 辛樺廣告設計公司設計師

學術研究與專長

- 視覺設計、電腦繪圖設計、包裝設計、產品設計、流行飾品設計

特殊榮譽

- 2019 富樂夢淨亮擦新裝競賽／Flomo 富樂夢第一名
- 2014 永恆之戀珠寶飾品設計／中華飾金寶石協會入選
- 2013 寶貝綠高雄－綠色包裝競賽（海報設計）／高雄市政府環保局甲等獎
- 2013 沛思－我的保養品包裝設計競賽銀獎
- 2013 寶貝綠高雄－綠色包裝競賽（包裝設計）／高雄市政府環保局甲等獎
- 2010 母親節禮盒綠色包裝設計／行政院環保署佳作
- 2009 母親節禮盒綠色包裝設計／行政院環保署優選
- 2009 水蜜桃綠色包裝設計（六粒裝）／桃園縣政府第二名
- 2009 水蜜桃綠色包裝設計（八粒裝）／桃園縣政府第三名
- 2001 喜年來蛋捲禮盒包裝設計／喜年來公司佳作
- 1998 臺中閃亮一顆星 CIS 設計／訊達電信公司佳作

著作

- 曾芷琳、吳宜真、蕭淑乙編著，2016，《設計概論》，新文京開發出版有限公司，新北市

蕭淑乙
Shu-Yi Hsiao

現職
艸肅設計有限公司共同創辦人暨創意總監

學歷
朝陽科技大學設計碩士

教學經歷

- 朝陽科技大學資訊管理系兼任講師
- 勞動部勞動力發展署中彰投分署移地訓練課程助理職訓師
- 弘光科技大學通識教育中心兼任講師
- 修平科技大學數位媒體設計系兼任講師
- 南開科技大學文化創意與設計系兼任講師
- 僑光科技大學多媒體與遊戲設計系研習講師

學術研究與專長

- 形象與品牌設計、商品企劃、專案管理、永續發展推動與規劃

著作

- 周文智、蕭淑乙、蕭又展、陳明妙，2017，《敘事法於原住民族特色商品開發之研究與應用設計》，國立屏東大學 2017 文化創意產業永續與前瞻學術研討會：文化創意產業教育論文集，235-249
- 曾芷琳、吳宜真、蕭淑乙編著，2016，《設計概論》，新文京開發出版有限公司，新北市
- 蕭淑乙，2008，《樂音轉譯影像之實驗創作研究－瀰迷之音視覺實驗創作》，朝陽科技大學設計研究所碩士論文，臺中市

About the Authors Shu-Yi Hsiao

· 蕭淑乙、曾芷琳，2006，《東西方恐怖電影之聽覺符碼初探－以日本恐怖電影〈七夜怪談－貞子謎咒〉與美國恐怖電影〈剎靈〉為例》，實踐大學設計進化論國際設計研討會論文集，136-145

· 蕭淑乙，2006，《聲音視覺化之初探》，中華民國設計學會第十一屆全國學術研討會論文，臺灣臺中，H03

CONTENTS 目錄

001 ●———— CHAPTER 01 導論 Introduction

002 1-1 設計與藝術之定義 Definition of Design and Art

007 1-2 設計的意義與目的 Design Meaning and Purpose

014 1-3 設計的領域 The Field of Design

023 ●———— CHAPTER 02 設計原理 Design Principle

024 2-1 設計要素 Design Elements

034 2-1-1 平面設計要素 The Element of Graphic Design

043 2-1-2 美的形式原理 Formal Principle of Beauty

053 2-1-3 色彩原理 Color Theory

069 2-1-4 包裝設計要素 The Element of Package Design

075 2-2 創意思考與設計方法 Creative Thinking and Design Method

081 ●———— CHAPTER 03 設計類別 Design Category

082 3-1 視覺傳達設計 Visual Communication Design

086 3-1-1 廣告設計 Advertisement Design

095 3-1-2 品牌設計 Brand Design

104 3-1-3 包裝設計 Package Design

115 3-2 工業設計 Industrial Design

120 3-2-1 工藝設計 Crafts Design

126 3-2-2 創意產品設計 Creative Product Design

134 3-3 環境設計 Environment Design

141 3-3-1 建築設計 Architectural Design

152 3-3-2 室內設計 Interior Design

CONTENTS

158 　**3-4** 流行設計 Popular Design

162 　3-4-1 時尚設計 Fashion Design

167 　**3-5** 數位多媒體設計 Digital Multimedia Design

174 　3-5-1 網站設計 Web Design

181 　3-5-2 動畫與遊戲設計 Animation and Game Design

189 　3-5-3 數位展示設計 Digital Display Design

203 ●────── CHAPTER **04** 創新設計 Innovative Design

204 　**4-1** 通用設計 Universal Design

211 　**4-2** 綠色設計 Green Design

220 　**4-3** 文化創意設計 Cultural and Creative Design

229 　**4-4** 資訊圖表設計 Infographic Design

235 　**4-5** 設計企劃 Design Planning

241 　**4-6** 國內外知名設計競賽 Design Awards

249 ●────── CHAPTER **05** 結論 Conclusion

250 　**5-1** 設計倫理 Design Ethics

255 　**5-2** 設計師的素養與技能 Design Literacy and Skills

262 　**5-3** 未來設計趨勢 The Trends of Future Design

導論
Introduction

01

CHAPTER

1-1 設計與藝術之定義 Definition of Design and Art

1-2 設計的意義與目的 Design Meaning and Purpose

1-3 設計的領域 The Field of Design

1-1 ... 設計與藝術之定義
Definition of Design and Art

▶ 何謂設計 (Design)

　　設計 (Design) 是開物成務、經世致用之學，是一切事物的創造方法，更是結合科學 (Science) 與藝術 (Art) 的創造行為。德國包浩斯 (Bauhaus) 學院創校校長沃爾特‧格羅佩斯 (Walter Gropius) 說：「設計是一切事物的分母」。透過良好的設計規劃，可協助企業再造（圖 1-1-1～圖 1-1-2）、塑造城市風格（圖 1-1-3）、建立國家形象（圖 1-1-4），由此可知，設計對生活具有重要性及影響力[1]。

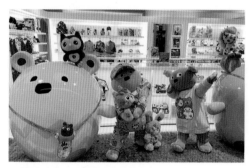

● 圖 1-1-1
透過設計打造企業形象 -1
攝／吳宜真

● 圖 1-1-2
透過設計打造企業形象 -2
攝／吳宜真

● 圖 1-1-3
透過設計打造城市造型形象
攝／盧妍安

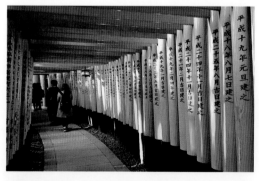

● 圖 1-1-4
透過設計打造城市、國家形象
攝／李季音

註 1　林俊良 (2005)。基礎設計。臺北：藝風堂，P4。

設計是一種生活主張，也是生活的一部分，人們在設計創造的環境中生活，無論是食、衣、住、行、育、樂等活動都離不開設計的範疇（圖1-1-5）。設計的事物無所不包，無所不在，設計是在有條件限制之下解決問題，而不是增添問題，最終目標是在滿足人們的希望與需求，使人們生活過得更安逸、更美好。現今越來越多企業重視「設計」，一般消費者認為，外觀較美的設計總是比較好用。前 IBM 董事長華生 (Thomas J. Watson) 曾有句名言：「好設計，就是好生意。」(Good design is good business.)（圖 1-1-6）所以，設計可以說是一門技術，也是一種創作的挑戰。

● 圖 1-1-5
透過互動設計打造娛樂教育之目的
攝／吳宜真

● 圖 1-1-6
商品透過設計展示美化達到行銷目的
攝／吳宜真

「設計」是具清楚的目標與計畫，它是一種思考步驟或過程，透過輔助物將設計師心中構想轉化表達出來，得以改善人們生活及美化環境的創造活動。因此，設計兼具實用 (Practical) 和藝術 (Art) 的雙重價值（圖 1-1-7）。綜合上述，設計除了追求美觀、具備審美性、機能性及經濟性等綜合性計畫考量外，更需具備價值的創新 (Innovation)，創造符合目標市場的「人文價值」及「獨特藝術價值」，另應透過成本與利潤的分析，將創意設計有效轉換成商業價值，為企業帶來豐厚的利潤（圖 1-1-8）。

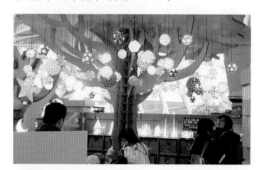

● 圖 1-1-7
透過設計與藝術打造室內空間氣氛
攝／吳宜真

● 圖 1-1-8
透過設計轉換商業價值，為企業帶來利潤
攝／吳宜真

▶ 何謂藝術 (Art)

藝術 (Art) 源自拉丁文 ars(artem)，大致與「技術」意義相近，指技能、技巧、技術。承襲希臘語 techniko's，technika' 即 art、skill 之意。古希臘 technika' 意味藝術，為建築術、政治術、辯論術、奇術、模仿、魔術、造型藝術等，即應用技術來製作東西之意，並意味運用手工技術來製作。中國古文「藝」字有許多解釋，《書經》：「純其藝黍稷」，《孟子》〈滕文公〉：「種藝五穀」，《荀子》：「耕耘樹藝」；這些「藝」字有「種植」的意思。《禮記》〈樂記〉：「藝成而下」，《論語》〈庸也〉：「求也藝」，《史記》〈儒林傳〉：「能通一藝以上者」；此「藝」字有「技術」或「才能」之意。即使所謂「六藝－禮、樂、射、御、書、數」也與才藝或技術有關。

藝術無法脫離人的生活與自然而獨立生存，藝術是以人的情感 (Feeling) 表現為主，情感是藝術創作的重要因素之一，所表現的藝術是人對美的感情表現，藉由材料 (Material)、形式 (Form)、內容 (Content)、技巧 (Skill) 呈現美感經驗的創作物（圖 1-1-9 ～圖 1-1-10）。藝術也是人們追求真、善、美的生活目標之一，是一種對「美」的表現呈現。「美」一般又可分為自然美 (Natural Beauty) 與人工美 (Artificial Beauty) 兩種。總和上述言論，藝術是呈現人內心深層的感動與

愉悅，是美的感知總和，是一種抽象卻也具體的表現體驗過程。現今藝術可分為音樂、雕刻、建築、舞蹈、文學、繪畫、戲劇、電影等八大藝術領域。

● 圖 1-1-9
繪畫藝術表現作品
攝／吳宜真

● 圖 1-1-10
透過材質、技巧展現藝術美感作品
攝／吳宜真

▶ 設計與藝術的定義

設計與藝術定義是不同的（圖 1-1-11），「設計」的定義是什麼？歐洲人說：「設計」是人類用智慧及技巧，解決問題的創意活動。猶太人說：「設計」是有市場性及商品化的創意活動。日本人說：「設計」是有附加價值的創意活動。

設計 Design
1. 著重客觀的滿足（被大眾接受）
2. 有目的（實用性）
3. 為工業、商業服務的科技需求
4. 思考的（思考創作下的產物）
5. 有計畫、有步驟的行為
6. 應用藝術

藝術 Art
1. 著重主觀的滿足（期望給予肯定）
2. 無目的（純欣賞）
3. 表現文藝或心靈的人文意境
4. 直觀的（靈感和情感下的產物）
5. 隨心所欲的揮灑
6. 純藝術

● 圖 1-1-11 設計與藝術之區別 圖／吳宜真

國外學者為設計定義如下：英國工業設計教育家 Misha Black 爵士：「設計是一種創造的行為，其目的在決定產品的真正品質。所謂真正品質，並非僅指外觀，主要乃在結構與功能的關係，俾達生產者及使用者，均表滿意的結果」；美國工業設計師協會 (Industrial Designers Society of America, IDSA) 定義：「設計乃是一種創造，以及發展產品新觀念、新規範標準的行業；藉以改善外觀和功能，以增加該產品或系統的價值；使生產者及使用者均受其利。其工作可與其他開發人員共同進行，如經理、工程師、生產專業人員等；設計的主要貢獻，乃在滿足人們的需要與喜好，尤其指產品的視覺、觸覺、安全、使用方便等」；設計是「為改進生活品質及滿足需求，而透過規劃、設想等視覺傳達手段，以解決問題、滿足人類需求的過程」。[2]

註 2　http://www.love-touch.org/2014/06/blog-post_8526.html.

綜合各國之論點，設計是理性、冷靜的去「策劃」、「計謀」的行為。「設計」最核心的目的，是在改進人類的生活品質，提升社會的文化層次。

　　藝術的定義，古代中外的解釋都和「技術」、「技藝」有關。廣義的定義是指：凡含有技巧與思慮的活動及其製作，皆稱為「藝術」。狹義的定義是指：凡具有審美的價值或活動及活動產品，能表現出創作者的思想及情感，並給予接觸或欣賞者產生美的感受，稱之為藝術（圖 1-1-12 ～圖 1-1-13）。

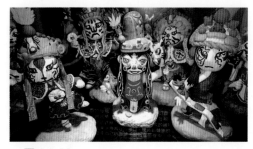

● 圖 1-1-12
公仔陶土藝術表現
設計／饒佳恩、洪瑋玲、陳桂子、魏妙仔、
劉素君、王宏凱

● 圖 1-1-13
陶杯製作藝術表現
攝／吳宜真

　　隨社會發展與職場分工越來越精細化，藝術也從早期以技術為中心漸變為現今以陶冶性情為目的，成為現代人審美需要的精神產物。藝術是充滿情意、浪漫、令人覺得可以隨意、恣意表現之情感，能啟發心靈，傳遞不同訊息給每一個人。好的藝術表現來自於天賦，並能展現藝術家的品味（圖 1-1-14 ～圖 1-1-15）。

● 圖 1-1-14
書法藝術表現
圖／盧榮標

● 圖 1-1-15
水墨畫藝術表現
圖／陳德電畫家

1-2 … 設計的意義與目的
Design Meaning and Purpose

▶ 設計的語源

　　設計 (Design) 一語具有記號、圖案、構想、意匠、計畫、創意、企畫等含意，是一種技術，亦是一種實現心中理念的創作行為。設計 (Design) 源自拉丁文 "Desinare"，由 de+signar 組成，de 相當於 to make，sign 相當於 mark、token。"Desinare" 原意為構想、計畫，其範圍甚廣，諸如繪圖、建築、視覺傳達設計、工業設計等均屬於此領域 [3]。

　　隨時代、地域及文化背景的不同，設計的意義也有所不同。十五至十六世紀文藝復興時期(Rinascimento italiano)，設計被解釋為畫家、雕刻家的「草稿」和「構想」，義大利文 Designo 被應用在藝術相關的事物，其意是「描繪」。法語中的設計 (Dessin) 有圖案、意匠、籌劃等意思。日語 Design 譯為「意匠」，「匠」具有技術與實體化的層面，可理解為將意念加工使之具體化。在中國，設計最初是分開使用的－設：指預先考慮情況，進行狀態推論，進而擬定策略；計：計算策略的處理方法。中文「設計」可解釋為「預先設定的意念或策略，算計後實行之」。

▶ 設計意義發展過程

　　十五世紀的理論家朗奇洛提 (Francesco Lancilotti) 將 Design 歸為繪畫四大要素之一，為描繪 (Designo)、構圖 (Compositione)、創意 (Creative)、色彩 (Colorito)；義大利文藝復興時期史學家瓦薩里 (Vasari) 於西元 1550 年所寫之歐洲第一部藝術史著作《藝術家傳記》(Le Vite de' più eccellenti architetti, pittori, et scultori italiani, da Cimabue infino a' tempi nostri)，於西元 1568 再版修訂，進而將 Design 提升到「創意」的層次上，認為所有藝術都是由它而生，藝術史由其開始有此一說。後設計為英文 Design，正式引用於技術、藝術有關的事物。

　　廣義的 Design 指藝術家心中的創意意念，義大利巴爾底努奇 (Baldinwcci Filippo) 將設計定義為「以線條的手段來具體說明，那些存在人心中的所有構思，

註 3　林俊良 (2005)。基礎設計。臺北：藝風堂，P8。

後經想像力使其形成，並可藉由熟練的技巧使其呈現；同時也左右了布局、線條及明暗層次的構成；藉著它來研究色彩或運用其他方式實現心中的構想[4]（圖1-2-1）。

● 圖 1-2-1
手繪商品表現設計
圖／蕭仔廷

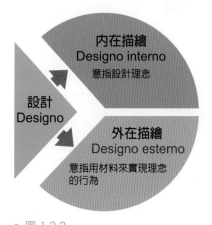

● 圖 1-2-2
祝卡洛 (F.Zuccaro) 主張之設計的區分
圖／吳宜真

十七世紀，柏拉圖學派的貝利洛 (Bellori) 認為 Designo 和「理念」(Idea) 相同。祝卡洛 (F. Zuccaro) 將 Designo 區分為「內在描繪」(Designo interno)，亦即理念；以及「外在描繪」(Designo esterno)，亦即用材料來實現理念的行為（圖 1-2-2）。

現代設計所涵蓋的內容與意義更加複雜及廣泛，「設計」一詞可分為廣義及狹義的解釋，廣義解釋是指「創作的計畫與達成具實用價值或非實用價值的人為事物」，亦即「機能決定形式」(Form Follows Function) 的原則（圖 1-2-3）；狹義解釋是指「創作物的外觀，在經濟、實用等原則下所作的各種變化以增加銷售力」[5]（圖 1-2-4）。二十世紀中，摩荷里 · 那基 (Laszlo Moholy Nagy) 主張：「設計不只是表面裝飾而已，而是具有某種用途、目的，並統合社會性、經濟性、技術性、藝術性、心理性及生理性等要素，在生產的軌道上，計畫或設計是可以產生的製作技術」。[6]（圖 1-2-5）

● 圖 1-2-3
形隨機能而設計之吸塵器產品
攝／吳宜真

註 4　林俊良 (2005)。基礎設計。臺北：藝風堂，P8。
註 5　林俊良 (2005)。基礎設計。臺北：藝風堂，PP9-10。
註 6　鍾承智 (2004)。藝術與設計概論。臺中：長奇科技，P3。

● 圖 1-2-4
重視覺美感之設計產品
攝／吳宜真

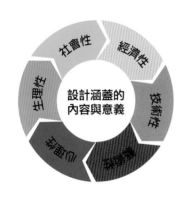

● 圖 1-2-5
那基 (Nagy) 主張之設計的意義
圖／吳宜真

● 圖 1-2-6
具「實用」及「藝術」應用之杯墊設計
設計／環球科大林勝恩老師

　　綜合上述，「設計」是一種具清楚計畫的目標、有步驟的執行，並利用輔助物將原始構想 (Idea) 表達出來，而非盲目的活動。周延的設計可以提供人們正確資訊、優良的產品、舒適安逸及美化創造的環境生活，以滿足人類的需求目標，故設計兼具「實用」及「藝術」的雙重價值（圖 1-2-6）。

▶ 設計的目的

　　設計的目的簡單定義，就是一種有目的的創作行為。西方設計理論家格里羅 (P.Grillo) 說：「設計是眾人之事，人人賴以安身養生，人人據以娛樂祈福。」設計是大家的事情，人們在其中食、住，在其中追尋樂趣，祈求福祉。設計並非

知識階級的專屬產物，若一旦與大眾脫節，將失去其存在的價值。由此可知，設計與人們生活有著密不可分的關係，無論食、衣、住、行、育、樂皆需透過智慧和科技之創造設計，唯使設計創作發揮功能，才能讓人們擁有「甘其食、美其服、安其居、樂其俗」的幸福生活[7]（圖1-2-7～圖1-2-9）。

● 圖 1-2-7
透過設計與生活「食」之設計創造
攝／林貞君

● 圖 1-2-8
透過設計與生活「服」之設計創造
攝／吳宜真

● 圖 1-2-9
透過設計與生活「樂」之設計創造
攝／吳宜真

　　設計是人類的行為，是人們有自覺的、有意識的、帶有創造性特徵的實踐活動，因此，必須先有「需求」才會有「設計」的供給。設計必須和生活環境、事物取得和諧，並非各自獨立的設計。因此，設計最終與「人」(People)、「產品」(Product)、「功能」(Function) 與「環境」(Environment) 四者是有相互性與因果關聯性的。「人」、「產品」與「功能」是圍繞在「環境」內之設計要件，環境作用來自於人，其設計要素為「感覺」(Perception)，功能影響環境為「機能」(Function)，產品對環境之間接影響，稱為「美學」(Aesthetics)，四者環環相扣，進而產生互動的關係[8]（圖1-2-10）。

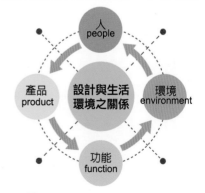

● 圖 1-2-10
設計與生活環境關係圖
圖／吳宜真

註7　林俊良 (2005)。基礎設計。臺北：藝風堂，P10。
註8　林俊良 (2005)。基礎設計。臺北：藝風堂，P11。

　　設計的本質在於提高物質使用的價值與滿足人精神上的需求，在社會中的角色是將設計最終「目標」實現，亦關聯到藝術、科學、心理、社會學、經濟學等各領域。所以，為使設計兼顧「用」與「美」的設計，在形態設計上需符合「創造性」、「文化性」、「機能性」、「審美性」、「時代性」、「經濟性」、「社會性」等設計目的原則[9]。

1. 創造性

　　具有創造性的設計才能引起人們共鳴，因此，追求創新是設計的主要目的之一；反之，若缺乏創意則無設計可言（圖 1-2-11）。

2. 文化性

　　設計是一種創造的行為，透過設計表現與創新，可以延續文化。如運用傳統文化資源，塑造自有文化風格，進而達到宣揚民族文化特質之目的（圖 1-2-12）。

● 圖 1-2-11
突破傳統性之創造性設計商品
設計／蘇翰孝、李翰、魏承歡　指導／江俊賢

● 圖 1-2-12
僑光科大創設系學生與青森縣平川市共同創作之扇型睡魔小提燈
指導／僑光科大李世珍老師

3. 機能性

　　設計需要有良好的機能以及實用的價值，換言之，設計須滿足人類的需求。設計的機能即為物理、生理及心理機能三方層面之需求。1954 年美國心理學家馬斯洛 (Maslow) 出 版《Motivation and Personality（人格理論）》，提出人們五大需求層次論（金字塔）。1969 年發表另一篇文章理論《Theory z'》，重新歸納出需求之三個次要理論，即 X、Y、Z 理論（圖 1-2-13）。

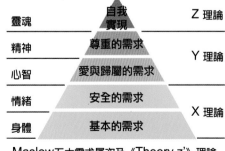

● 圖 1-2-13
馬斯洛五大需求層次論及 Theory z' 理論
圖／吳宜真

註 9　林俊良 (2005)。基礎設計。臺北：藝風堂，PP11-15。

4. 審美性

審美性是指融合視覺各種形式與內容的表現，其中包含造型、色彩、質感、光線等，並應用美的形式原理表現設計美感，例如統一、漸層、反覆、對稱、對比、比例、調和、平衡等原則進行設計（圖 1-2-14 ～圖 1-2-15）。

● 圖 1-2-14
反覆美之構成設計
圖／吳宜真

● 圖 1-2-15
質感對比之造型美設計
攝／吳宜真

5. 時代性

藉由設計作品瞭解每一時代之精神與文化，因為設計不但可以反映時代，更可創造時代。因此，凡是能和時代相契合的設計，必能獲得大眾的喜愛，成為時代的主流趨勢（圖 1-2-16~ 圖 1-2-17）。

● 圖 1-2-16
具時代性生活之產品設計 -1
攝／吳宜真

● 圖 1-2-17
具時代性生活之產品設計 -2
攝／吳宜真

6. 經濟性

設計必須兼顧生產者與消費者，使雙方皆得利益，尤其在調節物資、崇尚樸實、重視公眾長期利益，例如：設計講求經濟性，對設計物資或資金運用不浪費，以達現代設計盡善盡美的境界。

7. 社會性

設計是眾人的事，因此，社會性是指作品或產品必須和環境相融合，與人和諧並且滿足社會欲望，才是有價值的設計（圖 1-2-18）。

● 圖 1-3-18
臺中龍井藝術節裝置藝術設計
攝／吳宜真

設計的領域
The Field of Design

▶ 設計領域

隨生活型態的演進，設計 (Design) 涵蓋的範圍漸趨多元化，因傳達媒介和目標對象不同，舉凡與人們生活有關之事物，皆是設計所發展出來的範圍。設計是一種知識的轉換、理性的思考、創新的理念及感性的整合。設計是一門相當多元化的領域 (Aspect)，它是技術 (Technology) 的化身，亦是美學 (Aesthetics) 的表現和文化 (Culture) 的象徵[10]。

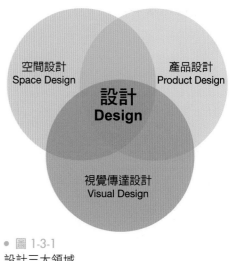

● 圖 1-3-1
設計三大領域
圖／吳宜真

九〇年代之前，一般將設計的領域歸納為視覺傳達設計（Visual Communication Design，簡稱 VCD）、產品設計（Product Design，簡稱 PD）及空間設計（Space Design，簡稱 SD）（圖 1-3-1）。視覺傳達設計 (VCD) 是運用視覺圖像傳達訊息理念的平面或商業設計，提供人類不同的視覺震撼效果；產品設計 (PD) 是以立體物件為主的產品設計或工業設計，提供人類高品質的生活機能；空間設計 (SD) 是運用空間和都市規劃的建築設計與室內設計，提升人類生活空間與居住環境的品質。

日本有名的設計家川添登在 1992 年出版《何謂設計（デザインとは何か）》一書中指出人類 (Man)、自然 (Nature)、社會 (Society) 是設計構成的三要素，並區分為「視覺傳達設計」、「產品設計」及「空間設計」三個領域。其中，人類和社會間運作的媒介是精神心靈之交流，而訊息的溝通和傳達就產生了「視覺傳達設計」(Visual Communication Design)；人類和自然間的運作媒介是製作工具，製作就產生了「產品或工業設計」(Product Design)；自然和社會之間相互運作媒介是環境空間的溝通，進而衍生而出「環境設計」(Space Design)，而這設計三領域是由許多與設計相關之學科所構成的。

註 10　林崇宏 (2012)。設計概論－新設計理論。臺北：全華，P10。

　　九〇年代之後，在今日數位媒體科技的時代，由於科技與數位媒體技術的進步與廣泛應用，設計的領域已超出傳統設計領域的分類。在設計領域中自然產生了「數位媒體設計」(Digital Design) 領域，數位媒體更是跨越了二度及三度空間外另一層次的五感體驗（圖 1-3-2 ～圖 1-3-3）。隨二十一世紀社會文化急速的變遷，讓設計領域與型態的趨勢也隨之改變，如互動數位媒體設計、服務體驗設計、生活型態設計、流行設計及文化創意產業設計等出現。

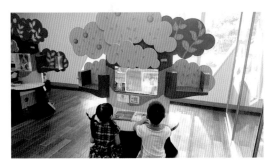

● 圖 1-3-2
圖書館兒童讀本互動媒體設計
攝／吳宜真

● 圖 1-3-3
圖書館感光互動媒體影像走廊
攝／吳宜真

▶ 視覺傳達設計

　　視覺傳達設計 (Visual Communication Design) 是以傳達資訊或情報為目標的媒體設計，此領域的設計作品主要是在傳達訊息，特別重視視覺效果呈現，透過視覺表達以說服消費者、使用者為主要目的。範圍包括廣告設計、海報設計、識別設計、編輯設計、展示設計、櫥窗設計、包裝設計、網頁多媒體等（圖1-3-4 ～圖 1-3-8）。

　　視覺傳達設計範圍極為廣泛，且各種設計型態的特性皆不同，很難針對其製作方法作概括性的討論。一般而言，設計可分為思考性過程和視覺化過程，思考性過程亦指設計的目的、背景、設計目標和效果之分析、研究，並從中引導出正確的設計概念 (Concept)。視覺

● 圖 1-3-4
海報設計圖
設計／高師大蔡頌德老師

化過程亦指將設定好的概念透過圖像或文字轉換成視覺性像訊息的過程[11]，思考性過程和視覺化過程應是彼此相通的。此外，視覺傳達設計需考量傳達機能性，即可視性和可讀性，視覺可視性與環境有關，可讀性則和視覺圖文傳達有關。一件好的視覺傳達設計作品必須能切中人性或文化相關問題的核心，才能設計出反映時代的優良作品。

● 圖 1-3-5
海報柱識別設計
攝／吳宜真

● 圖 1-3-6
海報掛軸設計
攝／吳宜真

● 圖 1-3-7
商標設計
設計／吳宜真

● 圖 1-3-8
包裝設計
設計／吳宜真

註 11　林俊良 (2005)。基礎設計。臺北：藝風堂，P17。

▶ 產品設計

產品設計 (Product Design) 是為創造人們更完美的生活器物為目標的設計行為或方法，並滿足人類精神與物質上的需求。產品設計是指從確定產品設計任務起，到確定產品結構為止的一連串技術工作準備和管理，是產品開發重要關鍵。

「以人為本」思考使用者的需求，創造大眾消費產品，是工業設計師精心規劃設計出的作品，能幫助人們獲得更好的功能產品及豐富美化生活用品等之設計，皆屬於產品設計範圍，如家具、家電、3C 產品、汽車等。由於製作條件不同，產品設計可以分為「工藝設計」和「工業產品設計」。「工藝設計」是指有計畫地以手或簡單的手工具製作成實用產品的設計行為，即為手工藝品 (Handcrafts Design) （圖 1-3-9 ～圖 1-3-10）。「工業產品設計」是指以機械量產方式製造實用產品的工業設計行為，即為工業產品或機械產品[12]（圖 1-3-11 ～圖 1-3-12）。

● 圖 1-3-9
金屬線編手工藝飾品設計
設計／吳宜真

● 圖 1-3-10
木藝產品設計
設計／僑光科大李世珍老師

● 圖 1-3-11
產品包裝設計
設計／吳宜真

● 圖 1-3-12
陶瓷 SPA 產品設計
設計／林美儀、廖雅姿、杜育婷、王筱芸、何蕙如
指導／吳宜真、陳昱丞

註 12　林俊良 (2005)。基礎設計。臺北：藝風堂，P18。

▶ 環境設計

環境設計 (Environmental Design) 又稱「環境藝術設計」，是一種新興的藝術設計，以營造理想生活環境空間為主的設計行為或方法。環境設計以建築學為基礎，與建築學相比，環境設計較注重建築室內外環境藝術氣氛的營造；與城市規劃設計相比，環境設計較注重規劃細節的落實與完善。綜合上述，環境設計可說是「藝術」(Art) 與「技術」(Technology) 的結合體。其包括範圍為建築設計、室內設計、景觀設計等。

1. 建築設計

建築設計是為滿足特定建築物的建造目的，以人造物或建築物為標的物而進行的設計，它使具體的物質材料依所建位置的歷史、文化、景觀環境，在技術、經濟可行的條件下，形成對審美對象具有象徵意義的產物，是設計師由建築發想到完成之間的心智活動及表現（圖 1-3-13 ～圖 1-3-14）。

● 圖 1-3-13
建築設計
攝／吳宜真

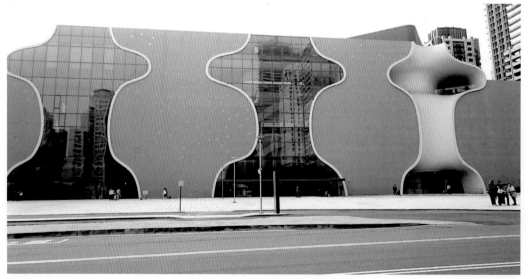

● 圖 1-3-14
臺中音樂廳建築設計
攝／吳宜真

2. 室內設計

室內設計是以「室內空間」為標的物之設計，既可以是實體標的物，也可以是虛體空間標的物，更能以空間的品質為標的物 [13]。室內設計在各國的稱呼及專業內容均不同，歐洲大陸國家稱為裝飾設計 (Decoration Design)，主要以家具與藝術品選用為主。英國、美國及日本則有室內設計 (Interior Design) 與室內建築 (Interior Architecture) 的區別，前者偏重藝術性，後者兼重藝術性與工程性。現今因科技與需求的演進下，也有用「空間設計」來稱呼室內設計的趨勢（圖 1-3-15 ～圖 1-3-16）。

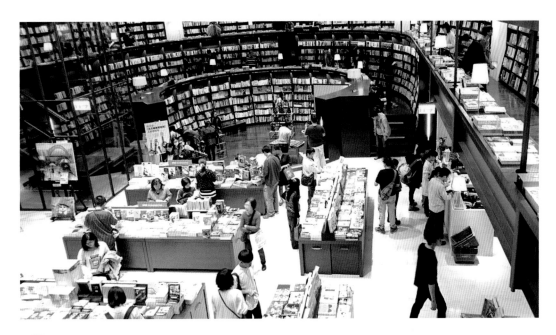

● 圖 1-3-15
誠品書局室內空間設計
攝／吳宜真

● 圖 1-3-16
臺中新光三越室內空間設計
攝／吳宜真

註 13 林俊良 (2005)。基礎設計。臺北：藝風堂，P21。

3. 景觀設計

　　景觀設計是指以景觀為標的物之設計，是人與自然、人與人之間的關係在大地景觀上的投影，為表達人類深層的情感，展示的是自然與人類社會最精彩的瞬間 [14]。其性質與目的可細分為庭園設計、都市景觀設計、公共藝術、環境景觀設計等（圖 1-3-17 ～圖 1-3-18）。

● 圖 1-3-17
苗栗香格里拉園區公共藝術景觀設計
攝／吳宜真

● 圖 1-3-18
東海大學教堂景觀設計
攝／鄧佳恩

▶ 其他設計的領域

　　除上述領域外，設計的領域包含相當廣泛，設計的內容也隨著時代進步發達而改變，整體而言，設計的領域涉及人們的生活、環境及器物等，舉凡需設計與美感經營者皆屬於設計的領域。因此，又可將設計領域再細分為時尚設計（圖 1-3-19）、數位設計（圖 1-3-20 ～圖 1-3-21）、視覺設計（圖 1-3-22）、空間設計（圖 1-3-23）、產品設計（圖 1-3-24）、工藝設計（圖 1-3-25）等六個項目設計領域（圖 1-3-26）。

● 圖 1-3-19
時尚設計
攝／嶺東科技大學服飾系

● 圖 1-3-20
數位設計－日本傳統色網頁設計
資料來源／ https://nipponcolors.com

註 14　林俊良 (2005)。基礎設計。臺北：藝風堂，P22。

● 圖 1-3-21
數位設計－多媒體網頁
資料來源／https://www.ltu.edu.tw/

● 圖 1-3-22
視覺設計
設計／蕭仔廷

● 圖 1-3-23
空間設計
攝／吳宜真

● 圖 1-3-24
產品設計
設計／洪磊、詹曙維、吳致愷、沈雅凡
指導／吳宜真

● 圖 1-3-25
工藝設計
設計／洪磊、詹曙維、吳致愷、沈雅凡
指導／吳宜真

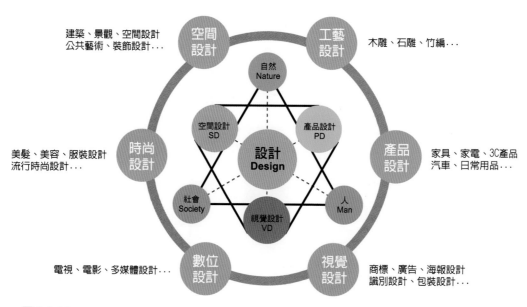

建築、景觀、空間設計
公共藝術、裝飾設計...

木雕、石雕、竹編...

美髮、美容、服裝設計
流行時尚設計...

家具、家電、3C產品
汽車、日常用品...

電視、電影、多媒體設計...

商標、廣告、海報設計
識別設計、包裝設計...

● 圖 1-3-26
其他設計六大領域
圖／吳宜真、曾芷琳、蕭淑乙

設計原理
Design Principle

02

CHAPTER

2-1 設計要素 Design Elements
 2-1-1 平面設計要素 The Element of Graphic Design
 2-1-2 美的形式原理 Formal Principle of Beauty
 2-1-3 色彩原理 Color Theory
 2-1-4 包裝設計要素 The Element of Package Design

2-2 創意思考與設計方法 Creative Thinking and Design Method

2-1 ∷∷ 設計要素
Design Elements

▶ 何謂設計要素

　　「設計」是人類有意義、有目的、有計畫的一種創造行為。19 世紀末以前，大多關注於物品外觀中的技術與藝術層面，19 世紀末以後人們開始朝向「機能」(Function) 的層面探討，由建築大師沙利文 (Louis Henri Sullivan) 倡導「形隨機能」(Form Follows Function) 的設計理論，以滿足機能的目的為原則，「形隨機能」指出設計不需過多的裝飾，就可以發展成為美的事物。這句話同時也成為二十世紀初德國包浩斯學校 (Bauhaus)[1] 的核心價值。在臺灣的相關設計科系中，對於基本設計課程架構多參自包浩斯的教學理論，並融合日本構成教育理念[2]。

　　設計中最重要的三元素是形態（點、線、面、體）、色彩（色相、明度、彩度）與質感（材質）。造形來自德語 Gestaltung[3]，並解釋為：(1) 形成、構成、組成；(2) 構成物、形態、結構；(3) 隊形、陣式[4]。造形的改變如同科學，隨著文明的現代化而發展茁壯。與造形相關的文明活動從 19 世紀末德國的藝術化運動、19~20 世紀的英國美術工藝運動、20 世紀法國與比利時的新藝術時期，這些造形的概念影響包括建築、室內設計裝潢、家具、工藝、工業設計、日常用具、交通號誌或印刷品等[5]，各種造形塑造了當代風華，美學標準也不斷被改變。直到現在造形更影響了包括視覺傳達、大眾傳播與數位化設計等領域。

▶ 何謂造形與構成

　　「造形」可分為廣義與狹義的意義，廣義指的是人類透過視覺器官將外界的訊息收攝後，藉由型態、色彩的創作活動產生成有意義的「形」；狹義是指人類心中的意念或透過完形法則的媒介，製作成形的過程。包括揮毫作畫、製造車子或建築房舍等。凡創作者經思考過程表達出可視、可觸摸等知覺活動，皆可稱為「造形」[6]。

註 1　包浩斯是德國的藝術和建築學校。
註 2　楊敏英 (2007)。設計基礎 ‧ 基礎設計－大學基本設計課程的教學理念與實踐。美育，158，PP14-21。
註 3　王鍊登。實用的造型藝術。未出版。
註 4　YAHOO 字典 http://tw.dictionary.search.yahoo.com/search?p=formation&fr2=dict。
註 5　王鍊登。實用的造型藝術。未出版。
註 6　林崇宏 (2009)。造形原理－造形與構成設計案例解析。臺北：全華，P19。

　　造形設計活動需將創造者的意念與思想，透過各種造形媒介進行設計，才能表達作品內在與外在的構成形象。「形」是一種形象、記號或表徵符號 (Symbol)，表現在平面元素上稱之為「形」(Shape)，表現於立體元素上稱之為「形體」(Form) 或「形態」[7]。以「形」的構成設計的方法通常有兩種，一是平面造形設計以點、線、面構成基本架構（圖 2-1-1）；二是立體造形設計（圖 2-1-2 ～圖 2-1-5）以形態、材質、色彩及空間之造形要素進行創作。

● 圖 2-1-1
點線面平面設計－聖誕節明信片
設計／蕭淑乙

● 圖 2-1-2
立體造形設計－南投信義鄉農會門口公仔
攝／蕭淑乙

● 圖 2-1-3
立體造形設計－臺南建醮公仔
攝／曾芷琳

● 圖 2-1-4
立體造形設計－東山休息站公仔
攝／曾芷琳

● 圖 2-1-5
立體造形設計－臺北海芋吉祥物
攝／曾芷琳

註 7　YAHOO 字典 http://tw.dictionary.search.yahoo.com/search?p=formation&fr2=dict。

　　所謂「構成」即是指純粹、非具象的形態，此概念也是由包浩斯理論衍生而來[8]，且運用媒介物及表現方法將設計構想具體表現出來，無論何種設計領域的內容，都具有共通的設計要素。在設計領域中，任何視覺形態構成要素皆由形態、色彩、材質等基本造形要素結合而成（圖2-1-6）（表2-1-1）：

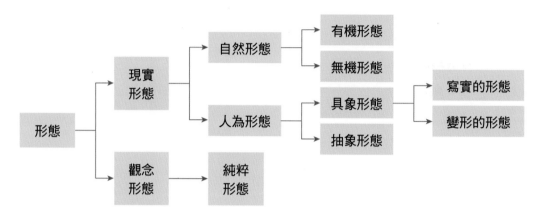

● 圖 2-1-6
形態的類別
繪／曾芷琳

▶ 表 2-1-1　形態種類

形態種類			說　明
現實形態	自然形態	有機形態	自然界中的各種生物造形，如花草樹木。
		無機形態	不具生命感，加上外力作用形成的，例如樹木縱向切面的年輪。
	人為形態	具象形態	具有客觀意義的形象，以描寫或模仿真實的事物為主；如印象派畫家莫內以模仿大自然表現在畫作上（寫實形態），表現主義畫家孟克在畫作＜吶喊＞中表現人的內心（變形形態）。
		抽象形態	透過減化與單純化的方式，再現事物特徵與概念，如迪士尼角色米奇的大耳朵與臉部，被簡化為迪士尼的 LOGO。
觀念形態	幾何形態		以數學為計算方式，或用工具繪製，如圓形、三角形。
	偶然形態		偶然形成的形，如潑灑墨汁形成點狀渲染的黑點。

製表／蕭淑乙、曾芷琳

1. 形態 (Form)

　　「形」(Shape) 是造形的要素之一。「形」或稱為「形態」，萬物的外在可謂之「形」。在人類的視覺和觸覺經驗中，一切物體的外貌、姿態、結構等特徵，均含有「形」的意謂。在一般詞彙中，「形」與「形體」、「形象」、「型態」

註8　林品章 (1990)。基礎設計教育。臺北：藝術家。

以及「形式」皆有相近的關係。具有形與質的物本體叫做「形體」，物的外貌稱為「形象」，而形體的樣子或姿態則稱為「形態」，事物的形狀或結構則是「形式」[9]。形態的體系可分為「現實形態」和「觀念形態」兩大類：

(1) 現實形態

　　可以直接知覺的形態，即稱為「現實形態」又有「自然形態」和「人為形態」之分。自然形態又分為「有機形態」(Organic Form) 和「無機形態」，其中有機形態所占的比例最多，有機形態如花、葉子等皆以曲面展現形態柔和之美。無機形態則為無生命之物，如存在自然界中之礦物、化石等。人為形態又可區分為「具象形態」(Objective Form) 和「抽象形態」(Abstract Form) 兩種。「具象形態」是具有客觀意義的形象，又可區分為「寫實的形態」(Realistic Form) 和「變形的形態」(Transfigurative Form)。

(2) 觀念形態

　　觀念形態是抽象的，是一種不能直接知覺，而僅憑想像即可存在於人類的觀念中的形態[10]。如抽象形之圓形、方形、三角形等形狀，這些可以感知的符號，稱為純粹形態 (Pure Form)。

2. 色彩 (Color)

　　色彩是人類視覺藝術中構成的要素之一。色彩的表現是古今中外從事視覺藝術工作者的標竿。構成色彩的基本要素可由色光三原色 (RGB)、色料三原色 (MYC)、色彩三屬性（色相 (Hue)、明度 (Value)、彩度 (Chroma)）、色彩的心理感覺（明視度與注目性、色彩喜好、色彩聯想）或色彩色澤、濃淡、明暗和光的差異等表現來進行不同的設計探討。

　　「色彩」也是表達情感的一種語言，色彩會影響到形的發展，也會改變視覺上對於形的感受。色彩與造形關係是透過色彩讓人心理上、生理上產生視覺震撼和迴響，如知覺、記憶、嗜好、印象、轉換、組合、空間形式等感覺，讓人們對於造形本身具有的傳統實體感覺改觀。

3. 質感 (Texture)

　　「質感」又可稱為肌理，也就是材料的組織結構 (Composition)，是指展現材質本身的實體感覺，也是用來加強美學表現效果的重要因素。由於每一種造形

註 9　林俊良 (2005)。基礎設計。臺北：全華，PP40-41。
註 10　林俊良 (2005)。基礎設計。臺北：全華，P43。

構成材料，都有著特殊的紋路及內在的組織；因此我們常可在立體造形的創作上，觀賞到作者透過質感來傳達物品的內涵。一般所謂的材質感，指物體表面的感覺，屬於視覺與觸覺的範疇。一般可區分為「純粹的自然材質」，如石、木、竹等；「人為的加工材質」，如玻璃、塑膠、金屬等。

　　丹麥設計家克林特 (K.Klint) 曾說：「選擇正確的材料，採用正確的方法處理材質，才能塑造率真的美」[11]，因此，造形的設計製作應掌握不同材質的表現，透過各種加工與技巧塑造後，將材質特性、肌理特色呈現出來，展現設計的美感。另外，質感的表現除材質本身的特色外，造形質感和色彩有相同的效果，在人的視覺印象中也會因為質感作用產生心理及生理感覺，如金屬材質雖有冰冷感，但同時也可展現現代感；木材質感雖有質樸與傳統的感覺，卻同時能呈現出生命感等。

▶ 構成設計要素

　　點、線、面是平面構成的基本元素。宇宙萬物即使複雜多變，終究可歸結於點、線、面、體四種基本的純粹形態，透過位置、方向及輪廓的形狀，奠定形的發展，以下就點、線、面、體特性說明[12]（表 2-1-2）：

▶ 表 2-1-2　點、線、面、體的比較

構成要素 意義	點	線	面	體
幾何學意義	構成	點移動的軌跡	線移動的軌跡	面移動的軌跡
存在意義	線的端點 線與線的交叉	面的邊緣 面與面的交界	體的外表 體與體的交界	面的相疊 面與面的組合
空間意義	〇次元空間 無大小、無長度	一次元空間 具有長度	二次元空間 具有長度	三次元空間 具有空間
視覺形象意義	微小的痕跡、符號	細長	寬廣、延展的面	實體、虛體
構成形式	線化、面化、體化	線化、面化、體化	線化、面化、體化	空間、建築

製表／曾芷琳、蕭淑乙

註 11　林俊良 (2005)。基礎設計。臺北：全華，P59。
註 12　林俊良 (2005)。基礎設計。臺北：全華，PP43-53。

1. 點

　　康丁斯基曾說「點」的特徵是沉默[13]，在外表上，不是形象而是一個符號，但卻具有實際目的的一種元素。點在幾何學上的定義是「只有空間，不具有大小和面積」，為零次元的空間單位，但無論多小，仍有一定的存在地位[14]。點是一種具有空間位置的視覺單位，在理論上沒有向度的連續性和擴張性，但實際上卻有相對的面積和形狀，因此可表現位置，但沒有長度，在構成設計要素中具有視覺凝聚的作用，可視為兩條線的交集點，也是一條線的開始或終點（圖 2-1-7 ～圖 2-1-12）。

● 圖 2-1-7
點
繪／曾芷琳

● 圖 2-1-8
點的位置表示 -1
繪／吳宜真

● 圖 2-1-9
點的位置表示 -2
繪／吳宜真

● 圖 2-1-10
點的位置表示 -3
繪／吳宜真

● 圖 2-1-11
點的空間
繪／吳宜真

● 圖 2-1-12
點的面化
繪／蕭淑乙

註 13　康丁斯基著，吳瑪俐譯 (1985)。點線面。臺北：藝術家。
註 14　YAHOO 字典 http://tw.dictionary.search.yahoo.com/search?p=formation&fr2=dict。

2. 線

　　「線」仍以長度的表現為主要特徵，方向性是線的現象，只要將線的粗細限定在必要的範圍內，並與其他視覺要素相比，仍然顯示出充分的連續性時，皆可稱為線 (Line)。線的形成是因為點移動的軌跡而產生連續效果 [15]。線是點在位置上的延伸狀態，沒有寬度、厚度、大小與形狀，線具有適度的面積或體積變化，表現力強烈將產生更鮮明的視覺特性，線的特性尚可分為直線與曲線兩種，線的造形表現力強烈能產生出更為鮮明的平面造形視覺效果（圖2-1-13～圖2-1-15）。

● 圖 2-1-13
線
繪／曾芷琳

● 圖 2-1-14
線的張力與方向 -1
繪／吳宜真

● 圖 2-1-15
線的張力與方向 -2
繪／吳宜真

3. 面

　　「面」在幾何學上是由長度和寬度二次元共同構成的二度空間 (Two-Dimensional Space)，是線的移動軌跡，具有長度與寬度、無高度，形成的因素在於輪廓，因此，邊緣的形狀與關係決定面的形態。「面」所呈現的是一種封閉的形態，可將色彩的明度、彩度、色相、質地感或空間等要素加諸其中，構成面的特殊視覺效果。面在幾何形態最具有造型力度，尚可分為「幾何面」與「自由面」（圖2-1-16～圖2-1-18）。

● 圖 2-1-16
面的封閉型態
繪／吳宜真

● 圖 2-1-17
面的立體感
繪／吳宜真

● 圖 2-1-18
面
繪／曾芷琳

註 15　林崇宏 (2009)。造形原理－造形與構成設計案例解析。臺北：全華，P42。

4. 體

　　「體」在幾何學上被解釋為「面的移動軌跡」。體的量度具有正量感 (Positive Volume) 和負量感 (Negative Volume) 兩種類型，正量感是實體的表現，負量感則是虛體的存在。體的具體展現如建築、雕塑、產品等（圖 2-1-19～圖 2-1-20）。

● 圖 2-1-19
以點線面組合而成的藝術作品 -1
藝術創作／蕭淑乙、曾芷琳

● 圖 2-1-20
以點線面組合而成的藝術作品 -2
藝術創作／曾芷琳

▶ 何謂視覺設計三要素

1. 圖案 (Graphic)

　　圖案一詞，可譯為圖形、圖案、圖解等，具體看來就是文字、圖表、標誌、花樣、插圖和照片等各種圖形化物件，以及這些東西的色彩和配列[16]。所謂「圖形」是指具象的圖形，其風格有圖案的、繪畫的，而圖形的內容包括一切可視的造形，如人物、動植物、器物、景象等。根據 Meyer

● 圖 2-1-21
攝影
攝／吳宜真

&Laveson[17] 將圖案視覺之元素更細分為五個層次為：攝影 (Natural Photography)（圖 2-1-21）、精密插圖 (Pictorial Illustration)（圖 2-1-22）、繪畫描繪 (Graphic Rendering)、象徵描繪 (Graphic Symbology)（圖 2-1-23 ～ 圖 2-1-24）、抽象象徵 (Abstract Symbology)（圖 2-1-25），依視覺元素簡化程度分為複雜、簡單、再簡單或幾何平面化三個等級。

● 圖 2-1-22
精密插圖
圖／後壁高中張哲銘老師

● 圖 2-1-23
象徵描繪 -1
圖／潘俞妏　指導／周佑珊

註 16　金子修也（廖志忠譯）(1996)。包裝設計：夜晚和地球都是包裝。臺北：博遠。
註 17　Meyer, R. P., &Laveson, J. I., (1981), "An experience judgment approach to tactical flight training", Proceedings of the Human Factors Society-25th Annual Meeting ,659-660.

● 圖 2-1-24
象徵描繪 -2
圖╱吳宜真

● 圖 2-1-25
抽象象徵
設計╱柯美辰　指導╱周佑珊

2. 文字 (Typography)

　　在設計領域中，文字已成為重要的視覺傳達媒體之一，也可稱之為「文字設計」、「字體設計」、「字型設計」。由於文字是一種可正確且直接傳達的媒介，人類可藉由文字的內涵來傳播與表達思想、溝通感情、傳遞經驗，文字被視為可用來記錄語言的一種符號，因此，在人類的文化上扮演著極重要的角色。文字一般的定義是指以圖像來表示語言的意思或聲音的一種象徵符號[18]。表達視覺設計時，除圖形的運用之外就是文字的應用，即「文案表現」搭配，使得視覺版面圖文並陳，相得益彰，發揮廣告最大的效果。文字的表現形式大致可分為：「印刷字體」（圖 2-1-26）、「書法體」（圖 2-1-27）、「美術字體」（圖 2-1-28）及「複合字體」（圖 2-1-29）四種表現形式。

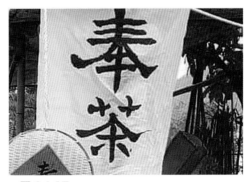

● 圖 2-1-26
印刷字體－微軟正黑體
截圖╱曾芷琳

● 圖 2-1-27
書法字
攝╱吳宜真

註 18　丘永福 (2005)。字學。臺北：藝風堂，PP6-7。

● 圖 2-1-28
美術字體
設計／史芳竹、錢芊憶、邱鈺
芸、李筱雯、張純榛（嶺東科
技大學視傳系）

● 圖 2-1-29
複合字體
設計／馮承敏、郭家維

3. 色彩

　　視覺感官對於色彩感覺，最初是由光刺激視覺器官而產生色覺現象，最後產生對色彩的辨識 [19]。色彩與光讓視覺對於生活環境中所呈現的色彩，有著千變萬化的表現，因此，色彩在視覺設計要素中是不可缺少的一環。視覺設計可藉由色彩來傳達感情，更進一步影響人們心理感受的現象，藉由色彩的搭配達到視覺美感調和的境界。此外，視覺設計要素還可就色彩特性上的視認性 (Visibility)、易讀性 (Legibility)、識別性 (Identity)、注目性 (Attention)、記憶性 (Memory) 等因素作深入的研究探討。

2-1-1 平面設計要素
The Element of Graphic Design

▶ 平面設計創意手法運用

　　平面或廣告海報設計都需運用到基本的設計要素。基本的平面設計要素，不外乎會提到「點、線、面」這三種要素，此外，加上「體」在平面設計中是由視覺所產生的錯覺，讓每一種要素透過人們的視覺心理 (Visual Perception) 產生不同感受。而一個優良的平面設計作品，則有賴於設計者的創意 (Idea)、表現技巧 (Technique) 以及編排 (Layout) 能力綜合表現所成。

　　許多視覺設計的呈現大多需要設計者的直觀感受來構成畫面，或是憑著設計者自身多年的實務設計經驗完成。但單憑「感覺」，對於初學設計者而言仍是難以捉摸，更遑論是否擁有設計的「經驗」。因此，將「美」的原則運用於平面

註 19　林崇宏 (2009)。造型原理－造型與構成設計案例解析。臺北：全華，P21。

設計的編排與構成，形成「平面設計編排構成原理」，是可以協助初學者或者是在設計師面臨缺乏「靈感」時，尚能依此創作設計成為具有美感水準的作品 [20]。

平面設計創意手法運用可分為下列五類：

1. 平面構成手法

(1) 平面化抽象構成：以點、線、面等為設計要素，搭配美的形式原則，進行平面設計排列組合（圖 2-1-30）。

(2) 平面化具象變化構成：以平塗具象圖面進行設計，如使用 Illustrator 進行向量繪圖（圖 2-1-31 ～圖 2-1-32）。

● 圖 2-1-30
平面化抽象構成海報設計
設計／吳宜真

● 圖 2-1-31
平面化具象變化構成
設計／吳宜真

● 圖 2-1-32
平面化具象變化構成－我很感謝您的照護海報設計
設計／艸肅設計有限公司
版權所有／中山醫學大學附設醫院護理部

註 20　國立臺灣大學網路教學課程
http://vr.theatre.ntu.edu.tw/fineart/th6_500/th6_500h4.htm，2015/12/12。

(3) 文字化平面構成：利用文字構成的編排手法，透過大小、明暗、透明度等技法產生有變化之編輯設計美感（圖 2-1-33 ～圖 2-1-34）。

● 圖 2-1-33
文字畫平面構成圖
設計／吳宜真

● 圖 2-1-34
文字畫平面構成圖－朝陽科技大學轉學考
DM 設計
設計／蕭淑乙
版權所有／朝陽科技大學招生組

(4) 單色化手法：單色化表現形式，呈現類似剪影的創意構成方法（圖 2-1-35）。

● 圖 2-1-35
單色化構成之知名企業商標
重繪／吳宜真

2. 插畫繪圖類手法

(1) 細膩化插畫手法：在平面設計中，圖畫是不可缺少的要素之一。其細膩化插畫如噴畫、精密繪畫等皆屬於此類手法（圖 2-1-36 ～圖 2-1-37）。

(2) 寫意化手法：寫意化手法雖不如細膩化插畫來得寫實、細緻，但可運用彩繪或國畫式筆劃流暢表現方式（圖 2-1-38）。

(3) 漫畫諧趣化手法：將諧趣漫畫法表現在平面設計中，也屬於一種創意表現，如擬人化（圖 2-1-39）。

● 圖 2-1-36
細膩畫插畫手法圖
設計／潘俞妏　指導／周佑珊

● 圖 2-1-37
細膩畫插畫手法圖
設計／後壁高中張哲銘老師

● 圖 2-1-38
寫意畫手法圖
設計／王昱超　指導／周佑珊

● 圖 2-1-39
漫畫諧趣畫手法圖
設計／後壁高中張哲銘老師

3. 通用類手法

(1) 海報化手法：通用的平面設計是海報設計，利用電腦繪圖進行平面創意視覺表現（圖 2-1-40 ～圖 2-1-41）。

(2) 象徵喻引法：象徵是一種隱喻表現，通常置入看似不相干之物，再以簡潔的文案說出訴求，是一般在平面廣告海報設計較為常見的手法（圖 2-1-42）。

(3) 並用法：並用法是利用 2 種以上不同技法，進行平面設計表現，如攝影與手繪或其他混合並用（圖 2-1-43）。

● 圖 2-1-40
海報化手法
設計／高雄師範大學蔡頌德老師

● 圖 2-1-41
海報化手法
設計／大同技術學院呂奇峰老師

● 圖 2-1-42
象徵喻引
設計／蕭仔廷　指導／吳宜真

● 圖 2-1-43
並用法
設計／曾芷琳

4. 綜合運用類手法

(1) 重疊法：使圖形成節奏和韻律，重疊的部分仍可看到原有的形、色、質，即是透疊的手法。在交疊處可能產生變化，而刻意「塗繪」出那部分的色彩或形狀等，達成通透的效果 (Transparency)[21]（圖 2-1-44）。

(2) 部分法：是以摘取部分圖形、色彩或質感，做為代表全部所進行的創意平面設計（圖 2-1-45）。

(3) 綴疊法：綴疊法是經由多重疊置而成另一他物的效果。由於綴疊是將一種視覺元素綴置重疊的效果，也被稱為「蒙太奇綴疊法」（圖 2-1-46）。

● 圖 2-1-44
重疊法（通透）
設計／吳宜真

● 圖 2-1-45
部分法
設計／吳宜真

● 圖 2-1-46
綴疊法（蒙太奇）
設計／曾芷琳

註 21　潘東波 (2003)。設計基礎與基本構成。臺北：視傳文化，P106。

(4)　同異性手法：也稱為「特異」形式，即是在重複排列的視覺圖中，其中一個或二個唐突且不同（獨特）的表現元素，為大同中的小異，屬於「同異性」手法（圖 2-1-47～圖 2-1-48）。

● 圖 2-1-47
同異性手法 -1
設計／吳宜真

● 圖 2-1-48
同異性手法 -2
設計／吳宜真

(5)　幻象法：設計上使用幻想法非常普遍，尤其廣告設計，為達到吸引消費者的注目，常有許多超乎想像、神奇、怪異之意象或場景出現，在純藝術領域而言就是盛極一時的超現實主義的潮流，如達利、瑪格莉特等作品表現。幻象手法有錯視 (Optical Illusion)、位移、量變、變質、溶接、異能等手法。其中錯視是較為常見的平面視覺表現要素，又稱為「矛盾」（圖 2-1-49）。

(6)　圖地反轉：主題物和襯底之間相為互換，或因此混淆畫面的賓主關係，使原先的襯底（即「地」(Ground)，的部分反轉為主題（即「圖」(Figure)）[22]（圖 2-1-50）。

● 圖 2-1-49
幻象法（錯視）
設計／吳宜真

● 圖 2-1-50
圖地反轉
設計／吳宜真

註 22　潘東波 (2003)。設計基礎與基本構成。臺北：視傳文化，P110。

(7) 放射：又稱為「迴旋」，在重複化原則的應用上，利用單位形的組合與構成，採用放射狀排列，是一種具有迴旋、動感，且為歐普圖案造形使用者大量採用（圖 2-1-51）。

● 圖 2-1-51
放射法（迴旋）
設計／吳宜真

5. 特殊類手法

(1) 虹線加置法：在畫面的出其不意之處放置彩虹線，吸引觀者的視覺注意力（圖 2-1-52）。

(2) 刷抹框置入法：在刷抹的筆觸內，置入他圖之運用設計手法（圖 2-1-53）。

● 圖 2-1-52
虹線加置圖
設計／吳宜真

● 圖 2-1-53
刷抹框置入
設計／曾芷琳

(3) 實物置入法：以實際生活物品、物像等，置入於平面設計之中（圖 2-1-54）。

(4) 畫境化：以著名畫作或知名人物改繪、變更，置入平面設計創意內，使之產生新的畫作意涵與趣味性（圖 2-1-55）。

● 圖 2-1-54
實物置入圖－屏東縣滿州鄉里德社區生態解
說看板
設計／艸肅設計有限公司
版權所有／里山生態有限公司

● 圖 2-1-55
畫境圖
設計／林珮琦、呂安璿、謝欣娑、蔡沂璇、
蔡嘉芹
指導／曾芷琳　版權所有／追青團隊

2-1-2 美的形式原理
Formal Principle of Beauty

▌何謂美與形式

　　自古以來，建築藝術所關心的美學問題始終在於和諧理論的應用，在古希臘羅馬文化中，比例美學形式大量地體現於建築之上。自古希臘哲學家亞里斯多德開始，多位學者皆認為「美」要表現在物體的實體形式上，如繪畫色彩的和諧、建築的比例、音樂的節奏、雕塑等，並認為宇宙包含「和諧」、「數理」與「秩序」，以「數」作為宇宙形成的原理。數學家畢達哥拉斯 (Pythagoras, 580 B.C.~572B.C.) 即從音樂和數學之間的關聯性，得出「萬物皆數」的概念，由此可知，數學在美的形式或比例中占有相當重要的地位。

　　設計美學是一種和諧美的比例尺度與韻律節奏，因為有美的存在條件，就符合了美的形式。如古希臘時期的雅典巴特農神殿、羅馬時期的萬神殿、文藝復興時期的聖彼得教堂、巴洛克時期的凡爾賽宮等，都是在「數」的概念及比例幾何學的形式下設計完成。

▌美的形式原理

1. 反覆 (Repetition)

　　「反覆」可稱為「重複」、「連續」。意指將相同的或相似的形狀、色彩所構成的單元 (Unit)，作規律性或非規律性的重覆排列，可得到反覆美的構成[23]，形成一種秩序性的美感[24]。如採用左右或上下兩個方向延展的方式，稱為「二方連續」（圖 2-1-56）；採用上下左右、四面八方延展的方式，稱為「四方連續」（圖 2-1-57）。反覆即同一造形反覆並置，屬於量感的增加，並無主從關係之分。反覆的形，在視覺上會產生加強、延續、節奏、週期、構成等美感，是構成方法最容易表現的一種形式。相同單位形反覆構成設計時，會產生秩序的統一感，相對的則較缺乏律動感。若過度的統一會產生單調、呆板的情形，因此，反覆的原則需變化中求統一，以增添活潑及律動感（圖 2-1-58），常見的設計應用有建築樣式、磁磚、包裝紙、窗簾、壁紙、布料等。

註 23　林崇宏 (2009)。造形原理—造形與構成設計案例解析。全華：臺北，P166。
註 24　林俊良 (2005)。設計基礎。臺北：藝風堂，P63。

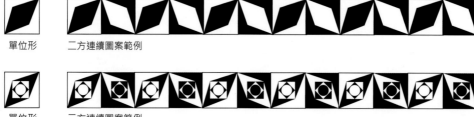

單位形　　二方連續圖案範例

單位形　　二方連續圖案範例

● 圖 2-1-56
二方連續
繪／吳宜真

單位形

四方連續圖案範例

單位形

四方連續圖案範例

● 圖 2-1-57
四方連續
繪／吳宜真

● 圖 2-1-58
反覆圖形
繪／吳宜真

2. 漸層 (Gradation)

　　漸層是利用反覆的形式，進一步呈現規律性的等級、漸次變化，又可稱為「漸變」。可由圖形形狀之大小、圖之強弱、色彩之明暗或濃淡等變化，循序發展形成視覺上優美的漸層效果，帶有視覺上的節奏感與韻律性的感受，常見的設計應用有寶塔式建築、傳統藻井樣式等。

3. 對稱 (Symmetry)

　　「對稱」又稱為「均整」。在大自然中可以觀察到許多形體，皆具有對稱的美學，如人體、花卉、葉子等。對稱是指在視覺畫面中，設想一個點或一條直線為軸線基準，上下或左右排列形狀完全相同的形體，稱為「對稱」[25]。若假想軸為垂直線，則為左右對稱 (Bilateral Symmetry)（圖 2-1-59）；若假想軸為水平線，則為上下對稱 (Longitudinal Symmetry)（圖 2-1-60）；此外，以一點為中心讓某形產生迴轉時，可與另一形重疊，稱為放射對稱 (Radial Symmetry)（圖 2-1-61）。對稱形式的設計通常給予人平穩、安定且莊嚴的感受。

● 圖 2-1-59
左右對稱圖形
繪／吳宜真

● 圖 2-1-60
上下對稱圖形
繪／吳宜真

● 圖 2-1-61
放射對稱圖形
繪／吳宜真

4. 調和 (Harmony)

　　「調和」又稱為「和諧」、「協調」，是指形式上部分與部分之間，或部分與整體間呈現統一與相互協調的效果。類似的元素或對比的元素差距微小，如類似的形狀、相似的色調等，視覺上仍可給予人融洽、融合且愉快的感覺，可避免造成視覺上的突兀感。調和可分為「類似調和」(Related Harmony) 及「對比調和」(Contrasting Harmony)，類似調和有抒情、柔和、圓融的效果（圖 2-1-62）；對比調和以相異或對比的造形要素為主，卻又能相互調適而統一，或形成融洽的形式[26]（圖 2-1-63）。

註 25　美的形式原則
　　　https://market.cloud.edu.tw/content/junior/art/nt_ch/beauty/teach_data/chp2-1.html。
註 26　林俊良 (2005)。設計基礎。臺北：藝風堂，PP69-70。

● 圖 2-1-62
類似調和圖形
繪／吳宜真

● 圖 2-1-63
對比調和圖形
繪／吳宜真

5. 平衡 (Balance)

「平衡」亦稱為「均衡」，意指在一個維度的空間裡，重量感覺在相互調節後所形成的安定現象。原理可由「物理的重度平衡」與「心理的視覺平衡」兩部分說明：「物理的重度平衡」是指物體本身在支點四周所分配的重量，在相互調配之下所形成的安定效果；「心理的視覺平衡」則是指造形整體的中心點四周，所分配的量不一定均等，但卻可在視覺心理上產生平衡的感受[27]（圖 2-1-64～圖 2-1-65）。平衡的形式如同天平或秤的原理，可歸納為「對稱平衡」(Symmetrical Balance) 與「非對稱平衡」(Asymmetrical Balance) 兩類型：「對稱平衡」是指造形空間中心兩邊或四周的形象，具有相當或相同的視覺重量，形成對稱平衡靜止的現象，對稱形式的對稱平衡，給人莊重、嚴肅的感覺，因此稱為「正式平衡」(Formal Balance)（圖 2-1-66）；「非對稱平衡」則是指形式中，相對部分的形象完全不同，但因各自的位置與距離安排得宜，使量的感覺相同所形成的平衡現象[28]，善用影響重度的平衡要素，把握非對稱部分的勁與動量交互制衡，使得原本平衡的效果靈活且具有變化，又可稱為「非正式平衡」(Informal Balance)（圖 2-1-67）。

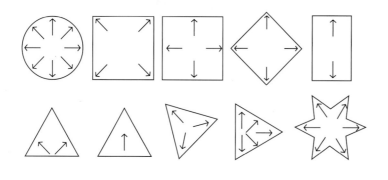

● 圖 2-1-64
不同型態具有不同的方向
特徵與張力效果
繪／吳宜真
參考資料／林俊良 (2005)。
設計基礎，P81

註 27　林俊良 (2005)。設計基礎。臺北：藝風堂，PP80-81。
註 28　林俊良 (2005)。設計基礎。臺北：藝風堂，P81。

● 圖 2-1-65
不同型態具有不同的方向特徵
與張力效果應用
資料來源／蕭淑乙 (2009)。樂音
轉譯影像之實驗創作研究－瀰迷
之音視覺實驗創作。朝陽科技大
學設計研究所碩士論文

● 圖 2-1-66
對稱平衡圖形
繪／吳宜真

● 圖 2-1-67
非對稱平衡圖形
繪／吳宜真

6. 對比 (Contrast)

　　「對比」又可稱為「對照」，是將兩種事物並置、並列，使其產生差異，相互比較、對照。而兩要素在互相比較之下，產生強者更強、弱者更弱、大者更大、小者越小的突出效果的現象[29]。對比具有相互對立性質的要素，如形態（圖 2-1-68）、色彩（圖 2-1-69）、質感、白天與黑夜、紅花與綠葉、春夏與秋冬、善與惡等之對立，即是「對比」。

● 圖 2-1-68
形狀對比
繪／吳宜真

● 圖 2-1-69
色彩對比
繪／吳宜真

註 29　林俊良 (2005)。設計基礎。臺北：藝風堂，P67。

7. 比例 (Proportion)

　　「比例」指的是整體形式的部分與部分之間，或部分與整體之間所存在的一種完美關係，其構成條件頗為微妙、複雜，在組織上含有濃厚的數理觀念，在感覺上則流露出恰到好處的完美意態 [30]。整體的形式中有關數量的大小、粗細、長短、厚薄、濃淡、輕重等，皆需適當的比例安排即可產生優美的比例美感，因此，數學上的等差級數、等比級數、調和數列及黃金比例等，都是構成比例形式的主要基礎，如能善加利用，則可引起視覺上的美感 [31]。六種比例法則分析如下：

(1) 等差級數 (Arithmetic Progression)：又可稱為算術級數。當數列中任何相鄰的兩項，其後損減去前項之數據所得的差皆相等，即稱為「等差數列」。如假設 r 為公差，2r、3r、4r…或 2+r、3+r、4+r…等（圖 2-1-70）。

(2) 等比級數 (Geometric Progression)：指一個數列從第二項起，每一項與前一樣項之比是一個相同的常數，則此數列為「等比數列」，又可稱為「幾何數列」。如假設 a 為公比，a、2a、3a 或 2、4、6、8…等（圖 2-1-71）。

(3) 調和數列 (Harmonic Series)：以等差級數為分母所得之數列。如 M/1、M/2、M/3…或 1/1、1/2、1/3…等（圖 2-1-72）。

(4) 費波納奇數列 (Fibonacci Series)：由義大利數學家費波納奇 (Successione di Fibonacci) 研究兔子繁殖時所發現，該數列的特色是每一值是前兩數值之和，如：0，1，1，2，3，5，8，13，21，34，55…，該數列與黃金比例 1.618 相近，如 5/8=1.6，13/8=1.625…。此外，也發現大自然中大多數花朵的花瓣數目為 3，5，8，13，21，34，55，89…等數之花瓣，如向日葵、菊花、松果等（圖 2-1-73）。

(5) 貝魯數列 (Pell's Series)：此數列與費波納奇數列相似，數列的組合方式是將前項數值之兩倍加上前項的數目等於後項，如 0，1，2，5，12，29，70，169…，相鄰兩數的比值為 29÷12=2.4166，70÷29=2.41378，169÷70=2.41428 與 $1+\sqrt{2}$ =2.41421 的比值非常接近，表現效果相較於費波納奇數列，更富有活潑的變化性。

註 30　林俊良 (2005)。設計基礎。臺北：藝風堂，P82。
註 31　林俊良 (2005)。設計基礎。臺北：藝風堂，PP82-86。

● 圖 2-1-70
等差級數分割表現圖形
繪／吳宜真

● 圖 2-1-71
等比級數分割表現圖形
繪／吳宜真

● 圖 2-1-72
調和數列分割表現圖形
繪／吳宜真

● 圖 2-1-73
費波納奇分割表現圖形
繪／吳宜真

(6)　黃金比例 (Golden Proportion)：為衡量自然美及人為造形美的準則，也是自古以來最理想的尺度。希臘人自古便研究比例，其中以黃金比例最著名。黃金比例可利用幾何學方法求得，其黃金矩形是指長寬比例為 1:1.618，黃金比例則是將一條線分割成長短兩段，短線段與長線段之比，等於長線段與全部長度之比，稱為黃金分割 (Golden Section)，其比稱為黃金比 (Golden Ration)。這種比例自古希臘時代即被認為是最美的比例（圖 2-1-74），如金字塔、人的身高與頭顱長度之間的關係。

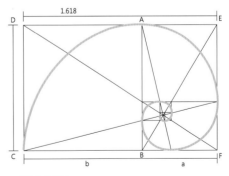

● 圖 2-1-74
黃金比例分割表現圖形
繪／吳宜真

8. 韻律 (Rhythm)

　　「韻律」又稱為「律動」、「節奏」，此形式是指原本靜態的形式，在視覺上所引起的律動效果，為動態感覺（動感）的呈現方法之一[32]。由於「韻律」是將形或聲音，透過空間或時間作為排列上的間隔，產生具有抑揚頓挫、高低起伏的動態美感，與設計形式中規律、漸變性在視覺與心理上所產生的節奏感覺相同，兩者皆是韻律的表現形式。另外，也因「韻律」的本質是「反覆」，所以連續性的「反覆」亦形成一種視覺動勢的律動。除此之外，表現「韻律」的形式方法還可從漸移、漸變等方式進行設計。漸移是透過大小、疏密、遠近等方式排列產生漸移的效果（圖 2-1-75）；漸變則是利用「反覆」形式作為基礎，呈現出規律性的漸次、漸層等變化性（圖 2-1-76）。

● 圖 2-1-75
漸移的韻律圖形
繪／吳宜真

● 圖 2-1-76
漸變的韻律圖形
繪／吳宜真

9. 統調 (Unity)

　　「統調」是指將造形要素加以統整，又可稱為「統一」。使整體造型要素之間彼此產生關聯，進一步形成富有秩序、和諧的美感效果，因此，在形成原理中居於最高的地位[33]。在「統一」的形式中是將部分或部分、同質或異質要素創作運用之間作「統一」設計安排，使畫面中具有共同元素或共通點，有整體性卻不凌亂零散。設計者在「統一」設計原則中需掌握「變化中求統一，統一中求變化」的原則，其中單純化及秩序 (Order) 則是「統一」設計形式裡最好的處理情形，透過單純及秩序的理性組織規律適當的運用，形成優美完整而靈活的「統一」形式效果（圖 2-1-77）。

註 32 林俊良 (2005)。設計基礎。臺北：藝風堂，P77。
註 33 林俊良 (2005)。設計基礎。臺北：藝風堂，PP73-74

● 圖 2-1-77
運用統一的設計作品
設計／陳建均　指導／曾芷琳

10. 單純 (Simplicity)

　　「單純」意指擷取形態主要特徵，將複雜形態簡約、簡潔化，呈現出最純粹的抽象形式，卻能達成有效的視覺傳達效果（圖 2-1-78），單純具有基本化、明確化、簡潔化、普通化等優點，常見設計應用如視覺識別標示、企業標誌、卡通簡筆畫等。單純的構成主要有四種方式[34]：

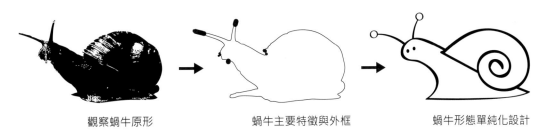

觀察蝸牛原形　　　　蝸牛主要特徵與外框　　　　蝸牛形態單純化設計

● 圖 2-1-78
單純化過程
繪／曾芷琳

(1)　線形：使用直線、曲線等線形來描繪簡化的物象（圖 2-1-79）。

(2)　幾何抽象形：觀察與分析形態的主要特徵，使用幾何形狀分割構成具有規則感的形。

(3)　自由抽象形：主要特徵由不規則的線形分割構成形態的主要特徵。

(4)　色彩單純化：以類似色或明度階三度為範圍，表現簡化後形的特質。

註34 丘永福 (1994)。設計基礎。臺北：藝風堂，PP101-102。

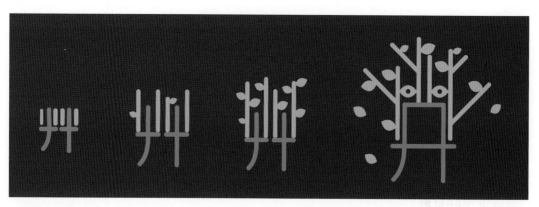

● 圖 2-1-79
線形
繪／蕭淑乙

2-1-3 色彩原理
Color Theory

▶ 何謂色彩

　　人們生活在一個五彩繽紛的彩色世界之中，色彩是滋潤人們的心靈、影響情緒、豐富生活的最佳主角，所以，色彩在生活中是不可缺少的，因此，把絢麗的色彩應用在人們的日常周遭之中，不僅可改善環境，美化人們生活，更能讓人們視覺留下美好且舒適的感受。

　　「色彩」一詞從字典裡可以查到多種解釋或涵意。科學性質上將「色彩」定義為「經由光線（光波）中不同的光譜組成所產生的視覺」[35]。光是一切視覺現象的主要媒體，眼睛受到光線的作用則會產生視覺，眼睛視網膜中有錐狀體的視覺細胞，受到人類的可視光線波長 380~780mm 的光線刺激而產生作用，沒有光線就沒有視覺活動現象的產生，也可說沒有光線，就沒有色彩的存在（圖 2-1-80）。

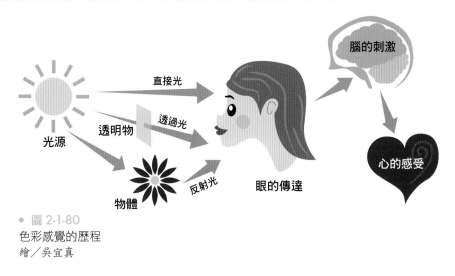

● 圖 2-1-80
色彩感覺的歷程
繪／吳宜真

▶ 色彩與光的關係

　　色彩是西元 1666 年牛頓 (Isaac Newton) 以三稜鏡做太陽光譜 (Spectrum) 分光實驗時所發現的，並依光的波長 (380~780nm) 及折射的差異，依序產生紅 (Red)、橙 (Orange)、黃 (Yellow)、綠 (Green)、藍 (Blue)、靛 (Indigo)、紫 (Purple/ Violet) 等七種色彩，稱為光譜色，這七種顏色是無法再被分解的。它是一種連續

註 35 林昆範 (2005)。色彩原理。臺北：全華，P2。

性、順序性的色帶,各色之間是互相融合、漸次變化的,其中,靛為暗藍色沒有色光位置,故一般都省略為六色 [36]。因牛頓的實驗結果,確立色彩光學學術領域中的地位,自此有關色彩的研究與發展逐漸被重視。

　　光線是電磁波的一種,人類可看見的光線(即可視光譜、可見光),其波長 (Wavelength)400nm(奈米－波長的單位 nm, Nanometer)的紫色光延伸到 700nm 的紅色光。太陽光是無色的光(又稱白光),太陽光會因不同時間、地點呈現不同的顏色。光的物理性質決定於「振幅」(Amplitude) 與「波長」兩因素,「振幅」是光量,振幅的大小主要區別明暗;波長則是區別色彩的特徵,波長長短會產生色相的區別,波長長的偏紅色,波長短的偏藍色 [37]。超過可見光 (Visible Light) 範圍都屬於不可見光 (Invisible Light) 如紅外線與紫外線,前者常應用在軍事或醫療用途等;後者為 UV 紫外線 (Ultraviolet) 或 X 光等(圖 2-1-81)。

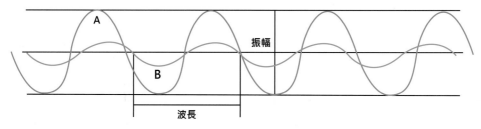

● 圖 2-1-81
振幅與光波說明圖
繪／吳宜真

　　由物理所發現的彩虹現象原理,也被人們普遍認為是具有色彩美感的搭配(圖 2-1-82),因七種色彩能排列出系列的順序感,因此也普遍被應用於商業的配色用途上。

● 圖 2-1-82
臺中彩虹眷村的鮮豔彩繪
攝／曾芷琳

註 36 鄭國裕、林磐聳 (1987)。色彩計畫。臺北:藝風堂,P10。
註 37 鄭國裕、林磐聳 (1987)。色彩計畫。臺北:藝風堂,P10。

▶ 色彩體系的種類

　　色彩是科學的一項學門，許多學者或團體依據學理所發展的色彩研究，將色彩作系統化、組織化的分門別類，演化為所謂色彩體系 (Color Order System)，體系主要可分為色光（混色系）與色料（顯色系）兩大領域（表 2-1-3），每個體系也發展出自成一格的色彩表色法 (Color Notation)，即運用數字或符號來標註準確的色相。

▶ 表 2-1-3　色彩體系的種類

類別	體系名稱	代表團體或人物	重要事蹟	理論概念／表色法	色彩呈現方式
色光／混色系／色光加色法	CIE 體系 (International Commission of Illumination)	國際照明委員會，以楊 (Young) 和赫姆豪茲 (Helmholtz) 的色光三原色為基準。	1931 國際測色標準正式採用。	1. XYZ 表色系 2. Y（大寫 Y 為色光反射率的明度） 3. xy（小 xy 分別是色度圖上 x 與 y 的座標數值）	複圓錐體
色料／顯色系／色料減色法	伊登表色系 (JIS)	約翰斯伊登 (Johannes Itten, 1888~1967)，瑞士。	1961《色彩的藝術》。	紅、黃、藍三原色再演化為橙、綠、紫二次色。	色相環
	奧斯華德體系 (Ostwald System)	奧斯華德 (Wihelm Ostwald, 1853~1932)，德國化學家，1909 獲諾貝爾化學獎。	1916《色彩表色系的基本概念》。 1932 色票發行。	色相＝F（純色量）+W（白色量）+B（黑色量）=100。	複圓錐體
	曼塞爾體系 (Munsell System)	曼塞爾 (Albert. H. Munsell, 1858~1918) 美國美術教師。	1915 色立體發表。 1940《Munsell Book of Color》。 1943 國際通用色彩體系。	色相－明度－彩度。	彩度的高度就各色相的純度而異的複圓錐體
	日本色彩研究所體系 (Practical Color Co-ordinate System, PCCS)	日本色彩研究所配色體系（1915~ 至今）。	1915 色彩標準與色票發表。 1964 Basic Color System 發表。	1. TONE 記號－色相號 2. 色相（號碼：記號）－明度－彩度	
	自然色彩體系 (Natural Color System, NCS)	赫林 (E. Hering)。	瑞典國家工業規格 SIS 標準表色系。 歐洲普及色彩體系。	黑、白和紅、綠、黃、藍（獨立色 Unique Color）為六原色。	錐體

製表／曾芷琳

資料來源／色彩原理 http://www.charts.kh.edu.tw/teaching-web/98color/color2-3.htm，2015/12/31

▶ 何謂色彩三屬性

認識色彩必須瞭解色彩的性質，也是構成色彩的基本要素。色彩最重要的性質即為色相 (Hue)、明度 (Value) 和彩度 (Chroma)，稱為色彩三屬性 (Three Attributes of Color)。色彩主要可分為無彩色與有彩色兩大類：無彩色即為黑、灰、白等沒有顏色之色彩；有彩色即為紅、黃、綠等有顏色之色彩。除此之外，色彩還有金、銀、金屬色、螢光色等特別色，也稱為獨立色。

1. 色相

色相是指色彩的相貌，或是區別色彩的名稱，辨別色彩的差異，如紅、黃、藍等。猶如人在出生時，必先命名以利眾人稱呼，同樣的，在人類使用色彩時，對每一種顏色必有「約定俗成」的稱呼，因此，每一種顏色都有一個專有名稱[38]。在 HSL 和 HSV 色彩空間中，H 指的就是色相，如紅色為 0 度（360 度）、黃色為 60 度、綠色為 120 度、青色為 180 度、藍色為 240 度、紫色為 270 度、品紅色為 300 度[39]（圖 2-1-83）。

色彩	色彩名稱	RGB含量	角度	聯想代表物體
	紅色	R255,G0,B0	0	血液、火焰
	橙色	R255,G128,B0	30	橙子
	黃色	R255,G255,B0	60	香蕉、芒果
	黃綠	R128,G255,B0	90	檸檬
	綠色	R0,G255,B0	120	葉子、草
	青綠	R0,G255,B128	150	軍裝
	青色	R0,G255,B128	180	天空、水
	靛色	R0,G128,B255	210	天空
	藍色	R0,G0,B255	240	天空
	紫色	R128,G0,B255	270	葡萄、茄子
	品紅	R255,G0,B255	300	桃子
	紫紅	R255,G0,B128	330	藥水

● 圖 2-1-83
色相與色彩空間說明圖
重整／吳宜真　資料來源／維基百科

註 38　鄭國裕、林磐聳 (1987)。色彩計畫。臺北：藝風堂，P18。
註 39　色相 https://zh.wikipedia.org/wiki/，2015/12/26。

2. 明度

明度是指色彩明暗的程度。每一種色光都有不同的明暗度，相同的，每種顏色也有不同的深淺，區別色彩明暗深淺的差異程度，即是明度。色彩的明度與光線的反射率有關，反射較多時，色彩較亮，明度較高；反之，吸收光線較多時，色彩較暗，明度較低[40]。無彩色中白色明度最高，黑色明度最低，在白與黑之間還能夠依照深淺構成不同的灰色，稱為「明度系列」（圖 2-1-84）。一般可以區分為淺白、淺灰、暗灰及暗黑四種深淺的調子。在視覺設計上若是能妥善安排，則能產生視覺律動感，亦能表現色彩的柔順優美效果或強烈對比的感受（圖 2-1-85 ～圖 2-1-86）。

最低明度	低明度		稍暗	中明度	稍亮	高明度		最高明度
黑	暗灰	暗灰	中灰	中灰	中灰	淺灰	淺灰	白

● 圖 2-1-84
色相明度階段
資料來源／林俊良 (2005)。基礎設計　重整／吳宜真

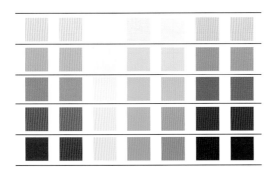

● 圖 2-1-85
水平方向各色明度圖
圖／吳宜真

● 圖 2-1-86
一色的演色，可變化出色彩的不同
圖／吳宜真

3. 彩度

彩度 (Chroma) 是指色彩飽和的程度或色彩的純粹度。純色因不含任何雜色，飽和度及純粹度最高，因此，任何顏色的純色均為該色中彩度最高的顏色。若混合其他色彩，都會降低彩度，混合越多，色彩彩度則越低（圖 2-1-87）。

註40 鄭國裕、林磐聳 (1987)。色彩計畫。臺北：藝風堂，P18。

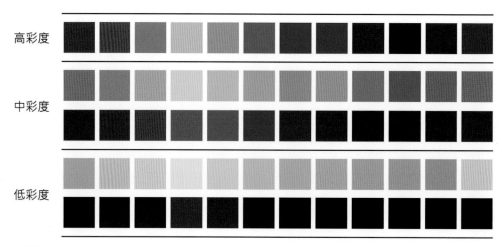

● 圖 2-1-87
色彩彩度
圖／吳宜真

▶ 色彩的機能特性

　　色彩有助於在機能傳達特性訊息方面，得到更快的視認、更快的判讀，進而更正確的傳達訊息、更容易記憶，可分為五種機能特性：視認性 (Visibility)、易讀性 (Legibility)、識別性 (Identity)、注目性 (Attention)、記憶性 (Memory)[41]。

1. 視認性

　　「視認性」是指色彩的辨識與觀看程度[42]。如一件物品在多遠的距離視覺仍可認知它，其距離越遠，就代表視認性越佳，常運用於環境識別、企業識別、交通標誌、廣告等用途上。日本學者塚田敢 (1983) 以檢查視力的 Landolt C 字環，做色彩配色的視認性研究，得到視認距離最佳與最差依序之十組配色（圖 2-1-88），由研究結果的呈現，明度差、彩度差與色相差都是影響視認性好壞的原因。

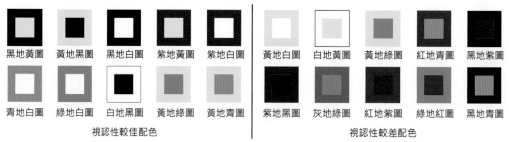

| 黑地黃圖 | 黃地黑圖 | 黑地白圖 | 紫地黃圖 | 紫地白圖 | 黃地白圖 | 白地黃圖 | 黃地綠圖 | 紅地青圖 | 黑地紫圖 |
| 青地白圖 | 綠地白圖 | 白地黑圖 | 黃地綠圖 | 黃地青圖 | 紫地黑圖 | 灰地綠圖 | 紅地紫圖 | 綠地紅圖 | 黑地青圖 |

視認性較佳配色　　　　　　視認性較差配色

● 圖 2-1-88
色彩視認性較佳與較差配色圖
圖／吳宜真

註 41　工業デイン全集編集委員會 (1982)。デザイン技法。東京：日本出版，サービス，P215。
註 42　戴孟宗 (2013)。現代色彩學－色彩理論、感知與應用。新北：全華，P154。

2. 易讀性

　　文字是否容易閱讀，其中牽涉到字體的類型、大小、筆畫粗細與多寡，另外還有圖與地的明度差等，這些因素都會影響到易讀性的好壞（圖 2-1-89）。

黃底黑字	黑底黃字	白底綠字	青底白字	白底紅字	橙底綠字	綠底紅字	橙底紅字	青底紅字	黑底紅字
易讀性較佳配色					易讀性較差配色				

● 圖 2-1-89
色彩易讀性配色圖
圖／吳宜真

3. 識別性

　　同時使用多種色彩，並賦予各色不同的代表意義，避免造成各色之間的混淆，用來區別不同的物件，即是色彩的識別性[43]（圖 2-1-90 ～圖 2-1-91）。

● 圖 2-1-90
產品色彩識別性－區別商品口味
攝／曾芷琳

● 圖 2-1-91
色彩識別性－以顏色區分標示類別
2010 上海世界博覽會
攝／蕭淑乙

4. 注目性

　　許多與商業相關的物件，如產品、包裝、廣告等皆需運用色彩的注目性，才可讓商品在眾多同類商品中脫穎而出，成功地引起消費者的注意力[44]（圖 2-1-92 ～圖 2-1-93）。

註 43　陳俊宏、楊東民 (2001)。視覺傳達設計概論。臺北：全華，P71。
註 44　陳俊宏、楊東民 (2001)。視覺傳達設計概論。臺北：全華，P72。

● 圖 2-1-92
色彩注目性－臺南新天地動漫展展場
攝／曾芷琳

● 圖 2-1-93
廣告注目性－臺灣設計博覽會
攝／蕭淑乙

5. 記憶性

　　在視覺傳達的過程中，為求能讓訊息被接受訊息者所記憶，色彩正是可以加強記憶的一個符碼（圖 2-1-94）。色彩記憶性普遍原則為：色彩彩度偏高；記憶中的色彩因重點選擇的把持，會在腦中將原來的色彩象徵化與強化；暖色系記憶比冷色系的色彩堅固；原色（第一次色）比中間色（第二次色以下）容易記憶；高彩度的色彩記憶率高；清色比暗色或濁色容易記憶；華麗色比樸素色易於記憶；色彩因背景關係，無彩色的記憶效果較差，需搭配其他色彩合用，提高記憶率；暖色系的純度要比同色的高明度色彩記憶性高；色彩單純形態比形態複雜容易記憶等 [45]。

● 圖 2-1-94
色彩簡明且彩度高之色彩，容易使人記憶
重繪／吳宜真

註 45　林書堯 (1978)。色彩認識論。臺北：三民，PP148-150。

▶ 色彩的共同感覺

　　色彩是一種複雜的語言，它具有喜怒哀樂的表情，色彩不僅會對視覺發生作用，也可強化視覺吸引力，同時影響其他感覺器官[46]。人們對色彩的反應多半是依人的生理感覺與心理經驗而來，色彩的心理效應也發生在不同層次中，有些屬於直接的刺激，色彩心理透過視覺開始，從知覺、感情而到記憶、思想、意志、象徵等，其反應與變化極為複雜。由於每種色彩都具有不同的個性、感覺及機能，但當色彩組合在一起時，又會產生另一種不同的情感效果或調和的感受，如透過適當的色彩配置，色彩的對比主要就能表現出六種差異：色相對比 (Hue Contrast)、明度對比 (Value Contrast)、彩度對比 (Chroma Contrast)、補色對比 (Complementary Contrast)、寒暖對比 (Cold and Warm Contrast)、面積對比 (Contrast of Area)[47]，再進一步從「色彩的心理感覺」、「色彩的明視度與注目性」、「色彩與形狀」、「色彩的嗜好」及「色彩的聯想」進行探討：

1. 色彩的心理感覺

　　色彩所引起的心理感覺，尚可細分為色彩的「暖色與冷色」、「前進色與後退色」、「膨脹色與收縮色」、「輕色與重色」、「柔和色與堅硬色」、「華麗色與樸素色」、「興奮色與沉靜色」、「爽朗色與陰鬱色」及「色彩的共同感覺」共九種，分述說明如下：

(1) 「暖色與冷色」（圖 2-1-95）：紅、橙、黃為暖色系，讓人聯想陽光、火焰，因此有溫暖的感覺；綠、藍綠、藍為冷色系，讓人聯想到大海、天空等，因此有寒冷的感覺。而色彩的冷暖與明度、純度也有關聯。高明度的色有寒冷的感覺，低明度的色有暖和的感覺。高純度的色有暖和的感覺，低純度的色有寒冷的感覺。除此之外，在無彩色系中白色有寒冷感覺，黑色有暖和感覺，灰色則介於兩者中間，屬於中性色。

● 圖 2-1-95
暖色與冷色
圖／吳宜真

註 46　林俊良 (2005)。基礎設計。臺北：全華，P57。
註 47　蘇茂生 (1971)。商業美術設計・海報設計篇。臺北：一文，PP173-174。

(2) 「前進色與後退色」（圖 2-1-96）：觀察色彩時，透過眼睛的水晶體調整，長短波長的顏色會給人不同感覺，長波長的在眼睛視網膜後方集成焦點，所以暖色看起來較近；相反地，長波長的冷色則會看起來距離較遠。

● 圖 2-1-96
前進色與後退色
圖／吳宜真

(3) 「膨脹色與收縮色」（圖 2-1-97）：色彩會使人有膨脹與收縮的視覺效果，暖色為前進色，具有擴散性，稱為「膨脹色」；反之，冷色為後退色，具有收斂性，稱為「收縮色」。因此，也可從服裝設計中發現不少運用色彩進行修飾的案例，如穿著黑色、深色的布料服飾，可修飾身材，視覺上較為纖細。

● 圖 2-1-97
膨脹色與收縮色
圖／吳宜真

(4) 「輕色與重色」（圖 2-1-98）：色彩明度越高感覺越輕，明度越低感覺越重。因此，暖色系的色彩較重，冷色系的色彩較輕。

● 圖 2-1-98
輕色與重色
圖／吳宜真

(5) 「柔和色與堅硬色」（圖2-1-99）：感覺柔和的色彩通常為明度較高、彩度
　　較輕的顏色；反之，堅硬色彩通常為明度較低、彩度較高的顏色。

● 圖 2-1-99
柔和色與堅硬色
圖／吳宜真

(6) 「華麗色與樸素色」（圖2-1-100）：色彩也有華麗與樸素心理感覺的區別。
　　彩度越高越鮮豔，有華麗的感覺；反之，灰暗、低明度的色調則具有樸素感。

● 圖 2-1-100
華麗色與樸素色
圖／吳宜真

(7) 「興奮色與沉靜色」（圖2-1-101）：暖色色彩會引起觀者感覺情緒高漲，稱
　　為興奮色；寒色則會引起觀者感覺沉靜、平穩，稱為沉靜色。

● 圖 2-1-101
興奮色與沉靜色
圖／吳宜真

(8)「爽朗色與陰鬱色」（圖2-1-102）：色彩明度越高越具有爽朗感的感受，反之，明度越低則有陰鬱感。無色彩中，白色有爽朗感，黑色有陰鬱感，灰色為沒有情緒的中性色。

●　圖 2-1-102
爽朗色與陰鬱色
圖／吳宜真

(9)「色彩的共同感覺」：人類的感覺有所謂「共同感覺」的現象，即視、聽、嗅等不同感覺刺激，在某種狀態下會合而為一，就像是一個感覺刺激一樣，如「聽到」音樂就能「看見」色彩，便屬於共同感覺之一[48]。在色彩共同感覺可分為「色彩與音感」即「色彩與味覺感」兩類。「色彩與音感」：據聞牛頓能聽音辨色，從 DO 到 SO 的音階，正與紅色到紫色的光譜色順序相同，紅色代表熱情的聲音，藍色表示哀傷等。抽象派大師康丁斯基創作出諸多視覺與聽覺作品，在《構成第八號》畫作中利用音感創作，強烈的黃色給人的感覺就像尖銳的小喇叭音響，淺藍色的感覺像長笛，深藍色就像低音提琴到大提琴的音效。「色彩與味覺感」：一般味覺分為酸、甜、苦、辣、澀等，「酸」會讓人聯想到未成熟的果實，因此，以綠色為主，橙黃、黃到藍色都可用來表現酸的感覺（圖2-1-103）。「甜」會讓人由心理感覺如糖與蜜的甜味，以暖色系為主，明度及彩度高者較適合（圖2-1-104）。「苦」的滋味則以低明度、低彩度、帶灰的濁色為主，一般如灰、黑、褐色皆有苦味的感覺（圖2-1-105）。「辣」會讓人想到辣椒的刺激感，因此以紅、黃為主，對比性的綠、藍為輔（圖2-1-106）。「澀」與「酸」同樣會讓人聯想到未成熟的果實，因此以帶濁色的灰綠、藍綠、橙黃為主。

註 48　鄭國裕、林磐聳 (1987)。色彩計畫。臺北：藝風堂，P61。

● 圖 2-1-103
酸的色彩味覺感
圖／吳宜真

● 圖 2-1-104
甜的色彩味覺感
圖／吳宜真

● 圖 2-1-105
苦的色彩味覺感
圖／吳宜真

● 圖 2-1-106
辣的色彩味覺感
圖／吳宜真

2. 色彩明視度與注目性

　　圖形、圖文與背景之色彩，會因兩者在色相差、明度差、彩度差、面積及距離的關係，而產生容易看清楚與不容易看清楚的差別，稱之為明視度[49]（圖 2-1-107）。色彩的屬性差異越大，明視度越高。有些色彩會因明視度的特性而容易引起視覺上的注意，跳脫眾多色彩達到醒目的效果，即是「色彩的注目性」（圖2-1-108）。

順 序	1	2	3	4	5	6	7	8	9	10
圖 色	黃	黑	白	黃	白	白	白	黑	綠	藍
背景色	黑	黃	黑	紫	紫	藍	綠	白	黃	黃

● 圖 2-1-107
明視度配色順序
圖／吳宜真

註 49 鄭國裕、林磐聳 (1987)。色彩計畫。臺北：藝風堂，P60。

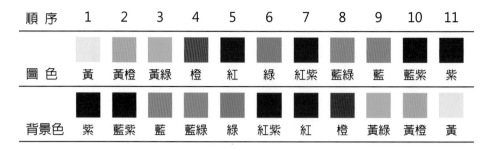

順 序	1	2	3	4	5	6	7	8	9	10	11
圖 色	黃	黃橙	黃綠	橙	紅	綠	紅紫	藍綠	藍	藍紫	紫
背景色	紫	藍紫	藍	藍綠	綠	紅紫	紅	橙	黃綠	黃橙	黃

● 圖 2-1-108
各純色在黑、白背景之注目性順序
圖／吳宜真

3. 色彩與形狀

　　俄國畫家康丁斯基 (W.Kandinsky) 從色彩研究中，發現色彩與幾何圖形形狀存在某種客觀上的關聯，將角度與色彩關係歸為鈍角與銳角，其色彩與形狀歸類說明如下（圖 2-1-109）：

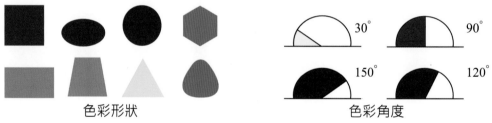

色彩形狀　　　　　　　　　　色彩角度

● 圖 2-1-109
色彩形狀與色彩角度
圖／吳宜真

(1)　「紅色」為正方形的特徵：因紅色特徵為強烈、充實、重量、不透明、安定感，正方形與直角顯示的感覺相關聯，所以在角度上為 90 度直角。

(2)　「橙色」為正方形和三角形折衷成長方形、梯形的特徵：橙色介與紅、黃之間，因此，性格介於兩者間，不如紅色刺激及黃色的尖銳性，所以在角度上為 60 度銳角。

(3)　「黃色」為等腰三角形的特徵：黃色有積極、敏銳、活躍、銳利、擴張感相關的性格，所以在角度上為 30 度銳角。

(4)　「綠色」為正三角形和圓形折衷成為六角形的特徵：綠色為冷靜、自然的感覺，不如黃色強烈，所以在角度上為鈍角。

(5)　「藍色」為圓形的特徵：具有輕快、柔和、流動感，所以在角度上為 190 度鈍角。

(6)「紫色」為圓形和正方形折衷成橢圓形的特徵：具有柔和、女性、神祕的感覺，
所以在角度上為 120 度鈍角。

4. 色彩的嗜好

色彩的嗜好會因為民族、地方、環境、教育、習慣、時代等因素而改變，
同時也會因為個人的經驗而對某些特定色彩產生好惡。美國色彩學家卻斯金
(Cheskin L.) 認為，影響色彩嗜好性的因素包括：流行的影響、個人受外在環境
的影響與個人嗜好的影響[50]。色彩嗜好也會隨著人們性別、年齡不同而有所變化，
一般而言色彩活潑、明亮會令人有喜悅的感覺，故純色優於濁色、清色優於暗
色。男性喜歡冷色、明度低之色彩；女生喜歡暖色、明度高之色彩。色彩也會因
為年齡老少有不同喜好，因此，世界知名的色彩研究權威機構 Pantone（又稱彩
通）自 2000 年開始，每年都會預測當年度的流行用色，在紐約時裝週期間發布
之 2016 年十大流行色彩，包括薔薇石英粉、桃子粉紅、寧靜藍、深海藍、金鳳
花黃、蠣殼藍綠、丁香灰、聖日紅、冰咖啡棕以及閃光綠色。這些顏色將成為時
尚界的新寵，供設計師為每個時代潮流產品主要用色之參考[51]（圖 2-1-110）。

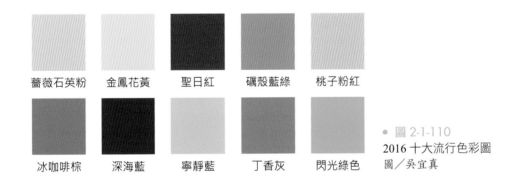

薔薇石英粉　　金鳳花黃　　聖日紅　　礪殼藍綠　　桃子粉紅

冰咖啡棕　　深海藍　　寧靜藍　　丁香灰　　閃光綠色

● 圖 2-1-110
2016 十大流行色彩圖
圖／吳宜真

5. 色彩的聯想

色彩聯想是指當人們看到某種色彩時，會聯想到自己身處的環境或生活經驗
相關之事物，稱為「色彩聯想」（圖 2-1-111）。色彩聯想可分為「具體聯想」
及「抽象聯想」兩種，一般而言，幼年時期所聯想的事物，以具體事物為多。隨
年齡增長，抽象性的聯想增多，這種抽象性的聯想，稱為「色彩象徵」[52]。

註 50　鄭國裕、林磐聳 (1987)。色彩計畫。臺北：藝風堂，P64。
註 51　PANTONE http://tw.pantone.com/pages/pantone/index.aspx，2015/12/27。
註 52　鄭國裕、林磐聳 (1987)。色彩計畫。臺北：藝風堂，P66。

色　彩	色　相	具體的聯想	抽象的聯想
	紅	血液、夕陽、火焰、心臟	熱情、危險、喜慶、權威
	橙	橘子、秋葉、柳橙、晚霞	親切、溫暖、積極、明朗
	黃	香蕉、黃金、黃菊花、注意信號	光明、注意、聰明、信心
	綠	樹葉、公園、草木、安全信號	和平、健康、希望、安全
	藍	海洋、藍天、湖海、天空	沉靜、涼爽、理性、信賴
	紫	葡萄、茄子、紫菜、紫羅蘭花	神祕、高貴、優雅、氣質
	白	白雪、白雲、白紙、護士	純潔、神聖、善良、虔誠
	黑	夜晚、頭髮、木炭、墨汁	低調、恐怖、邪惡、嚴肅

● 圖 2-1-111
色彩聯想
彙整／吳宜真

2-1-4 包裝設計要素
The Element of Package Design

▶ 包裝設計

　　包裝設計 (Package Design) 是一門極具深度與廣度的學問,與設計各領域層層相連、相輔相成。現代包裝設計除需考慮傳統保護與運輸外,生產技術、市場銷售、成本反應、材料開發等設計問題都包含在內 [53]。

　　設計師從事包裝設計時,首先必須瞭解包裝設計資料及設計條件,包含商品企業的意圖、商品的特質、商品價格、製造方法、包裝目的、銷售通路、目標市場等,以及研究市場競爭對手之商品包裝設計、消費者的嗜好、經濟能力與銷售陳列展示等,才能掌握正確的包裝設計方向。欲成為一位優秀的包裝設計師,在設計製作商品包裝時,則需具備下列條件 [54]:

1. 能確實保護商品。

2. 能表現商品的內容與性格。

3. 商品名稱必須易讀易記。

4. 使包裝具有特色而形成特別印象。

5. 和競爭商品有鮮明的區別。

6. 能刺激消費者的購買慾。

7. 具有良好的陳列展示效果。

8. 結構必須讓消費者方便使用。

9. 外觀的形態和色彩,必須與商品相調和,而且美觀。

10. 必須適合輸送與儲存。

11. 必須使用適切的材料。

12. 必須符合經濟性。

註 53 許杏蓉 (2003)。現代商業包裝學－理論 ‧ 觀念 ‧ 實務。臺北:視傳文化,P20。
註 54 官下孝雄 (1984) 新版デザインハンドブック。東京:朝倉書店,PP303-304。

▶ 包裝設計要素

　　包裝設計的意義是保護商品、方便運送、輔助行銷及提高商品的價值。現今包裝設計的定義與功用隨著時代的需求而轉變，現代的包裝在設計表現上已不再像早期那麼傳統及單純。包裝設計除具備保護商品的基本機能之外，更需要促進銷售（圖 2-1-112）、便於提攜、搬運（圖 2-1-113）及提高商品視覺識別性（圖 2-1-114）及實用性（圖 2-1-115）的功能。

　　提升商品包裝設計後，其經濟效果不單只是追求利潤價值，而是需要考慮包裝對人生活中各環節所帶來的影響，讓包裝在各個方面都能展現創造性的設計思維。

● 圖 2-1-112
具迎合節日促進銷售之包裝設計
設計／吳宜真

● 圖 2-1-113
具提攜之包裝設計
設計／張豫翔　指導／吳宜真

● 圖 2-1-114
具商品視覺識別性之包裝設計
設計／吳宜真

● 圖 2-1-115
具展示銷售實用性之包裝設計
設計／鄭雅華　指導／吳宜真

　　包裝設計要素不是憑空產生，是根據包裝設計規律總結出的原則，市售包裝設計的創意表現是多元化的，主要可以由造形、結構、包材、行銷性及實用性進行設計。一般包裝設計表現要素可分為「視覺創意」(Visual Creativity)、「包材創意」(Creative Materials)、「結構創意」(Structure Creativity) 及「行銷創意」(Creative Marketing)。

1. 視覺創意

　　包裝視覺「美」的設計是消費大眾共同的需求。市售包裝設計並非僅是單純的視覺美感表現，但視覺美感設計卻是包裝設計應具備的基本條件[55]。包裝視覺創意是一項非常重要的課題，因為包裝牽涉到三度立體空間的設計。包裝設計師進行包裝視覺創意時，需瞭解美感形式須建立在傳達的基本概念上，深入瞭解商品本身所要傳達的概要訴求，才能掌握精髓意涵，在功能與物質技術條件允許下，找尋合適的視覺圖像素材延伸主題性，透過視覺圖像（圖2-1-116）、文字（圖2-1-117）、色彩（圖2-1-118）之搭配，將商品視覺傳達表現出來，創造生動、完美、和諧的造形與結構設計，激發消費者購買欲望（圖2-1-119）。

● 圖 2-1-116
跳脫傳統印象之視覺創意包裝設計
設計／林易萱、林承儒、林佟 指導／郭中元老師

● 圖 2-1-117
利用文字突顯商品之包裝設計
設計／葉麗娟　指導／吳宜真

● 圖 2-1-118
豐富色彩具促進銷售之包裝設計
設計／賴靜宜　指導／吳宜真

● 圖 2-1-119
整體視覺創意考量之包裝設計
設計／吳宜真

2. 包材創意

　　時代不斷進步，各式包材也不斷的被開發，市面上更出現眾多五花八門之包裝素材，包裝設計中常會利用一些特殊的包材作為包裝設計創意的表現，使包裝

註 55 藝風堂出版社 (2003)。商業包裝設計。臺北：藝風堂，P36。

設計更具新穎性、可看性（圖 2-1-120 ～圖 2-1-121）。包材創意表現是包裝設計師輔修的課程，包裝設計師須瞭解市場各種包裝材料特性，為商品選擇最合適的包材進行設計。包裝設計師必須要有豐富的聯想力、創造力及創新發明的精神，才能提升包材創意的表現（圖 2-1-122 ～圖 2-1-123）。

● 圖 2-1-120
利用塑膠素材進行視覺創意包裝設計
設計／廖苡晴、史芳竹（嶺東科技大學視傳系）

● 圖 2-1-121
利用麻繩編織創意包裝設計
設計／吳宜真

● 圖 2-1-122
造型與視覺創意包裝設計
設計／史芳竹（嶺東科技大學視傳系）

● 圖 2-1-123
利用木材與麻繩創意包裝設計
設計／余安琪　指導／吳宜真

3. 結構創意

以結構、造形取勝的包裝設計，在結構設計上會遇到許多專業問題，包裝結構設計的挑戰性也相對的提高[56]，所以，包裝結構在設計過程中必須做嚴密、周全的設計規劃（圖 2-1-124 ～圖 2-1-125）。相對的，包裝結構創意設計必然影響製作成本及生產效益，因此，在包裝中結構設計常被列為首要考量之要素。設計師在開發包裝結構創意區別競爭者時，需考量符合產品特色、承重度、製作成本及生產效益等問題（圖 2-1-126 ～圖 2-1-127）。

註 56　藝風堂出版社 (2003)。商業包裝設計。臺北：藝風堂，P36。

● 圖 2-1-124
禮盒商品結構創意包裝設計
設計／袁榮烽　指導／吳宜真

● 圖 2-1-125
米商品結構創意包裝設計
設計／蔡家強、黃煜珊　指導／吳宜真

● 圖 2-1-126
商品結構創意包裝設計 -1
設計／陳明宏　指導／吳宜真

● 圖 2-1-127
商品結構創意包裝設計 -2
設計／袁榮烽　指導／吳宜真

4. 行銷創意

　　包裝設計是經營企業品牌的要素，除了需要理性的商品策略與概念分析外，還要能觸動消費者的購買情緒[57]，建立商品品牌風格，詮釋企業本身的商品概念與市售競爭者的差異（圖 2-1-128 ～圖 2-1-129）。因此，包裝設計並非單純藝術性、美麗的視覺表現，而是利用包裝設計執行行銷創意，讓商品在市場上產生影響力，建立與眾不同獨特的品牌風格，突顯競爭者之差異，詮釋商品概念於行銷市場（圖 2-1-130 ～圖 2-1-131）。

註 57 藝風堂出版社 (2003)。商業包裝設計。臺北：藝風堂，P36。

● 圖 2-1-128
雕刻簍空方式之行銷創意包裝設計
設計／劉梓蔚　指導／吳宜真

● 圖 2-1-129
使用特殊包材進行行銷創意包裝設計
設計／高志佑　指導／吳宜真

● 圖 2-1-130
強調自然環保之行銷創意包裝設計
設計／吳宜真

● 圖 2-1-131
創造獨特風格之行銷創意包裝設計
設計／潘欽茂　指導／吳宜真

2-2 ┅ 創意思考與設計方法
Creative Thinking and Design Method

▶ 創意思考方法

　　設計的過程從選定目標、問題研究、資料搜集、創意思考－發散思考、收斂思考到設計完成，需要透過創意思考的系統化方式，再配合設計要領才能製作完美的專案。創意思考是設計的起源，而創意的展現可以「三分靠天賦，七分憑經驗」[58] 來描述，因為，生活的經驗是設計構想的泉源，如隨遇奇想，再加上靈活的思維大膽運用自由玄想，即能醞釀出具有創意的構想。然而，如何統合並發想出別具特色的創意點子，則需要仰賴各種創意思考方法－如5W2H法、九宮格法、TRIZ法、水平思考法、垂直思考法、曼陀羅思考法、腦力激盪法、心智圖法、魚骨圖法、六頂思考帽法、KJ法、彩虹思考法、SWOT法、檢核列舉法、聯想法等（圖2-2-1）。

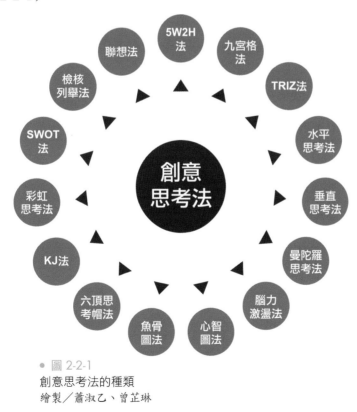

● 圖 2-2-1
創意思考法的種類
繪製／蕭淑乙、曾芷琳

註 58　林俊良 (2005)。設計基礎。臺北：藝風堂，P30。

　　由於創意思考法十分多元與多變，直到現在依然有各式各樣不同的思考法被陸續開發出來，因此，本書列舉十種創意思考法的方式，以供參考：

1. 素材構想法

　　「素材構成法」是最原始、最簡單的方法[59]。此構想方法是將素材與新的物象做直接的連結，如產品開發上結合數種素材以求取新機能（圖 2-2-2 ～圖 2-2-3）。

● 圖 2-2-2
素材構想法
圖／吳宜真

● 圖 2-2-3
利用素材構想法設計商標
圖／吳宜真

2. 聯想思考法

　　「聯想思考法」是指在物與物之間找出共通點[60]，從本質或原理上思考創造成為新物象，並且累積組合成為新概念，在創意思考中具靈感、再生、循環、共感等思考活動（圖 2-2-4）。

3. 分析思考法

　　「分析思考法」是指在理論創造過程當中，經由分析而構成概念，並將內在組成因素、法則以及結構，加以變更、組合成具體組織的思考方式[61]。

● 圖 2-2-4
形與色的聯想構想法
圖／吳宜真

4. 水平與垂直思考法

　　人類的思考方式大致可分為「正面的思考」、「側面思考」兩種類型。正面思考又分為「直接反應的思考」與「邏輯判斷的思考」兩種，包括水平思考 (Lateral Thinking)（圖 2-2-5）和垂直思考 (Vertical Thinking)（圖 2-2-6）進行探討。

註 59　林俊良 (2005)。設計基礎。臺北：藝風堂，P30。
註 60　林俊良 (2005)。設計基礎。臺北：藝風堂，P31。
註 61　林俊良 (2005)。設計基礎。臺北：藝風堂，P31。

● 圖 2-2-5
水平思考法
圖／吳宜真

● 圖 2-2-6
垂直思考法
圖／吳宜真

　　水平思考猶如一個點向不同的方向移動，是一種不透過邏輯推測的思考方法，不從問題的正面來考慮、不依照特定的方向，而是脫離該問題、擺脫固定的觀念來思考；垂直思考的過程則是指具有邏輯的步驟，且循序漸進，從任何思考方向皆能產生回饋，不含任何偶然性，因此被黎波諾 (Edward de Bono) 譽為「順著水溝而行的水流」[62]。

5. 腦力激盪法

　　由美國 BBDO(Batten, Bcroton, Durstine & Osborn) 廣告公司創始人亞歷克斯 · 奧斯本 (Alex F. Osborn) 於 1938 年首創、1941 年發起的方法，並在 1953 年《Applied Imagination》一書中呈現使用方式－腦力激盪法 (Brainstorming, BS) 又稱為頭腦風暴，是為激發與強化思考力而設計的一套方法。此方法著重在創意的「量」以及「想像力」的發揮，藉著設計團隊成員之間相互刺激，產生思考的連鎖反應，啟發聯想與構想意念，能在短時間內獲得更佳的效果。執行流程為：(1) 在設計團隊中指定一名主持人；(2) 陳述題目並定義問題；(3) 在便利貼、白板或電腦上寫下所有的點子；(4) 限定開會時間；(5) 將點子分級統整[63]。此外，尚有四個基本執行原則，用來聯想出具有可行性與符合主題的點子：(1) 重量勝於質；(2) 禁止批評；(3) 提倡獨特想法；(4) 結合改進。

註 62　林俊良 (2005)。設計基礎。臺北：藝風堂，PP31-32。

註 63　Ellen Lupton 編著，林育如譯 (2012)。圖解設計思考。臺北：商周出版，P16。

6. 聯想法

　　聯想法是由哈佛大學高登 (W. J .J. Gordon) 指導創造研究小組所發展出的方法。在大腦受到刺激後,藉由聯想喚起類似的生活經驗或情感等,並且能夠將沒有關聯的要素加以連結,是一套刺激創造思考的方法 [64]。聯想法有三種思考方式,包括:(1) 接近聯想法－兩種以上的事物在時間或空間上同時有接近性的存在,即可聯想;(2) 相似聯想法－兩種以上的事物有類似的特色,即可聯想;(3) 對比聯想法－記得或回憶某件事物,與各種知識進行比較,並且聯想對比的特質。

7. 實踐創造法

　　實踐創造法是綜合腦力激盪、聯想法及其他創意思考方法而成。此方法有助於啟發並指導應用者如何去應用各種方法,從不同角度觀察、構想並且行動與產出,讓想法能真正實現 [65]。

8. 基本設計法

　　基本設計法 (Foundamental Design Method) 是由英國工程師馬契特 (Edward Matchett) 所提出,也稱為高規律 (Dicipline) 的思考形式 [66]。由於一般人的思考模式易於被習慣和經驗所侷限,因此面對新問題時,往往受到舊觀念影響而缺乏變通,因此此方法主張打破這些限制,從問題策略大綱、不同角度觀點思考、設計基本要素或者從累積的概念進行思考等,成為有變通性的自由模式,以增添創意的內涵。

9. 5W1H 分析法或 5W2H 分析法

　　5W1H(Five Ws and one H) 分析法,也稱六何分析法。「5W」是在 1932 年由美國政治學家拉斯維爾 (Harold Lasswell) 提出的一套模式,後經過人們的不斷運用和總結,逐步形成了一套成熟的「5W+1H」的思考方式。對於選定的項目、工序或操作,都要從原因 (Why)、對象 (What)、地點 (Where)、時間 (When)、人員 (Who)、方法 (How) 等六個方面提出問題進行思考(圖 2-2-7)。此外,進一步加上 How much 設計經費之考量,稱為 5W2H 分析法,又可稱為七何分析法(參閱 4-5 設計企劃、表 4-5-2)。

註 64　林俊良 (2005)。設計基礎。臺北:藝風堂,PP32-33。
註 65　林俊良 (2005)。設計基礎。臺北:藝風堂,P33。
註 66　林俊良 (2005)。設計基礎。臺北:藝風堂,P33。

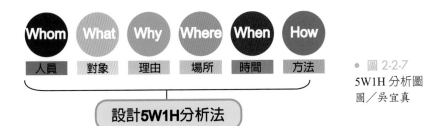

● 圖 2-2-7
5W1H 分析圖
圖／吳宜真

10. 曼陀羅思考法

曼陀羅思考法的原文是由梵語「Manda+la」兩個字彙組成，意涵為透過圓滿的思考可以瞭解事物的本質。此方法為 1987 年日本學者今泉浩晃博士從「胎藏界曼荼羅」和「金剛界曼荼羅」中發現的思考邏輯[67]（圖 2-2-8）。曼陀羅思考法的邏輯中，同樣結合水平思考法與垂直思考法，可產生兩種思考模式，包括：

H_8	H_1	H_2	A_8	A_1	A_2	B_8	B_1	B_2
H_7	H	H_3	A_7	A	A_3	B_7	B	B_3
H_6	H_5	H_4	A_6	A_5	A_4	B_6	B_5	B_4
G_8	G_1	G_2	H	A	B	C_8	C_1	C_2
G_7	G	G_3	G	主題	C	C_7	C	C_3
G_6	G_5	G_4	F	E	D	C_6	C_5	C_4
F_8	F_1	F_2	E_8	E_1	E_2	D_8	D_1	D_2
F_7	F	F_3	E_7	E	E_3	D_7	D	D_3
F_6	F_5	F_4	E_6	E_5	E_4	D_6	D_5	D_4

● 圖 2-2-8
曼陀羅思考法
繪製／蕭淑乙、曾芷琳

(1) 放射性的思考模式－屬於發散思考。從核心向外，其餘 8 格不必彼此有關聯性，能激盪無限創意（圖 2-2-9）。

(2) 螺旋式的思考模式－屬於收斂思考。從核心依照順時鐘方向逐一思考，有前後的因果與順序關係（圖 2-2-10）。

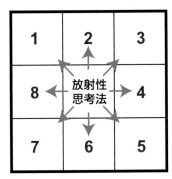

● 圖 2-2-9
放射性思考法
繪製／蕭淑乙、曾芷琳

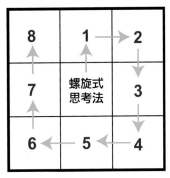

● 圖 2-2-10
螺旋狀思考法
繪製／蕭淑乙、曾芷琳

註 67 林建瑞。解開圖像曼荼羅智慧密碼的緣起。http://www.99club.com.tw/mandala/page1-2.html，2016/1/17。

設計類別
Design Category

CHAPTER

03

3-1　視覺傳達設計 Visual Communication Design

　　　3-1-1 廣告設計 Advertisement Design

　　　3-1-2 品牌設計 Brand Design

　　　3-1-3 包裝設計 Package Design

3-2　工業設計 Industrial Design

　　　3-2-1 工藝設計 Crafts Design

　　　3-2-2 創意產品設計 Creative Product Design

3-3　環境設計 Environmental Design

　　　3-3-1 建築設計 Architectural Design

　　　3-3-2 室內設計 Interior Design

3-4　流行設計 Popular Design

　　　3-4-1 時尚設計 Fashion Design

3-5　數位多媒體設計 Digital Multimedia Design

　　　3-5-1 網站設計 Web Design

　　　3-5-2 動畫與遊戲設計 Animation and Game Design

　　　3-5-3 數位展示設計 Digital Display Design

3-1 … 視覺傳達設計
Visual Communication Design

▶ 關於視覺

　　人類利用各種感覺器官接收視覺、聽覺、嗅覺、味覺與觸覺，以感知形、音、色、味、表面質感及重量等種種訊息，其中以視覺所接收的資訊最多，視覺可令人感知距離、空間、色彩、形狀與動態等。視覺的刺激能強化學習效果，圖像的閱讀形式更是進入學習的最佳途徑，人類在學習過程中有三個階段：(1) 學會語言；(2) 視覺的觀看行為進行辨認；(3) 說話[1]，可見視覺感知的重要性。

　　在設計當中，最常見的方法即是以「符號」或「記號」作為資訊傳達的媒介，利用視覺符號將特定的意義或內涵正確傳達給觀者，即為視覺傳達，常見的類型有廣告設計、文字設計、素描、插畫、動畫、互動媒體與櫥窗設計等皆屬之。

▶ 關於傳達

　　"Communication" 在線上牛津字典的解釋為：傳達、傳播或溝通等意涵[2]。而 Communication 的語源出自於拉丁文的 *communis*，意即英文的 common 之意，在人與人的交流過程中，需要交換相同的訊息、知識、構想、意見[3] 以利交涉。Communication 相關定義如下（表 3-1-1）[4]：

▶ 表 3-1-1 傳達的定義

來源項目	傳達解釋說明
牛津英文辭典	藉由說話、寫作或形象，對觀念、知識等分享、傳遞或交換。
哥倫比亞百科全書	思想及訊息的傳送，傳播（達）最基本的形式是透過形象（觀看）和聲音（聆聽）。
John Fiske(2002)*	透過訊息所達成的社會互動，所有傳播都包括符號 (Sign) 和符碼 (Code)，符號是各種人為製品或行為，目的在於傳遞意義。
陳錦忠 (2010)*	傳達存在於各種文化之中，內容包括信仰、政治、歷史、服飾或教育等。

* John Fiske(2002)。傳播符號學理論。臺北：遠流
* 陳錦忠 (2010)。雕塑符號與傳達。臺北：秀威資訊
製表／蕭淑乙、曾芷琳

註 1　John Beger 著，戴行鉞譯 (2003)。藝術觀賞之道。臺北：臺北商務。
註 2　線上牛津字典 http://www.oxfordlearnersdictionaries.com/definition/english/communication?q=Communication。
註 3　陳俊宏、楊東民 (2003)。視覺傳達設計概論。臺北：全華，P3。
註 4　李茂正 (1982)。傳播學。臺北：時報文化，PP36-37。

▶ 傳達的意義

　　進入二十一世紀的數位化時代，傳達 (Communication) 活動已經隨處可見，包括手機 APP、數位資訊的匯流、充斥街道的平面廣告或者互動式廣告等，可見視覺影像的流竄已經涵蓋於人們的生活中，而影像更是一個重要的傳遞意義的工具。

　　簡單而言，傳達有三個主要的因素：「發訊者」、「符碼」與「受訊者」，只要其中一項無法流動，傳達即無效（圖 3-1-1）。傳達是有目的的傳遞訊息的過程，在人類文化的演進中，視覺傳達是極為關鍵的角色，視覺傳達屬於非言語傳達的一種，非言語的傳達適於主觀性的情緒表現與傳達，其表現的方法有：(1) 以肢體來表現或傳達者，如人們的姿勢動作；(2) 以圖畫語言表現的，如洞窟壁畫、記號、圖畫、印刷、攝影到現代的標誌、繪畫文字、圖表等，在日常生活中俯拾皆是；(3) 以物體語言表現的，如服裝、廣告等。其中，又以「圖畫語言」運用得十分廣泛，且「印刷術」與「攝影術」的技術進步更是推動視覺傳達設計的兩大動能。

發訊者 ➡	訊息、符號 ➡	訊息通道（媒體）➡	收訊者
S	**M**	**C**	**R**
Source	Message	Channel	Receiver

● 圖 3-1-1
傳播學理論 SMCR 模式
重繪／吳宜真

　　視覺傳達設計的領域包羅萬象，包含海報、標誌、宣傳單、產品包裝、書刊設計、影音視覺設計與電影等，數位化時代的興起更需要視覺傳達設計做為基礎。

▶ 人類傳達的發展階段

　　在《大眾傳播學理論》一書中，闡述人類傳達的發展情形約可分為五個時代，包括「符號和信號時代」、「說話與語言時代」、「文字時代」、「印刷時代」及「大眾傳播時代」[5]，本書因應時代趨勢增加與調整如下（表 3-1-2）：

註 5　De Fleur, Melvin L., & Ball-Rokeach, Sandra. 原著，杜力平譯 (1993)。大眾傳播學理論。臺北：五南，PP9-29。

▶ 表 3-1-2　傳達的發展階段

項次	時代類別	傳達方式與說明
1	記號與訊號時代	記號與訊號的傳達開始於人類的祖先，是緩慢而原始的傳播方式。此時傳達可用：(1) 手勢、(2) 表情、(3) 動作、(4) 聲音四種記號方式來表達訊息。
2	語言時代	(1) 舊石器時代晚期的克羅馬農人（又稱為智人），擁有和現代人一樣的頭骨結構、舌頭與說話能力，可藉由單詞、數字、代號或語言邏輯規則，進行分類、抽象、分析、綜合與推測。 (2) 語言是人類起源、發展和進化最重要的推手，語言的發展讓知識與文化能夠交流與發展，累積之後發展成為現代的文明。
3	圖畫與書寫的記錄時代	(1) 語言發展能傳遞訊息，但在當時沒有技術可記錄下來，因此發展記錄語言的符號系統－文字，包括「表意符號－圖畫」與「象形符號－書寫」。表意符號包括石窟壁畫、岩畫；象形符號包括蘇美人發明的「楔形文字」、埃及的「聖書字」與中國的「甲骨文」。 (2) 書寫文字的記錄方式讓人類的記憶與思想得以保存、累積，並留傳給後代，這是人類文化發展史上的一大步。
4	印刷與攝影的複製時代	(1) 印刷術的發展來自中國畢昇（約 990 年 ~1051 年）發明膠泥活字印刷，「現代印刷之父」德國的古騰堡 (Johann Gutenberg, 1398~1468) 則發明了金屬活字版印刷。印刷讓知識普及並且提升人類文化發展。 (2) 攝影術的發明，源自文藝復興學者達文西 (Leonardo di ser Piero da Vinci, 1452~1519) 對於捕捉光線的想法，爾後有了相關的發明，包括暗箱及達蓋爾攝影法、銀版攝影法的誕生，把捕捉真實並且複製影像的功能變得快速，不再只是停留在繪畫的層面。 (3) 16 世紀由於大量、快速、廉價的印刷技術與複製真實圖片的技術，使「報紙」的基本概念產生，這也是第一種真正能傳達給大眾的傳播媒體，而報紙最早的起源是西方的威尼斯小報與中國的邸報。
5	大眾傳播時代	(1) 隨著大眾報刊的問世及發展，人類的傳達（播）活動進步迅速，20 世紀可視為大眾傳播時代的開始。 (2) 20 年代的家庭收音機；40 年代電視問世；50 年代電視已達飽和狀態；60、70 年代開始有線電視、錄放影機、網際網路、互動式電傳視訊等。
6	數位時代	科技的進步促進電腦問世，加上近幾年軟體、硬體與網路傳輸的升等，直到現代 Wi-Fi、App 網路社群通訊軟體、手機等行動通訊設備，皆是大眾傳播的重要途徑。從時下幾乎人手一支的手機，可看見各種科技媒體令資訊傳播更加迅速，同時也讓集品牌、廣告與買賣銷售於一體的電子商務營運方式得到更高的效率（圖 3-1-2）。

製表／蕭淑乙、曾芷琳

● 圖 3-1-2
數位時代－皇家豆皮網頁與電子商務平臺
設計／艸肅設計有限公司
版權所有／皇家豆皮

　　視覺傳達的要素是運用文字、符號與造型，創造一種具有美感、意象、意念的視覺效果，再透過這個視覺效果，達到溝通傳達的目的。影像 (Image) 是形與色的綜合性視覺對象，包含文字以外可見的各種「像」[6]，如照片、繪畫、圖形等。影像或圖像的傳達方式能補足語言傳達的不足，以傳達清楚明確的溝通意義。

　　視覺傳達的過程普遍以象徵符號顯示，因為，若僅使用文字表現廣告設計中，觀者需要一段時間才能理解設計者的想法，但若將文字訊息與視覺訊息同時呈現於設計之中，觀者則可在瞬間明瞭概念，如以輸血與血型關係圖顯示（圖 3-1-3）[7]；地圖路線表、說明書等設計，透過文字訊息與視覺訊息共同呈現，無須單獨仰賴文字，即可讓人一目瞭然（圖 3-1-4 ～圖 3-1-6）。

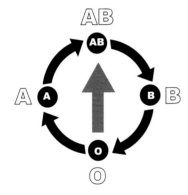

● 圖 3-1-3
輸血與血型關係圖
圖／吳宜真

● 圖 3-1-4
文字訊息與視覺訊息共同呈現－舉牌小人
攝／蕭淑乙

● 圖 3-1-5
文字訊息與視覺訊息共同呈現－日本伏見稻荷神社路線圖表
攝／劉伊軒

● 圖 3-1-6
文字訊息與視覺訊息共同呈現－ OOuuu 文具
攝／曾芷琳

註 6　陳俊宏、楊東民 (2003)。視覺傳達設計概論。臺北：全華，P22。
註 7　藤澤英昭等 (1979)。Visual Communication。東京：ダヴィッド，P11。

3-1-1 廣告設計
Advertisement Design

▶ 廣告的意義

　　「廣告」(Advertisement) 一詞有著「廣泛告知大眾」、「以其事布告於眾也」的意思，指的是將欲宣傳的事情透過各種布告的方式傳達給大眾。廣告的主要目的是促進商品或服務的銷售，或是傳達個人、團體的創意和觀念，是一種具有說服力的訊息傳達活動，包括商業與公益性質 [8]。各專家對於廣告的定義列舉如下：

1. 美國行銷協會 (American Marketing Association)

　　廣告是由廣告主在付費的狀態下，對商品、觀念或服務所進行的傳播活動 [9]。

2. 顏伯勤教授

　　廣告是廣泛告知所擇定的消費大眾，有關商品或服務的優點特色，激起大眾對於商品的欣賞注意，誘導大眾進行購買採用 [10]。

3. 小林太三郎教授

　　廣告是在訊息裡所明示的廣告主，向選擇的消費者的想法進行商品行銷的創意模式。屬於由廣告主負擔費用的一種情報傳播活動 [11]。

4. 樊志育教授

　　廣告是以廣告主的名義，透過大眾傳播媒體，向大眾傳達商品或勞務的存在、特徵和顧客所能得到的利益，經過對方理解、滿意後，以激起大眾的購買行動，或者為了培植特定觀念、信用等，所做的有費傳播 [12]。

　　因此，從上述定義中發現，廣告即是廣告主將想傳達的訊息，透過設計師將訊息轉化成為圖文傳播內容，再以各種廣告媒體傳達給消費者，引起消費者興趣與注意，進而購買的商業性活動。如愛馬仕將絲巾的製造過程拍攝成形象影片，將有條不紊的流程、製版與印製的嚴謹過程與織品天然純正等訊息，透過媒體廣告告知消費大眾其商品高價的原因，令消費者產生想像、認同並引起購買欲望，是一則成功的商業廣告。

註 8　陳俊宏、楊東民 (2003)。視覺傳達設計概論。臺北：全華，P147。
註 9　楊中芳 (1987)。廣告的心理原理。臺北：遠流，P14。
註 10　顏伯勤 (1981)。廣告學。臺北：三民，P9。
註 11　樊志育 (1983)。廣告學新論。臺北：三民，P7。
註 12　張柏煙 (1991)。商業廣告設計。臺北：藝風堂，P9。

▶ 廣告的種類

　　廣告的種類一般可以依「廣告內容」及「廣告媒體」兩大部分來區分，其說明如下：

1. 以廣告內容區分

(1)　商品廣告

　　　　以介紹商品本身優點、特色或特徵等做為廣告主題，直接向消費者推銷商品。

(2)　企業形象廣告

　　　　為讓消費者瞭解企業內涵、本質與目的，或是為建立企業與社會的關係，用來塑造良好企業形象的廣告。

(3)　活動廣告

　　　　為了讓消費者知道表演、競賽、娛樂、文教活動、資訊、時間、地點等訊息的廣告，此類廣告相對上帶有活動宣傳的目的。

(4)　營運廣告

　　　　企業以批發商或零售商為訊息傳達消費對象，讓消費者瞭解商品、服務方式或企業經營方針的廣告。

(5)　公共政策廣告

　　　　屬於針對政府、公共機關、法人、政黨等發布相關政策或宣揚理念的廣告。

(6)　公益性廣告

　　　　為了讓消費者關注社會，以關心公眾利益與社會福祉等議題為主的廣告。如企業對老弱病殘、孤兒、災民或辦學等贊助廣告，不僅贏得消費者好感，也能樹立企業知名度與信任度。

(7)　個人廣告

　　　　針對個人啟事、聲明或選舉期間候選人所做的廣告，個人廣告大多屬於非商業性質的。

2. 以廣告媒體區分

　　媒體 (Medium) 是指一種傳播途徑，大眾媒體則是指擁有大量觀眾的傳播機制，並且能在各公開性的媒體上看見或者聽見的廣告，足以影響數以萬計以上的消費者。大眾媒體是能宣傳商品訊息、扭轉消費者想法並且激勵購買的重要推手。以廣告媒體區分，可分為以下七種（表 3-1-3）：

表 3-1-3　媒體廣告類型

媒體廣告		項　目
印刷型		報紙類廣告、雜誌類廣告
直接郵寄型		優惠券、樣品目錄、單張海報
電波型	電視類廣告	特約播出廣告、冠名節目廣告、插播廣告
	廣播類廣告	電臺廣告、報時廣告、插播廣告、播音員說明式廣告
網路型		橫幅式廣告 (Banner)（圖 3-1-7）、關鍵字廣告 (Pay Per Click, PPC)、分類型廣告 (Classified Ads)、彈出型廣告 (Pop-up Ads)、按鈕型廣告 (Button)、浮動型廣告 (Floting Ads)、電子郵件型廣告 (E-Direct Marketing, EDM)、文字連結型廣告 (Text Ads)、聯播型廣告、網路視頻型廣告與原生型廣告（指無法辨別網頁內容與廣告本身的類型）。*
位置型	戶外媒體廣告（圖 3-1-8）	招牌式廣告、霓虹燈 (Led) 廣告、旗幟廣告、電視牆廣告、互動式廣告。
	交通廣告	透過火車、飛機、輪船、公車等交通工具及旅客候車、候機、候船等地點進行廣告宣傳。包括：交通工具外部－車身；交通工具內部－車廂、電子顯示牌、拉環、椅背；交通車站－候車亭、車站牆壁、燈箱、電視牆、座椅；交通車票－火車票、公車票、捷運車票、飛機票；交通路線－地底隧道動畫、沿途的大型路牌等。
招貼型		1. 商業類型海報－工商企業宣傳海報或商品宣傳海報。 2. 社會公益海報－關懷海報或環保海報。 3. 文化類型海報－電影海報、戲劇海報、音樂海報或展覽海報。
贈品型		將廣告應用在月曆、手冊、面紙廣告、筆類等產品，增加消費者索取機率。

*http://buzzorange.com/techorange/2012/10/02/pro-tips-for-publishers-building-native-ads-strategy/
製表／蕭淑乙、曾芷琳

● 圖 3-1-7
橫幅式廣告
設計／蕭淑乙　版權所有／泰成輪胎行

● 圖 3-1-8
戶外媒體廣告－旗幟
設計／蕭淑乙　版權所有／泰成輪胎行

(1) 印刷型

① 報紙媒體廣告：國內報紙起源於民國 77 年，報紙廣告又稱為「新聞廣告」。報紙媒體廣告的優點是擁有即時性、普及性、說明性、權威性、信賴感與印刷成本低。缺點為廣告壽命短、印刷效果差與反覆閱讀機率小。

② 雜誌媒體廣告：雜誌廣告類型包括封面、封底、封面裡、封底裡、連頁、全頁、跨頁與特別頁等放置方式。優點是消費者定位明確、廣告壽命長、印刷效果好與反覆閱讀時間長。缺點為缺乏即時性、印刷成本高且發行量有限。

(2) 直接郵寄廣告 (Direct Magazine Advertising, DM)

將廣告傳單在街頭、商場或者超市等公共場合散布發送。優點是有特定的目標對象，可減少浪費；一對一直接發送，使廣告效果最大化；不拘形式與內容，能吸引消費者注意。缺點是廣告需有更多創意發想的空間，否則容易流於形式。

(3) 電波型

透過電視臺與廣播等傳播媒體，包括廣告影片 (Commercial Film, CF; Commercial Message, CM) 或錄音的方式傳遞，以動作、聲光與色彩呈現真實性。優點有即時性、注視度、印象強。缺點是廣告時間短、製作成本高與媒體時段購買費用高。

(4) 網路型

隨著全球資訊網路 (World Wide Web, WWW) 的快速發展，網際網路被大眾重視，網路廣告突破傳統成為新興媒體，也成為當前廣告時代潮流發展的主流趨勢之一。

(5) 位置型廣告 (Position Advertising)

位置廣告是在特定位置所傳遞的廣告訊息，如戶外媒體廣告、交通廣告。

(6) 招貼型廣告 (Poster Advertising, POP)

招貼廣告又可稱為海報，能引起注意並具有可張貼的特性。依照環境、歷史、地區性、經濟條件與文化觀念的不同，各區域海報都有各自的特色 [13]。

註 13 智庫百科 http://wiki.mbalib.com/wiki/%E6%8B%9B%E8%B4%B4%E5%B9%BF%E5%91%8A。

(7) 贈品型廣告及其他廣告

贈品廣告包含月曆、手冊、面紙、扇子、筆等廣告；除此之外，其他廣告包含傳單、工商名錄廣告等。

▶ 廣告的機能

廣告是一種兼具說服、刺激及傳遞的訊息傳達活動，因此，廣告的機能須具備傳達、刺激及文化三種機能：

1. 廣告傳達的機能

廣告的傳達機能是指能有效傳達訊息；包括商品優點、功能、價格，個人或團體的觀念及創意，企業情報、企業形象，銷售或服務的時間、地點、方法等資訊。

2. 廣告刺激的機能

廣告內容所產生的訊息能帶給消費者刺激，使消費者改變態度、行為或觀念，進一步引起消費者的購買欲望。

3. 廣告的文化機能

廣告除了傳遞商品訊息及刺激消費者購買之外，同時也表現當代的社會性及文化性印象。因此，從這個角度來看，廣告具有「文化的符號性機能」[14]。

▶ 廣告設計與計畫

一件廣告作品是由主題、創意、語文、形象和襯托等五要素組成。將這五個要素有計畫的統整後，就可經由設計成為一件好的廣告作品。而廣告的計畫中，廣告的流程是影響廣告成功與否的重要關鍵（圖 3-1-9）。

註 14 星野克美等 (1988)。廣告の記號論。東京：日經廣告研究所，P75。

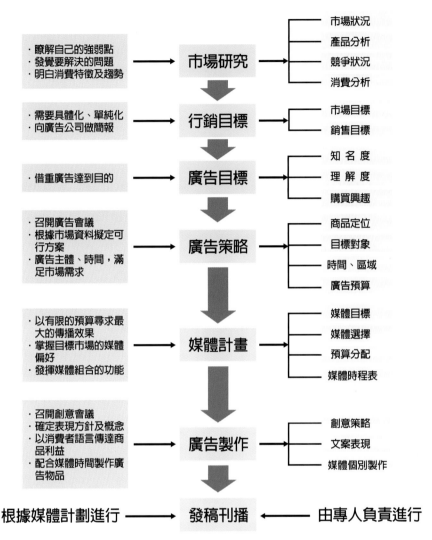

市場研究 → 市場狀況／產品分析／競爭狀況／消費分析
・瞭解自己的強弱點
・發覺要解決的問題
・明白消費特徵及趨勢

行銷目標 → 市場目標／銷售目標
・需要具體化、單純化
・向廣告公司做簡報

廣告目標 → 知名度／理解度／購買興趣
・借重廣告達到目的

廣告策略 → 商品定位／目標對象／時間、區域／廣告預算
・召開廣告會議
・根據市場資料擬定可行方案
・廣告主體、時間，滿足市場需求

媒體計畫 → 媒體目標／媒體選擇／預算分配／媒體時程表
・以有限的預算尋求最大的傳播效果
・掌握目標市場的媒體偏好
・發揮媒體組合的功能

廣告製作 → 創意策略／文案表現／媒體個別製作
・召開創意會議
・確定表現方針及概念
・以消費者語言傳達商品利益
・配合媒體時間製作廣告物品

根據媒體計劃進行 → 發稿刊播 ← 由專人負責進行

● 圖 3-1-9
廣告計畫流程圖
彙整／吳宜真

▶ 廣告設計的意義

　　根據廣告目的編擬廣告計畫，並著手進行，以使其視覺化或具體化的作業，稱為廣告設計。所謂「設計」，就是為了達到某種特定目的縝密訂定的計畫，並著手進行使目的成為事實。因此，從事廣告設計必先瞭解廣告目的，然後再根據目的來擬定計畫，方能進行視覺化或具體化的設計作業[15]。廣告設計與計畫說明如下：

註 15 陳俊宏、楊東民 (2003)。視覺傳達設計概論。臺北：全華，P151。

1. 商品與市場

　　廣告的本質是推銷商品、服務與想法觀念，這三種東西在行銷學上統稱為商品。廣告計畫的第一步，要對市場各種同類品牌詳加調查研究及商品定位，廣告把這商品推銷出去時，應先對商品與市場有所瞭解，找出商品與市場的特色再進行廣告。

2. 定位與廣告層次

　　透過 5W2H（又可稱為 7 何法）的方式，分析產品要做什麼？要給誰用？確認競爭對象與確定商品的銷售對象？找出產品的特色、優點，以爭取確定的銷售對象。進行產品定位分析後，再思考並且選擇合適的廣告類型來應用（圖 3-1-10）[16]。

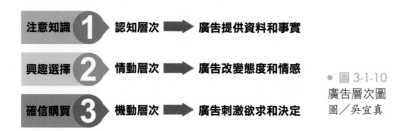

● 圖 3-1-10
廣告層次圖
圖／吳宜真

3. 廣告目標與策略

　　根據市場研究和定位、廣告層次的分析，進行廣告策略具體化，如：使用什麼方法建立消費者對於商品的印象、引發對商品的興趣、改變消費者習慣或擴大市場占有率。廣告在策略上可以考慮使用一句精彩的標語 (Slogan)、一幅特別的視覺圖作，都是邁向廣告目標的方法。

4. 廣告媒體

　　廣告必須透過媒體，沒有媒體就變成銷售人員的直接推銷。因此，在擬定廣告計畫前必先研究媒體並選擇正確的媒體[17]。（廣告媒體類型詳見表 3-1-3）

5. 廣告預算

　　廣告傳播需要一定的費用，應秉持有多少經費就做多少事的原則，因此，在擬訂廣告計畫的同時，也須先瞭解業者的廣告預算，將預算進行合理的分配，在有限的經費內，達到最大的廣告效果。

註 16 樊志育 (1974)。廣告學新論。臺北：三民，P339。
註 17 陳俊宏、楊東民 (2003)。視覺傳達設計概論。臺北：全華，P152。

▶ 廣告設計的原則（AIDMA 設計主義）

所謂 AIDMA 是消費者從接觸廣告到購買行動的五個心理階段，也是廣告設計的基本原則，其敘述如下（圖 3-1-11）：

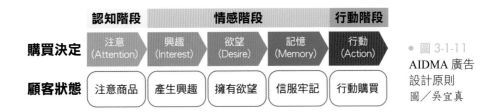

	認知階段	情感階段			行動階段
購買決定	注意 (Attention)	興趣 (Interest)	欲望 (Desire)	記憶 (Memory)	行動 (Action)
顧客狀態	注意商品	產生興趣	擁有欲望	信服牢記	行動購買

● 圖 3-1-11
AIDMA 廣告
設計原則
圖／吳宜真

1. A-Attention（引起注意）

在眾多廣告資訊中，要如何讓消費者注意到商品廣告，是廣告在設計時必須考慮的第一要素。

2. I-Interest（產生興趣）

當消費者注意到商品廣告後，必須讓消費者對廣告中的產品產生興趣，並誘導消費者閱讀完廣告的訊息內容。

3. D-Desire（產生欲望）

消費者對廣告中的產品產生興趣後，在設計時必須考量各種方式，進一步讓消費者對廣告中的產品產生想擁有的欲望。

4. M-Memory（強迫記憶）

人是健忘的，因此，在經歷上述三個心理階段後，需要設法使消費者牢牢地記住廣告中的商品。

5. A-Action（採取行動）

廣告的目的是在銷售，因此，廣告最後須讓消費者真正採取購買行動，才算完成廣告的任務。

▶ 廣告表現策略

各項商品都有差異及與其他商品的區隔性。因此，要塑造商品價值可藉由獨特銷售亮點、情感面與該商品的特點表現，廣告視覺表現越鮮明、效果越強大。

　　本書歸類整理出 12 種廣告的表現方式，將商品、訊息、消費者的知識與經驗連結，期望加強消費者對於商品本身的印象進而購買，設計師可以選擇 1 種或者 2~3 種廣告表現策略進行操作，並應用在各類型媒體（表 3-1-4）：

▶ 表 3-1-4　廣告表現策略

廣告策略	訴求的消費者類型	說明
理性訴求型	針對理智型的消費者	在廣告中介紹商品的各種專業知識，促使消費者進行訊息分析而購買。
訊息展示型	針對警覺敏感型的消費者	在廣告中不加修飾、不浮誇且冷靜的介紹銷售訊息，促使消費者覺得訊息是客觀的而購買。
情感型	針對情感與想像豐富型的消費者	在廣告中應用喜、怒、哀、樂的氣氛給消費者心理、情緒上的滿足而購買。
推薦型	針對需要第三方公證強化信任感的消費者	在廣告中採用名人證言、使用該產品後的消費者推薦、引用歷史資料或科學原理等實證方式，強化企業優勢或商品的優點，贏得消費者信任而購買。
保證承諾型	針對關心企業與產品並且有疑問的消費者	在廣告中以明確或巧妙的暗示，強化產品性能與品質，或者所有消費者所關心的事情，並且做出承諾使消費者認同而購買。
懸疑型	針對有好奇心的消費者	在廣告中以猜測和想像的主題，讓商品形象或產品訊息與廣告主題碰撞後產生衝擊力，增加消費者的印象而購買。
象徵型	適用於各類型消費者	透過聯想將企業或商品的意義與某種人物、事件或事物串聯起來，產生各種象徵形象，增加消費者的記憶與心理活動而購買。
恐嚇威脅型		在廣告中坦承並直接表現商品的不足之處與缺點，懇切為消費者著想的態度，能夠增加消費者的信任感而購買。
比較型		主要是將商品使用前後的功效、品質與性能比對，或者是與競爭商品比對，強化該產品優秀之處，以吸引消費者注意而購買。
塑造形象型		以企業或商品為出發點，在廣告中突顯企業名稱、商標或商品等，以提高知名度、擴大市場占有率，同時鞏固其形象。
國際型 *	全球的消費者	找出各文化的共通性特質，設計統一並標準化的廣告，令消費者產生購買想法。
本土型 *	該區域的消費者	藉由「文化差異」的特質進行訴求，增加廣告說服力，令消費者產生購買的想法。

* 國際型：祝鳳岡 (1998)。廣告策略之研討──系統建構觀點。廣告學研究，(10)，PP31-50
* 本土型：陳俊宏、楊東民 (2003)。視覺傳達設計概論。臺北：全華，P152
資料來源／ MBA 智庫百科 :http://wiki.mbalib.com/zh-tw/%E5%B9%BF%E5%91%8A%E8%A1%A8%E7%8E%B0%E7%AD%96%E7%95%A5，2016/1/16
製表／蕭淑乙、曾芷琳

3-1-2 品牌設計
Brand Design

▶ 何謂品牌設計

品牌可以是標記 (Sign)、符號 (Symbol)、名稱 (Name)、術語 (Term) 或設計 (Design)。因此，一項好的品牌設計可用來識別特定產品或服務，並且與競爭者產生區隔，吸引消費者注意並加深企業或產品印象。

上個世紀末時，品牌設計常與企業識別 (Corporate Indentity) 連結在一起，混為一談。過去「企業」指的是由龐大的規模或團隊組成，「識別」是為了與其他競爭者區隔之用[18]。而現在的品牌設計已經不只從大型企業出發，小規模的工作室或單一設計產品，也需要針對品牌形象進行設計。

品牌的形象設計就像是一個中介者，讓業者或企業主能以品牌彰顯內部特色與氛圍，消費者能夠透過品牌所塑造的五感體驗（視覺、味覺、聽覺、觸覺與嗅覺）加強印象，因此企業建立品牌的概念也日益普遍、無所不在。

現今走在路上，到處可見五顏六色的招牌懸掛在大街小巷中（圖 3-1-12 ～圖 3-1-13），而各式各樣的產品也必須擁有品牌識別（圖 3-1-14），瀏覽網路也

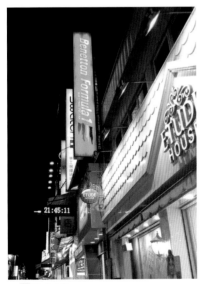

● 圖 3-1-12
街道商店招牌 -1
攝／蕭淑乙

● 圖 3-1-13
街道商店招牌 -2
攝／蕭淑乙

註 18 王桂沰 (2014)。企業、品牌、識別、形象。符號思維與設計方法。臺北：全華。

有琳瑯滿目的各種 FB 大頭貼與網頁（圖 3-1-15），藉以突顯品牌特色，強調商品或服務的價值；因此，今日的品牌設計能以各種樣式出現，包括標誌、包裝、廣告或網頁廣告等，已不再侷限於過去所認知的企業識別範疇。

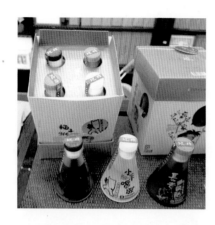

● 圖 3-1-14
信義鄉農會米酒產品
攝／蕭淑乙

● 圖 3-1-15
艸肅設計 FB 品牌形象
版權所有／艸肅設計有限公司

■ 何謂品牌性格

品牌性格 (Brand Personality) 指的是「與品牌相關的一些人格特質」[19]。品牌若能成功塑造出鮮明的品牌個性，能讓消費者感覺與品牌之間有所連結[20]，而消費者如認同品牌所展現的態度、行為甚至是思想，除能拉近產品與消費者的距離，品牌更可成為象徵消費者的風格與個性，因此，進一步能增加消費者對品牌所產生的忠誠度。

註 19 Aaker, J. L., (1997). Dimension of Brand Personality, Journal of Marketing Research, 34, 347-356.
註 20 Doyle, P., (1990). Building Successful Brands: The Strategic Options, Journal of Consumer Marketing, 7(2), 5-20.

品牌性格大致上可區分為五大面向（圖 3-1-16）[21]：

1. **真誠 (Sincerity) 面向**：品牌性格帶有真誠、健康、誠實、輕快等特質，如美體小鋪 (The Body Shop)、大同 3C、SUBWAY、全聯福利中心等企業品牌。

2. **興奮 (Excitement) 面向**：品牌性格帶有大膽、朝氣、想像、速度等特質，如保時捷 (PORSCHE)、法拉利 (Ferrari)、瑪莎拉蒂 (MASERATI)、蓮花 (LOTUS) 等知名跑車品牌。

3. **能力 (Competence) 面向**：品牌性格帶有可靠、智慧、成功、負責等特質，如索尼 (SONY)、大金 (DAIKIN)、櫻花牌 (SAKURA)、飛利浦 (PHILIPS) 等企業品牌。

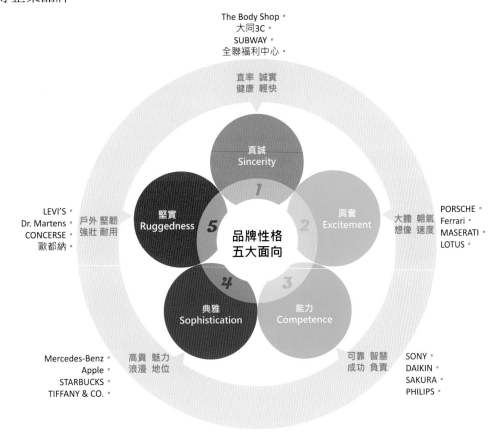

● 圖 3-1-16
品牌性格五大面向
繪／曾芷琳　資料來源／改繪自《2015 消費者心目中的品牌排行榜》

註 21 2015 消費者心目中的品牌排行榜。管理雜誌，486，62-63。

4. **典雅 (Sophistication) 面向**：品牌性格帶有高貴、魅力、浪漫、地位等特質，如賓士 (Mercedes-Benz)、蘋果 (Apple)、星巴克 (STARBUCKS)、蒂芬妮 (TIFFANY & CO.) 等象徵各企業領域精品品牌。

5. **堅實 (Ruggedness) 面向**：品牌性格帶有戶外、堅韌、強壯、耐用等特質，如 LEVI'S、Dr. Martens、CONVERSE、歐都納等企業品牌。

▶ 品牌設計規劃

　　一項品牌設計的完成，從品牌形塑到完稿設計，需要經過一連串的資料蒐集、分析與規劃，從無到有至少需要花費半年規劃才可完成，品牌設計的流程可分為八個階段（圖 3-1-17）：

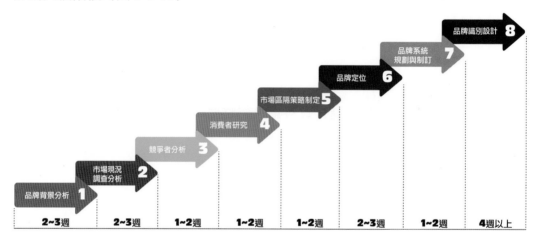

● 圖 3-1-17
品牌規劃流程與時程
繪／蕭淑乙

1. **品牌背景分析**：調查與品牌相關的公司沿革、精神、產品種類等，詳加瞭解品牌背景與各項內容，從中尋找並制定未來方針。

2. **市場調查與現況分析**：針對國內外市場的相似於此品牌的服務與產品，進行資料蒐集與分析，瞭解市場脈動，達到知己知彼、百戰百勝的目標。

3. **競爭者分析**（詳見 4-5 設計企劃）：對於相似品牌與產品進行 SWOT 分析關鍵問題，瞭解該品牌的優勢 (Strengths)、劣勢 (Weaknesses)、機會 (Opportunities) 和威脅 (Threats)。並且從 SO 策略（使用優勢，利用機會）、WO 策略（克服弱勢，利用機會）、ST 策略（利用優勢，避免威脅）與 WT 策略（減少弱勢，避免威脅）當中找到突破口，規劃品牌未來發展（表 3-1-5）。

▶ 表 3-1-5　SWOT（優勢／劣勢／機會／威脅）矩陣策略配對表

內部能力 外部因素	Strength（優勢） 1. 製程技術成熟 2. 上、中、下游及周邊產業體系比較完整	Weakness（弱勢） 1. 缺少相關分析之技術 2. 關鍵原料議價能力差
Opportunity（機會） 1. 大陸蓬勃發展的經貿 2. 兩岸經貿往來所帶動的商機	SO（使用優勢，利用機會） 1. 掌握兩岸脈動與大陸經貿發展潛力，作長期發展規劃 2. 語言相同，文化差異最少	WO（克服弱勢，利用機會） 1. 關鍵技術之分析與研究 2. 關鍵原料價格降低
Threat（威脅） 1. 國內電費飆升，成本提高 2. 原油價格的上漲	ST（利用優勢，避免威脅） 1. 試以產品獨特性，拓展海外市場 2. 串聯相關合作廠商，推廣行銷完善服務	WT（減少弱勢，避免威脅） 1. 運用合作廠商各領域專長特性，提升整體服務品質與服務 2. 注重核心優勢，持續強化產業競爭力

製表／蕭淑乙

4. **消費者研究**：從消費者端進行研究，從質化（消費者訪查）或量化（數據庫）（圖 3-1-18 ～圖 3-1-19）進行資料蒐集與整理，分析消費者心理與真正的需求，為品牌提供立基。由圖中發現，世界各國人口老化逐年增加生育率逐年下降等狀態，各國已逐步邁向高齡化社會，因此企業端需思考高齡消費者的需求。

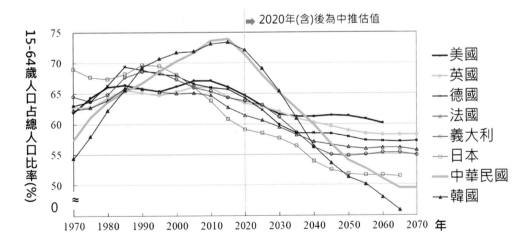

● 圖 3-1-18
主要國家工作年齡人口占總人口比率
資料來源／國家發展研究會
https://www.ndc.gov.tw/Content_List.aspx?n=6EA756F006B2A924

● 圖 3-1-19
亞洲主要國家生育率
資料來源／國家發展研究會 https://www.ndc.gov.tw/Content_List.aspx?n=6EA756F006B2A924

5. **市場區隔策略制定**：針對上述 1.~4. 項的研究，分析目前市場銷售現況與消費者需求，區隔其他競爭品牌的產品與服務，以及凸顯自身企業或產品的特色存在。因此，必須發展品牌特色與市面上的產品或服務有所區別，提供特色發展的脈絡。

● 圖 3-1-20
洗衣精品牌
攝／蕭淑乙

6. **品牌定位**：協助品牌進行品牌聯想，讓消費者能藉由特定類別需求聯想到該品牌，對品牌進行整體的規劃與方向獲取各方的認同，因此，品牌定位是用來塑造獨特性，掌握品牌定位，就可讓產品或服務在一個有利的位置上與其他競爭者有所區隔。如花王公司一匙靈洗衣精產品（圖 3-1-20），廣告中的「一匙就靈」的標語表現洗淨力的強大與耗損率小，讓精打細算並且常對衣服上汙漬感到頭痛的家管族群們喜愛與接受。如此一來，即可與其他洗衣產品有所區別，在賣場當中選購的消費者也不易混淆。

7. **品牌系統規劃與制訂**：經由品牌定位，統合未來的行銷策略，列出品牌設計的重點與實際需求，打造具有系統性的品牌印象與價值，品牌的系統規劃包括品牌的命名制訂、品牌故事撰寫，需與品牌形象一致，並要列出品牌系統製作項目與企業主確認。

8. **品牌識別設計**：設計師運用設計思考與視覺傳達設計，將虛擬的品牌價值實體化，以品牌設計的基本系統－商標設計、標準字設計、標準色制定、吉祥物設計、象徵圖案與口號等，以及應用系統－辦公室用品設計、旗幟、服裝服飾設計、招牌設計、包裝系統與產品型錄、展式陳列等（圖 3-1-21～圖 3-1-25）來呈現。品牌形象設計也包括活動識別設計（圖 3-1-26～圖 3-1-28）與產品識別等。設計後也需要與企業主反覆進行確認。

● 圖 3-1-21
鳳梨王子吉祥物與標準字設計
設計／蕭淑乙、曾芷琳
版權所有／鳳梨王子工作室

● 圖 3-1-22
鳳梨王子內包裝設計
設計／蕭淑乙、曾芷琳
版權所有／鳳梨王子工作室

● 圖 3-1-23
Flying 銀飾品牌名片設計－正面
設計／曾芷琳　版權所有／設姬司工作室

● 圖 3-1-24
Flying 銀飾品牌名片設計－背面
設計／曾芷琳　版權所有／設姬司工作室

● 圖 3-1-25

泰成輪胎行名片設計

設計／蕭淑乙　版權所有／泰成輪胎行

● 圖 3-1-26

朝陽科技大學 2011 臺北世界大展活
動識別設計

設計／蕭淑乙

版權所有／朝陽科技大學設計學院

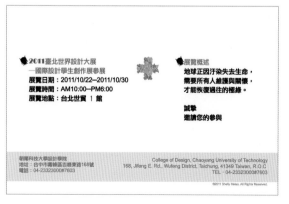

● 圖 3-1-27

朝陽科技大學 2011 臺北世界大展明
信片設計－正面

設計／蕭淑乙

版權所有／朝陽科技大學設計學院

● 圖 3-1-28

朝陽科技大學 2011 臺北世界大展明
信片設計－背面

設計／蕭淑乙

版權所有／朝陽科技大學設計學院

▶ 標誌設計要領

　　標誌設計常用視覺修辭法進行設計，包括藉喻、比擬（擬物或擬人）、誇張、重複、轉義、對比、對稱、運動、圖地反轉與幻視等[22]（圖 3-1-29～圖 3-1-33），近年來針對標誌增加非線性、多邊形等不同以往的型態設計方式進行創新規劃。隨著世界潮流的演變，設計師將開發更多的設計方針以因應當代需求。

● 圖 3-1-29
對稱與擬物標誌設計
繪／蕭淑乙

● 圖 3-1-30
擬物標誌設計
繪／蕭淑乙

● 圖 3-1-31
非線性標誌設計
設計／陳映潔

● 圖 3-1-32
多邊形設計
繪／蕭淑乙

● 圖 3-1-33
圖地反轉標誌設計
設計／曾芷琳

註 22 王桂沰 (2014)。企業、品牌、識別、形象。符號思維與設計方法。臺北：全華。

3-1-3 包裝設計
Package Design

▶ 包裝設計概說

　　包裝 (Package) 的原始功能在於保護及容納物品。自古以來,人類即懂得使用自然的材料進行單純的盛物之用,如樹皮、瓜果、葫瓢、竹筒、皮革、獸角等。隨著時代的進步、生活水準的提升,包裝不再僅是單純的盛物之用。自工業革命以來,生產技術發展日新月異,產生大量生產及消費的需求,而為了因應商品的大量流通,「包裝」也就此問市 [23]。

　　19 世紀末,包裝的功能僅限於保護商品,到了 20 世紀初,英美的商品消費型態由賣方市場逐漸轉為買方市場,其中,商品的包裝成了市場競爭的利器,也促成了新的販賣方式。1930 年全球經濟不景氣,美國出現自我服務 (Self-service) 為特徵的超級市場,進而促進了包裝的普及化,包裝的問題也逐漸引起重視。

　　二次世界大戰期間,受到戰爭的影響,新包裝與新材料的發展受到限制,但運送軍事裝備及食物必須給予適當的保護,美國軍方開始研究包裝新知識及合成材質運用於包裝技術中。戰後經濟繁榮、國際貿易活躍及商店的出現,使包裝設計成為促銷的媒介。因此,美國行銷人員將包裝喻為「無聲的推銷員」,肩負促進商品銷售的功能。

▶ 包裝設計的意義

　　包裝的意義原本是保護商品、方便運送,至今衍生出輔助行銷、提高商品價值等,可見包裝的定義與功用也隨著時代的需求而轉變。

　　「包裝」(Package) 一詞並非中國人的專利,自古至今,不論中外,對「包裝」的語意各有不同的詮釋。《說文解字》曰:「包,妊也。乃說字形非字義,孕者裡子也,隱身之為凡外裡之稱」。「裝,裡也。束其外曰裝」[24]。「包」字依照其字形的演變追溯得知,是基於子體孕育於母體子宮的情形,所形成的象形文字,引申為凡外裡內接稱為「包」[25](圖 3-1-34)。

註 23　藝風堂出版社 (2003)。商業包裝設計。臺北:藝風堂,P6。
註 24　說文解字。臺北:黎明,P438。
註 25　許杏蓉 (2003)。現代商業包裝學－理論 ‧ 觀念 ‧ 實務。臺北:視傳文化,P8。

• 圖 3-1-34
包字演變圖
圖／吳宜真

甲骨文　金文　小篆　隸書　楷書　草書　行書　標準宋體

　　「包裝」的英文是 Package，日文和中文一樣，也是包裝。按字面上來看，「包」含有包藏、包裹、包起來的意思；「裝」則含有裝入、填裝、裝飾、裝扮、裝載、收藏等意義[26]。

　　自然界是奧妙的，生活周遭其實蘊藏無數的自然包裝，如胎兒在母體中受到保護，無形中成為一種包裝。此外，動物的蛋，最外層的蛋殼、氣室、卵膜至卵白，皆是為使卵黃不易受到外力破壞所形成的自然保護層。除此之外，植物的果實亦同（圖 3-1-35）。

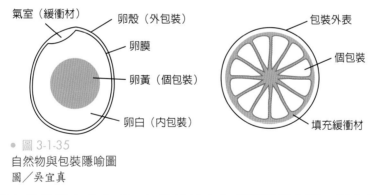

• 圖 3-1-35
自然物與包裝隱喻圖
圖／吳宜真

　　以現代包裝設計定義來看，包裝是結合生產與消費之間，用來保護商品、加速儲運、促進消費的一種科學技術與藝術思想的企業行為，最終達到貨暢其流的目的。各先進國家針對現代包裝所作的定義如下：

1. 我國國家標準局 (CNS)

　　物品在運輸、倉儲交易或使用時，為保持其價值及原狀而施以適當之材料、容器等之技術，或經實施完成之狀態。可分為個裝、內裝、外裝三大類[27]。

註 26 陳俊宏、楊東民 (2003)。視覺傳達設計概論。臺北：全華，P155。
註 27 龍冬陽 (1982)。商業包裝設計。臺北：檸檬黃文化事業，P18。

2. 美國包裝學會 (American Packaging Association)

包裝為「便於貨物之運送、流通、儲存與販賣，而實施的準備工作」[28]。

3. 日本工業標準規格 (JIS)

包裝係為便利物品輸送及保管，並保護其價值和狀態，而以適切之材料或容器對物品所施之技術及其實施後之狀態，可分為個裝、內裝、外裝三大類[29]。

4. 日本《設計小辭典》

包裝係為提升商品的價值與保護商品，以適切的材料或容器等對物品施予技術，及實施後之狀態[30]。

▶ 包裝設計的機能

一項完整的包裝設計，需考慮包裝之整合性，亦即需考慮「商業包裝」(Commercial Packaging) 與「工業包裝」(Industrial Packaging) 之完整性，並創造產品之價值，建立商譽與促進銷售，同時達到保護產品，避免受外力之傷害，促進流通成本之合理化。

現代商業包裝為表現包裝的多面性，常藉由材質之特殊性、造形的獨創性、附加實用功能及視覺展現來呈現包裝設計多元面貌。現代包裝設計除需具備保護內容物的基本機能外，更需具有視覺識別性、便於提攜搬運、結構實用及促銷等功能，才能成為企業經營有利的武器。包裝與產品是無法分離的，任何產品若不經包裝，就很難達到貨暢其流的目的[31]。包裝設計的機能如下：

1. 保護內容物

● 圖 3-1-36
具保護機能之包裝設計圖
設計／彭馨葳　指導／吳宜真

保護內容物是每件包裝設計的基本機能，如忽視此基本功能，就失去了包裝的意義。包裝必須使產品避免「外力」與「環境因素」的破壞。外力損壞因素必須避免運送時的震動、裝卸或運送時的衝擊（圖 3-1-36）。環境因素方面，必須保護商品不受氣候、溼氣、微生物及蟲類的破壞[32]。

註 28 龍冬陽 (1982)。商業包裝設計。臺北：檸檬黃文化事業，P18。
註 29 龍冬陽 (1982)。商業包裝設計。臺北：檸檬黃文化事業，P18。
註 30 福井晃編著 (1981)。設計小辭典。東京：ダヴィッド，P231。
註 31 藝風堂出版社 (2003)。商業包裝設計。臺北：藝風堂，P6。
註 32 藝風堂出版社 (2003)。商業包裝設計。臺北：藝風堂，P8。

2. 促進銷售

　　在商品競爭激烈的時代，包裝設計背負了行銷的功能[33]。銷售的促進是屬於心理性機能的問題，包裝設計必須以消費者的購買慾為訴求，以圖形、文字、色彩的創意提高包裝視覺美觀，並搭配獨特的包裝造形來吸引消費者的目光，藉以輔助行銷策略的實行，促進銷售之目的（圖 3-1-37）。

● 圖 3-1-37
具銷售機能之包裝設計圖
攝／吳宜真

3. 便利性

　　包裝除了靠視覺上美的刺激來吸引消費者外，隨著時代改變，實用性訴求也因應而生。包裝設計的另一個功能在於使商品運送、儲存、販賣、消費者使用時的搬運及處理[34]，即以「便利、實用性」為訴求以擄獲消費者的心，達到包裝的最高宗旨（圖 3-1-38 ～圖 3-1-39）。

● 圖 3-1-38
具便利機能之包裝設計圖 -1
設計／余安琪　指導／吳宜真

● 圖 3-1-39
具便利機能之包裝設計圖 -2
設計／吳巧薇　指導／吳宜真

4. 識別性

　　由於市面上同質性的商品也越來越多，包裝設計能夠賦予產品最佳的識別性，使其與其他同質性的商品有所區隔[35]（圖 3-1-40 ～圖 3-1-41）。

註 33 藝風堂出版社 (2003)。商業包裝設計。臺北：藝風堂，P8。
註 34 藝風堂出版社 (2003)。商業包裝設計。臺北：藝風堂，P9。
註 35 藝風堂出版社 (2003)。商業包裝設計。臺北：藝風堂，P9。

● 圖 3-1-40
包裝設計之識別性機能圖 -1
設計／吳宜真

● 圖 3-1-41
包裝設計之識別性機能圖 -2
攝／吳宜真

▶ 包裝設計的分類

包裝設計的分類可依包裝形態與工作別區分：

1. 包裝形態區分

包裝形態可區分為個包裝、內包裝及外包裝三種（圖 3-1-42）。

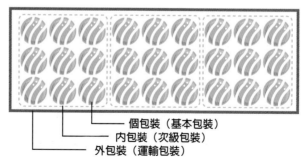

個包裝（基本包裝）
內包裝（次級包裝）
外包裝（運輸包裝）

● 圖 3-1-42
包裝型態區分圖
圖／吳宜真

(1) 個包裝

個包裝 (Item Packaging)，亦稱基本包裝。「個裝」係指市場銷售的最小包裝單位，直接接觸產品。其目的在於提高物品的商業價值[36]。

(2) 內包裝

內包裝 (Interior Packaging)，亦稱次級包裝。「內裝」係指介於商品個裝（或商品）和貨物外裝容器中間，考慮商品包裝或貨物流通的必要而施予之包裝技術、材料及作業[37]。

註 36 包裝技術研究會 (1980)。包裝用詞辭典。東京：日刊工業新聞社，P120。
註 37 包裝技術研究會 (1980)。包裝用詞辭典。東京：日刊工業新聞社，P233。

(3) 外包裝

外包裝 (Exterior Packaging)，亦稱運輸包裝。「外裝」係指具有輸送物品之目的的處理作業，將物品盛裝在箱、袋、桶、罐等容器，或在無容器狀態下之捆紮，並注意到固定緩衝、防水防濕等之技術及實施狀態 [38]。外包裝還需加上封口及各種標示作業，以便配送產品。

● 圖 3-1-43
商業包裝設計（水果禮盒）
設計／吳宜真

2. 包裝工作別區分

(1) 商業包裝

商業包裝又稱消費者包裝 (Commercial Package)，主要是以零售為主的商業交易，著重於商品的銷售、買賣。因此，商業包裝常以新穎或華麗的視覺外觀激起消費者購買欲望，並促進銷售（圖 3-1-43）。

(2) 工業包裝

工業包裝是商業包裝相對的領域，又稱輸送包裝 (Transport Package)，是以產品或物品之運輸或保護為目的之包裝（圖 3-1-44）。

● 圖 3-1-44
工業包裝設計（碳粉匣內部緩衝包裝）
攝／吳宜真

▶ 包裝設計的材料

現今科學進步，眾多複合包裝媒材紛紛推出，包裝設計師需對包材的特性、適用性、經濟性、加工及便利性等問題深入研究，才能將各式包材運用自如 [39]。一般市售商品大宗包材以紙 (Paper)、塑膠 (Plastic)、金屬 (Metal)、玻璃 (Glass) 四種為主，除此之外，另有特殊包材，如木、布、皮革等。

1. 紙

包裝設計包材中最常使用的便是紙材 (Paper)，一般紙類可分為「包裝用紙」及「紙盒」。「包裝用紙」如：牛皮紙、羊皮紙、蠟紙等；「紙袋」是用紙折成

註 38 包裝技術研究會 (1980)。包裝用詞辭典。東京：日刊工業新聞社，P58。
註 39 藝風堂出版社 (2003)。商業包裝設計。臺北：藝風堂，P13。

的袋子，可分為方底袋、皮包式紙袋、尖底型紙袋、扁平型紙袋（圖 3-1-45）；「紙盒」在包裝使用上是最大宗的，設計時需注意紙材的耐用性、展示性及保存性，此外，也需考量紙盒結構的創意性、展示性及便利性（圖 3-1-46）。

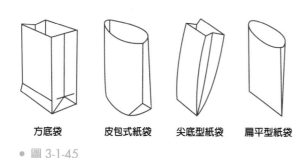

方底袋　　皮包式紙袋　　尖底型紙袋　　扁平型紙袋

● 圖 3-1-45
紙袋類型圖
圖／吳宜真

● 圖 3-1-46
具結構創意性、展示性及便利性之設計
設計／吳宜真

2. 塑膠

「塑膠」(Plastic) 在包裝設計上使用僅次於紙張，包材成本最低的一種。具有特性是輕、堅固、防水又不易壞，在展示效果上具透明、半透明、不透明等特性，展示陳列佳。另外，塑膠可塑性強，在設計上常以不同形態、功能出現，一般可分為「塑膠薄膜」、「塑膠容器」及「塑膠軟管」（圖 3-1-47）。

● 圖 3-1-47
塑膠包裝商品
攝／吳宜真

「塑膠薄膜」是應用最廣的塑膠包材，又可分為塑膠袋和特殊塑膠薄膜兩類，依加工製作方式不同，塑膠袋可分為筒狀包裝袋、合掌式包裝袋、三面熱封包裝袋、四面熱封包裝袋；特殊塑膠薄膜形式可分為收縮膜、可剝式薄膜、真空包裝等；塑膠容器是塑膠工業發達後，取代金屬、玻璃等製作容器的材質，其製造可分為射出

● 圖 3-1-48
塑膠容器商品
攝／吳宜真

成型、真空成型、中空成型及壓縮成型等
方法（圖 3-1-48）；塑膠軟管包裝是在擠
壓後，商品還可以保持外觀飽滿，同時又
可做透明狀表現，因此被廣泛使用於化妝
品、清潔沐浴用品上（圖 3-1-49）。

● 圖 3-1-49
塑膠軟管商品
攝／吳宜真

3. 金屬

金屬 (Metal) 容器以罐頭包裝為主，一
般可分為「馬口鐵罐」（圖 3-1-50）、「鋁
罐」（圖 3-1-51）及「金屬軟管」（圖 3-1-52）。「馬口鐵罐」是以馬口鐵皮
製造的金屬罐。厚度很薄，由軟鋼板製成的基層材料，以電鍍法或熱浸法將純度
99.75% 以上的錫鍍在其兩面而製成；「鋁罐」具備可製成無接縫的罐身、化學
性安定、內壁不會生鏽、成本低、可回收再製、質輕且易於搬運等優點；「金屬
軟管」保護性優良、可防止內容物受紫外線或氧化而變質、保存性良好，具有質
輕、美觀、無毒、無臭等特性，因此，廣泛被使用於化妝品、藥品、家庭用品…
等包裝 [40]。

● 圖 3-1-50
鐵罐商品
攝／吳宜真

● 圖 3-1-51
鋁罐商品
攝／吳宜真

● 圖 3-1-52
金屬軟管商品
攝／吳宜真

註 40 藝風堂出版社 (2003)。商業包裝設計。臺北：藝風堂，PP23-25。

4. 玻璃

玻璃 (Glass) 採用天然矽砂為主要原料，在機器生產下，可改變色彩與造形，具硬度、透明度、不易受損、耐熱、易洗、可回收等優點。在包裝設計中常用於化妝品、飲料、香水、洋酒⋯等高單價商品上 [41]（圖 3-1-53 ～圖 3-1-54）。

● 圖 3-1-53
酒玻璃之包裝材料容器商品
攝／吳宜真

● 圖 3-1-54
香水玻璃之包裝材料容器商品
攝／吳宜真

▶ 包裝的視覺設計

包裝視覺設計比平面設計所需思考的問題更多限制，一般設計中不外乎是圖案、色彩及文字三大表現重點。

1. 圖案

圖案 (Pattern) 表現方法可分為「具象圖形」及「抽象圖形」來表達。包裝設計最大的目的就是將被包裝的商品推銷出去，因此，消費者會因為商品外包裝設計圖案優劣判定商品的購買與否。包裝設計之圖案常會以寫實、繪畫的、感性的具象圖形表現，讓消費者心理產生信賴感（圖 3-1-55）；反之，抽象圖形較無法讓消費者心理產生信賴感。

● 圖 3-1-55
包裝圖案設計圖
設計／陳文倩、張靖玟（嶺東科技大學視傳系）

註 41 藝風堂出版社 (2003)。商業包裝設計。臺北：藝風堂，P25。

2. 色彩

　　色彩 (Color) 可以直接刺激人們的視覺，產生心理情緒的變化，間接影響消費者判斷與選擇。因此，色彩成為影響包裝設計銷售成功與否的關鍵要素之一。設計師需具備色彩學基本知識並融會貫通，才能設計出具視覺色彩刺激效果的包裝（圖 3-1-56）。

3. 文字

　　文字 (Type) 是記錄、說明及傳達溝通意念的基本符號，它是最直接、最有效的視覺傳達要素，是包裝不可缺少的構成元素之一。設計者需瞭解文字的特性，依商品特色選擇適當的字體，創造出新型態的字體設計，以吸引消費者的注意力（圖 3-1-57）。

● 圖 3-1-56
包裝色彩設計圖
攝／吳宜真

● 圖 3-1-57
包裝文字設計圖
攝／吳宜真

▶ 包裝設計與行銷

　　在行銷策略中，包裝站在市場行銷的第一線，扮演傳播媒體的角色，如同業務員般，在消費者決定購買什麼商品時，能在短短幾秒中抓住消費者目光，達到行銷之目的（圖 3-1-58 ～圖 3-1-59）。

● 圖 3-1-58
運用特殊包裝設計進行行銷目的
攝／吳宜真

● 圖 3-1-59
運用產品功能行銷之包裝設計
攝／吳宜真

　　現今市場行銷要素 4P，即產品 (Product)、價格 (Price)、通路 (Place)、促銷 (Promotion) 的銷售方式，已無法應付因時代改變的消費者及競爭對手，因此，包裝 (Packaging) 亦可稱為第 5P。在市場企業競爭中，首當其衝的就是商品與服務，品牌的包裝設計行銷策略，則成為現在行銷的利器。如何將品牌行銷與包裝設計結合，為企業帶來實質的利益（圖 3-1-60）。

● 圖 3-1-60
企業品牌行銷與包裝結合之設計
攝／吳宜真

3-2　∘∘∘　工業設計
Industrial Design

▶ 工業設計的發展與定義

　　工業設計的萌芽始自於 18 世紀中葉的英國工業革命 (Industrial Revolution) －瓦特 (James Watt) 發明蒸氣機，在工業革命發生之後，生產產品不再受到手工製作耗時與費工的牽制，轉而依靠工業機械化的生產方式與技術，讓工業設計與製造業更加蓬勃發展，同時也因工廠林立，大量、快速製造與廉價的產品如雨後春筍般出現，而商品經濟也直接影響商業行為與貿易活動。

　　1980 年國際工業設計協會 ICSID(International Council of Societies of Industrial Design) 對工業設計的定義：「就批量生產的工業產品而言，憑藉訓練、技術知識、經驗及視覺感受而賦予材料、結構、形態、色彩、表面加工及裝飾以新的品質和資格，稱為工業設計。」2006 年 ICSID 為工業設計又作了如下的定義：「設計是一種創造活動，其目的是確立產品多向度的品質、過程、服務及其整個生命週期系統，因此，設計是科技人性化創新的核心因素，也是文化與經濟交流至關重要的因素。」工業設計的特色在於大量生產，並且有統一的規格、品質和最高的生產效率。如此才能滿足現代的生活所需，目前產品設計為工業設計的核心 [42]。工業設計的定義會隨著時代的變化、經濟與社會的影響不斷的變更內容。

　　一個完善的工業設計，必須考量四個面向：(1) 工學：加工、結構、五金與配件的選用；(2) 美學：美好的外觀造形與形態；(3) 人因：考量使用者身體結構與產品、環境間的關係；(4) 經濟條件：符合上述的實用性結構與美觀外，再加入合理的價格，才是一個完善的工業設計產品。

　　因此，現代的工業設計儼然已是藝術、美學、商業經濟等知識體系的整合。工業設計以機器技術的生產為主，並且在產出的過程中有一定的流程，也加入許多學科層面的綜合應用，包括人因工學、材料學、機構學、通用設計學、心理學、市場行銷學與統計學等。工業設計帶來許多美觀、舒適、實用與高效能的產品，滿足使用者對於物質層面與精神層面的需求。

註 42 國際工業設計協會 ICSID http://www.icsid.org/about/about/articles31.htm。

▶ 普遍的工業設計類型

由於，廣義的工業設計包含的領域太過繁瑣且容易產生誤解，因此，本書僅以狹義的工業設計類型為主區分類別，包括：

1. 生活產品設計：如文具用品、廚房用品等。

2. 產品設計：汽車、機車等。

3. 家具設計：如桌子、椅子、書櫃等。

4. 家電設計：如液晶電視、電冰箱、洗衣機、微波爐、烤箱等。

5. 電子產品設計：3C 電子產品、電視機上盒、智慧型手機、電子手錶等。

6. 介面設計：因為科技的進步，許多工業設計產品皆依靠介面設計與人產生互動，因此符合使用者需求的親和性介面設計，成為不可或缺的存在。

▶ 工業設計的程序與方法

工業設計是利用工業的開發程序，最終進行完整的規劃與產品設計，否則只能流於紙上談兵。因此，必須瞭解工作程序與方法，才能成功的開發各項產品。但由於每一個產品的外觀造型、使用功能與操作皆有所不同，因此，本書僅用大範圍的流程做為說明：

1. 準備階段

這個階段設計師需要發現問題，並明確地釐清設計問題，或者與業者溝通研究，以確定後續的設計方向。因此，需要撰寫設計規劃書（詳見 4-5 設計企劃），用來釐清制定產品開發方向，並掌握設計人員、時間與研發費用等項目，依照製程時間順序與過程難易度進行過程的先後分配與安排。

並且將制定的設計規劃書與業主進行討論，雙方同意並且蓋好印鑑後再往下進行各項工作。

2. 市場調查與分析

針對開發的產品進行市場調查與預測，從消費者需求調查、生活風格調查、現有產品調查、競爭對手調查和文獻資料調查等。各式各樣的資料都需詳加瞭解，並進行分析，為研發新產品的工作設立脈絡依據並奠定基礎。

3. 產品設計定位

在設計產品之前，依照確立的問題給予產品一個明確定位，有了具體的方向和目標後再展開設計，包括使用產品的目標族群、產品形象特徵、產品識別、產品功能特色、產品款式、產品包裝與運輸需求等。

4. 概念發展（詳見 2-2 創意思考與設計方法）

考量需釐清的設計問題與產品定位，將概念應用想像力與各種創造力思考法，包括垂直思考法、水平思考法、曼陀羅思考法、六頂思考帽思考法、彩虹思考法或劇本思考法，過程中以聯想、創造、改變、轉化、行動、溝通與重新組合等方式，打破舊有的框架，開發創新的視覺化構想。

5. 設計展開

依照概念發展的思考法進行創意與過往經驗知識的串連後，獲得創新構思，依照此構想發展各種草圖。草圖是將創意概念具體化的方法，將包括型態、色彩、質感進行綜合設計，並合乎設計初衷。

選定草稿後，以電腦繪製精緻圖稿或 3D 立體造型圖面，表現產品的各項細節。電腦繪圖能加強模擬產品的色彩、材質與使用情境等，讓觀者有參考的依據，同時可藉此討論實際製作的可行性。

6. 工程設計

依據產品開發的需求，針對可行性進行深入的瞭解與探討，從技術面、經濟面與相關資源等條件，進行更細微的分析，並且製作施工圖，考量製作層面上工程技術的相關問題。

7. 妥適性分析 (Validation Development)

主要用來評估產品開發過程中，面對可能產生的問題進行確認，針對產品品質的有害／無害、安全／不安全、可靠／不可靠、產品壽命長／短與產品機能等，經由客觀的驗證進行分析或者考量是否合乎法規等，並確認是否吻合特定用途或消費者需求。

8. 製造規劃 (Manufacturing Development)

產品確立後開始進入生產階段，但還需要針對製程與組裝進行規劃。包括轉換製程、加工製程、組裝製程、測試製程等。製造端的工廠會將產品開發的製程列出，之後加入材料與成本考量。目的是完成易製造、易組裝、降低產品零件數目，並且降低成本的產品生產模式。

9. 產品商品化

工業產品設計的最後一個階段－量產，此時需要開始規劃大量生產的績效指標，以期最終生產的產品能快速生產、提高良率／降低不良率、符合規格、具有可靠度與可信度並讓顧客滿意。因為，量產的主要特色即是降低成本，期望在銷售市場上獲取更大的利潤。

工業革命自 18 世紀中葉興起，隨之而來的工業設計讓全世界的生活朝向嶄新的一頁進行，工業設計師在現代已成為不可或缺的角色，大至軍用武器、衛星雷達、飛機、汽車（圖 3-2-1）、軌道自行車（圖 3-2-2）等高階精密設備，小至文具、生活器具（圖 3-2-3 ～圖 3-2-4）等常民用品，各項都需要工業設計師協助設計、開發與生產。

● 圖 3-2-1
歐洲雙人座汽車造型
攝／曾芷琳

● 圖 3-2-2
苗栗縣軌道自行車
攝／蕭淑乙

● 圖 3-2-3
2011 臺北世界設計大展－桃園國際機場
攝／曾芷琳

● 圖 3-2-4
家務室 Home Work 一隅
攝／蕭淑乙

　　但工業設計師的養成大不易，需要經過基礎設計的教育、專業知識的廣泛理解、技術層面的精進、電腦輔助設計，以及和業主的溝通技巧、專案的實際操作等實務訓練，通常需經過數十年的培養，因此，一位好的工業設計師需要經過無數的磨練、溝通與實作，更需要時時思考使用者的需求，瞭解世界市場脈動，以掌握先機，才有足夠的能力開發創新產品。

3-2-1 工藝設計
Crafts Design

▶ 工藝設計名詞演變及意義

　　工藝 (Crafts) 在人類文化史上占有極重要的位置，自人類懂得發明工具及製作生活用品以來，工藝的含義與內容即隨時代不斷地演變。工藝產品設計是以創造生活器物為目標的設計行為或方法，並能滿足人類精神與物質上的需求[43]。現今工藝譯為「產製的藝能」或「產業技術」，如木工、石工、陶瓷、印染、編織、漆工等較接近工業技藝的範疇；所以，只要製造器物之技術，皆屬於此範圍。此外，如木雕、石雕、藤竹、金工、玻璃彩繪等，因製品不一定可以用量產方式製造，因此無法併入工業設計，而獨立成為工藝設計領域。

　　「工藝」一詞係由勞動、手工及勞作等演變而來，最早源於《考工記》，「知者創物，巧者述之守之，世謂之工，百工之事，皆聖人之作也，爍金以為刃，凝土以為器…」。簡單的解釋是指「百工技藝之作也」攸關生業、生計以及生活。西方「工藝」源起德語 Arapeit，有勞役意味，後沿用於一般勤勞工作方面，指身體的勞動，筋肉的勞動。說文解字：「工，巧也，善其事也」。凡執藝成器以利用，皆謂之工；又「工，巧飾也」。所以「工」除了工作或創作等意義外，還可解釋為「巧妙」或「精巧」之意；「藝」可謂「技術」或「技藝」。綜合而言，工藝適當解釋為「精巧技藝」。

　　以精巧技藝製作之器物稱之「工藝美術」。手工時代之工藝為「手工技術」，內涵係屬於美術工藝，注重手藝製作，裝飾意識較強（圖 3-2-5）；工業文明時期之工藝為「工業技藝」，係屬於生產工藝，偏重實用價值與生產技術，而取代手工藝（圖 3-2-6）。顏水龍 (1988) 將工藝分為廣義與狹義兩類，廣義工藝是指「對各種生活之器物，加以「美的技巧」者，皆列於工藝之範圍」；狹義工藝是指「凡以裝飾為目的而製作器物，其所作技術上的表現稱為工藝」。

註 43 林俊良 (2005)。基礎設計。臺北：藝風堂，P18。

● 圖 3-2-5
重裝飾設計之手工銀盤作品
攝／吳宜真

● 圖 3-2-6
重實用價值之竹桌工藝作品
設計／吳仲培、洪瑞元、廖敏惠　指導／江俊賢

▶ 工藝設計的發展

　　傳統工藝的形成與發展，源自早期傳統生活的應用，依國家、地區、宗教、思維、文化及生活習性不同，結合地方的資源、材質及技術而製成生活用品。經過生活時間經驗累積，用品除了本身實用性外，也因各地區特殊文化形式、生活方式發展出獨特之工藝用品（圖 3-2-7 ～圖 3-2-8）。

● 圖 3-2-7
南投竹山特色竹編工藝設計
設計／丁羽辰　指導／江俊賢

● 圖 3-2-8
工藝產品設計
設計／陳嘉澤、吳羽涵、張英良　指導／陳昱丞

　　傳統工藝的本質是將「機能性」(Function) 與「實用性」(Practicality) 透過地方文化融入產品設計之中，並暸解使用者生活上的需求，透過設計將「使用」(Use) 與「美感」(Aesthetics) 結合，使工藝品融入現代生活中，充分發揮實用性、美觀性、便利性、舒適度及撫慰人們心靈情感之作用（圖 3-2-9）。

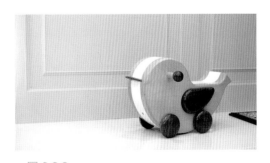

● 圖 3-2-9
兒童學步車創意工藝設計
設計／高久揚、莊丞紘　指導／魏明士

▶ 工藝設計的認知

1750 年的工業革命前，生活用品純粹以手工生產，所以稱「手工藝」(Handicraft)；工業革命後，多以機械來輔助製作，並分為「工藝」(Craft) 與「工業」(Industry) 兩種。工藝 (Craft) 係指勞動者利用生產工具對各種原材料、半成品進行加工或處理，最終成為產品的方法與過程。而工藝設計與工業設計相較下，更為重視情感 (Feeling) 的表現。

現代工藝設計是以形態 (Form) 為中心的創造活動，設計師追求的不僅是材質的選取，更是透過工藝材料結合創意設計，將產品注入不同材質元素及創意美感，賦予產品更高附加價值及人性化的感受，讓工藝設計品不僅止於單純的造形、技巧、功能等表面意涵，更應考量工藝產品之色彩、造形、功能、製作工法、文化、技術等因素，做適當的規劃與設計表現工藝特質（圖 3-2-10）。

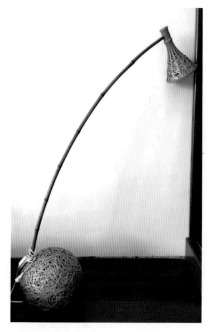

● 圖 3-2-10
竹燈工藝設計
設計／王宏凱　指導／江俊賢

▶ 工藝設計的美感

黃熙宗 (2001) 於「臺灣工藝現代化在設計及審美上的意義」一文中提到，現代工藝必須以設計的方式來導引工藝的發展，因為，設計的思考是多面的、多樣性的，它能把工藝品帶入大眾需要，且能跟隨時代潮流趨勢而行，在使用及美感上也能呈現多樣化之風貌。

工藝設計的趨勢及美感依劉鎮洲 (2004) 將工藝品美感表現分為「機能之美」、「材質之美」、「技術之美」及「風土文化之美」（圖 3-2-11）；工藝是凡夫也可具備美感的一種實踐方式，其美感表現為「奉獻美」、「親切美」、「材料美」、「傳統美」、「多數美」、「合作美」（圖 3-2-12）。

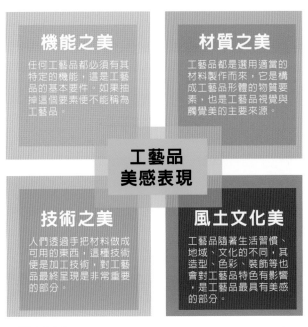

機能之美

任何工藝品都必須有其特定的機能，這是工藝品的基本要件。如果抽掉這個要素便不能稱為工藝品。

材質之美

工藝品都是選用適當的材料製作而來，它是構成工藝品形體的物質要素，也是工藝品視覺與觸覺美的主要來源。

工藝品 美感表現

技術之美

人們透過手把材料做成可用的東西，這種技術便是加工技術，對工藝品最終呈現是非常重要的部分。

風土文化美

工藝品隨著生活習慣、地域、文化的不同，其造型、色彩、裝飾等也會對工藝品特色有影響，是工藝品最具有美感的部分。

● 圖 3-2-11
工藝品美感表現
圖／吳宜真

工藝設計美感實踐方式

奉獻美 ▶ 工藝必須是耐於日常使用，具備謙遜、誠實、實在、堅固等性格的「奉獻美」

親切美 ▶ 工藝有溫暖人心的「親切美」

材料美 ▶ 由自然所恩賜的資料帶來的「材料美」

傳統美 ▶ 長年培育下來傳統技術產生的「傳統美」

多數美 ▶ 具有因單調反覆製作大量器物所產生的「多數美」

合作美 ▶ 由眾人共同作業所產生的「合作美」

● 圖 3-2-12
工藝設計美感實踐方式
圖／吳宜真

▶ 工藝設計的趨勢

　　消費者尋找工藝品不單只是物件，而是在於產品的製作過程、文化內涵及美感多樣化表現（圖 3-2-13）。臺灣工藝研究發展中心第三任所長洪慶峰 (2004) 提出，在現代感性消費時代中，現代工藝設計應運用工藝本身的文化及材質特性，使產品具有使用便利性及生活美感。因此，現代工藝設計須具備以下趨勢：

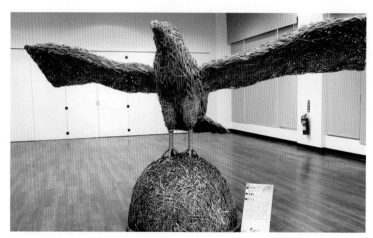

● 圖 3-2-13
表現企業內涵之竹編設計作品
設計／吳仲培、洪瑞元、黃信維　攝／吳宜真

1. 為使用的「人」而設計

　　工藝是以「人」為核心的活動，好的使用者、消費者、鑑賞者與工藝設計師、工藝創作者應立足在相同的地位。好的工藝設計不在於創作者的自我實現，而是以消費者心靈的需求滿足為出發點。

2. 地產地銷的價值認同

　　有文化 (Culture) 的產品才具有產品的特色，有特色的產品才能競爭生存；以「地方文化」(Local Culture) 為產品競爭利器及產品特色核心，好的工藝設計能凝聚地方的認同意識，創造地方的生活文化。

3. 推銷綠色消費為己任

　　地球資源及生態環境日益匱乏與嚴峻，珍惜保護地球永續生態環境，是全球每個人的責任。工藝是自然共生的產業，好的工藝設計要更加強環保材料、加工製程的技術運用，珍惜材料、節省資源、無汙染並可回收再利用，是為企業責任。

4. 訴說故事的工藝設計

創造動人故事背景的工藝品，不但能跨越語言、文化、空間與時代隔閡，也能銷售流通得更廣、更遠、更長久。

5. 創造無限可能的工藝設計

新科技商品能創造新生活型態、時代文化。應用新材質、新技術的工藝設計，也能創造新生活造形、新生活美學感受。

6. 人人都能享有美感優質的工藝設計

美國工業設計協會主席 Mark Dziersk 提到：「每一個人都有權利得到美麗的事物」，好的工藝設計能實現文化公民權，不僅要設計卓越的工藝品，還要搭配合宜的售價與便利的通路，讓人人都享用得到。

3-2-2 創意產品設計
Creative Product Design

▶ 何謂產品設計

　　「產品設計」（Product Design，簡稱 PD）一詞來自產品的概念，所謂產品就是大量生產一模一樣的物品[44]。產品設計 (PD) 是指從確定產品設計計畫書起，到確認產品結構為止的一系列的技術工作準備和管理，是產品開發的重要環節，也是產品生產過程的開始[45]。產品設計包含的領域甚廣，其涵蓋範圍橫跨平面設計（圖 3-2-14）、流行服飾設計（圖 3-2-15）、家具設計（圖 3-2-16）及工業設計（圖 3-2-17）等幾個專門的領域。

● 圖 3-2-14
平面設計包裝產品
設計／吳宜真

● 圖 3-2-15
流行服飾設計
攝／吳宜真

● 圖 3-2-16
家具設計
攝／吳宜真

● 圖 3-2-17
工業（產品）設計
設計／劉家琪 指導／環球科大陳俊霖老師

註 44 Laura slack(2008) 羅雅萱譯。什麼是產品設計？臺北：龍溪圖書，P10。
註 45 智庫百科 http://wiki.mbalib.com/zh-tw/ 產品設計。

　　產品設計重要的要素則是「情感」(Feeling)，設計者進行設計構思時，應包括產品的整體外形線條、細節特徵、顏色、材質、音效，還要考慮產品使用時的人因工程學（又稱人機工程學）。進一步考量到產品的生產流程、材料的選擇及產品銷售中如何展現產品的特色（圖 3-2-18 ～圖 3-2-19）。因此，設計者必須引導產品開發的過程，藉由改善產品的可用性，降低生產成本、增加使用價值及提高產品的魅力（圖 3-2-20 ～圖 3-2-21）。

● 圖 3-2-18
具行銷產品特色之產品設計 -1
設計／嶺東科大創設系黃松智老師

● 圖 3-2-19
具行銷產品特色之產品設計 -2
設計／嶺東科大創設系黃松智老師

● 圖 3-2-20
具工業性及設計性之產品設計 -1
設計／魏妙伃、吳苾柔、洪喬翔、呂蕙欣
指導／林勝恩

● 圖 3-2-21
具工業性及設計性之產品設計 -2
設計／僑光科大李世珍老師

▶ 產品設計演進

　　最早的產品都是用手工製造，有特定的功能，為特定地區的人群所使用 [46]（圖 3-2-22）。工業設計起於 1920~1930 年代工業革命 (Industrial Revolution) 時，機械化量產的出現，提高了產品生產率，創造出新的分工方式，讓職場工作更為專業化，專業設計師的概念也因應而生。

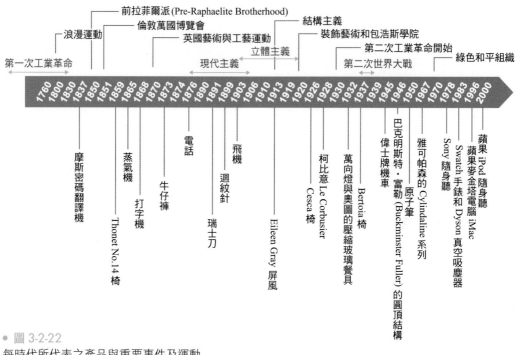

● 圖 3-2-22
每時代所代表之產品與重要事件及運動
圖／吳宜真　資料來源／ Laura slack，羅雅萱譯 (2008)。什麼是產品設計？ PP14-15

　　1970~1980 年代末，來自各國看法相似的消費團體相互結合，為設計界帶來新的挑戰，在 1990 年代提出全球化的概念 [47]。此時，產品設計師與工業設計師開始探索不同的領域設計，運用生產的技術與原料，複合式（混合式）產品創作滿足使用者心靈渴望，及創造符合時代潮流之新設計產品（圖 3-2-23 ～圖 3-2-24）。

註 46 Laura slack(2008) 羅雅萱譯。什麼是產品設計？臺北：龍溪圖書，P10。
註 47 Laura slack(2008) 羅雅萱譯。什麼是產品設計？臺北：龍溪圖書，PP10-11。

● 圖 3-2-23
複合式材質之產品設計－下午茶具組
攝／吳宜真

● 圖 3-2-24
采樣水瓶之產品設計
攝／吳宜真

▶ 產品設計重要性及要求

　　產品的成敗對產品設計來說意義重大，因為，產品設計過程具有「牽一髮而動全局」的重要意義。在生產過程階段中，設計師需要完整確定整個產品的結構、規格等過程，避免生產時耗費時間、經費來調整和更換設備、物料和人力。好的產品設計不僅在功能上表現優越性，而且要能製造適宜、經濟性之產品，使產品得以提升市場競爭力。

　　產品設計師執行設計時，應綜合考量產品設計之「社會發展的要求」、「經濟效益的要求」、「使用的要求」及「製造工藝的要求」[48]（圖 3-2-25）。分別敘述如下：

1. 社會發展的要求

　　設計製作新產品時，必須以滿足社會需要為前提，此外還要滿足社會長期發展的需要；因此，開發先進的產品，加速技術進步是主要關鍵。所以，須加強國內外技術，有計畫、有重點地引進世界先進技術和產品，培養專業設計人才並取得經濟效益，以迎合社會發展的要求。

註 48 智庫百科 http://wiki.mbalib.com/zh-tw/ 產品設計。

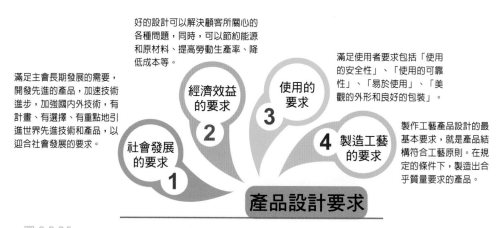

滿足主會長期發展的需要，開發先進的產品，加速技術進步，加強國內外技術，有計畫、有選擇、有重點地引進世界先進技術和產品，以迎合社會發展的要求。

好的設計可以解決顧客所關心的各種問題，同時，可以節約能源和原材料、提高勞動生產率、降低成本等。

滿足使用者要求包括「使用的安全性」、「使用的可靠性」、「易於使用」、「美觀的外形和良好的包裝」。

製作工藝產品設計的最基本要求，就是產品結構符合工藝原則。在規定的條件下，製造出合乎質量要求的產品。

社會發展的要求 1　**經濟效益的要求 2**　**使用的要求 3**　**製造工藝的要求 4**

產品設計要求

● 圖 3-2-25
產品設計要求
圖／吳宜真

2. 經濟效益的要求

設計新產品的主要目的之一，是為了滿足市場不斷變化的需求，以獲得更好的經濟效益。在解決顧客需求問題的同時，可以節約能源和原材料、提高勞動生產率、降低成本等，並且量產的可能性。

3. 使用的要求

新產品要被社會所認同、滿足使用者要求，必須從市場和用戶需要出發，其使用的要求包括「安全性」、「可靠性」、「易於使用」、「美觀的外形和良好的包裝」等（圖 3-2-26）。

4. 製造工藝的要求

製作工藝產品設計的最基本要求，就是產品結構符合工藝原則。在規定的條件下，製造出合乎質量要求的產品。

可靠性是指產品在規定的時間內和預定的使用條件下正常工作的概率。可靠性與安全性相關聯，可靠性差的產品，會給用戶帶來不便，甚至造成使用危險，使企業信譽受到損失。

產品設計要考慮和產品有關的美學問題，產品外形和使用環境、用戶特點等的關係。在可能的條件下，應設計出用戶喜愛的產品，提高產品的欣賞價值。

設計產品時，須對使用過程的不安全因素，採取有利措施和防護。同時，設計還要考慮產品的人機工程性能，易於改善使用條件。

對於民生用品（如家電、生活用品等），產品操作易於使用十分重要。

• 圖 3-2-26
產品設計使用的需求
圖／吳宜真

▶ 產品設計要素

　　現代人對市售產品的期待與需求越來越多元及複雜，設計師在設計過程中，需注入產品概念與價值性，此已超乎單純的產品功能設計[49]。創造適應市場需求及社會發展的產品設計要素則包含「社會與自然環境要素」、「技術要素」、「審美要素」、「人的要素」（圖 3-2-27）。

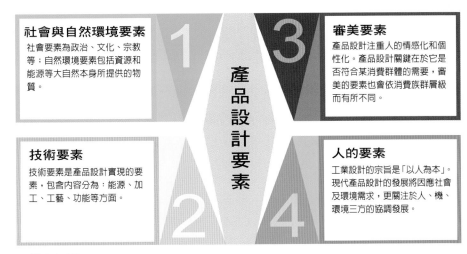

社會與自然環境要素
社會要素為政治、文化、宗教等；自然環境要素包括資源和能源等大自然本身所提供的物質。

審美要素
產品設計注重人的情感化和個性化。產品設計關鍵在於它是否符合某消費群體的需要，審美的要素也會依消費族群層級而有所不同。

技術要素
技術要素是產品設計實現的要素，包含內容分為：能源、加工、工藝、功能等方面。

人的要素
工業設計的宗旨是「以人為本」。現代產品設計的發展將因應社會及環境需求，更關注於人、機、環境三方的協調發展。

產品設計要素

• 圖 3-2-27
產品設計要素
圖／吳宜真

註 49 Laura slack(2008) 羅雅萱譯。什麼是產品設計？臺北：龍溪圖書，P20。

1. 社會與自然環境要素

社會與自然環境要素，即為社會要素 (Society Factor) 和自然環境要素 (Natural Environment Factor)。社會要素為政治、文化、宗教等；自然環境要素則包括資源和能源等大自然本身提供的物質。隨工業的快速發展，汙染帶來的負面影響不容忽視，綠色設計因應而生，提倡人、自然及環境的和諧發展。

2. 技術要素

技術要素則是產品設計實現的要素，內容分為能源、加工、工藝、功能等方面。

3. 審美要素

現今時代產品設計注重人的情感化和個性化，消費者面對市售多樣性的產品時，也擁有更多的選擇。產品設計關鍵在於它是否符合某消費群體的需要，其中，審美的要素也會依消費族群層級而有所不同。

4. 人的要素

現代產品設計的發展將因應社會及環境需求更關注於人、機、環境三方的協調發展。

▌ 產品設計程序

設計程序是一種設計方法 (Design Method)，以行為思考導入設計的過程，提供設計師執行系統設計的思考方法，以利執行策略或解決設計的各種問題。產品設計是一個概括性的概念，不論是用繪圖、素描、原型還是模型的形式表達，最終都需透過設計程序，進而推展產品從生產、運送到行銷的過程。設計流程乃是給予設計者構想的訊息，發揮邏輯分析和創造力的互動。在設計過程中，蘊含設計師、客戶和使用者所重視的特殊考量，透過產品的銷售與使用而傳達。

1919 年到 1933 年包浩斯 (Bauhaus) 學院引進工業設計教學方法進行教學，產品設計程序則包含「技術任務書」、「技術設計」及「工作圖設計」三階段（圖 3-2-28）。隨科技進展及流行時尚的改變，產品的生命週期 (Product Life Cycle Theory)（圖 3-2-29）也越來越短，為迎合使用者需求，加速產品生產方式的改變；產品設計師則必須在設計、生產、行銷、會計與客戶關係等各個環節之間流動，與各部門和使用者維持良好關係，讓設計程序各部分的運作更有效率。

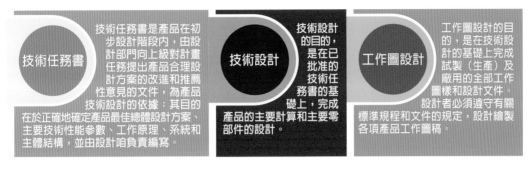

技術任務書　技術任務書是產品在初步設計階段內，由設計部門向上級對計畫任務提出產品合理設計方案的改進和推薦性意見的文件，為產品技術設計的依據；其目的在於正確地確定產品最佳總體設計方案、主要技術性能參數、工作原理、系統和主體結構，並由設計咱負責編寫。

技術設計　技術設計的目的，是在已批准的技術任務書的基礎上，完成產品的主要計算和主要零部件的設計。

工作圖設計　工作圖設計的目的，是在技術設計的基礎上完成試製（生產）及廠用的全部工作圖樣和設計文件。設計者必須遵守有關標準規程和文件的規定，設計繪製各項產品工作圖稿。

● 圖 3-2-28
包浩斯 (Bauhaus) 產品設計程序
圖／吳宜真

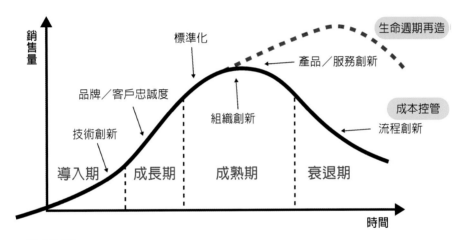

● 圖 3-2-29
產品生命週期
圖／吳宜真

3-3 ∘∘∘ 環境設計
Environment Design

▶ **何謂環境設計**

　　「環境」一詞所指的是人類生活的範圍，包括空間與一切天然資源或人為因素[50]。而環境設計是一門複雜的交叉學科，涉及學理範圍包括建築學、景觀規劃、人類工程學、環境心理學、環境行為學、美學、社會學與生態學等。環境設計是針對建築室內外的空間環境，透過藝術、設計的整合與想像、創意進行規劃，滿足人類的需要，透過環境設計與人類產生互動，讓整體生活更加和諧並提升素質。

　　環境設計所涉及的範圍與層面極為廣泛，本書僅對包括人為因素中的都市設計、景觀設計、園林設計、室內設計與照明設計等，分別簡述如下：

1. 都市設計 (Urban Design)（圖 3-3-1）

　　以都市為對象進行的設計工作，藉由土地的使用、建築的群體組織關係、建築物之間的空間與都市的形成，創造優良的都市環境品質。從臺灣都市計畫制度，到都市設計規劃、理念、法制面的各項評估，以及各縣市政府皆依照各自的目標制定都市設計準則，從上到下皆對都市設計進行一連串的審視，以期各縣市的都市規劃能面面俱到，並且符合國家整體發展之願景。

2. 景 觀 設 計 (Landscape Design)（圖 3-3-2 ～圖 3-3-3）

● 圖 3-3-1
都市設計概念圖－ 2010 年上海世界博覽會
攝／蕭淑乙

　　以實踐連結自然和文化的設計工作，將景觀元素（水景、植被、鋪裝材料、綠化元素、景觀照明、雕塑與藝術、公共藝術等）、植栽與設施（道路、庭院、公園、廣場、都市景觀和遊樂區等），需考量適合的氣候、資源和原生植物等因素所發展的規劃設計。由於 21 世紀的現代人嚮往自然，想擺脫一成不變的制式

註 50 夏征農 (1992)。辭海精裝本上、中、下冊。臺北：東華。

環境的心情，因此在景觀設計的部分加入許多植物，建構綠意盎然的環境，增強療癒感。

● 圖 3-3-2
融合景觀的建築設計－京都東福寺
攝／劉伊軒

● 圖 3-3-3
融合景觀的建築設計－西本願寺
攝／劉伊軒

3. 園林設計 (Garden Design)
（圖 3-3-4 ～圖 3-3-6 ）

這是屬於景觀設計所延伸而來的與園藝、庭園相關的設計，又稱為「造園」、「造景」。指在一定的區域範圍內，運用建築、美學、文學、植物與工程技術等，有意識的改造環境增加美學價值，如日本知名的庭園風格－枯山水。

● 圖 3-3-4
日本園林設計－植栽
攝／劉伊軒

● 圖 3-3-5
日本園林設計－砂畫
攝／劉伊軒

● 圖 3-3-6
庭園設計－臺南衛屋的枯山水
攝／曾芷琳

4. 室內設計 (Interior Design)（圖 3-3-7 ～圖 3-3-8）

　　以居住在該空間的人們為對象的設計工作，藉由藝術和工程的理論、知識與技能，建立空間結構、動線、色彩、照明、管線等設計，以建立理想的生活空間。而在華人地區，室內設計有時還會考慮勘輿（即風水）的問題，因此，依照使用者的需求不同，設計規劃也就有所差別。

● 圖 3-3-7
IKEA 室內客廳設計
攝／曾芷琳

● 圖 3-3-8
IKEA 室內餐廳設計
攝／蕭淑乙

5. 照明設計 (Light Design)（圖 3-3-9 ～圖 3-3-10）

　　使用各種光源照亮特定區域或環境，利於使用者的活動安全和舒適的生活。除室內照明之外，也是表達空間型態和營造氣氛的重要元素，如博物館也因應展示主題的種類，而有不同的照明手法－直接照明法、半直接照明法、擴散照明法、半間接照明法、間接照明法五種（表 3-3-1）。

● 圖 3-3-9
照明設計－上海外灘建築
攝／蕭淑乙

● 圖 3-3-10
照明設計－上海世界博覽會一隅
攝／蕭淑乙

▶ 表 3-3-1　博物館照明的使用手法

照明手法	照明反差的強弱			視覺舒適度			適合展品			燈源	
	強	普通	弱	舒服	普通	不舒服	立體	半立體	平面	主燈源	副燈源
直接照明法（主體照明）	✓					✓	✓			✓	
半直接照明法	✓				✓		✓	✓	✓	✓	
擴散照明法（均光照明法）		✓		✓						✓	✓
半間接照明法			✓			✓		✓			✓
間接照明法			✓			✓	✓	✓			✓

製表／曾芷琳、蕭淑乙
資料來源／耿鳳英 (2001)。《博物館展示照明》。博物館季刊，PP41-50

▶ 環境設計的元素

在環境設計中，設計師會依照不同的功能需求，運用各種元素塑造不同的特質，讓環境產生各異其趣的風格。運用的元素包括形態、光源和街道家具三種：

1. 形態

環境設計中的形態包括建築的實體與空間，或是兩者之間的組成，以形狀、比例與大小調整而成的各種視覺感受。如 2010 年上海世博英國館「種子聖殿」以 60,000 根中空透明的壓克力桿，在每根桿子裡放置許多形狀、種類各異的種子。從點（種子）到線（透明壓克力桿）到面（整體視覺建築）的視覺形態，利用透明桿反射外在環境，除

● 圖 3-3-11
2010 年上海世博英國館「種子聖殿」細部
攝／蕭淑乙

帶給人科幻的感受之外，種子所代表的意涵更增添作品的生命力（圖 3-3-11 ～圖 3-3-12），因此，形態能讓人產生各種不同的聯想。

● 圖 3-3-12
2010 年上海世博英國館「種子聖殿」外觀
攝／蕭淑乙

形態帶給人的感受主要分為兩種：幾何形態 (Geometric Form) 與有機形態 (Organic Form)。幾何形態以正方形、圓形、三角形、長方形、橢圓形等圖形構成，給人規矩、正式的感受；有機形態則是有生長機能的形態，可以由曲面組織而成，給人自然、和諧的感受，也多了流動與活潑的成分（圖 3-3-13 ～圖 3-3-14）。

● 圖 3-3-13
幾何形態 2010 年上海世博波蘭館內部
攝／蕭淑乙

● 圖 3-3-14
有機形態 2010 年上海世博波蘭館內部
攝／蕭淑乙

2. 光源

應用在環境中的光源，可分為自然光與非自然光源兩種。自然光源－日光與月光等，讓人感受與自然界共生的氛圍，能讓室內與室外相互聯繫（圖 3-3-15）；非自然光源（人造照明設計）能夠提供使用者穩定並且可調整的光源，並且容易營造空間效果，如溫馨的聖誕節慶裝置，無論室內、室外都可感受到節慶氣氛（圖 3-3-16）。

● 圖 3-3-15
自然光源－天空之城景觀
攝／蕭淑乙

● 圖 3-3-16
非自然光源—勤美誠品聖誕節慶裝置
攝／蕭淑乙

3. 街道家具

　　街道家具是指在環境或道路中，因應不同需求而構成的設備。這些設備建造的目的是為增加人類日常生活的便捷度、親和度、通用性，包括都市中的無障礙設施－無障礙電梯、點字指標等；交通安全設施－交通號誌、道路指標等；大眾運輸設施－公車站、計程車招呼站等；公共生活便利設施－公共飲水機、座椅等；景觀設計－行道樹等。

　　日常生活當中最重要的配置，除本身的功能性之外，也有區隔空間與界定場域的功能。如公車站牌的設置，一般的汽機車就不會在附近逗留、臨停，能提供人類更舒適的生活與有品質的便利性。

　　在環境設計中，自然元素的應用十分重要。1995 年獲得「普立茲克」獎的國際建築大師安藤忠雄，同時也被譽為「當代最偉大的建築師」，更是注重「人、建築與環境的結合」。安藤大師在進行設計規劃時，會配合當地的地形現況，並且加入環境中的光、水與風的元素，讓人與自然共生共存。

　　另外一位日本建築大師隈研吾也將自然元素應用於建築中，其設計的東京星巴克 Reserve Roastery（圖 3-3-17），坐落於東京中目黑河畔旁，透光的落地玻璃打破室內外的藩籬，在春季搖曳的櫻花及櫻花雨與室內的銅櫻花相互輝映，讓自然景觀與建築合而為一互相襯托，成為另外一種景緻。

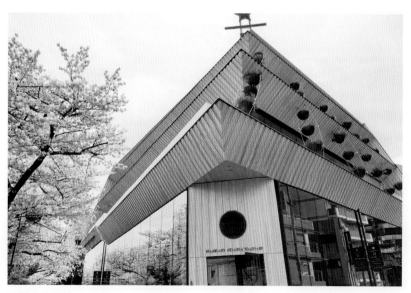

● 圖 3-3-17
隈研吾設計的東京星巴克建築外觀
攝／蕭富仁

3-3-1 建築設計
Architectural Design

▶ 關於建築設計

建築是由材料堆砌與空間規劃組成具有形體的實體[51]，建築設計是指為滿足一定的建築目的進行的設計，設計後必須經過整體企劃、細部設計的規劃，成為具體執行的方案。將外部的環境與內部空間，乃至整個都市環境共同形塑，界定虛實空間後，將空間、產品與視覺設計共同交織創造的綜合體。

最初的建築物是人類的祖先為了遮風避雨，以自然界中可用的材料，包括木材、泥土、石頭和獸皮，組合成土牆、石牆或木頭結構的建築，爾後中國古代、羅馬與埃及（圖 3-3-18 ～圖 3-3-19），分別透過建築師有計畫的建造規模龐大的廟宇、宮殿與公共建築等[52]。建築本是生活的必需品，原是做為遮風避雨之用，當社會進步後則成為財富的象徵[53]。

● 圖 3-3-18
埃及政府推出「法老墓虛擬遊覽」－ 1898 年的拉姆西斯六世 (Ramses VI) 法老墓（KV9 墓穴）
資料來源／埃及政府虛擬遊覽活動
https://my.matterport.com/show/?m=NeiMEZa9d93&mls=1

● 圖 3-3-19
埃及政府推出「法老墓虛擬遊覽」－ 1898 年的拉姆西斯六世 (Ramses VI) 法老墓（KV9 墓穴）
資料來源／埃及政府虛擬遊覽活動
https://my.matterport.com/show/?m=NeiMEZa9d93&mls=1

建築設計隨著設計師的發展，開始塑造多元的設計風格，包括新藝術風格、國際風格、現代風格、後現代風格與中國風格等，類型繁多，且到目前為止，設計師仍不斷創新各式風格。

註 51 汪國瑜 (1998)。建築：人類生活的環境藝術。臺北：淑馨。
註 52 菲立浦 • 威爾金森 (1998)。建築－口袋圖書館 11。臺北：貓頭鷹。
註 53 漢寶德著、黃健敏主編 (2012)。建築 • 生活容器：漢寶德談臺灣當代建築。新北：暖暖書屋文化。

▶ 建築設計的步驟

建築在設計的過程中，分為以下三個步驟進行規劃：

1. 瞭解

針對使用者的需求、需解決的問題點、需求的環境、基地現況、預算、時間等，將各項資訊進行整體性的瞭解，才能進行後續的觀察。

2. 觀察

有良好的觀察才能呈現好的設計，觀察的範圍除基地的田野調查與勘察之外，包括前人已經完成的建築設計案，也能做為累積的案例分析、研究與參考，就能依照舊有的經驗，進行設計的突破與創新。

3. 顯現

從瞭解與觀察兩項步驟歸納出設計的重心與問題所在，並且針對問題進行規劃。規劃的範圍包括：

(1) 機能：指空間的用途。針對建築物的用途與分類的機能性，創造滿足人類生活的需求與用途，在臺灣建築法第 3-3 條中，明文規定出 A~I 九類別（表 3-3-2）（圖 3-3-20 ～圖 3-3-23）：

▶ 表 3-3-2　臺灣建築法的建築物用途與分類

類別		類別定義	組別	組別定義
A 類	公共集會類	供集會、觀賞、社交、等候運輸工具，且無法防火區劃之場所。	A-1 集會表演	供集會、表演、社交，且具觀眾席及舞臺之場所。
			A-2 運輸場所	供旅客等候運輸工具之場所。
B 類	商業類	供商業交易、陳列展售、娛樂、餐飲、消費之場所。	B-1 娛樂場所	供娛樂消費，且處封閉或半封閉之場所。
			B-2 商場百貨	供商品批發、展售或商業交易，且使用人替換頻率高之場所。
			B-3 餐飲場所	供不特定人餐飲，且直接使用燃具之場所。
			B-4 旅館	供不特定人士休息住宿之場所。
C 類	工業、倉儲類	供儲存、包裝、製造、修理物品之場所。	C-1 特殊廠庫	供儲存、包裝、製造、修理工業物品，且具公害之場所。
			C-2 一般廠庫	供儲存、包裝、製造一般物品之場所。

▶ 表 3-3-2　臺灣建築法的建築物用途與分類（續）

類別		類別定義	組別	組別定義
D 類	休閒、文教類	供運動、休閒、參觀、閱覽、教學之場所。	D-1 健身休閒	供低密度使用人口運動休閒之場所。
			D-2 文教設施	供參觀、閱覽、會議，且無舞臺設備之場所。
			D-3 國小校舍	供國小學童教學使用之相關場所。（宿舍除外）
			D-4 校舍	供國中以上各級學校教學使用之相關場所。（宿舍除外）
			D-5 補教托育	供短期職業訓練、各類補習教育及課後輔導之場所。
E 類	宗教、殯葬類	供宗教信徒聚會殯葬之場所。	E 宗教、殯葬類	供宗教信徒聚會、殯葬之場所。
F 類	衛生、福利、更生類	供身體行動能力受到健康、年紀或其他因素影響，需特別照顧之使用場所。	F-1 醫療照護	供醫療照護之場所。
			F-2 社會福利	供殘障者教養、醫療、復健、重健、訓練（庇護）、輔導、服務之場所。
			F-3 兒童福利	供學齡前兒童照護之場所。
			F-4 戒護場所	供限制個人活動之戒護場所。
G 類	辦公、服務類	供商談、接洽、處理一般事務或一般門診、零售、日常服務之場所。	G-1 金融證券	供商談、接洽、處理一般事務，且使用人替換頻率高之場所。
			G-2 辦公場所	供商談、接洽、處理一般事務之場所。
			G-3 店舖診所	供一般門診、零售、日常服務之場所。
H 類	住宿類	供特定人住宿之場所。	H-1 宿舍安養	供特定人短期住宿之場所。
			H-2 住宅	供特定人長期住宿之場所。
I 類	危險物品類	供製造、分裝、販賣、儲存公共危險物品及可燃性高壓氣體之場所。	I 危險廠庫	供製造、分裝、販賣、儲存公共危險物品及可燃性高壓氣體之場所。

製表／蕭淑乙

資料來源／中華民國內政部營建署官網

http://www.cpami.gov.tw/chinese/index.php?option=com_content&view=article&id=10453&Itemid=57。

● 圖 3-3-20
店鋪－臺中宮原眼科
攝／劉伊軒

● 圖 3-3-21
運輸場所－日本車站
攝／劉伊軒

● 圖 3-3-22
運輸場所－大阪火車站外觀
攝／劉伊軒

● 圖 3-3-23
旅館－上海正地豪生酒店
攝／蕭淑乙

(2) 動線：這是指使用者在空間中行動的路線，或者不同空間的使用方式，對於使用者來說，動線務求簡潔、方向清楚、具便利性，才能感受到不受干擾且舒適的行進空間（圖 3-3-24 ～圖 3-3-25）。設計師在規劃動線時會把自己想像成導演，設定空間內的的各種功能與相互關係。之後想像自己是使用者在空間內遊走與停留，最終實現訴求。動線依照場域中的人流路徑、擺放陳列、空間大小與深度，可分為單線、雙線與複線三種動線方式。

(3) 尺寸：在建築設計中，尺寸是最基本的元素，因為，在建築空間內掌握正確的尺寸與大小，才可進一步規劃空間與硬體設備的擺置，而對於尺寸的掌握，需要一定時間的教育訓練或經驗才能掌握空間感，同時營造場所中應有的氣氛與風格（圖 3-3-26 ～圖 3-3-31）。

● 圖 3-3-24
澳洲雪梨街道－動線簡潔、明朗
攝／劉伊軒

● 圖 3-3-25
臺中高鐵車站通道－動線鮮明
攝／蕭淑乙

● 圖 3-3-26
臺中目覺餐廳－整體設備安排得宜
攝／蕭淑乙

● 圖 3-3-27
菓風小舖－以小巧包裝塑造店面可愛氣氛
攝／蕭淑乙

● 圖 3-3-28
臺中紅點文旅－大型金屬溜滑梯塑造店面時
尚氣氛
攝／蕭淑乙

● 圖 3-3-29
臺中心之芳庭－歐式童話建築與噴水池
攝／曾芷琳

● 圖 3-3-30
高雄捷運美麗島站－光之穹頂
攝／曾芷琳

● 圖 3-3-31
臺中三井 Outlet 摩天輪
攝／曾芷琳

(4) 建築外部空間的規劃：此部分包括環境、庭院（園）、出入口的處理，以及植栽、水、石頭、草皮、鋪面、雕塑、街道家具等建築的外觀設計，都會影響整體的設計感與營造的氣氛。如日本傳統景緻常以花樹植栽做為街道的鋪面，用來營造寧靜氣氛（圖 3-3-32），或南座的顏見世演藝廳建築外觀牆面上，放入當期演員名單，營造演藝廳古樸典雅的懷舊氣氛（圖 3-3-33）。

● 圖 3-3-32
日本傳統街道景緻
攝／劉伊軒

● 圖 3-3-33
南座的顏見世建築外觀
攝／劉伊軒

(5) 造形：美國芝加哥學派建築大師路易斯・蘇利文 (Louis Henri Sullivan) 曾說過：「形隨機能」(Form Follows Function)，即是強調形態是隨著機能的需求而進行設計或改變，並非只是單純的裝飾活動，需將機能與造形一併考慮，把空間、量體、輪廓、虛實、色彩、質地、裝飾等綜合元素連結在一起，且能有效的使造形與機能性發揮到最高的效益。如澳洲雪梨歌劇院以「薄殼結構原理」建構球形薄殼結構空間，將聲學原理巧妙應用於建構歌劇院的音樂廳、劇院、表演廳等，即是形隨機能最好的實踐案例（圖 3-3-34 ～圖 3-3-37）。

● 圖 3-3-34
形隨機能－雪梨歌劇院外觀 -1
攝／劉伊軒

● 圖 3-3-35
形隨機能－雪梨歌劇院外觀 -2
攝／劉伊軒

● 圖 3-3-36
形隨機能－雪梨歌劇院外觀 -3
攝／劉伊軒

● 圖 3-3-37
形隨機能－雪梨歌劇院球形薄殼結構細節
攝／劉伊軒

(6) 評估：一般對「建築」的定義是經由結構及構造，以滿足機能的需求，而達到一種美的人為（人工）造形物。評估建築設計的好壞需以大多數的使用者角度思考，評估之後修正缺點、進行改善，同時評估經費、建造材料、建築法規與施工工法等條件，再將各種項目一一檢討與修正後，才能達到完善的境界。

▶ 綠建築

　　綠建築又稱為「環境共生建築」、「生態建築」、「永續建築」，是從環保設計的角度做為建築的設計理念。綠建築是世界各地先進國家的發展趨勢，將環境與生態融合，並且世界各國也有各自的評估方法。

　　自 1999 年以來，臺灣的綠建築推動主軸是希望在建築物的生命週期內能使用較少的資源、產生較少的廢棄物，並兼顧健康舒適的建築物。同時以內政部營建署的「綠建築標章」做為評估方式，分別從生態、節能、減碳與健康等四大範疇，共計九項的評估指標（表 3-3-3）進行評估。

在高雄鳳山區的大東文化藝術中心（圖3-3-38～圖3-3-39），應用自然的水、風與光的元素、半戶外薄膜屋頂的特殊結構、清水模和抗輻射的玻璃等建材，營造半戶外的建築空間，以錯落的光影取代電燈、自然風流動的概念取代空調，正好達到節能低碳；戶外景觀噴水池與自然生態，和類似熱氣球的半戶外薄膜屋頂產生流動感，雨水可自然的流下水池，而熱空氣也可藉此上升，促成環境、生態與共生的永續建築。

◗ 表 3-3-3 　臺灣綠色建築九項評估指標

四大範疇	指標名稱	評估項目
生態	生物多樣性指標	生態綠網、小生物棲地、植物多樣化、土地生態
	綠色量指標	綠化量、CO_2 固定量
	基地保水指標	保水、儲留滲透、軟性防洪
節能	日常節能指標	外殼、空調、照明節能
減廢	CO_2 減量指標	建材 CO_2 排放量
	廢棄物減量指標	土方平衡、廢棄物減量
健康	室內環境指標	隔音、採光、通風、建材
	水資源指標	節水器具、雨水、水中再利用
	汙水垃圾改善指標	雨水汙水分流、垃圾分類處理、堆肥

製表／蕭淑乙
資料來源／智慧綠建築資訊網 http://green.abri.gov.tw/

● 圖 3-3-38
大東文化藝術中心－半戶外薄膜屋頂的特殊結構
攝／劉伊軒

● 圖 3-3-39
大東文化藝術中心－戶外景觀噴水池
攝／劉伊軒

▶ 建築與文化

　　有人的地方就會有建築，而建築隨著時代更迭在建材、建造工法與建築樣式風格上也有各種轉變，建築是一個能保留當代文化的重要遺跡。因此，即使有時身處在大都會地區，仍會見到許多舊時代保留下來的建物，常令人產生時空錯置的感受。在多數的都市更新計畫案中，會拆除舊有的建築群，選擇營建各種環境設施或新建物等，無形中快速刪除了許多舊時代的生活痕跡，十分可惜。

　　在提倡文化古蹟維護的現今，文化部推動文化資產保存法並建立文化資產局[54]，其下設有：綜合規劃組、古蹟聚落組、古物遺址組、傳藝民俗組、文化資產保存研究中心等；屬於建築類別的文化資產則有古蹟、歷史建築、聚落、遺址、文化景觀等，在政府督導之下修繕與規劃歷史建築再利用的創意園區，並以現代化的營運方針讓其得以永續，包括華山 1914 文化創意產業園區、松山文化創意園區（圖 3-3-40）、臺中文化創意園區（圖 3-3-41 ～圖 3-3-42）、花蓮創意文化園區與嘉義創意文化園區等，另有修復古蹟並配合文創產業再造者，如臺南林百貨（圖 3-3-43）等。

● 圖 3-3-40
松山文化創意園區
攝／曾芷琳

● 圖 3-3-41
臺中文化創意園區 -1
攝／蕭淑乙

● 圖 3-3-42
臺中文化創意園區 -2
攝／蕭淑乙

● 圖 3-3-43
臺南林百貨－頂樓神社
攝／曾芷琳

除此之外，民間機構也積極推動修繕老建築，進行閒置空間再利用的改造工程，如由財團法人古都保存再生文教基金會自臺南所發起的「老屋欣力」文化工藝運動，宣揚「活化歷史老屋、分享美好生活」兩大理念[55]（圖 3-3-44 ～圖 3-3-45）。以臺中草悟道的綠光計畫為例，本為自來水公司的老舊廢棄宿舍，但范特喜微創文化有限公司[56]（圖 3-3-46 ～圖 3-3-48）保留舊有建物的痕跡，以綠建築的概念進行改造，並且加入微型創業者的創新思維，而「人」的進駐使其產生風格的多樣性，讓建築與人之間互動起來，並保留傳統建築與記憶，以創新、創意持續傳承，新舊文化在建築上產生交疊，讓文化在建築裡達到永續與共生。

● 圖 3-3-44
老屋欣力案例－隨光呼吸
攝／曾芷琳

● 圖 3-3-45
老屋欣力案例－ Bakku
攝／曾芷琳

註 55 老屋欣力 http://www.oldhouse.org.tw/play_03.asp。
註 56 范特喜微創文化有限公司 http://www.fantasystory.com.tw/。

● 圖 3-3-46
臺中綠光計畫 -1
攝／蕭淑乙

● 圖 3-3-47
臺中綠光計畫 -2
攝／蕭淑乙

● 圖 3-3-48
家務室 Home Work 一隅
攝／蕭淑乙

3-3-2 室內設計
Interior Design

▶ 何謂室內設計

　　線上大英百科全書[57]中指出，室內設計是指經由設計規劃的人造空間，與環境設計和建築設計關係密切；線上牛津字典[58]的解釋為：從藝術的層面考量，在室內空間選擇裝飾的品項，如油漆、家具等。辭海[59]中對於室內設計的解釋為：室內設計包括針對室內布置與室內裝飾進行規劃，並且於設計時須顧及心理與實用層面。

　　所謂「室內布置」是指以室內陳設部分的選擇與安排為基本範圍，「室內裝飾」則是建築內部固定的表面裝飾和可移動的布置，共同創造出的整體效果，包括建築細部固定裝飾－門窗、牆壁與天花板等，可移動的布置－家具、窗簾和器皿等[60]。

　　由此可知，室內設計是以身處在該空間的人為對象，以人為中心考量，需要理性與感性並存。室內設計師負責室內設計的規劃工作，針對空間所進行的專業設計，需要技術上的知識與藝術理論為背景，首先需根據建築物的使用性質，依照各種裝飾與風格，創造滿足使用者需求的室內環境；其次考量消費者的需求與有限的空間、經費預算和裝飾風格的選擇等，以此來建立室內任何的相關物件，包括牆面、窗戶、窗簾、門、材質、光線、水電、視聽設備、家具與裝飾品的規劃，創造實用與美學並重的空間。

▶ 室內設計的考量範疇

　　室內設計需考量空間的各種層面才能開始規劃，需要考量的部分包括：

1. 格局

　　依照每個建築物的條件與使用類型，室內空間也有許多的變化，包括方形、不規則形、斜角、圓弧等，依照空間特質進行設計規劃，並有效利用（圖 3-3-49）。

● 圖 3-3-49
荷蘭臺夫特 Johannes Vermeer 旅館室內格局
攝／曾芷琳

註 57 線上大英百科全書 http://www.britannica.com/art/interior-design，2015/10/30。
註 58 線上牛津字典 http://www.oxfordlearnersdictionaries.com/definition/english/interior-design?q=interior+design，2015/10/30。
註 59 夏征農 (1992)。辭海精裝本上中下冊。臺北：東華。
註 60 王建柱 (1984)。室內設計學。臺北：藝風堂。

2. 採光

　　光線是生活中必需的能量，光線又可分為自然光（圖 3-3-50 ～圖 3-3-51）與非自然光（圖 3-3-52 ～圖 3-3-53）兩種。自然光的引進可以使用開窗、採光天井、透光材質、內縮牆面增加陽臺或庭園面積與建築物方位等使用方式。自然光也可減少能源的使用，達到節能減碳的環保效用。非自然光指的是應用照明光源輔助室內的光線，除照明的實用性功能之外，也可依照現場環境加入一

● 圖 3-3-50
自然光源－河洛茶館
攝／蕭淑乙

些巧思；如在家中的餐桌上以明亮的光源為主，餐廳則配合餐飲風格選擇燈光，並且為了呼應氛圍，有時會選擇避免直接照明的方式。

● 圖 3-3-51
自然光源－臺中國立公共資訊圖書館
攝／曾芷琳

● 圖 3-3-52
非自然光源－臺南南紡夢時代
攝／曾芷琳

● 圖 3-3-53
非自然光源－燈光－臺中金典酒店
攝／蕭淑乙

3. 通風

空氣的流通與否，也是影響室內空間的重點之一，在密閉不通風的空間會令使用者感到不舒服，且潮濕不易流動的空氣也容易產生黴菌，嚴重會導致生病；因此，需要選擇適合的窗型、開窗的位置（圖 3-3-54）等，將其善加利用、引進新鮮的空氣，增強空間的通風性。

● 圖 3-3-54
通風－臺中科技大學建築外觀
攝／蕭淑乙

4. 配色

色彩會直接影響空間帶給使用者的感受，色彩的搭配取決於使用者或業主的性格、氣質、生活習慣、愛好等。舉例而言：青年小家庭型－以粉色、淺藍色為主，強調柔和與輕鬆；沉穩型－以白色和淺綠色為主，強調沉靜與安定，如醫院；個性型－大膽運用對比色，如黑白對比或者紅白大面積色塊等，如主題餐廳或是節慶等（圖 3-3-55），強烈的視覺效果可塑立空間給人的獨特觀感。

● 圖 3-3-55
聖誕節燈光裝飾－臺中金典酒店
攝／蕭淑乙

5. 動線

人在室內外移動的軌跡，稱之為動線
（圖 3-3-56）。流暢的動線必須符合建築
物的空間與功能性，因為使用者進入空間
之後，會開始走路移動到空間內的各個點，
好的動線會讓空間使用起來相當舒服、愉
快。如長輩從房間走路移動到客廳的動線，
可能有很多評估，要考慮動線的空間是否
寬敞、動線中是否有障礙物與是否容易迷
路等，都是在設計時需要考量的部分。此

● 圖 3-3-56
IKEA 賣場動線指示說明圖
攝／曾芷琳

外，在博物館、百貨商場與展銷活動等室內空間，更需要設計動線，讓消費者能
夠看到各個銷售點，並增加銷售業績。因此，動線的考量為瀏覽整體櫃位、方便
與安全為導向。

▶ 室內設計與風格

室內空間有各種不同的設計風格，會依
照使用者或者長時間逗留於此的人進行考量
與規劃，以下提供五類設計風格以供參考：

1. 現代簡約風格

現代風格廣泛的使用極簡主義特色，
簡潔明快、實用大方。從容易使用的特點出
發，以形隨機能的結構造型為主，去除不必
要的裝飾（圖 3-3-57）。

● 圖 3-3-57
現代簡約風格
攝／蕭淑乙

2. 後現代風格

第一位將後現代主義應用在建築的，是美國建築師范裘利 (Robert Venturi)。
而後現代風格的主要特點有四項：(1) 不拘泥傳統形式；(2) 主張新舊融合、強調
歷史性和文化性；(3) 擅長以變形或誇張等方式強調室內裝飾；(4) 善於運用新材
料、新的施工方式和結構構造，包括混合、拼接、分離、簡化、變形、解構、綜
合等方法（圖 3-3-58）。因此，室內設計師需要足夠的美學涵養，能擷取各種風
格與趣味的隱喻，才可塑造符合後現代風格的室內設計。

● 圖 3-3-58
後現代風格－上海世博瑞典館
攝／蕭淑乙

● 圖 3-3-59
自然風格
攝／蕭淑乙

3. 自然風格

　　自然風格的室內設計，倡導回歸自然、結合自然，減少高科技產物的應用，建材多使用木、石、藤、竹或手做織物（圖 3-3-59）等可展現材料本身質樸特性的自然產物為主，藉由材料紋理的真實呈現，讓空間產生清新、貼近自然的風格。

4. LOFT 風格

　　LOFT 譯為「閣樓」，為近期盛行的風格之一，是國外常見的建築特有空間，普羅大眾的認知中，閣樓並不是家庭生活的重心空間，所以常保有建築物的原始材質（圖 3-3-60）；LOFT 風格擷取閣樓的意涵，指的是在無裝修的空間內加入局部裝飾或空間規劃，用來調整整體的舒適性及視覺感。由於 LOFT 風格較為冰冷，因此，裝飾時常增加溫暖的材質中和，如木料或地毯等。

● 圖 3-3-60
LOFT 風格－臺南正興咖啡館
攝／曾芷琳

5. 日式風格

日式風格會利用自然的建材、簡單的設計、樸實的線條與自然木材的棕色與褐色為主（圖3-3-61～圖3-3-62）。常見使用榻榻米或不同粗細的「木格柵」（圖3-3-63）增加空間層次感。近年來許多品牌也用日式風格進行整體規劃，並且獨樹一格，例如無印良品選用淺色木材色為主進行展場空間規畫（圖3-3-64），讓消費者能藉此想像商品應用在空間時的整體性。

● 圖 3-3-61
日式風格－悲歡歲月店內一隅
攝／蕭淑乙

● 圖 3-3-62
日式風格
攝／江丹

● 圖 3-3-63
木格柵－臺中刑務所演武場一隅
攝／蕭煒騰

● 圖 3-3-64
無印良品店面陳列
攝／蕭淑乙

3-4 ⋯ 流行設計
Popular Design

▶ 關於流行設計

　　流行指眾人推崇的風尚[61]，流行形成的因素包括經濟、社會、文化與心理層面的範疇。「流行」一字來自拉丁文 facio[62]，指「歷經世代的改變」；近代"Fashion"才開始有「製作」(make) 或「特殊形式」(a particular shape) 之意。

　　說起流行設計，多數人的印象會將時尚產業跟流行綁在一起共同討論。但流行設計並非指狹義的造形部分，而是透過傳播的過程散播「美」的元素，被多數人認同而產生的集體意識，就能成為當下的主流。

　　符號學者羅蘭・巴特 (Roland Barthes) 在流行體系[63]中探討商品背後的傳播與解讀符號意涵，並加入「轉化的方法」與「觀看的方式」（圖 3-4-1），讓流行設計有跡可循。巴特認為流行設計是一種符號相加的綜合體，將款式、造形、色彩、圖案、材料組織而成的各種風格，這種風格大量的被製造成產品，透過廣告（包括電視廣告、雜誌廣告、DM 廣告等）包裝成為商品，並在生活中頻繁出現，引起消費大眾注意，消費者就會因為廣告的潛移默化進而產生認同。

● 圖 3-4-1
觀看的過程
圖／蕭淑乙

　　以服裝為例，在 2015 年的春夏季，流行的女性服裝風格是 A Line 線條感的棉質、素色寬褲與寬上衣，透過名人代言服飾品牌的廣告，百貨與店家鋪貨行銷之下，越來越多消費者開始穿著後，就逐漸形成一股流行風潮。而這股服裝風格的潮流早在十年、二十年前也曾出現在當時的女性服裝剪裁中，可見服裝的流行具有輪替、回流現象，也因此有「復古」、「復刻」、「經典」等名詞出現，用來標榜這類流行的特性。

註 61 夏征農 (1992)。辭海精裝本上、中、下冊。臺北：東華。
註 62 時尚互動百科 http://www.baike.com/wiki/%E6%97%B6%E5%B0%9A，2015/10/11。
註 63 羅蘭・巴特 (1998)。流行體系（一）。臺北：桂冠出版。

　　此外，色彩也是決定每年流行的重要元素之一，美國的 PANTONE 為研發色彩的全球知名權威機構，每年所發表的流行預測色彩，皆主宰著當年度時尚、產品與民生各領域的設計（圖 3-4-2）。不僅當季的服裝或裝扮會引起流行性，與民生相關的食、衣、住、行、育、樂都可能引起話題與潮流，如麥當勞 x Hello Kitty 的跨界聯名（圖 3-4-3）、跨國動畫電影小王子（圖 3-4-4）、具話題性的 MV、迪士尼動畫（圖 3-4-5）、日本動畫、韓劇或日劇等，都是流行的一個品項。

● 圖 3-4-2
2021 PANTONEVIEW 流行色布卡
資料來源／ https://store.pantone.com/hk/tc/pantoneview-home-interiors-2021-cotton.html

● 圖 3-4-3
麥當勞 x Hello Kitty
收藏／曾芷琳

● 圖 3-4-4
跨國動畫電影小王子
攝／蕭淑乙

● 圖 3-4-5
2011 幾米裝置藝術－勤美誠品綠園道
攝／蕭淑乙

　　值得一提的是，當動畫與故事內容成為流行指標、甚至文化品牌，就會朝向「一源多用」的趨勢進行跨領域商品開發，例如幾米繪本《向左走。向右走》、《地下鐵》和《星空》等著名繪本，與宜蘭公園（圖 3-4-6 ～圖 3-4-7）和宜蘭雲朗飯店結合，以主題置入的方式引領潮流。

　　今日的消費者已可輕易藉由網路傳播資訊的方式，快速擷取最新的流行元素，因此，追求流行話題可說是一種全球化的運動。

● 圖 3-4-6
宜蘭幾米公園
攝／林芳如

● 圖 3-4-7
宜蘭幾米公園
攝／林芳如

▶ 全球化與流行設計

　　全球化 (Globalization) 是社會的一種現象與趨勢，拜媒體與電腦科技的快速流動之賜，包括經濟、政治、社會、文化、藝術、商品等，都不再被地理環境限制，世界各地的文化慢慢地趨向「普及化」與「同質化」。全球化有助於強化跨國品牌商品在市場上的占有率，除生產力與購買力增加之外，更體現一般民眾的日常生活方式與通俗化、大眾化的發展。

　　以品牌商品為例，國際品牌如 GUCCI（圖 3-4-8）、TIFFANY&CO.（圖 3-4-9）等，因為每年有可觀的行銷廣告經費，因此在全世界各地皆能透過大量的媒體廣告與實體店面達到廣而告之的宣傳效果，不斷增強品牌形象。且由於網路世代的崛起，在人手一支手機、網路無遠弗界的狀態下，資訊被大量的互通有無，平價品牌如無印良品、GAP、ZARA、H&M（圖 3-4-10）、GU 或 UNIQLO（圖 3-4-11）等所塑造的流行趨勢，也就順理成章隨著各種媒介，如手機 APP、Line 或 Fackbook 等，快速地傳播到每個人手上，而當人人都購買同樣的商品之後，流行也就變得普及化與日常。流行趨勢從原本的高貴、華麗、難以入門，逐漸因為平價品牌的崛起，讓時尚消費轉向務實的階段，全球化的流行趨勢也跟著轉變，這大概是網際網路快速發展前，人們始料未及的變化。

● 圖 3-4-8
GUCCI
攝／蕭淑乙

● 圖 3-4-9
TIFFANY&CO.
攝／蕭淑乙

● 圖 3-4-10
H&M
攝／蕭淑乙

● 圖 3-4-11
UNIQLO
攝／蕭淑乙

▶ 流行設計與傳達

　　流行是一種符號的傳達，也是全球化下的產物。流行設計也可以藉由設計師結合各種主題、內容產出有個人特色的符號商品，得到消費者的認同。以下三種形成流行趨勢的設計，即是由不同的面向擷取元素與內容：

1. 歷史文化與流行設計

　　歷史文化中有許多脈絡可循，設計師可擷取歷史背景，包括人物、考古文物、事件等元素做為設計主題，如故宮在 2013 年所推出的「朕知道了」紙膠帶，巧妙的將康熙皇帝批閱奏摺的形式，以硃批奏摺「朕知道了」及皇帝和大臣以此衍生的密報奏本內容，透過設計成為具有歷史文化背景的商品，讓消費者看了不禁莞爾一笑，由此可見文創小物的魅力（圖 3-4-12 ～圖 3-4-13）。

● 圖 3-4-12
朕知道了紙膠帶－
2013 故宮商品展
攝／蕭淑乙

● 圖 3-4-13
mt 紙膠帶展覽
攝／蕭淑乙

2. 消費者生活形態與流行商品設計

藉由各種資料庫與分析，調查消費者生活形態包括消費心理、購買行為、決策過程與生活風格等，分析後開發設計滿足消費者的需要與欲望的商品，如可與手機連線紀錄健康的 APPLE WATCH、小米手環或其他各大品牌不斷推陳出新各類型商品等，現代消費者購買手錶時除了考量產品的功能性與耐用性之外，還有外觀式樣、網路資訊功能與可更換錶帶形式等，在品牌的協助之下，形成理想性商品滿足消費者需求。

2020 年初開始 COVID-19（嚴重特殊傳染性肺炎）疫情在全球肆虐，紛紛減少出遊次數，同時避免與他人接觸，以至於宅經濟更加盛行，包括 Uber Eats 與 Foodpanda 的外送服務、網路購物或網路直播販售商品等消費方式創造不少經濟發展，而經由世界各地的直播主播放的流行性商品，也讓流行商品更容易全球化流通。

3. 品牌與流行設計

品牌形象 [64] 在塑造的過程中，從給予品牌的定位及形、色、質的設計程序，到品牌代言人的挑選等，在這些規劃與選擇的過程中，會隨著品牌的茁壯與流行畫上等號，因此，品牌本身與產品或企業不僅十分貼近，還擔負起帶領潮流與話題的功能。

3-4-1 時尚設計
Fashion Design

▶ 關於時尚設計

「時尚」指一時的風尚、時式，在社會心理學指外表行為模式的流行現象，會反映在衣著、服飾、語言、文藝、宗教、醫藥、教育與娛樂領域，用以宣洩內心被壓抑的情緒 [65]。時尚設計與流行設計僅一線之隔，兩者最大的差異為流行設計可以是各式各樣的商品，包括：生活用品、手機、動畫、服裝衣著與飾品等，而時尚設計會直接聯想到服飾與相對應的配件，如同 Gold Annalee(1976) 所說：「時尚即是現在讓大眾所接受的服裝」[66]。

註 64 品牌形象，詳見本書 3-1-2 章節。
註 65 夏征農 (1992)。辭海精裝本上、中、下冊。臺北：東華。
註 66 洪瑞麟 (1997)。時尚行銷。臺北：五南。（原書 Bohdanowicz, J., Clamp, L . (1995). Fashion marketing.）

提到時尚服飾設計，會讓人想到許多品牌名稱，國際財經雜誌 Forbes[67]2015 年票選最有價值的時尚服飾品牌，包括 LOUIS VUITTON、GUCCI、HERMÈS、ZARA、COACH、PRADA、CHANEL 等，每個品牌都有各自的故事與品牌特色，以下針對七個品牌依序簡述：

1. LOUIS VUITTON

歷史悠久的法國時尚品牌 LV 創辦人－路易・威登 (Louis Vuitton, 1821~1892) 於 1854 年在巴黎開設第一間旅行皮箱店，開啟了 LV 的品牌之路；1888年採用方格子花紋，並採用 Marque L. Vuitton Deposee 名稱註冊為商標（圖 3-4-14）。LV 品牌商標與產品特色主要有以下三點：

● 圖 3-4-14
LOUIS VUITTON 櫥窗
攝／蕭淑乙

(1) 商標有兩大圖樣：分別是 1888 年的方格花紋，以及 1896 年 LV 字母、四朵花瓣與正負鑽型花為標記。

(2) 皮包材質：皮革以牛皮為主，經過植物染色處理並採用 Canvas 的帆布物料，加上一層防水的 PVC 材質，讓皮包不易受潮與磨損。

(3) 皮革車縫線：採用黃色的蠟質麻線做為皮革車縫線，既堅固又耐用。

2. GUCCI

義大利佛羅倫斯品牌 GUCCI 成立於 1921 年，創辦人為古馳奧・古馳 (Guccio Gucci, 1923~1953)。GUCCI 的品牌商標雙 G，是用來代表「身分與財富的象徵」的品牌形象。GUCCI 品牌商標與產品特色主要有以下三點：

(1) 雙 G LOGO：通常以醒目的紅色和綠色做為 GUCCI 的象徵，雙 G 品牌識別也常出現在提包、錢包等產品設計上。

(2) 竹節手柄：提包上的竹節手柄，取自大自然材料和手工燒烤技術，形成耐用、不易斷裂的特色。

(3) 馬術鏈：將馬術鏈應用在提包與品牌的服飾上也是 GUCCI 的特色之一，除美觀之外，馬術鏈細節的設計也是對 20 世紀初馬術時代的緬懷與致敬。

註 67 Forbes：The World's Most Valuable Brands -http://www.forbes.com/powerful-brands/list/#tab:rank.

3. HERMÈS

愛馬仕 HERMÈS 成立於 1837 年，創辦人蒂埃里 • 愛馬仕 (Thierry Hermès, 1801~1878) 起初在巴黎創立馬具製造公司，後來將重心轉移到皮夾及提包等精品的生產上。HERMÈS 品牌商標（圖 3-4-15）與產品特色（圖 3-4-16）主要有以下兩點：

(1) 商標靈感：由 HERMÈS 博物館 Alfredde Dreux 的水彩畫中所得到的商標創作靈感，將過去對於馬具製造的高品質堅持轉移到服飾商品。無人駕駛的馬車也意味著消費者的自身風格足夠駕馭 HERMÈS 的商品。

● 圖 3-4-15
HERMÈS 櫥窗－臺中大遠百
攝／蕭淑乙

● 圖 3-4-16
HERMÈS 絲巾櫥窗－臺中大遠百
攝／蕭淑乙

(2) 絲巾：HERMÈS 的絲巾色彩多變、手工考究，依照網版印刷原理印製絲巾，顏色最多高達 37 種。製程須經過七道程序，包括主題概念與圖案定稿→圖案分析與製造網版→顏色組合規劃→網版印刷著色→潤飾加工→人工收邊→品質檢查與包裝。全程需 18 個月才得以生產一款新樣式方巾，因此，HERMÈS 標榜自家商品如同藝術品一樣值得收藏。

4. ZARA

西班牙 Inditex 集團旗下的一個子公司，以經營平價服飾品牌為主，由創辦人阿曼西奧 • 奧爾特加 (Amancio Ortega, 1936~) 創立於 1975 年。ZARA 在時尚與傳統中，另闢出一條快速時尚 (Fast Fashion) 的模式，從設計到製造商品，國際名品需要 120 天，而 ZARA 強調 7~15 天即可交件，以顧客喜好為導向及快速供應商品的供應鏈，因此，才得以擠進最具價值的品牌榜內。

5. COACH

美國經典皮件品牌 COACH（圖 3-4-17）創立於 1941 年，創辦人是麥爾斯與莉莉安・康夫婦 (Miles & Lillian Cahn)，起初由棒球手套上獲得靈感，將皮革處理後變得光滑與耐用，以簡潔、耐用的風格特色獲得消費者喜愛。

● 圖 3-4-17
COACH 櫥窗－中友百貨
攝／蕭淑乙

6. PRADA

義大利品牌 PRADA（圖 3-4-18）創立於 1913 年，創辦人是馬里奧・普拉達 (Mario Prada)，在義大利米蘭市中心創辦第一家精品店 Fratelli Prada。PRADA 集團已經擁有 Jil Sander、Church's、Helmut Lang、Genny 和 Car Shoe 等國際品牌，與 Miu Miu 品牌獨家許可權。PRADA 品牌商標與產品特色有以下兩點：

● 圖 3-4-18
PRADA －臺中新光三越
攝／蕭淑乙

(1) PRADA 服裝：僅在布標上寫上 PRADA 品牌名。皮件系列則會以倒三角的鐵皮標誌做為經典商標，塑造簡約、俐落的品牌印象。

(2) 黑色尼龍包：馬里奧・普拉達 (Mario Prada) 的孫女謬西亞・普拉達 (Miuccia Prada) 在創作商品時，尋找許多材質嘗試與開發，過程中發現空軍降落傘的尼龍布料質輕且耐用，因此開發出黑色尼龍包，並且順勢成為品牌中的經典商品。

7. CHANEL

法國品牌 CHANEL 成立於 1909 年，創辦人是可可・香奈兒 (Gabrielle Bonheur Coco Chanel, 1883~1971)，在孤兒院習得札實的縫紉技巧，起初經營帽子專賣店，受到矚目後開始設計服飾。1971 年香奈兒逝世，德國設計師卡爾・拉格斐在 1986 年接任 CHANEL 的設計大權。CHANEL 品牌商標與產品特色有以下三點：

● 圖 3-4-19
CHANEL －中友百貨
攝／蕭淑乙

(1) CHANEL 有品牌標誌與輔助圖形的應用：「雙 C 標誌」（圖 3-4-19）應用在皮件、皮件扣環、服裝扣子、眼鏡與耳環等；將「山茶花」運用在各種布料圖案中；「菱格紋」運用在皮件提包上展現貴氣與典雅。

(2) 重視服裝的實用性：可可 · 香奈兒顛覆女性傳統服裝設計，以輕便的織品套裝、褲裝、肩揹皮包等輕便的材質與款式，將女性從緊身束腰的服裝中解放出來。另外還有以小黑裙廣受歡迎的香奈兒毛呢套裝。

(3) 香奈兒五號 (CHANEL N°5) 香水：N°5 是可可 · 香奈兒的幸運數字，因此第一瓶香水便以此命名[68]，成為 CHANEL 的經典香味，流傳至今。

　　以上介紹七種不同風格的國際品牌，每個品牌都有各自的特色以及對於美的見解，從前一世紀至今仍對時尚影響深遠。對於消費者來說，面對品牌服飾的正確態度，應只是一個選擇的方式跟依據，用來展現個人風格與特性，而不是用來炫耀豪奢。義版 Vogue 總編法蘭卡 · 索薩妮 (Franca Sozzani) 的穿搭守則之一是 Mix Old and New，指的即是不盲目的追求流行樣式，依照個人對於服裝的品味選擇新舊樣式混搭的做法。因此，瞭解各種品牌的特色，真正選擇適合自己需求的商品，才是能展現自己獨特韻味的方法（圖 3-4-20 ～圖 3-4-21）。

● 圖 3-4-20
個人風格穿搭 -1
攝／蕭淑乙

● 圖 3-4-21
個人風格穿搭 -2
攝／蕭淑乙

註 68 CHANEL: http://www.chanel.com/zh_TW/fragrance-beauty/fragrance.html#page-inspiration，2015/11/30.

3-5 ... 數位多媒體設計
Digital Multimedia Design

▶ 何謂數位多媒體設計

　　多媒體 (Multimedia) 的原文是由多 (Multi)、媒體 (Media) 兩字組合而成，牛津線上英文辭典 [69] 定義多媒體為使用音訊、圖像、影片與文字等多種素材，且運用不同的方式進行之資訊傳播法。因此，數位多媒體設計顧名思義為運用電腦處理資訊內容，將兩種或多種數位化視聽媒體整合的設計呈現出來的模式。

▶ 數位多媒體的應用層面

　　科技造就時至今日數位多媒體技術的普及化，在應用層面上可概分為五個面向（圖 3-5-1）：

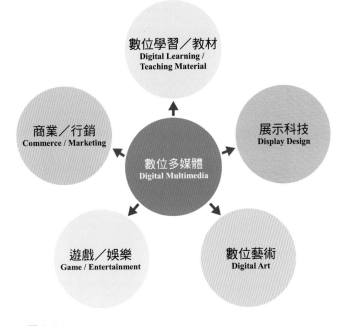

● 圖 3-5-1
數位多媒體應用領域
圖／曾芷琳

註 69 牛津線上英文辭典 http://www.oxfordlearnersdictionaries.com/definition/english/multimedia_1?q=Multimedia。

1. 數位學習／教材

(1) 電腦輔助教學（Computer-Assisted Instruction，簡稱 CAI）為運用電腦多媒體工具，以交談式或互動式 (Interactive) 的功能呈現課程教材[70]，並提供學生個別化、情境化的學習環境，以及教師協同教學應用（圖 3-5-2）。

● 圖 3-5-2
PaGamO 線上學習平臺
資料來源／ https://www.pagamo.org/gc/character/new

(2) 數位學習 (e-Learning) 是跳脫傳統教室框架，讓使用者不受時間與空間限制，只要連線上網即可學習知識，此經由線上建立的學習平臺環境，通常包含多媒體學習操作模式，不僅如此，現今數位學習平臺還具有社群討論的功能－ MOOCs 網路平臺，如 Coursera、edX（圖 3-5-3）、可汗學院、Moodle 等。

● 圖 3-5-3
edX 數位學習平臺
資料來源／ https://www.edx.org/

(3) 數位教材 (Digital Teaching Material) 則是指數位化、無紙化概念的知識內容，電子書 (e-Book) 即是屬於多媒體數位化教材的一種，格式有 PDF、HTML、XML、EPUB、TXT、Word、CHM、EBK、DynaDoc 等數種，它的呈現載具不僅限於網站 (Website)、多媒體光碟、PDA、電子書閱讀機，透過 APP 的設計，智慧型手機 (Smart Phone) 與平板電腦 (Tablet PC) 已成為目前使用者瀏覽電子書的主流設備（圖 3-5-4）。

註 70 教學科技教師進修網站 http://www1.nttu.edu.tw/it/it02/p02_newknow02.htm。

● 圖 3-5-4
ISSUU 線上電子書
資料來源／ http://issuu.com/kftsang88/docs/_philip_stokes__philosophy_100_esse

2. 商業／行銷

(1) 各大入口網站常運用多媒體廣告做為線上購物的宣傳與行銷方式，如
YAHOO 與 PChome 等，此外，Web 2.0 的發展為使用者參與並產生個人
化 (Personalization) 資訊內容，再與人 (P2P) 分享的概念也經此產生，如從
Blogger、Vlog 發展至 Facebook 粉專與直播、Youtuber 頻道經營（圖 3-5-5）、
Instagram 平臺等。

● 圖 3-5-5
Youtube 媒體頻道
資料來源／ https://www.youtube.com/feed/guide_builder

(2) 多媒體簡報可運用於工作報告、企劃提案、成果發表、產品行銷等，現今更可直接線上製作多媒體簡報，如 Prezi（圖 3-5-6），套用具動態效果的介面版型，置入文字、圖片、影片等素材，即可完成多媒體動態簡報製作。

● 圖 3-5-6
Prezi 多媒體簡報設計
設計／曾芷琳

(3) 多媒體數位電子看板 (Dynamic Digital Signage) 又可稱為窄播媒體 (Narrowcasting)、電子布告欄 (Electronic Billboards)，另外也因為是 LCD、Plasma、LED 等數位顯示器組成，被稱為液晶電子看板，目前常見於機場、火車站、公車站、醫院、電影院、百貨公司、學校等公共場域做為資訊、影片或動畫輪播運用，針對不同特定地點、時間的目標族群進行小眾的資訊溝通（圖 3-5-7），如交通資訊看板（圖 3-5-8）、互動觸摸式看板等。

● 圖 3-5-7
多媒體數位電子看板－臺北新光三越
攝／曾芷琳

● 圖 3-5-8
交通資訊看板－荷蘭阿姆斯特丹機場
攝／曾芷琳

3. 遊戲／娛樂

(1) 從大型電玩機臺 (Arcade Game)、掌上型電玩（如任天堂紅白機、Gameboy 等）、電腦單機遊戲、線上遊戲、Wii、Xbox、PSP、PS4、3DS（圖 3-5-9）到手機遊戲（如 APP 等遊戲內容），以及近年透過連結社交模擬系列遊戲而興起的 Switch，由此除能看見科技技術的進程之外，不變的是遊戲設計皆展現企圖藉由數位多媒體的聲光、互動特效，讓玩家達到娛樂、與同儕擁有共通社交話題的目的。

(2) 動畫 (Animation) 則充斥在多媒體設計的作品中，屬於數位內容的創意應用，舉凡電影、電視、廣告、網站、遊戲等作品，皆可看到 2D、3D 動畫特效的應用（圖 3-5-10）。

● 圖 3-5-9
3DS 掌上型遊戲呈現 3D 視覺特效
收藏／曾芷琳

● 圖 3-5-10
paranorman-3D 動畫官方網站
資料來源／ http://www.paranorman.com/scene/normans-friends

4. 數位藝術 (Digital Arts)

數位藝術是以各種直接或間接方式，透過數位技術做為藝術創作的表現媒材[71]，又可稱為媒體藝術 (Media Arts)、新媒體藝術 (New Media Arts)、科技藝術 (Techno-Arts)、新科技媒體 (New Media Technologies)，數位藝術中所呈現的科技超越實用、功能等既定條件時，則變成一種藝術的表現，它的價值在於傳達訊息中的終極關懷、訊息的傳達方式與共鳴性[72]，而許多互動形式觀念與技術也由此發軔，如網路藝術 (Internet Art, Net Art, Web Art)（圖 3-5-11）、軟體藝術 (Software Art)、虛擬空間（Virtual Environment，簡稱 VE）、虛擬實境（Virtual Reality，簡稱 VR）（圖 3-5-12）、擴增實境（Augmented Reality，簡稱 AR）、混合實境（Mixed Reality，簡稱 MR）等。

註 71 全人教育百寶箱 http://hep.ccic.ntnu.edu.tw/browse2.php?s=62。
註 72 李欣頻、林書民等著 (2000)。數位藝術：歐洲：奧德荷三國採樣報告。宏碁數位藝術中心。臺北市。

● 圖 3-5-11
網路藝術－ exquisiteforest
資料來源／ http://www.exquisiteforest.com/

● 圖 3-5-12
720 度 VR 走進故宮
資料來源／ https://tech2.npm.edu.tw/720vr/index.html

5. 展示科技

　　展示科技為涵蓋數位多媒體應用最廣泛的層面，目前普遍應用於商業、服務、會展、博物館、大型表演等展示活動，利用科技設備加強數位內容的呈現。從傳統的展示設計為基礎概念，延伸發展以「展示環境」、「觀眾體驗」兩面向，提供「展示服務」之現有或概念性科技，都可稱為「展示科技」領域，如 LED 螢幕、投影設備、觸控、動作偵測、擴增實境（圖 3-5-13 ～圖 3-5-14）等[73]。

註 73 經濟部智慧聯網商區整合示範知識交流網 http://www.iotcommerce.org/files/11-1000-119.php。

● 圖 3-5-13
與恐龍互動之擴增實境牆－國立自然科學博物館戶外廣場
攝／曾芷琳

● 圖 3-5-14
與動物互動之擴增實境牆－北海道新千歲機場
攝／曾芷琳

3-5-1 網站設計
| Web Design

▶ 網際網路的發源

　　網際網路的發展起始於西元 1969 年，美國國防部 (Department of Defense, DOD) 為確保戰爭爆發時的通訊順暢，開發名為 ARPANET（阿帕網）[74] 這個被視為網際網路之母的系統；西元 1982 年所訂定的「網際網路通訊傳輸協定」，即 TCP(Transmission Control Protocol)/IP(Internet Protocol)，旨在規範所有上網的國家均使用此套上網標準，以讓所有跨國的網際網路通訊具備統一規格。直到西元 1989 年全球資訊網才正式發展起來，將文字、影像、動畫、影音等數位化資料，透過多媒體的形式連接至網際網路，提供全球使用者線上資訊瀏覽與查詢，成為當代新興且重要的傳播行銷媒介 [75]。

▶ 網站設計與架構

　　網站指的是全球資訊網上的一個據點，內容包含來自個人、公司、美術館等的文件 [76]，而首頁則扮演著整體網站的窗口，它最重要的功能在於讓瀏覽者瞭解所在網站的位置與功能 [77]。一個網站設計是否符合實用性，資訊架構 (Information Architecture) 是網站設計的重要元素 [78]，主要可分為：階層式或樹狀式 (Hierarchy or Tree)（圖 3-5-15(a)）、線性或循序式 (Linear or Sequence)（圖 3-5-15(b)）、矩陣式或格式 (Matrix or Grid)（圖 3-5-15(c)）、完全網格式 (Full Mesh)（圖 3-5-15(d)）、任意網路式 (Arbitrary Network)（圖 3-5-15(e)）和混和式 (Hybrid) 等六種資訊架構形式 [79]。

註 74 ARPANET http://en.wikipedia.org/wiki/ARPANET.
註 75 曾芷琳 (2006)。實境轉譯數位形式之應用研究－以臺灣基督長老海埔教會網站首頁設計為例。樹德科技大學應用設計研究所碩論。高雄市。
註 76 巴巴拉 · 波拉克著、侯權珍譯 (1996)。視窗裡的特嘉何價。藝術家，5 月，252 期，PP223-226。
註 77 Nielsen, 2000, Designing Web Usability, Indianapolis, IN: New Riders.
註 78 Rosenfeld, L. & Morville, P., 1998, Information Architecture for the World Wide Web, O'Reilly, Sebastopol, CA.
註 79 Brinck, T., Gergle, D., & Wood, S. D., 2002, Usability for the Web, Morgan Kaufmann Publishers, San Francisco, CA, USA.

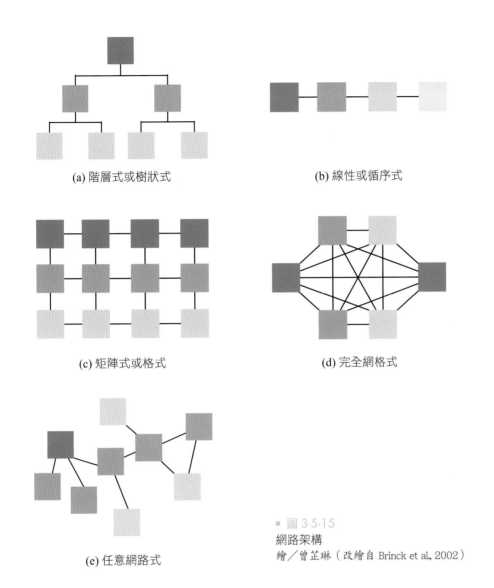

(a) 階層式或樹狀式　　　　　　　(b) 線性或循序式

(c) 矩陣式或格式　　　　　　　(d) 完全網格式

● 圖 3-5-15
網路架構
繪／曾芷琳（改繪自 Brinck et al, 2002）

(e) 任意網路式

▶ 網站設計規範

　　網際網路、數位多媒體以及行動通訊科技的普及化發展下，網站不僅是時下各行各業企業主在進行商業數位行銷推廣時的基本需求，也隨產業別的多樣化而產生許多客製化設計樣式。而經濟部工業局早在 2004 年的《數位內容白皮書》[80]中，將網路服務定義為提供網路內容、連線、儲存、傳送、播放之服務，進而發展數位匯流商機，推動資訊化社會，使我國成為創造數位機會，縮減數位落差

註 80 經濟部數位內容產業推動辦公室編 (2004)。2004 數位內容產業白皮書。臺北：經濟部工業局。

的典範國家。因此，近年來政府單位不斷因應數位資訊時代的演進，定期修訂對於公部門的網站設計規範，如 2015 年國家發展委員會針對政府網站版型與內容管理規範（表 3-5-1），由網站前端，包含視覺呈現、使用者介面、版型設計到後端的內容管理等十三項注意事項，用來提升使用政府網站的可及性、介面親和度、使用者滿意度以及網站服務品質。

▶ 表 3-5-1　中華民國政府網站版型與內容管理規範

項次	規範項目		規範內容
1	使用者的呈現裝置	1.1	網站設計應考量使用者的裝置，支援不同的瀏覽程式
		1.2	網頁設計應考量螢幕解析度
		1.3	提供友善列印版本
		1.4	Tab 鍵在網頁上的移動應有順序性
2	網頁組成要素	2.1	網站名稱與識別標誌，建議置於版面左上方
		2.2	網站常用服務功能，建議置於版面右上方
		2.3	如有版本切換按鈕，建議置於版面右上方
		2.4	網站應明確顯示之服務功能，應置於版面適當處
		2.5	機關聯絡方式、網站政策及特定標章等宣告資訊，建議置於頁尾
3	導覽	3.1	導覽列以一致的風格與位置貫穿全站
		3.2	導覽按鈕名稱應清楚易懂、符合慣例，避免名目相近或重複
		3.3	按鈕圖示加註文字
		3.4	考量目標使用者的瀏覽目的、角色和興趣進行導覽分類
		3.5	為網頁提供有意義的視窗標題
		3.6	提供路徑連結列，告知使用者目前所在的位置
		3.7	頁面如需拉動捲軸瀏覽，應於頁面上方加上分段標題的快速連結
4	首頁設計	4.1	首頁應呈現網站最主要的內容與服務
		4.2	首頁應考量使用者瀏覽方便及裝置，不宜產生橫向捲軸
		4.3	連至外站的按鈕置於首頁版面右中區塊，並與中間內容區靠下對齊
5	文字樣式與連結	5.1	全站的文字格式使用一致的字型、顏色與尺寸
		5.2	中文文字使用系統預設的字型
		5.3	英文文字避免使用中文字型
		5.4	文字大小使用相對尺寸而非固定尺寸
		5.5	可點選的文字標示底線、不同顏色或滑鼠效果
		5.6	提供下載文件至少包含開放性檔案格式，並註明檔案格式
		5.7	所提供的下載文件檔案，讓使用者選擇開啟或儲存
6	圖片與多媒體	6.1	網頁圖片兼顧清晰品質與下載時間
		6.2	若歡迎頁為動畫，提供清楚可辨識之略過功能
		6.3	確保多媒體網頁可關閉音效
		6.4	確保多媒體介面可使用鍵盤操作
		6.5	為影像、聲音與多媒體介面提供文字說明

▶ 表 3-5-1　中華民國政府網站版型與內容管理規範（續）

項次	規範項目	規範內容
7	表單	7.1　在輸入框旁邊加註填寫限制、格式或提供填寫範例 7.2　確保表單的可及性 7.3　確保輸入框有足夠的空間 7.4　格式錯誤或未填寫的資料，應告知使用者正確的處理方式 7.5　在表單旁提供諮詢服務聯絡資訊
8	搜尋	8.1　搜尋結果應方便檢閱 8.2　提供進階搜尋
9	應提供內容	9.1　提供單位及主管業務介紹 9.2　提供申辦服務介紹及程序說明 9.3　提供單位最新消息、公告事項或活動時程等動態資訊 9.4　提供機關主管業務所產生的核心資訊 9.5　提供相關單位網站連結資訊 9.6　機關應視其業務性質及可運用的資源，提供語音資訊服務及影音資訊服務
10	內容呈現格式	10.1　網頁文章標題與重點應明確標示，以利快速瀏覽 10.2　連結文字應與目標內容相符 10.3　外語版網站內容應適切 10.4　因應網站服務需要，提供文字轉語音服務 10.5　因應網站服務需要，提供文字標註注音服務
11	內容管理	11.1　機關應更新網站內容，並標示更新日期 11.2　定期檢視並修正網站資料 11.3　網站資訊內容稱呼對岸之用語，請一致為大陸地區 11.4　政府資料開放應採用開放格式並定期檢核
12	行動版網站	12.1　行動版網站設計應可隨裝置自動調整版面 12.2　行動版網站版面應簡潔，宜採用單欄式設計 12.3　行動版網站按鈕設計應明顯易按且提供視覺反饋按鍵 12.4　行動版網站設計應善用摺疊式目錄 12.5　行動版網站應盡量避免使用文字輸入的表單 12.6　行動版網站的網頁要素
13	外語版網站	13.1　機關網站因業務性質需求，如需建置外語版網站，宜採用相同版型語系切換方式設計 13.2　外語版網站內容應依外籍人士需求提供 13.3　外語版網站內容建議應經該外語系為母語之人士撰寫或審稿 13.4　外語版網站宜建立網站稿件審核機制，以確保網站內容正確

製表／曾芷琳
資料來源／國家發展委員會 http://www.webguide.nat.gov.tw/index.php/ch/speci/，2015/04/27

　　而 2017 年國家發展委員會為定義政府網站設計原則，將網站架構、版型設計與網頁內容管理共同規範，整合 6 項網站設計親和性指標：首頁親和性、任務導向、導覽及架構、網頁及內容設計、搜尋機制、服務可信度，除提供普羅大眾與時俱進的政府網站易用性，更利於網站管理設計與維護時可快速導讀以及標準作業流程的規範（表 3-5-2）。

▶ 表 3-5-2　政府機關網站親和性設計原則

項次	規範原則	細項指標
I	首頁親和性	1.1.1　網站名稱及 LOGO 置於版面上方適當處（如左上方）
1.1	設計性	1.1.2　常用服務功能，置於版面上方適當處（如右上方） 1.1.3　版本切換按鈕，置於版面上方適當處（如右上方） 1.1.4　服務功能應明確顯示，如「常見問答」 1.1.5　機關宣告資訊置於頁尾，如「無障礙標章」 1.1.6　站外連結按鈕 6 個以內為原則，置於版面適當處 1.1.7　提供胖頁尾 (Fat footer) 設計，做為輔助導覽之用
1.2	功能性	1.2.1　網站選單兩層內出現主要項目 1.2.2　考量友善，不宜產生橫向捲軸 1.2.3　提供必要導覽幫助，協助首次進入網站之民眾
2	任務導向	2.1　提供之下載文件檔案，應讓選擇開啟或儲存 2.2　網站圖片兼顧清晰品質與下載時間，避免過長等待 2.3　多媒體網頁確保可關閉音效，以免干擾輔具讀取 2.4　確保多媒體介面可使用鍵盤操作 2.5　表單錯誤或未填寫的資料，應告知正確處理方式 2.6　因應網站服務需要，提供文字轉語音服務 2.7　因應網站服務需要，提供文字標註注音服務 2.8　響應式網頁按鈕設計應明顯易按，且提供視覺反饋按鍵
3	導覽及架構	3.1.1　Tab 鍵在網頁上移動應有順序性
3.1	導覽設計	3.1.2　導覽功能列設計與排版具一致性 3.1.3　導覽按鈕名稱應清楚易懂，避免相近或重複 3.1.4　導覽按鈕應加註文字說明 3.1.5　提供路徑連結列，用以顯示目前所在的位置與層級，方便返回上層頁面，路徑節點須具備連結功能 3.1.6　響應式網頁導覽設計應善用摺疊式目錄
3.2	訊息架構	3.2.1　架構依民眾瀏覽目的、角色和興趣適當分類 3.2.2　提供有意義視窗標題 3.2.3　拉動卷軸之頁面，應於上方加入分段標題的快速連結 3.2.4　與網站內不同連結行為應清楚說明，如「另開視窗」、「檔案下載」 3.2.5　網頁文章標題與重點應明確標示，以利快速瀏覽

▶ 表 3-5-2　政府機關網站親和性設計原則（續）

項次	規範原則	細項指標
4	網頁內容及設計	4.1.1　在輸入框旁邊加註填寫限制、格式或提供填寫範例 4.1.2　確保表單可及性，讓民眾使用任何上網設備與輔具皆可順利使用
4.1	表單	4.1.3　確保輸入框有足夠的空間 4.1.4　在表單旁提供諮詢服務聯絡資訊 4.1.5　響應式設計網頁避免使用文字輸入的表單
4.2	內容和文字	4.2.1　提供下載文件包含開放性檔案格式，並註明檔案格式 4.2.2　提供單位及主管業務介紹 4.2.3　提供申辦服務介紹及程序說明 4.2.4　提供單位最新消息、公告事項或活動時程等動態資訊 4.2.5　提供機關主管業務所產生的核心資訊 4.2.6　提供相關單位網站連結資訊 4.2.7　機關應視其業務性質及所可運用資源，提供語音及影音資訊服務 4.2.8　外語版網站內容應依外籍人士需求提供，提高可用性 4.2.9　外語版網站內容建議應經該外語系為母語之人士撰寫或審稿
4.3	頁面布局和視覺設計	4.3.1　考量所有裝置，確保大多數民眾能正常瀏覽 4.3.2　考量螢幕解析度，以達最佳可視畫面 4.3.3　提供友善列印版本 4.3.4　字體格式大小及顏色具一致性 4.3.5　中文字使用系統預設字型，英文避免使用中文字型 4.3.6　超連結文字標示底線、不同顏色或滑鼠效果 4.3.7　為影像、聲音與多媒體介面提供文字說明，以利輔具使用者瞭解內容 4.3.8　網站版面應簡潔，宜採用單欄式設計 4.3.9　機關網站因業務性質需求，如需建置外語版網站，宜採用相同版型語系切換方式設計
5	搜尋機制	5.1　搜尋輸入框應置於版面可清楚識別之處，且於網站所有頁面顯示及一致的位置 5.2　搜尋結果標示所在頁數及總頁數，方便檢閱 5.3　搜尋結果頁面不重複顯示結果 5.4　如果沒有搜尋成功，系統應依據民眾輸入的資料提供建議之搜尋項目 5.5　提供進階搜尋功能，篩選多種條件
6	服務可信度	6.1　連結文字應與目標內容相符 6.2　機關應更新網站內容，並標示更新日期 6.3　定期檢視並修正網站資料 6.4　網站資訊內容稱呼對岸之用語，請使用「中國大陸」、「大陸」或「大陸地區」 6.5　政府資料開放應採用開放格式並定期檢核 6.6　外語版網站宜建立網站稿件審核機制，以確保網站內容正確

資料來源：國家發展委員會 https://www.webguide.nat.gov.tw/cp.aspx?n=554，2020/07/30

▶ 網站的設計趨勢

　　由於現今使用行動裝置、平板電腦上網已十分普遍，除直接地影響到使用者瀏覽網頁的習慣，相對網站設計的風格也隨著技術而有所改變，以下歸納自 The next web[81], AWWWARDS[82], INSIDE[83], Coleman(2019)[84], WIX[85] 幾項近年來網站的設計流行趨勢，不僅止於重視使用者介面設計（User Interface，簡稱 UI），更著重於使用者體驗的設計考量（User Experience，簡稱 UX）。此外，語音使用者介面 (Voice User Interface，簡稱 VUI）也是未來發展的重點項目，能發揮包容性設計 (Inclusive Design) 的理念，讓行動障礙病症、視障人士等有需求的弱勢族群，透過語音使用各種裝置或行動載具，也因此被延伸至未來網站介面設計的趨勢之一 [86]（表 3-5-3）：

▶ 表 3-5-3　近年網站設計流行趨勢

項次	趨勢類型	趨勢內容	網站設計範例
1	因應行動載具的跨平臺網站設計形式	響應式網站設計，又稱自適應網頁設計 (Responsive Web Design, RWD)	Gridgum, IBM
		單頁式、一頁式網站設計 (One-page Web Design) 長滾動頁面 (Long Scroll)	Udacity, qualcomm
		卡片式網頁設計 (Cards)、磚牆式、瀑布式	Pinterest, Spotify, oakley, ahh
2	高品質、優雅的視覺風格呈現	全幅背景 (Full-width Background)	stenabulk
		全幅影片 (Full Screen Video)	Apple store, DEFY, hlkagency, maaemo
		微動畫 (Micro Animation) 動態視覺 (Motion & Interactivity)	beepi
		3D 效果 (3D Design)	Campo Alle Comete
		大尺寸文字與元素 (Oversized Type & Elements)	madebytinygiant

註 81 http://thenextweb.com/dd/2015/07/24/6-design-trends-taking-over-the-web/
註 82 http://www.awwwards.com/6-web-design-trends-you-must-know-for-2015-2016.html
註 83 http://www.inside.com.tw/2015/02/02/10-web-design-trend-in-2015
註 84 http://www.markuptrend.com/top-7-website-design-trends-to-watch-out-for-in-2020
註 85 https://www.wix.com/blog/2019/11/web-design-trends-2020/
註 86 https://www.hbrtaiwan.com/article_content_AR0008949.html

▶ 表 3-5-3　近年網站設計流行趨勢（續）

項次	趨勢類型	趨勢內容	網站設計範例
3	特殊視覺效果的版面布局	非對稱布局 (Asymmetric Layouts)	Dada-Data
		拆分布局 (Split Content)	Hello Monday
4	滾動捲軸的閱讀習慣	視差滾動 (Parallax Scrolling)	ok-studios, lostworldsfairs
		模組捲動 (Modular Scrolling)	roccofortehotels
5	簡潔化的選單設計	物質設計 (Material Design)	Google material design
		扁平化設計 (Flat Design)	Windows8, AppleiOS7
		漢堡選單 (The Hamburger Menu)	hlkagency, hugeinc, maaemo
		幽靈按鈕 (Ghost Buttons)	IUVO，上引水產
		固定式選單 (Fixed Menu)	Longchamp
6	社群身分便利性使用	社群帳號登入 (Social Account Registration)	voicetube, mydesy
7	語音查詢功能	語音使用者介面 (Voice User Interface)	Siri, Google Assistant, Cortana, Bixby，聊天機器人

製表／曾芷琳

3-5-2 動畫與遊戲設計
Animation and Game Design

▶ 何謂動畫

　　動畫 (Animation) 的字源於 "anima"，代表生命、靈魂的意思，相關字意如 "animare" 為賦予生命；"animat" 則有使何者／何物活起來的意思[87]。Oxford Learner's Dictionaries 定義讓圖畫、模型、人或動物透過製作影片、電影、電腦遊戲等過程看起來似乎能動[88]，這是由於動畫的原理是利用視覺心理學中視覺暫留 (Persistence of Vision) 現象所構成，傳統動畫即是由一秒 24 格靜態畫面快速放映組合而成的連續性影像。

註 87 黃玉珊、余為政 (1997)。動畫電影探索。臺北：遠流。
註 88 Animation http://www.oxfordlearnersdictionaries.com/definition/english/animation?q=animation.

早期動畫一詞大多被稱為卡通 (Cartoon)，近年則有動漫一詞，這是源於日本的動畫 (Anime) 與漫畫 (Comic) 兩詞合稱的縮寫，此外，日本動畫 (Anime)、漫畫 (Comics)、遊戲 (Games) 三詞首字字母的縮寫則合稱為 ACG，動漫與 ACG 兩個專有名詞，都是屬於華語文地區用來指稱日本熱門流行文化產業的用詞。

▶ 動畫的類型與表現形式

動畫的類型可分為「傳統動畫」與「數位動畫」，主要是以製作過程中使用電腦與否來區分，也可以動畫影片的性質區分為「商業性動畫」與「實驗性動畫」，前者如皮克斯、迪士尼等動畫電影，後者並非毫無商業價值，而是較為著重動畫內容與形式上的實驗性，或使用多媒材創作。

動畫的表現形式主要可分為以下四類[89]：

1. 平面動畫 (Drawn Animation) 形式

早期的賽璐珞動畫（Celluloid，簡稱 Cels）、手繪動畫、紙繪動畫、剪紙動畫式 (Cutout Animation)、輪廓剪影動畫 (Silhouette Animation)、無動畫相機、剪貼賽璐珞、靜照動態化等皆屬於此形式。

2. 立體動畫 (Stop Motion) 形式

又可稱為定格動畫，如偶動畫 (Puppet Animation)、實體動畫 (Object Animation)、黏土動畫 (Clay Animation)、真人單格攝影 (Pixilation)、模型動畫 (Model Animation) 等皆屬於此形式。

3. 電腦動畫（Computer Graphics Animation，簡稱 CG 動畫）形式

2D 電腦動畫 (Two-Dimension Animation)（圖 3-5-16 ～圖 3-5-17）、Flash 動畫（圖 3-5-18）、動態圖像設計（Motion Graphics，簡稱 MG）、3D 動畫 (Three-Dimension Animation)（圖 3-5-19～圖 3-5-21）等使用電腦製作的角色模型 (Modeling) 與場景環境 (Scene)，皆屬於此形式，特別是 3D 動畫還須透過材質 (Material)、貼圖 (Mapping)，角色製作需由角色設定 (Rigging)、骨架系統 (Bones System)、蒙皮 (Skinning)，再建立燈光 (Lighting) 與攝影機 (Camera) 運鏡，最後由關鍵動畫 (Animation) 與算圖 (Rendering) 設定，才算完成 3D 動畫之製作。

註 89 喬懿萱、林泰州譯，Richard Taylor 著 (2000)。動畫技巧百科。臺北：遠流。

● 圖 3-5-16
追青－ 2D 動畫
設計／林珮琦、呂安璿、謝欣娑、蔡沂璇、蔡嘉芹
指導／曾芷琳
版權所有／追青團隊（僑光科大多遊系學生）

● 圖 3-5-17
2D 動畫設計專題製作
設計／王楷威、劉亮邑、周俊傑、黃懷鈺、簡梓卉
指導／曾芷琳
版權所有／憶起車輪餅團隊（僑光科大資管系學生）

● 圖 3-5-18
大紅帽與小野狼－ Flash 動畫短片製作
設計／陳怡心
指導／曾芷琳

● 圖 3-5-19
念舊－ iClone 3D 即時動畫
設計／黃子瑄、莊寓如、廖彩延　指導／曾芷琳
版權所有／雛鳥團隊（僑光科大多遊系學生）

● 圖 3-5-20
大鶴望蘭－3D 動畫
設計／闕若晴、陳敬叡、曾琳、林佳澐
指導／僑光科技大學洪炎明老師
版權所有／大鶴望蘭團隊（僑光科大多遊系學生）

● 圖 3-5-21
Eternal － 3D 動畫
設計／黃煜修、林國勝、廖勁傑、盧勁銘、
張育仁、卓威廷
指導／曾芷琳
版權所有／Eternal 團隊（僑光科大多遊系學生）

4. 混合媒材形式

如砂動畫 (Sand Animation)、動畫
與實際動作合併、偶動畫與實景拍攝影
片合併、靜態圖片上的卡通動畫、剪紙
動畫混合圖片或圖畫（圖 3-5-22）等複
合媒材製作的動畫，皆屬於此形式。

● 圖 3-5-22
混合媒材式動畫設計專題製作
本書作者與魚是呼動畫團隊－鍾易容等人合影

▶ 動畫的核心觀念

傳統動畫製作技術主要被分為全動畫 (Full Animation)、有限動畫 (Limited
Animation)，動畫製作方面的核心觀念必定要瞭解：

1. 動畫秒／張數 (Frame Per Second, FPS)

動畫每秒鐘所播放的畫面張數（約 24~30 張），張數數量越高則代表畫面中
的動作呈現越細緻，影片也越加流暢。

2. 全動畫與有限動畫

全動畫的傳統製作方式為每秒張數 24 張，且在 24 張畫面上均有細微變化，
因此，在動畫製作的時間上不但較長，且預算成本相對較高；有限動畫的製作
方式概念則是在 24 張畫面中，由有限的 24 張畫面張數中分配，如繪製 12 張分
配於 24 張畫面中，概念上為每張圖像在一秒鐘裡占了 2 格，但事實上有限動畫

的製作方式非均分，而是依照動畫動作效果來增減局部的圖像影格數量，也能營造出頓點、強調、動態等效果，如迪士尼 (Walt Disney Company) 所歸納出的 12 項動畫原則 [90] －擠壓與伸展 (Squash and Stretch)、預備動作 (Anticipation)、表演方式 (Staging)、接續動作與關鍵動作 (Straight Ahead Action and Pose to Pose)、跟隨動作與重疊動作 (Follow Through and Overlapping Action)、漸快與漸慢 (Slow In and Slow Out)、弧形運動軌跡 (Arcs)、附屬動作 (Secondary Action)、時間控制 (Timing)、誇張 (Exaggeration)、純熟的手繪技巧 (Solid Drawing)、吸引力 (Appeal) 等。

3. 關鍵影格 (Keyframe) 與補格 (Tweening)

對於動畫運動過程中產生關鍵影響的影格，不僅指動畫的起點與終點，更是指動畫需產生變化的影格，即需要設定為關鍵影格。此外，傳統的動畫製作主要執行人員有原畫師 (Key Animator) 與動畫師 (Animator)，前者主要設定動畫中的關鍵動作繪製與出現，後者需要針對動畫的中間格 (Inbetweens)（補間動畫）做補格 (Tweening) 動作，讓動畫呈現流暢的動態性。

▶ 動畫製作流程

一部完整的商業動畫由開發到作品上映的過程，可分為創意開發、前置、製作、後製與行銷宣傳五大階段（圖 3-5-23）：

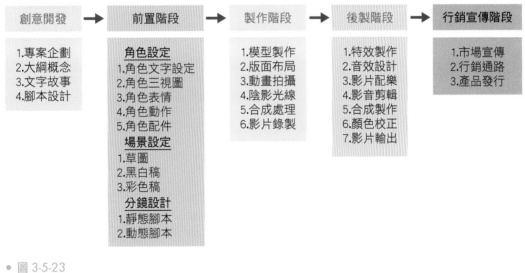

● 圖 3-5-23
商業動畫製程圖
圖／曾芷琳

註 90 Johnston, O.& Thomas, F. (1995). The Illusion of Life: Disney Animation. Walt Disney Company.

▶ 數位遊戲設計

　　數位遊戲產業被定義為「將遊戲內容運用資訊科技加以開發或整合之產品、服務」[91]，且可依遊戲所使用的終端裝置或載具分為五個次領域類別，而 2017 年正式發售的任天堂電子遊戲機 Switch（Nintendo Switch，簡稱 NS, Switch）可做為家用 TV、桌上主機模式以及掌上手提模式的 3 種遊戲體驗，其中可連線、可付費加入線上連動對戰，更是將跨平臺的概念帶往未來雲端遊戲的方向，如「集合啦！動物森友會」（表 3-5-4）：

▶ 表 3-5-4　數位遊戲產業次領域類別與定義

次領域類別	次領域定義	代表作品或載具	臺灣代表性公司
個人電腦遊戲 (PC Game)	指在個人電腦上所進行的單機遊戲或區域網路遊戲。	世紀帝國、魔獸爭霸、末日之戰、軒轅劍、大富翁、仙劍奇俠傳等。	大宇資訊、智冠、宇峻奧丁等。
線上遊戲 (On-line Game)	指透過網路所執行的互動娛樂遊戲，如提供客戶端下載的大型多人線上遊戲 (Massively Multiplayer Online Game, MMOG)、即開即玩的網頁遊戲、SNS 社群遊戲等。	魔獸世界、英雄聯盟LoL、征途、SD 鋼彈Online、天堂、仙境傳說等。	中華網龍、思維工坊、雷爵網絡、傳奇網路等。
家用遊戲機軟體 (Console Game)	指執行於家用主機的遊戲，如電視遊戲 (TV Game)。	任天堂、GameCube、PS2、PS3、PS4、Xbox、Wii、Handheld Video Game、Game Boy、NDS、NDSL、Switch 等。	樂多、唯晶科技等。
商用遊戲機軟硬體 (Arcade Game)	指利用電子、電腦、機械或其他類似方式操縱，用來產生或顯示聲光影像、圖案、動作的遊樂機具，或利用上述方式操縱鋼珠或鋼片發射之遊樂機具。	水果盤、俄羅斯方塊、瑪琍機臺、快打旋風、跳舞機等大型機臺遊戲。	鈊象、泰偉、領航、飛絡力、天下數位科技等。
行動遊戲軟體 (Mobile Game)	指個人行動終端裝置上的遊戲軟體，包含功能型手機、智慧型手機、平板電腦或掌上型遊戲機軟體。	天堂 M、超異域公主連結！RE:Dive、月光雕刻師、返校手遊版等，使用透過手機或平板使用App（iOS、Android 系統）等。	遊戲橘子、奧爾資訊、極致行動、雷亞遊戲、聖騎科技、猴子靈藥、Qubie Games 等。

參自財團法人資訊工業策進會編 (2021)。110 臺灣數位內容產業年鑑。臺北：經濟部工業局。

註 91 財團法人資訊工業策進會編 (2021)。110 臺灣數位內容產業年鑑。臺北：經濟部工業局。

▷ App 行動遊戲

　　自 2007 年 6 月上市的智慧型手機 iphone，除維持 Apple 一貫強調的簡潔設計之外，其多點觸控體驗、極簡的介面操作，立即成為智慧型手機介面設計的新指標，Android、Symbian 以及 Windows Mobile 亦隨著其觸控與介面極簡化之趨勢發展。這顯示由於數位載具－智慧型手機以及平板電腦的普及化，相對帶動微型應用程式 App(Application) 市場的高度開發，如生活資訊、遊戲娛樂（手機遊戲，簡稱手遊）（圖 3-5-24 ～圖 3-5-25）、醫療資訊查詢與預約服務等，因此，為便利消費市場的付費需求，O2O、SoLoMo 與第三方支付等行動付費技術也隨之因應而生。

　　根據市場研究機構 Gartner 對全球遊戲市場的研究[92] 中指出，2015 年行動裝置驅動全球遊戲市場的產值，已高達 1,110 億美元，這都是源於智慧手機、平板電腦等行動設備出貨量的持續成長，相對提高行動遊戲的玩家數量。而遊戲市場調查機構 Newzoo 在 2020 年全球遊戲市場報告[93] 中，針對過去五年全球遊戲、電競與行動產業資料統計分析，預測 2023 年全球玩家有望突破 30 億，則是推測遊戲未來將轉變為新的社交媒體平臺，更可能因此為市場帶來新的商業模式。

● 圖 3-5-24
提爾普斯 App icon
設計／洪振楷　指導／曾芷琳
版權所有／永億資訊股份有限公司

● 圖 3-5-25
提爾普斯－遊戲介面設計
設計／洪振楷　指導／曾芷琳
版權所有／永億資訊股份有限公司

▷ 遊戲企劃

　　一款遊戲是否能成功受到市場接受與玩家歡迎，遊戲企劃占十分關鍵的因素，而遊戲企劃中應包含故事設定、關卡設計、系統設定、遊戲美術、遊戲玩法、介面設計等內容規劃，詳述如下：

註 92 財團法人國家實驗研究院 http://cdnet.stpi.narl.org.tw/techroom/market/eetelecomm_mobile/2013/eetelecomm_mobile_13_076.htm。

註 93 Newzoo：https://newzoo.com/insights/trend-reports/newzoo-global-games-market-report-2020-light-version/

1. 故事與世界觀設定

屬於遊戲的故事劇情的編劇工作，需包含時空背景、人物資料設定、角色關係圖，甚至是遊戲任務設定等。

2. 關卡設定

屬於關卡設計師 (Level Designer) 的工作，包含關卡編輯（關卡流程與規範）、對話編輯、地圖規劃（場景路線、空間配置）等內容。

3. 玩法與系統設定

前者指的是遊戲中的規則與賽制規範，後者除遊戲中角色技能、天賦能力、生存、道具等系統外，遊戲中所提供的社群、商城、獎勵、紙娃娃系統、玩家交易紀錄等，皆屬於此部分的重要設定。

4. 平衡與數值調整

遊戲可分為對稱 (Symmetrical Games) 與不對稱遊戲 (Asymmetrical Games) 兩種，前者強調遊戲本身的公平性 (Fairness)，後者則能讓遊戲更加豐富，這是由於五大原因：能模擬真實世界的狀態 (To Simulate A Real-World Situation)、給玩家不同方法探索遊戲空間 (To Give Players Another Way to Explore The Game Space)、個人化 (Personalization)、為遊戲區域設計關卡 (To Level the Playing Field)、產生有趣的狀況 (To Create Interesting Situations)[94]。數值與 AI（人工智慧）的調整與設定，則能決定遊戲關卡的變化性與難易度。

5. 遊戲美術設定（圖 3-5-26）

遊戲的視覺風格設定－包含人物角色、場景、配件等設計，除遊戲畫面以及周邊平面、網頁等宣傳上的表現之外，還可應用於遊戲開頭、串場、破關等動畫設計上。

6. 介面與操作設定

遊戲設計應符合使用者介面原則，如將圖示、符號、色彩等元素所代表的意涵，設計為讓使用者在遊戲中能對相對應功能產生直覺性聯想。

註 94 Schell, J. (2008). The Art of Game Design, MA: Morgan Kaufmann Publishers.

● 圖 3-5-26
覆滅的王朝遊戲美術設定
設計／林柏勳、鄭守博、林昆賢、陳廷瑋、
江國揚、陳淑珍
指導／僑光科技大學徐禮燊助理教授
版權所有／覆滅的王朝團隊（僑光科大多
遊系學生）

3-5-3 數位展示設計
Digital Display Design

▶ 何謂展示設計

　　舊金山探索館前館長歐本海默 (Frank Oppenheimer, 1986) 認為：「展示設計的哲學是為觀者創造一個增進學習的最佳情境 [95]」，另外，根據牛津線上英文辭典 [96] 定義，「展示 (Display) 為一個將某些物品 (Something)、感覺 (Feeling)、電腦中的資訊 (Of a Computer to Show Information) 展現在人們容易觀賞的地方」。由此可知，展示基本的概念是以公開、開放的態度將被展品或內容呈現給觀者，並且具有資訊傳達的功能，藉此達到展示教育的目標。

▶ 展示設計的目的與種類

　　展示設計主要源自於職業性的商業需求 [97]，為店內的商品販售而陳列給予顧客挑選（圖 3-5-27 ～圖 3-5-28），後來再發展為櫥窗設置，吸引行人的注意力，進一步刺激銷售（圖 3-5-29），現今的商場營業方針轉變為複合式經營，因此，

註 95　陳慧娟 (2003)。溝通策略與博物館展示設計。博物館季刊，17(1)，43。
註 96　牛津線上英文辭典 http://www.oxfordlearnersdictionaries.com/definition/english/display_1?q=Display。
註 97　田中正明著、蘇守政譯 (1999)。視覺傳達設計。臺北：六合。

也常見各種主題展示（圖3-5-30），或是符合賣場性質的特色展示（圖3-5-31），而近年因網路社群、自媒體的興起，拍照打卡的風氣盛行，因此具有特色的商業活動展示、戶外主題展也成為快閃、期間限定的熱門展示形式之一（圖3-5-32～圖3-5-34）。

● 圖 3-5-27
店內商品陳列－日本環球影城
攝／曾芷琳

● 圖 3-5-28
店內商品展示設計－日本梅田車站百貨
攝／曾芷琳

● 圖 3-5-29
櫥窗展示設計－臺中新光三越百貨
攝／曾芷琳

● 圖 3-5-30
靜態主題展示－臺北 101 購物中心
攝／曾芷琳

● 圖 3-5-31
水族箱情境展示－臺南東山休息站
攝／曾芷琳

● 圖 3-5-32
商業特色活動展示
攝／曾芷琳

● 圖 3-5-33
戶外主題展－臺中勤美術館
攝／曾芷琳

● 圖 3-5-34
設計互動展示－韓國三星美術館
攝／曾芷琳

　　展示設計會依展示的目的、場所而有所不同，如美術館（圖 3-5-35）、博物館、萬國博覽會、設計節（圖 3-5-36 ～圖 3-5-37）、展覽（圖 3-5-38）等，相對影響展示的規模與形式的範圍，如室內空間或戶外展出、永久或臨時的展示設施等。而展示的成本、目標觀眾訂定及可容納的參觀人數，則可做為相關方法、策略、模式的考量（表 3-5-5）。

● 圖 3-5-35
Paul Smith 設計工作室情境模擬展示－韓國 DDP 設計廣場
攝／曾芷琳

● 圖 3-5-36
臺中 A+ 創意季設計展－臺中文化創意產業園區
攝／曾芷琳

● 圖 3-5-37
Eternal 動畫展示－新一代設計展－臺北世貿中心
攝／曾芷琳

● 圖 3-5-38
靜態設計作品展－彰化縣福興穀倉
展出人／曾芷琳　攝／曾芷琳

▶ 表 3-5-5　展示設計的目的與種類

展示目的	教育與學習、娛樂、休閒、宣導、銷售、宗教民俗文化、公共資訊傳達
展示種類	商業展示、博物館展示、博覽會展示、遊樂園展示、主題展示、特色展示、設計展示
展示形式	室內展示、戶外展示、固定展示、永久展示、臨時展示、活動展示、巡迴展示
展示方法	參觀式、觸動式、操作式、參與式、互動式、感官式、體驗式
展示策略	放大法、縮小法、比喻法、比較法、陳述法、透視法、引誘法、測驗法、遊戲法、重覆法、恐嚇法、鼓勵法、藝術法、戲劇法
展示模式	靜態展品、模型、圖案、影音動畫多媒體、環境模擬、互動裝置操作、電腦數位科技
展示概念	氣氛、情境、理解、體驗

製表／曾芷琳

參自《展示策略與方法之分析》[98]、《博物館展示設計模式之探討》[99]

▶ 展示設計程序

　　一個具體的展示規劃能決定展覽的完善程度，規劃內容從展示主題與內容、目標觀眾、展品形式與設備、展版與說明、音像效果（圖 3-5-39）、燈光照明、展覽動線、展示設施的安全性到戶外視覺識別設計的展示（圖 3-5-40）等，皆需做好充分的前置分析工作，因此，如同設計專案需要擬定企劃一樣，展示也有其執行步驟可遵循，設計程序主要可分為十一階段[100]：

1. 認識：理解問題背景與主題內容。

2. 解析：收集相關資訊並且加以分析。

3. 概念：有組織地整理問題解決的各種可能性與方向。

4. 構想發展：可發散式地發想各種解決方案。

5. 檢討：考量各種解決方案的優缺點。

6. 評估 I：選擇解決方案。

7. 綜合：彙整解決方案。

8. 提出：提出並解說相關解決方案。

9. 評估 II：決定執行與否。

10. 細部設計：解決實際執行時將會面臨的諸多問題。

11. 執行：確認可進入實體製作階段。

註 98　陸定邦 (1997)。展示策略與方法之分析。博物館學季刊，11(2)，11-22

註 99　林崇宏 (2003)。博物館展示設計模式之探討。東海學報，44，59-67。

註 100　黃世輝、吳瑞楓 (1998)。展示設計。臺北：三民。

● 圖 3-5-39
各個場所聲音展示－2014 高雄設計節
攝／曾芷琳

● 圖 3-5-40
戶外視覺設計展示－愛知萬國博覽會
攝／曾芷琳

▶ 數位展示設計的互動模式

　　數位技術的進步帶動電腦軟硬體在展示上的應用，如電腦的輸入裝置－滑鼠、鍵盤、搖桿、觸控螢幕等 [101]、網路攝影機、數位繪圖板、麥克風等；電腦的輸出裝置－電腦顯示器、電視螢幕、印表機、揚聲器等，這些設備的發展已直接地影響傳統靜態陳列的展示設計概念，轉變為動態影音（圖 3-5-41）、動態資訊與動畫（圖 3-5-42 ～圖 3-5-43）等數位化展示模式，此外，隨著電子科技設備與技術的推陳出新，如電腦攝影鏡頭（圖 3-5-44）、多人多點觸控螢幕（圖 3-5-45）、觸控玻璃資訊面板（圖 3-5-46）等多媒體資訊展示互動裝置（圖 3-5-47 ～圖 3-5-48），則讓展示方法由單向的參觀式、觸動式、操作式延伸到互動式、參與式、感官式、體驗式，更加重視展示作品內容與觀者之間的交流與回饋。

註 101　　楊中信 (1999)。數位化展示。博物館學季刊，13(1)，77-80。

● 圖 3-5-41
OLED 拼接曲面電視牆－韓國仁川機場
攝／曾芷琳

● 圖 3-5-42
動態資訊展示牆－ 2014 高雄設計節
攝／曾芷琳

● 圖 3-5-43
動畫展示裝置－ 2014 高雄設計節
攝／曾芷琳

● 圖 3-5-44
互動藝術裝置－臺北信義誠品
攝／曾芷琳

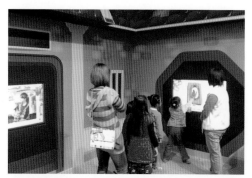

● 圖 3-5-45
多點觸控螢幕互動裝置－苗栗客家文化園區 B1
兒童館
攝／曾芷琳

● 圖 3-5-46
觸控玻璃資訊面板－荷蘭臺夫特大學
攝／曾芷琳

● 圖 3-5-47
操作式裝置－臺北探索館
攝／曾芷琳

● 圖 3-5-48
指揮式裝置－國立自然科學博物館
攝／曾芷琳

　　而討論作品與觀者之間的互動關係，Shedroff[102] 提出可將互動性 (Interactivity) 分為六種尺度來衡量，各項程度越高則互動性越強（圖 3-5-49）：

1. 回饋 (Feedback)：系統對使用者的回應。

2. 控制 (Control)：系統提供使用者的控制。

3. 創造力 (Creativity/Co-creativity)：使用者參與發揮創意的程度。

4. 製作力 (Productivity)：使用者可親手製作的程度。

5. 溝通力 (Communications)：訊息或故事溝通的程度。

6. 適應性 (Adaptivity)：系統可依使用者改變系統行為模式或內容。

● 圖 3-5-49
改繪自 Shedroff 互動尺度圖
繪／曾芷琳

註 102　Shedroff, N. (1999). Information interaction design: A unified field theory of design. In R. Jacobson (ED.), Information design. MA: MIT Press.

▶ 展示科技的應用

　　展示科技主要能營造「展示環境」的情境，以及加強「觀眾體驗」兩個面向，針對目前應用於數位展示的常見科技技術類型（表 3-5-6）主要有：背投影膜、虛擬投影（圖 3-5-50~ 圖 3-5-51）、互動投影（圖 3-5-52~ 圖 5-3-55）、360 度環形投影（圖 3-5-56）、多點螢幕觸控、3D 立體顯像（圖 3-5-57~ 圖 3-5-58）、4D 體感互動（圖 3-5-59~ 圖 3-5-61）、AR 與 VR 技術（圖 3-5-62）等。

▶ 表 3-5-6　目前展示科技常用技術種類

技術項目	技術分類	應用與需求領域
背投影膜 Rear Projection Film, RPF	移動式、電動捲簾式、直貼式、懸吊式、框架式。	商場櫥窗、玻璃帷幕廣告牆、會議室、教育場所、展覽會場、大尺寸投影等。
虛擬投影 Virtual Display	浮空投影 (Holographic Display)、全息投影、霧幕投影、建築投影、對位投影、光投影、水幕投影、光雕投影、曲牆投影、巨幕投影。	數位互動藝術作品、戶外大型展演活動、光雕藝術節等。
互動投影 Interactive Projection	互動地投、單人互動、多人互動、觸控投影。	數位互動藝術作品、互動遊戲作品、展覽會場。
360 度環形投影 360 Degree Panoramic	圓形、弧形、無接縫環形，搭配投影機、雷射光、電腦燈控等技術。	多媒體影音劇場、博物館展覽等。
多點觸控螢幕 Multi Touch Panel	22~65 吋等各種廣尺寸、運用多點觸控系統的大型玻璃。	導覽簡介、互動遊戲作品、會議室、教育場所、展覽會場、軍事單位等。
3D 立體顯像 3D Projection Mapping	鏡射原理呈現 360 度虛擬立體影像，機櫃尺寸可由 40cm~5m。3D 全息風扇廣告機。	商場展售會、百貨公司、櫥窗、展示商品等。
4D 體感互動 Motion-sensing Interactive	動態追蹤與體感互動裝置應用、手部控制、互動晶片組、臉部表情擷取、力回饋。	數位互動藝術作品、互動遊戲作品、教育場所、展覽會場等。
虛擬實境 Virtual Reality	AR 擴增實境、VR 虛擬實境、MR 混合實境。	數位互動藝術、遊戲作品多媒體影音劇場、博物館展覽等。

製表／曾芷琳

　　這些展示科技技術與現今諸多相關產業鏈息息相關，可由行銷 (Marketing-driven)、服務 (Operation-driven)、娛樂與教育 (Fun & Education-driven) 三個需求層面 [103] 看出端倪，舉凡從商業展售會、會展公關公司、廣告傳媒業、多媒體整合公司的行銷應用，以及觀光導覽、會展導覽、互動點餐系統等個人化服務應用，

註 103　經濟部智慧聯網商區整合示範知識交流網 http://www.iotcommerce.org/files/11-1000-119.php。

到博物館、美術館等教育單位、博覽會、藝術節等公部門大型活動強調情境與體驗營造的娛樂教育應用皆是。

● 圖 3-5-50
聖誕魔幻秀曲牆投影－臺中國家歌劇院
攝／曾芷琳

● 圖 3-5-51
巨幕投影－再見梵谷光影
體驗展
攝／曾芷琳

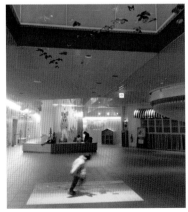

● 圖 3-5-52
地投互動感應裝置－苗栗客家文化園
區 B1 空間
攝／曾芷琳

● 圖 3-5-53
客藝綻放主視覺地投互動－苗栗客家文化園區 1F 常設展
攝／曾芷琳

● 圖 3-5-54
地投互動搭配商業用途－臺南 Focus
攝／曾芷琳

● 圖 3-5-55
互動投影感應裝置－臺北探索館
攝／曾芷琳

● 圖 3-5-56
360 度全景多媒體環境劇場－國立自然科學博物館
攝／曾芷琳

● 圖 3-5-57
3D 立體顯像搭配商業用途－臺南 Focus
攝／曾芷琳

● 圖 3-5-58
3D 全息風扇搭配商業用途－臺中新
光三越
攝／曾芷琳

● 圖 3-5-59
互動藝術裝置－愛迪斯科技展於僑光科技大學
攝／曾芷琳

● 圖 3-5-60
顏色之樹體感互動－乾隆潮‧新媒體藝術展
攝／曾芷琳

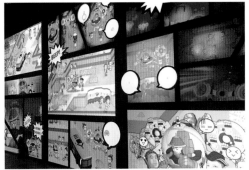

● 圖 3-5-61
臉部擷取之乾隆的奇想世界 II －乾隆潮‧新媒
體藝術展
攝／曾芷琳

● 圖 3-5-62
VR 遊戲作品－
Behind the Sound
攝／曾芷琳

MEMO

創新設計
Innovative Design

CHAPTER

04

4-1　　通用設計 Universal Design

4-2　　綠色設計 Green Design

4-3　　文化創意設計 Cultural and Creative Design

4-4　　資訊圖表設計 Infographic Design

4-5　　設計企劃 Design Planning

4-6　　國內外知名設計競賽 Design Awards

4-1 ... 通用設計
Universal Design

▶ 通用設計的定義

通用設計緣起於美國，提出此觀點的是美國建築師，北卡羅萊納州立大學通用設計中心主任－羅恩 · 梅斯 (Ronald L.Mace, 1941~1998)。而通用設計也被稱為共通性設計、全方位設計、全適化設計與全球化設計等。通用設計英文名稱 Universal Design（簡稱 UD）指普遍的意思，常見的英文名稱還包括 Inclusive Design、Design for All。梅斯提出通用設計的定義為：「通用設計是一種設計途徑，它集合了能在最大程度上最適合每一個人使用的產品及建築元素」[1]，認為設計應該能被廣為使用。通用設計是一種設計策略或步驟，不是設計方法。

通用設計是在設計過程中多一層體貼的思考、多一分觀察入微，以將心比心的態度創造讓大眾都可以使用的產品或環境，也就是以人為中心，為大多數人謀福祉；因此可以應用在不同的設計領域，包括產品設計、空間設計、環境設計等，例如大螢幕的直覺式介面設計（圖4-1-1）或十字路口紅綠燈的顏色與聲音提示等。

通用設計常與無障礙環境設計 (Barrier-free Environment Design) 產生混淆，無障礙環境設計的出發點是為了身心障礙者所做的，因此與通用設計「為了每一位使用者設想」、「不只考量弱勢而是大家皆可使用」的出發點不同。無障礙環境設計常見的應用如無障礙通路（圖 4-1-2）、無障礙廁所、無障礙升降梯（圖 4-1-3）、點字識別（圖 4-1-4）等。

● 圖 4-1-1
大螢幕與直覺介面設計
攝／蕭淑乙

● 圖 4-1-2
無障礙環境設計－朝陽科技大學
攝／蕭淑乙

註 1　丁育群 (2011)。通用設計在臺灣。建築＋裝修，第九期 (P27)。

● 圖 4-1-3
無障礙升降梯－上海世界博覽會
攝／蕭淑乙

● 圖 4-1-4
點字識別－中友百貨
攝／蕭淑乙

▶ 通用設計七大原則

梅斯與其他學者共同提出了通用設計常見的七個原則[2]，如下：

1. 公平性 (Equitable Use)

任何人都可以使用，無差異化並排除不安全感。例如老弱婦孺或者行動不方便的人都適用的通用廁所。

2. 靈活性 (Flexibility in Use)

設計保有彈性，並且能在使用時自行調整，適應個人喜好及能力。例如有高有低的水槽或提款機。

3. 易操作性 (Simple and Intuitive Use)

使用者憑直覺就能夠操縱。例如 iphone 介面（圖 4-1-5）。

4. 明顯的資訊 (Perceptible Information)

設計者將資訊做好分類，使用者能直覺並有效理解所呈現的訊息，並且有二種以上的資訊傳達方式，常見於指標。明顯的指標能讓使用者一眼明瞭，像是機場詢問處標誌（圖 4-1-6）、孕婦與高齡者搭

● 圖 4-1-5
iphone 介面設計
攝／蕭淑乙

註 2　余虹儀 (2008)。愛　‧　通用設計：充滿愛與關懷的設計概念。臺北：網路與書出版。

乘捷運的深藍色座位（圖 4-1-7）、搭乘公車的圖像資訊（圖 4-1-8）、電梯樓層指示標誌（圖 4-1-9）、地上的顏色識別指標（圖 4-1-10 ～圖 4-1-11）等。另外，明顯的資訊也可以用二種以上的訊息指示，例如擁有聽覺與視覺訊息的電梯樓層說明。

● 圖 4-1-6
日本機場大廳指標
攝／劉伊軒

● 圖 4-1-7
捷運座椅
攝／徐俐婷

● 圖 4-1-8
日本公車站牌必要資訊易讀性
攝／劉伊軒

● 圖 4-1-9
日本通天閣電梯樓層指示必要資訊易讀性
攝／劉伊軒

● 圖 4-1-10
用膠帶防止因高低臺階落差而跌倒
攝／王韻筑

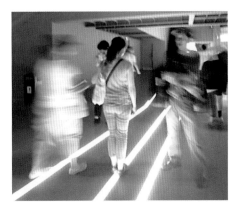

● 圖 4-1-11
2010 世界博覽會城市未來館動線指標
攝／曾芷琳

5. 容許錯誤 (Tolerance for Error)

在設計過程中考量，如使用方式錯誤或者動作不正確，也能將不利後果降至最低。例如延長線插座有自動斷電系統、防止灰塵掉落與兒童觸摸等。

6. 省力 (Low Physical Effort)

任何使用者都可以自然的使用、操作時能有效、舒適及不費力地使用。例如7-11 櫃臺前的放置提袋區（圖 4-1-12），尋找零錢時可以節省力氣。

7. 適當的尺寸及空間供使用 (Size and Space for Approach and Use)

不論使用者體型大小或姿勢如何，都容易搬運或收納。對於產品或環境也能容易養護、品質優良，或者可以再利用等原則。例如親子廁所（圖 4-1-13）。

● 圖 4-1-12
省力－7-11 櫃臺前的放置提袋區
攝／蕭淑乙

● 圖 4-1-13
適當的尺寸及空間供使用－中友百貨兒童廁所
攝／蕭淑乙

▶ 通用設計常見的應用範圍

通用設計目前已經普遍的存在生活中，但最常見的使用如以下三種：

1. 產品

為了配合大眾需求與應用度，產品的設計需要更精簡與省力。例如產品設計、工業設計。

2. 設施

生活空間當中，最需要的是便捷的設施，讓大眾能在空間範圍內來去自如，不會產生阻礙。例如環境設施、公共設施、建築設施。

3. 指標

不論是在內部的空間或者外在的環境，都需要指標指引方向、位置、地形，以確保安全，因此需要多樣性的指標讓人們能更加瞭解。例如五感指標設計。

▶ 通用設計分類

通用設計依照設計的種類，大致可分為以下四種：

1. 依照人類需求的設計

因為人們太常使用塑膠袋提重物，因此增加塑膠袋提把的省力型產品設計。廚具也是一種依照需求開發的設計，讓下廚者在烹飪時能方便掌握數量多寡，例如日本品牌 OXO 廚具。

2. 容易操作的設計

讓大眾都可以使用的自動門、蹲式馬桶、坐式／免治馬桶、魔鬼氈鞋帶，不管老弱婦孺都可使用。

3. 改良現有的產品設計

市面上已經有許多圓形或方形導圓角的掃地機器人，但仍然不敷使用，因此有了三角形與圓形加方形等各式各樣形狀的機種出現。

4. 體貼的設計

在百貨公司或者遊樂園，建造老公寄放處與小孩寄放處等，體貼男士的辛苦，也讓小孩有空間可以嬉戲。

從通用設計的角度製造出的產品、設施與指標，並且依照上述的通用設計分類等，都是讓所有使用族群都能更加友善地使用與利用，也讓使用者的差異變小，創造團結和樂的社會。

▶ 高齡化社會與通用設計

世界各國已邁向高齡化社會（圖 4-1-14），臺灣人口老化速度名列前茅，並在 2026 年邁入超高齡化社會（表 4-1-1）。因此除了上述通用設計七大原則之外，在設計的各種層面都需考量高齡消費者的使用模式。以下羅列三項高齡消費者在生理上的狀態，並試著提出解決的方式以供參考。

1. 高齡者容易有老花眼、視力模糊，而產生閱讀吃力的狀況。解決方式有排版優化更容易閱讀，或字體邊緣更清楚等。

2. 高齡者手掌較無力，不易握住湯匙的狀況。解決方式有增加握柄的厚度、寬度的面積並減少湯匙重量，藉由改善湯匙外觀讓手能更容易握住，而讓湯匙不容易掉落。

3. 高齡者腳部循環差，產生末梢循環不良的狀態。解決方式是藉由穿著彈性襪，對腿部施壓讓血液順流至心臟。

以上列舉的高齡化社會通用設計項目與解決方式，發現通用設計不僅照顧到高齡化的族群，其他使用者在應用上也會更加方便。以通用設計為概念作為出發點進行創意再發想所產生的各種好點子，會發現能照顧到的族群更多了，世界也就更祥和。

● 圖 4-1-14
世界各國老年人口占比 (%)
資料來源／國家發展委員會 https://pop-proj.ndc.gov.tw/international.aspx?uid=69&pid=60

▶ 表 4-1-1 主要國家高齡化轉變情形

國別	65 歲以上人口所占比率到達年度（年）			轉變所需時間（年）	
	>7% （高齡化社會）	>14% （高齡社會）	>20% （超高齡社會）	7%→14%	14%→20%
全世界	2002	(2041)	(2084)	(39)	(43)
日本	1970	1995	2006	24	11
香港 *	1984	(2013)	(2023)	(29)	(10)
中華民國	1994	(2018)	(2026)	(24)	(8)
新加坡	1999	(2021)	(2030)	(22)	(9)
韓國	1999	(2018)	(2026)	(19)	(8)
美國	1942	(2014)	(2030)	(72)	(16)
加拿大	1945	2010	(2025)	65	(15)
法國	1864	1990	(2019)	126	(29)
挪威	1885	1977	(2031)	92	(54)
瑞典	1887	1972	(2016)	85	(44)
丹麥	1925	1978	(2021)	53	(43)
義大利	1927	1988	2008	61	20
奧地利	1929	1970	(2022)	41	(52)
英國	1929	1975	(2025)	46	(50)
比利時	1931	1975	(2021)	44	(46)
瑞士	1931	1986	(2025)	55	(39)
德國	1932	1972	(2008)	40	36
澳洲	1939	2012	(2035)	73	(23)

資料來源／國家發展委員會 https://www.ndc.gov.tw/cp.aspx?n=4AE5506551531B06&s=FE1E60C81C6EF92B

4-2 ... 綠色設計
Green Design

▶ 綠色永續觀念

　　設計最終目的是解決人類生活上的問題，市售產品透過設計帶給人們許多視覺欣賞及便利性，同時，為避免產生的廢棄物對環境所造成的傷害，更應該透過設計將汙染降到最低。不論是業者、設計者及消費者，都必須認真面對的重要議題，即為「與地球環境共存」。

　　21 世紀為「綠色革命」的時代，國際綠色永續環保意識及法令規定在世界各地迅速擴張，綠色環保 (Green Environment) 已是全球的共識。綠色永續設計 (Green Sustainable Design) 的觀念受到各國重視，綠色設計相關法規不斷發展成熟，現今設計師應注意各國環保趨勢及相關法規，在設計理念上注入更多的綠色設計觀念及策略，才能順應綠色永續時代潮流。

▶ 永續發展源起

　　環境問題最早可追溯至 1972 年在瑞典斯德哥爾摩召開的「聯合國人類環境會議」(UN Conference on the Human Environment)（圖 4-2-1），並共同發表「人類宣言」，對人類環境勾勒出「權利」範圍。1983 年通過成立「世界環境與發展委員會」(World Commission on Environment and Development, WCED)，負責制定「全球變遷議程」(A Global Agenda for Change)，針對西元 2000 年以後之年代提出實現永續發展的長期環境對策，以重視人口、資源、環境與發展和諧關係之共同目

● 圖 4-2-1
聯合國環境規劃署商標

標，提出有效的路徑和方法。1987 年「世界環境與發展委員會」發布「我們共同的未來」(Our Common Future)，針對臭氧層破壞協定蒙特婁議定書 (Montreal Protocol)，強調人類永續發展的概念，除了滿足當前的需要，也力求不危及到下一代。

　　1992 年在巴西里約召開聯合國環境與發展大會（又稱地球高峰會議 Earth Summit）（圖 4-2-2），並簽署全球邁向永續發展藍圖的「二十一世紀議程」(Agenda 21) 等文件，明定「汙染者付費」(Polluter-Pays) 及「自然資源使用者付費」(Natural-Resource-Users-Pays) 等原則，提倡人類活動必須考慮環境負荷能力及資源的節約，才可以使地球生態環境永續發展 (Sustainable Development)[3]。1997 年在紐約召開 Rio+5 地球高峰會後五年的檢討，2002 年在南非約翰尼斯堡舉行「世界永續高峰會議」(WSSD)，在整合推動永續發展的計畫中，德、法、英、美及日等已開發國家，也紛紛推出綠化國家的計畫[4]。

● 圖 4-2-2
聯合國環境與發展大會

▶ 永續發展之意義

　　永續發展定義有眾多學者提出不同見解，「永續發展」(Sustainable Development) 一詞最早是 1980 年由「國際自然和自然資源保護聯盟」(International Union for Conservation of Nature and Natural Resources, IUCN)（圖 4-2-3）、聯合國環境規劃署 (United Nations Environment Programme, UNEP) 及世界野生動物基金會 (World Wild Fund for Nature, WWF)（圖 4-2-4）三個國際保育組織在所出版的「世界自然保育方案」報告中提出；向全球呼籲：「必須研究自然的、社會的、生態的、經濟的以及利用自然資源體系中的基本關係，確保全球的永續發展」。當時並未引起全球的迴響，直到 1987 年世界環境與發展委員會發表了「我們共同的未來」後，世界各國才掀起永續發展的浪潮。

● 圖 4-2-3
國際自然和自然資源保護聯盟

● 圖 4-2-4
世界野生動物基金會

註 3　杜政榮、吳天基、江漢全 (2004)。環保與生活。臺北：文芳印刷事務，PP234-235。
註 4　王鉑波 (2006)。行銷綠色商機。臺北：經濟部商業司，P25。

▶ 臺灣永續發展的起源

　　臺灣永續發展內涵為：永續發展要以保護自然環境為基礎、永續發展鼓勵經濟在一定範圍內成長、永續發展以全面改善並提高生活品質為目的。臺灣最早較能直接呼應里約高峰會議的，乃是環保署所規劃的「現階段環保保護政策綱領」與「環境保護五年中程施政目標」，特別是 1994 年研擬的「國家環境保護計畫」草案，於 1998 年經行政院核定，環保署成立國家環境保護計畫推動小組落實各項方案，作為過去政策的延續及未來規劃之方針。1995 年改組為「全球環境變遷小組」，增設「二十一世紀議程工作分組」，負責國內外相關訊息的蒐集分析和我國 21 世紀議程的研擬。1996 年設置「國家永續發展論壇」，1997 年完成「中華民國永續發展策略綱領」之建議案，並擬出永續發展基本原則及分組內容[5]（圖 4-2-5）。2002 年 9 月聯合國永續發展高峰會後，發布「永續發展行動計畫」，以帶動國人永續發展的理念與行動，使臺灣永保生機。

臺灣永續發展基本原則及分組內容

基本原則	分組內容
1. 世代公平。	1. 大氣保護與能源工作分組。
2. 環境保護與經濟發展平衡考量。	2. 廢棄物管理與資源化工作分組。
3. 外部成本內部化。	3. 海洋與水土資源管理工作分組。
4. 重視科技。	4. 生態保育與永續農業工作分組。
5. 系統整合。	5. 環境與政策發展工作分組。
6. 優先預防。	6. 貿易與環保工作分組。
7. 植根社會。	7. 永續產業工作分組。
8. 廣面參與決策及國際化。	8. 社會發展工作分組。

● 圖 4-2-5
臺灣永續發展基本原則及分組內容
圖／吳宜真

▶ 綠色產品定義

　　綠色消費是強調使用對環境損害最小的綠色產品，綠色商品是一個新興概念，其定義即該產品於原料取得、產品設計、製造、銷售、使用、廢棄處理過程中（圖 4-2-6），具有「可回收」、「低汙染」、「省資源」等功能理念，就稱為「綠色產品」[6]，即產品對環境和人類沒有傷害的產品，亦是對環境友善 (Environmentally Friendly) 的產品[7]。綠色設計以簡潔與產品功能為主，降低設計

註 5　杜政榮、吳天基、江漢全 (2004)。環保與生活。臺北：文芳印刷事務，PP240-241。
註 6　王鉑波 (2006)。行銷綠色商機。臺北：經濟部商業司，P16。
註 7　杜政榮、吳天基、江漢全 (2004)。環保與生活。臺北：文芳印刷事務，PP220-221。

所衍生的環保問題，根據 Manzihi[8] 的理念，設計思考關係著人類環境問題，設計師在執行設計時，是否考慮到解決衍生出來的問題的方法。好的設計標榜的是「少就是多」(Less is More)，更要「少就是更好」(Less is Better)[9]，不需要多餘的裝飾設計，以最簡單的設計達到最適當的效果。

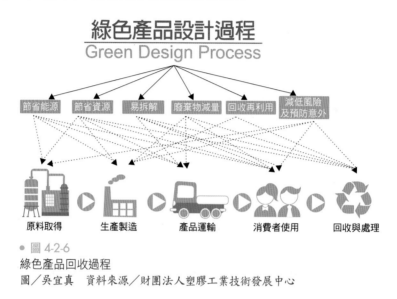

● 圖 4-2-6
綠色產品回收過程
圖／吳宜真　資料來源／財團法人塑膠工業技術發展中心

▶ 產品生命週期策略原則

　　包裝生命週期四階段為製造、運輸、銷售及廢棄等，各別因應在市場銷售、設計階段、環境因素等三方面。在環境保護層面之綠色包裝產品設計，需考慮減少自然資源的使用、選擇生態中較適合的材料、安全為先的製造程序、設計生命共榮維生的產品，而非僅重視消費者的滿意度及產品的安全等因素。其產品生命週期的設計要素包含：(1) 產品責任；(2) 綠色管理與審查計畫；(3) 環保標章；(4) ISO 標準；(5) 環保保護稅；(6) 供應者需求及消費者需求；(7) 法律與規章；(8) 國家標準等問題（圖 4-2-7）。另外，綠色包裝設計時降低產品對環境的傷害策略為：(1) 減少資源；(2) 回收資源再利用；(3) 為資源回收設計；(4) 延伸產品生命；(5) 重新定義產品的功能；(6) 材料適用於產品的效能；(7) 技術最佳化[10]（圖 4-2-8）。

註 8　Manzini, E., "Products in a Period of Transition", in The Role of Product Design in Post Industrial Society, Kent Institute of Art & Design, Kent，PP51-58.

註 9　Rams, D., "The Responsibility of Design in The Future" in The Role of Product Design in Post-Industrial Society, Kent Institute of Art & Design, Kent, P15.

註 10　黃鑌津、蔡子瑋 (1999)。袋包裝綠色設計及其策略之研究。商業設計學術與實務研討會論文集，PP309-310。

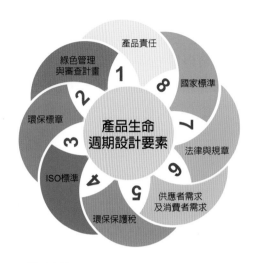

● 圖 4-2-7
產品生命週期設計要素
圖／吳宜真

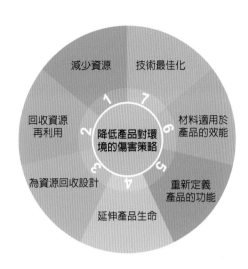

● 圖 4-2-8
降低產品對環境的傷害策略
圖／吳宜真

▶ 綠色包裝設計概念

　　綠色包裝設計 (Green Package Design) 的概念是以環境與資源為核心的包裝設計過程，在設計策略中達成基本產品包裝性能與環境性能的需求，並達到優良包裝設計的目的。從包裝材料的選用、生產到實現商業行為的階段，至最後包裝廢棄物的處理，都能降低對環境的負面影響（圖 4-2-9）。綠色包裝設計原則為減量 (Reduction)、重複使用 (Reuse)、回收 (Recycle)、再生 (Recovery)、使用無毒物質 (Non-toxic)、保護產品 (Protection Products) 等，周素娥 (1999) 表示綠色環保象徵自然簡樸，但綠色包裝並非意味著忽略產品包裝的基本保護、便利與行銷等功能，其綠色包裝設計目的以環保訴求為出發點，並兼顧企業利益與滿足消費者需求為最終目的（圖 4-2-10）。

● 圖 4-2-9
降低環境汙染之綠色包裝設計
設計／吳宜真

● 圖 4-2-10
兼具保護及行銷功能之綠色包裝設計
設計／吳宜真

▶ 臺灣綠色包裝設計發展起源

　　1970 年代，我國政府致力於包裝設計與包裝技術推廣，成為我國包裝設計啟發時代。1980 年初期，由於全球經濟不景氣，包裝回收、再使用的觀念應運而生，降低運輸成本，兼顧使用的便利性、提升商品的競爭性，也是追求的目標，並發展至今。1990 年代，科技與經濟快速發展，衍生許多環保問題，崇尚自然、原始、健康的觀念已深深影響消費者的購買動機與行為，加上歐洲包裝設計先進們倡導「綠色主義」，注重環保的包裝設計成為 90 年代的導向與未來包裝的共識 [11]。

　　經濟部工業局於 1994~1999 年引進國外綠色設計技術，針對各設計領域提出綠色設計準則，近來臺灣包裝技術進步及國民所得提高，商品包裝越來越精緻且繁複，隨時代潮流、綠色環保意識興起，商品包裝需兼顧銷售及降低廢棄物對環境的衝擊，成為現今臺灣綠色包裝發展必須面對的課題。行政院環保署於 2000 年開始規劃限制商品過度包裝，並於 2005 年 7 月 1 日正式實施，限制商品為糕餅禮盒、酒禮盒、化妝品禮盒（圖 4-2-11）、電腦程式著作光碟包裝（圖 4-2-12）等，2006 年 7 月 1 日加入加工食品禮盒（圖 4-2-13）實施包裝減量管制政策。

● 圖 4-2-11
綠色創意包裝設計
設計／吳宜真

註 11　曾漢壽、朱陳春田、余明堂 (1991)。包裝設計發展簡史。http://www.evta.gov.tw/employee/emp/001/008/a044/。

● 圖 4-2-12
減少電腦周邊光碟商品包裝
攝／吳宜真

● 圖 4-2-13
加工食品包裝
設計／葉麗娟　指導／吳宜真

▶ 綠色包裝設計實施現況

　　從 1972 年至今，國際已有多個國家陸續對包裝制定相關法規，德國推出「綠點」（圖 4-2-14）標誌的「綠色包裝」後，綠色包裝迅速在各地展開。杜瑞澤 (2007) 曾說，國內綠色產品設計從 1994 年至今，其綠色包裝法令皆學習歐美先進國家而發展。隨著環境管理系統工作的推動與相關法令的修訂，產品包裝綠色設計工作已逐漸受到產官學界的重視。目前臺灣綠色包裝設計的概念是以環境與資源為核心的設計過

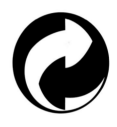

● 圖 4-2-14
綠點商標

程，在設計策略中達成基本產品包裝性能與環境性能的需求，並達到優良包裝設計的目的，追求環境保護與行銷獲利兼顧，滿足消費者需求及改善環境品質，從包裝材料的選用、設計生產到商業行為至包裝廢棄物的處理，都能將對環境的負面影響降到最低 [12]。

　　許杏蓉 (2002) 提及，最佳綠色包裝設計即為「無包裝化」，產品不需要包裝才是最佳環保包裝設計概念，整體考量上必須排除使用對環境衛生有害的物質為材料，並減少材料的使用，且以短、小、輕、薄為設計原則 [13]。依上述可知，綠色包裝設計實施目的現況可分為「環境保護」、「法規限制」、「商業行銷」、「社會資源」四方面。設計師為落實綠色包裝設計的精神規範，需由內而外做一

註 12　陳振甫、王鴻祥、何明泉、洪明正、曾漢壽、鄭鳳琴等人 (1995)。綠色設計。臺北：中華民國對外貿易發展協會。

註 13　許杏蓉 (2002)。臺灣商業包裝設計的發展趨勢。中華民國設計學會 2002 年設計學術研究成果研討會論文集。臺北：中華民國設計學會，PP211-216。

系列的規劃 [14]，曾漢壽 (2000) 認為綠色包裝功能是對物質與生態品質的改良，有助於廢棄物數量的減少，綠色包裝設計目的是以創造企業量少質精的目標，另提出「5R」設計理念（圖 4-2-15），供設計師在執行包裝設計時參考方向。

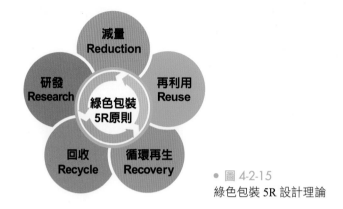

● 圖 4-2-15
綠色包裝 5R 設計理論

▶ ISO9000/ISO14000 [15]

1. ISO9000

國際標準組織 (International Organization for Standardization, ISO) 是由 92 個國家代表組成的全球性機構，主要任務為促進世界標準化及相關的工作發展，便於國際產品及服務之流通，促進知識、科技及經濟活動的合作發展。ISO9000 是由 ISO 於 1987 年 3 月公布「品質管理及品質保證系統」作為各行業品管的基本要求。歐洲共同體已規定，1995 年起未獲 ISO9000 認證的產品無法銷售歐洲，此乃是世界上第一套涵蓋及適用於全部製造、服務業的品管系統，目前已被全世界數十個國家承認採用。

臺灣於 1990 年將 ISO9000 納入我國的 CNS-1268012684 國家標準，商檢局亦積極逐項取代原使用之舊品管標準。ISO9000 依適用之商品性質項目不同而有 9001、9002、9003 及 9004（品管系統實施綱要，此處略而不談）等分別。

(1) ISO9001：設計／發展、安裝及使用之品質保證模式。

(2) ISO9002：生產與安裝之品質保證模式。

(3) ISO9003：最終檢驗與測試之品質保證模式。

註 14 Jovane, F.,Alting, L.,Armillotta, A.,Eversheim, W.,Feldmann,K.,Seliger, G.. and Roth, N., (1997) "A key issue in Product Life Cycle:Disassembly", Keynote Paper, Annals of the CIRP, PP.651-658.
註 15 潘東坡 (2003)。設計基礎與基礎構成。臺北：視傳文化，P67。

2. ISO14000

ISO14000 是 1993 年 1 月 ISO 建議成立 ISO/TC207（國際標準組織第 207 技術委員會）負責訂定的「國際環境管理標準」（1996 年底公布），其工作分配之組織架構包括六個次委員會（SC6. ISO14050~14059：名詞及定義 Terms and Definitions）及一個小組（WGI：產品標準環境考慮，Environmental Aspects in Product Standards），因此，其分別制定項目和編號亦有區別：

(1) SC1. ISO14000~14009 環 境 管 理 系 統 EMS(Environmental Management Systems)。

(2) SC2. ISO14010~14019 環境稽核 EA(Environmental Auditing)。

(3) SC3. ISO14020~14029 環境標章 EL(Environmental Labeling)。

(4) SC4. ISO14030~14039 環 境 績 效 評 估 EMS(Environmental Performance Evaluation)。

(5) SC5. ISO14040~14049 生命週期評估 LCA(Life Cycle Assessment)。

4-3 … 文化創意設計
Cultural and Creative Design

▶ 文化的意義

文化 (Culture) 一詞起源於拉丁文的動詞 "Colere"，意思是耕作土地（園藝學在英語為 Horticulture），後引申為培養一個人的興趣、精神和智慧。《國語日報辭典》解釋：「文化是一個內涵極為豐富的概念，廣義的文化是指人類創造的一切物質和精神的成果總和，包括人類所創造的制度文化、精神文化和社會意識形態，如哲學、宗教、教育、歷史、文學、藝術等」[16]。《維基百科全書》字義解釋：「文化是人的人格及其生態的狀況反映，是人類所創造的一切文明現象，是人類的生活習慣、方式、生命的延續」[17]。

文化的定義按英國伯明罕大學出版的《Coolins 英語辭典》解釋，「文化」是建立在人類心靈發展上關於社會群體之藝術、哲學等相關活動或行為，而所謂的社會群體，是以宗教信仰、生活模式、習俗等構成的族群[18]。文化的意義為人類社會在科學、藝術、法律、風俗習慣等表現的綜合體[19]。

▶ 文化創意產業意義

創意產業不僅是一種產業別，更是一種新思維、新工作方式、新生活態度、新地域觀念，它的範圍是廣泛而複雜的[20]。創意產業加入了地點文化或是區域文化的元素，形成了「文化創意產業」。國際間對「文化產業」一詞的定義，尚無具體的共識，文化創意產業一詞的定義來源，根據聯合國科學與文化組織 (United Nations Educational, Science and Cultural Organization; UNESCO) 及英國成立的創意工業 (Creative Industries) 所提出的概念政策，其定義為：「文化產業 (Cultural Industries) 通常是指「結合創作人才及生產部門與商業內容，同時於內容本質上所構成之無形資產必須具有文化概念，並且應受智慧財產權保護，而透過產品服務呈現」。英國政府的創意工業所提出的「文化創意產業」政策，為目前國際上產業別架構最完整的文化政策[21]，也是最早提出創意工業概念政策的國家。

註 16 編輯委員 (2000)。國語辭典。臺北：教育部。
註 17 https://zh.wikipedia.org/wiki/%E6%96%87%E5%8C%96#.E5.AE.9A.E7.BE.A9.
註 18 Birmingham University(1995). Harper Collins Publishers Ltd., Birmingham, UK.
註 19 何容 (1969)。國語日報辭典。臺北：國語日報社，P378。
註 20 劉時泳、劉懿瑾 (2008)。臺灣文化創意產業政策之發展研究。2008 銘傳大學國際學術研討會，P018-1-14。
註 21 林崇宏 (2012)。設計概論－新設計理念的思考與解析。臺北：全華，P108。

英國對於文化創意產業的定義內容為：「創意工業產業 (Creative Industries)，產業取向來自個人創意、技能及才幹的活動，經由知識產權認證生成與利用，並且具備潛在財富及創造就業機會」。文化創意產業為臺灣官方定名，文化及創意產業則為香港官方定名，各國與各學術層面的定義不同；文化及創意產業有時被視為創意產業 (Creative Industries)，或是於經濟領域中稱未來性產業 (Future Oriented Industries)，於科技領域中，則稱為內容產業 (Content Industries)[22]。

臺灣文化創意產業一詞最早由行政院於 2002 年 5 月依照挑戰 2008 國家發展重點計畫的子計畫「發展文化創意產業計畫」所確定[23]，如國外的概念詮釋，並結合臺灣各地特有文化的具體實情，將文化創意產業的概念界定為：「文化創意產業是一系列與文化相關，且為產業規模集聚的特定地理區域；同時也是以創意或文化積累，透過智慧財產的形成與運用，促進整體生活環境提升的行業。一般具有鮮明的文化形象，並對外產生一定的吸引力，是生產、交易、休閒、居住為一體的多元化呈現與成果」[24]（圖 4-3-1 ～圖 4-3-6）。

● 圖 4-3-1
雲林蛋糕毛巾工廠
攝／吳宜真

● 圖 4-3-2
南投廣興紙寮
攝／吳宜真

● 圖 4-3-3
北港新興製香坊
攝／吳宜真

● 圖 4-3-4
白蘭氏雞精博物館
攝／吳宜真

註 22 財團法人國家文化藝術基金會 http://www.eusa-taiqan.org。
註 23 文化創意產業發展計畫網站 http://web.cca.gov.tw/creative/page/main_02.htm。
註 24 百度百科 http://baike.baidu.com/view/4376260.htm。

● 圖 4-3-5
北港板陶窯
攝／吳宜真

● 圖 4-3-6
彰濱臺灣玻璃博物館
攝／吳宜真

▶ 文化創意產業範疇

　　文化創意產業起源於知識經濟時代，傳統產業轉型與產業結構變遷，國民生活品味與水準提升，注重精緻、創意、舒適、便利、時尚及高品質的生活因素。其中，創意 (Creativity) 是生活的體驗與期待，在新經濟時代，「創意」才是真正確保產業能不斷更新進步的原動力。

　　創意生活產業 (Creative Life Industries)透過新生活型態或風格化與故事化的休閒、娛樂、產品、服務、活動、場所之情境設計，更以創意內涵為關鍵，開拓創意領域，結合人文與經濟，以發展並兼顧文化累積與經濟效益的產業（圖4-3-7～圖 4-3-10）。創意生活產業以「核心知識」、「深度體驗」、「高質美感」三大要素為主，「事業經營合理性」為輔，其深度體驗指「服務」、「活

▶ 圖 4-3-7
新港香藝結合香創造新生活風格情境 -1
攝／吳宜真

動」等創意運用，高質美感指企業在「場所」、「產品」等創意運用。如企業經營者背後多一分創意與用心，消費者也能進入一場藝術心靈之旅，藉由創意之實體、虛擬介面互動設計，使產業升級，創造體驗新價值（圖 4-3-11）。

● 圖 4-3-8
新港香藝結合香創造新生活風格情境 -2
攝／吳宜真

● 圖 4-3-9
板陶窯利用製作過程打造故事場景
攝／吳宜真

● 圖 4-3-10
板陶窯結合馬賽克拼貼創造新生活風格
攝／吳宜真

● 圖 4-3-11
廣興紙寮透過製作體驗結合事業經營
攝／吳宜真

　　伴隨著社會風潮的轉變，文化創意逐漸成為生活文化中重要的產業項目，也是目前所有產業中最具影響力的新興產業，不僅能提升生活品質，也能增加就業人口及經濟產值，是目前各個國家積極推動發展的重要項目。文化創意產業的目標是整合高科技社會的成果與文化藝術的生命力，以發展符合全球化產業趨勢的創意產業市場[25]。行政院之前推動的「挑戰 2008 國家重點發展計畫」中，將文化創意產業分為十六大項：視覺藝術產業、音樂及表演藝術產業、文化資產應用及展演設施產業、工藝產業、電影產業、廣播電視產業、出版產業、廣告產業、產品設計產業、視覺傳達設計產業、設計品牌時尚產業、建築設計產業、數位內容產業、創意生活產業、流行音樂及文化內容產業、其他經中央主管機關指定之

註 25 林崇宏 (2012)。設計概論－新設計理念的思考與解析。臺北：全華，P104。

產業等（圖4-3-12）。文化產業計畫是結合「藝術」(Art) 與「科技」(Technology)兩大項目，根據不同國家與社會文化之特質或需求去規劃其發展目標與內容，依創意領域產業類別，可分為文化藝術產業、設計產業及周邊創意產業三大項目（圖4-3-13）。

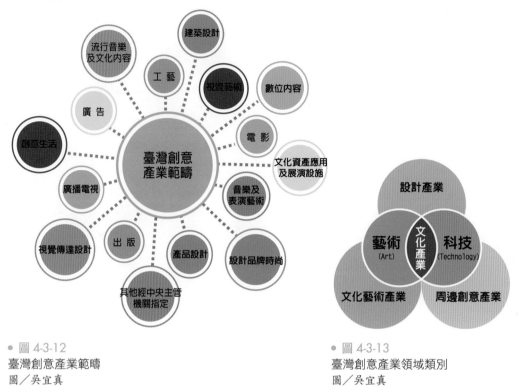

● 圖 4-3-12
臺灣創意產業範疇
圖／吳宜真

● 圖 4-3-13
臺灣創意產業領域類別
圖／吳宜真

▶ 文化創意產業價值

　　美國哈佛大學教授海斯在二十九年前預言：「現在企業靠價格競爭，明天將靠質量競爭，未來靠的是設計競爭」[26]。依據聯合國科學與文化組織 (UNESCO)的認定，文化內容經過創造、生產與商品化，結合成以商業經營及生活藝術為訴求者，為文化創意產業。文化創意產業與傳統產業最大的不同，在於它是結合「智慧」、「知識」及「文化力量」的發揮，使產業高值化，讓文化藝術成果深植在人們的生活型態中（圖4-3-14～圖4-3-15）。

註 26 張力 (2007)。文化創意產業格局下的工藝設計思考。科技記簿與對策。第 24 卷，第 8 期，PP79-80。

● 圖 4-3-14
新港香藝利用香創造文化藝術作品
攝／吳宜真

● 圖 4-3-15
新港香藝利用香包創造文化藝術情境
攝／吳宜真

　　創意產業取勝的地方不在於生產技能的創新，而是創造消費者更優質的生活品質。隨知識經濟時代來臨，加強知識的創造及應用，成為提升產業附加價值的利器。尤其以文化作為後盾的知識經濟，不但能代表各國的獨特性，還能產生高附加價值，因此，許多先進國家紛紛推動文化創意產業[27]。文化創意產業必須表現某種特色、風格和價值，提供人們一種整體的體驗和感受，才代表其真正的價值所在。文化創意產業屬於未來的產業，臺灣文化創意產業強調設計與各領域專業人才合作，在新經濟時代打造出屬於臺灣 MIT 精神的商品，創意產業不是生產力，而是消費力決定經濟時代的競爭力，讓臺灣面對全球經濟環境下，能帶動產業持續發展的新契機（圖 4-3-16 ～圖 4-3-17）。

● 圖 4-3-16
興農毛巾打造 MIT 文化創意產業價值
攝／吳宜真

● 圖 4-3-17
新港香藝打造手工線香文創商品商機
攝／吳宜真

註 27 經濟部工業局 (2005)。創意生活產業魔法書。臺北：典藏藝術家，P17。

▶ 文化創意商品

　　一般商品與文化商品不同，文化商品具有文化情感、故事性，因此，文化商品在設計上除了滿足產品外在（外形）層次、中間（行為）層次外，更該賦予內在（心理）層次的深度文化精神[28]（圖 4-3-18）。林榮泰 (2005) 認為現代產品設計不只是滿足使用者需求的功能而已，對於使用時的心境更需要模擬考量，現今是一個注重美感的時代，美感會產生愉悅，並觸動人們內心追求美感體驗的需求。文創商品富含文化意涵，以感性價值的五大感質力則具備魅力 (Attractiveness)、美感 (Beauty)、創意 (Creativity)、精緻 (Delicacy) 與工學 (Engineering)，也可稱作是質感產品（圖 4-3-19）[29]。林榮泰並於 2011 年指出文化創意產業的核心是「手藝（文化）」透過「創意（設計）」形成「生意（產業）」。文化商品是把文化的創意方法貫徹轉化為商品，讓文化不再僅止於藝術，而是將生活相關事物呈現；文化商品不再只是消費者生理需求的滿足，而是更高層次的生活享受，成為以「人」為中心的設計思潮。

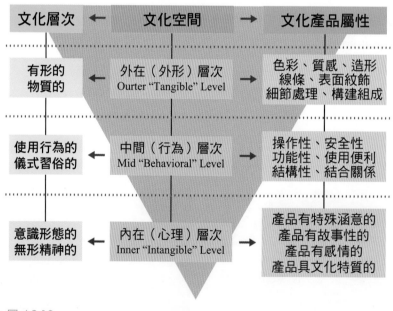

● 圖 4-3-18
文化產品的層次屬性
圖／吳宜真　資料來源／林榮泰 (2006)。文創概念談－文化創意加值社區產業

註 28 林榮泰 (2006)。文創概念談－文化創意加值社區產業。http://www.ncafroc.org.tw/new。
註 29 顏惠芸、林伯賢、林榮泰 (2014)。文創商品之感質特性探討。感性學報。第二卷，第一期，PP38-42。

文化商品行銷經常透過授權以創造最大利益[30]，文化創意商品魅力來自其商品所訴求的生活價值，從消費者角度來看，好的產品一定是魅力商品；對新經濟而言，具有高經濟價值及市場利基與產品差異性。具有特色的產品，能提升產品的價值，使其不僅具有實用功能，更富含象徵、情感、審美等功能，能讓使用者自我內在的經驗感受和產品引發的意涵產生連結，如此才能讓使用者體驗到產品的情感意象。

文化商品擁有的價值層面很廣，孫玉珊 (2005) 提到文化商品擁有五種層面的價值，分別為：(1) 文化情感認同、(2) 典藏價值、(3) 教育、(4) 精神層面的滿足、(5) 真實呈現（圖 4-3-20）。文化商品能將文化傳遞出去，同時，商品被賦予文化能讓消費者有情感上的認同，滿足消費者精神上的欲望，產生想要珍藏的作用。而文化商品也具備教育的功能，透過商品與使用者接觸，讓使用者能藉由商品認識此文化。因此，文化商品具特殊文化內涵、能突顯獨特風格、品味與生活態度等特色產品，亦獲得使用者的青睞。

綜合上述之外，文化商品同時擁有傳達文化的功能，亦即商品擁有文化識別 (Culture Identity) 的功能[31]。文化創意商品是結合「文化產業」、「自然產業」、「生活文化」及「生活環境」發展出商品之形象系統、視覺設計及商品設計領域範圍等（圖 4-3-21），一般可分為兩大方向，一為強調工藝、美術、視覺設計、廣告產業與創意生活產業（圖 4-3-22 ～ 圖 4-3-

▶ 圖 4-3-19
文創商品五大感性價值
圖／吳宜真

● 圖 4-3-20
文化商品價值五層面
圖／吳宜真

● 圖 4-3-21
文化創意商品發展範圍
圖／吳宜真

註 30 邱宗成 (2007)。設計概論。臺北：鼎茂，P246。
註 31 何明泉、林其祥、劉怡君 (1996)。文化商品開發設計之構思。設計學報，1，PP1-15。

23）；另一為藉由電腦技術的應用，透過繪圖軟體編輯、剪輯、影像影音結合之
數位內容等（圖 4-3-24 ～圖 4-3-25）。

● 圖 4-3-22
文化創意商品
設計／環球科大陳昱丞老師

● 圖 4-3-23
結合臺南廟宇意象之文化創意商品
設計／環球科大林勝恩老師

● 圖 4-3-24
新港香藝語音導覽卡設計
攝／吳宜真

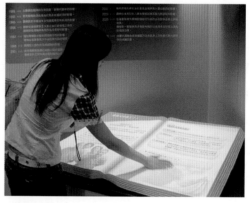

● 圖 4-3-25
白蘭氏互動式媒體體驗設計
攝／吳宜真

4-4 ⋯ 資訊圖表設計
Infographic Design

▶ 何謂資訊圖表設計

　　數位科技的高度發展反映的現象之一，為資訊的大量擴充，訊息與數據透過網際網路、各大媒體不斷放送，為了讓使用者能有效快速接收訊息，資訊圖表 (Infographics) 設計因應而生。根據牛津線上英文辭典 [32] 定義指出，資訊圖表是一種透過圖 (Chart)、圖解 (Diagram) 等顯示資訊與數據，使其容易理解的工具。使用資訊圖表主要的目的，在於簡化冗長的文字說明與複雜數據、增加資訊傳遞效率、提高讀者對艱澀資訊內容的理解力三項。

　　日常生活中隨處可見資訊圖表，舉凡地圖（圖 4-4-1）、捷運交通圖表（圖 4-4-2）、標示圖、報紙上的新聞資訊圖、word 與 excel 的統計數據報表等皆是。由於資訊圖表設計主要是運用圖表、圖形融合數據與少量文案的編排設計，因此呈現出資訊視覺化 (Information Visualization)，又被稱為資料視覺化 (Data Visualization) 的形式。近年來資訊圖表設計所發展應用的領域十分廣泛，如公共安全議題（圖 4-4-3 ～圖 4-4-4）、醫療保健（圖 4-4-5）、各國建築數據比較（圖 4-4-6）、食品、科普知識（圖 4-4-7 ～圖 4-4-8）、產業市調（圖 4-4-9）、旅遊資訊、說明手冊等皆可表現出多樣化的特色，不僅吸引觀者閱讀不同議題的數據資料，也增添不少藝術欣賞的樂趣與價值。

● 圖 4-4-1
韓國景福宮觀光地圖燈箱
攝／曾芷琳

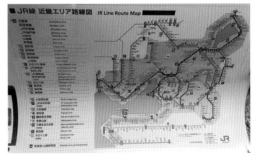

● 圖 4-4-2
日本 JR 路線圖
攝／曾芷琳

註 32 牛津線上英文辭典 http://www.oxfordlearnersdictionaries.com/definition/english/infographic#infographic__4。

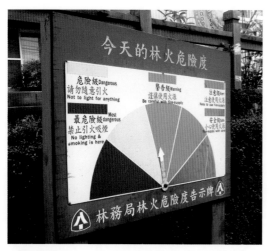

● 圖 4-4-3
林務局林火危險度告示牌－關仔嶺
攝／曾芷琳

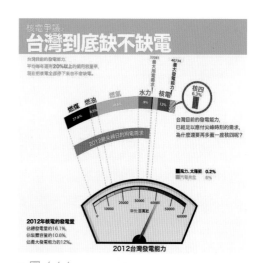

● 圖 4-4-4
公共安全議題
資料來源／綠色公民行動聯盟 Scott Comic
Studio

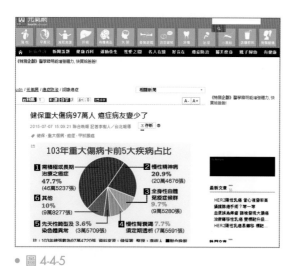

● 圖 4-4-5
101 與知名建築高度比較圖表
攝／曾芷琳

● 圖 4-4-6
101 與知名建築高度比較圖表
攝／曾芷琳

● 圖 4-4-7

各國性別差距圖表

資料來源／ http://closethegap.studiometric.co

● 圖 4-4-8

Kelper's mission-The New York Times

資料來源／ http://closethegap.studiometric.co/

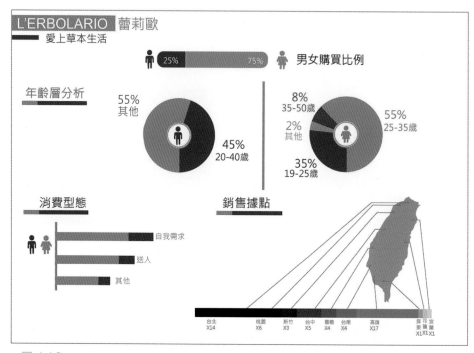

● 圖 4-4-9
設計企劃之市場調查圖表
設計／陳映涵　指導／曾芷琳

▶ 常見圖表類型

　　資訊圖表設計中所呈現資訊的圖形基礎，多數源自於常見的圖表樣式，由 Microsoft Word 2016 內建圖表類型（圖 4-4-10）即有長條圖 (Bar Chart)、折線圖 (Line Chart)、圓形圖 (Pie Chart)、橫條圖 (Horizontal Bar Chart)、區域圖 (Area Chart)、XY 散布圖 (Scatter Chart)、股票圖 (Stock Chart)、曲面圖 (Curved Surface Chart)、樹狀圖 (Tree Diagram)、放射環狀圖 (Donut Chart)、雷達圖 (Radar Chart)、盒鬚圖 (Box-and-Whisker Plot)、瀑布圖 (Waterfall Chart)、組合式 (Combination Chart)14 種。美國 Tableau Software[33] 因應大數據 (Big Data) 時代的巨量數據資料，發展出專門將資訊視覺化應用處理的軟體，除常見的圖表型態之外，更提出多樣化的圖表類型，用以展現不同主題的視覺資訊圖表－地圖 (Map)、散布圖 (Scatter Plot)、甘特圖 (Gantt Chart)、泡泡圖 (Bubble Chart)、直方圖 (Histogram Chart)、要點提示圖 (Bullet Chart)、熱度圖 (Heat Map)、重點標

註 33 Tableau sofeware，美國資訊軟體公司，發展一套讓使用者不受限於編寫程式才能分析數據的視覺化商業智慧分析軟體 "Tableau"。

示表 (Highlight Table)、矩形式樹狀結構圖 (Tree Map)、盒鬚圖 (Box-and-Whisker Plot)、棒棒糖動畫圖 (Lollipop Animation Chart)、子彈圖 (Bullet Chart)、負空間圖 (Negative Space Chart) 等。

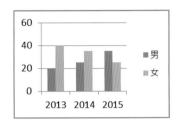 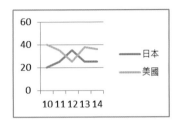

● 圖 4-4-10
常見的圖表類型－直條圖、折線圖、圓餅圖
圖／曾芷琳

▌組成資訊圖表設計的關鍵要素

資訊圖表設計與數據資料、圖形、色彩等因素密不可分，歸納其主要組成的關鍵要素有三項：

1. **議題與故事**：將明確或可編撰為具有故事性的議題，做為設計主題。

2. **數據與資料**：需以統計分析、數據比較、新聞報導等資料做為設計的參考依據。

3. **視覺與設計**：視覺美化的資訊內容，如與議題相關的標題、少量說明文、圖形、角色設計、適度圖文編排與畫面切割、資訊圖表的層次與方向性、色彩與調性的搭配等，都是考量視覺上是否達到閱讀性佳的重點因素，這些要素也是讓資訊圖表成為能幫助讀者理解抽象概念，讓資訊傳遞更加有效率的重點所在。

▌製作資訊圖表的資源網站

目前線上已有許多製作資訊圖表的免費資源網站（圖 4-4-11 ～圖 4-4-16），提供不同版型讓使用者自行套用與編排，並可輸出為電子書 (e-Books)、影片、海報、簡報、網頁等多媒體格式，不僅限於平面輸出，還可運用於電腦、手機、平板等數位載具上撥放，優化簡報發表時的視覺效果。

● 圖 4-4-11
Visual
資料來源／ http://visual.ly/

● 圖 4-4-12
Piktochart
資料來源／ http://piktochart.com/

● 圖 4-4-13
Infogram
資料來源／ http://infogr.am/

● 圖 4-4-14
Easel.ly
資料來源／ http://www.easel.ly/

● 圖 4-4-15
Canva
資料來源／ https://www.canva.com/zh_tw/

● 圖 4-4-16
Visme
資料來源／ https://www.visme.co/

4-5 ... 設計企劃
Design Planning

▶ 設計企劃的重要性

　　臺灣產業結構由早期原廠委託製造 (Original Equipment Manufacturing, OEM) 發展至委託設計製造 (Original Design Manufacturing, ODM) 和自有品牌建立 (Original Brand Manufacturing, OBM)，這樣的營運模式演變也突顯臺灣現今設計產業的蓬勃發展，相對市場競爭也日益擴大，對相關企業或工作室在評估消費者市場以及使用者需求時，一份完善的設計企劃能幫助制訂因應的設計方案。

　　而設計企劃的目的在於針對專案的設計項目進行規劃，無論是從平面、廣告、包裝、產品、立體裝置、文創、服裝、建築、數位多媒體、動畫、網頁、遊戲、APP 等設計領域，皆需要透過團隊企劃的討論、規劃與撰寫，從中發現設計問題，運用調查或分析方法得到客觀的設計方向，並提出問題解決的可行方案，這不僅是做為專案團隊合作時的論點基礎，更是各大公民營部門舉辦的設計競賽，甚至是專案招標時的提案標準要點。

　　因此，在求學階段學習如何規劃一份清楚而完整的企劃內容，特別是對於設計科系相關學生而言十分重要，從中還可學習到發散與收斂思考、團隊合作、溝通協調、理性評估、任務分工等經驗，除設計課程作業形式會要求分組作業並提出設計企劃之外，設計科系的畢業專題製作前置工作更需要完成設計企劃，並且經歷多次公開提案審查的過程。

▶ 設計企劃的流程與架構

　　設計企劃的流程基本上可遵循前置準備、收集與分析、設計策略、設計具體化四個階段（圖 4-5-1），再依企劃性質的需求增刪，如新產品開發、網頁設計、展覽規劃、行銷活動等不同企劃主題類型。

　　以設計企劃的四個階段為架構，在書面報告的內文整理大致上需包含五個部分（圖 4-5-2）：

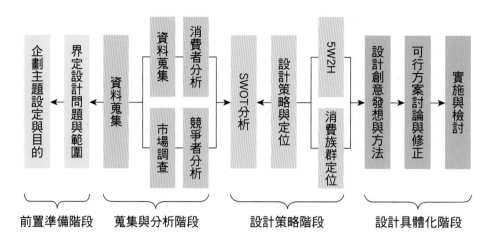

● 圖 4-5-1
設計企劃的流程
圖／曾芷琳

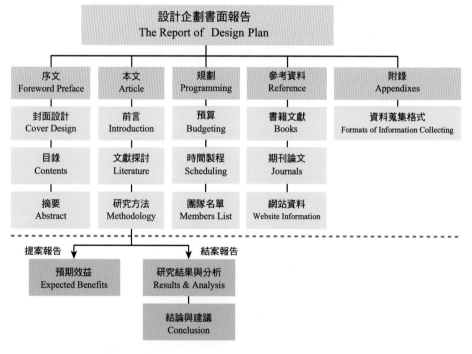

● 圖 4-5-2
設計企劃書面報告架構與格式
圖／曾芷琳

1. 序文：封面設計、目錄與摘要。
2. 本文：前言、文獻探討、研究方法，接下來如設計企劃為提案階段，則應該撰寫預期效益，反之設計企劃已屬於結案報告時，應撰寫研究結果與分析、結論與建議兩小節。
3. 規劃：預算、時間製程（甘特圖）、團隊名單（專長描述）。
4. 參考資料：書籍文獻、期刊論文、網站資料等中英外文參考資料。
5. 附錄：資料蒐集格式等補充內容。

▶ 設計企劃的調查與分析方法

　　設計企劃的收集與分析階段中，需要搭配適當的調查方法蒐集與主題相關的資訊資料，並針對主題對象進行分析，以下羅列較常運用的方法說明之：

1. **觀察法 (Observation)**[34]：可依觀察技巧差異分為 10 種－透過儀器觀察客體的間接觀察，反之為直接觀察；觀察者加入觀察對象活動的參與觀察，反之為非參與觀察；觀察對象與環境受到條件控制的實驗觀察，反之為自然觀察；在特定時間規律記錄的系統觀察，反之為隨機觀察；在大量樣本中抽取部分樣本觀察稱為抽樣觀察，而對觀察對象長時間發展過程記錄則稱為追蹤觀察。觀察法主要以實地觀察日誌、筆記和錄影記錄觀察現場與資訊，觀察者通常以不干擾觀察對象的方式，針對觀察對象的態度、動機與行為進行研究。

2. **訪談法 (Interview)**：有具體特定的目的訪問受訪者，受訪者背景與經歷符合欲調查項目的條件，能給予特定議題具有信度的意見與資訊。訪談方式可分為三種，區別在於對於事前訪談項目的控制程度，由高度控制提問內容與順序的結構性訪談 (Structural Interviews) 到設定訪談大綱使用引導方式的半結構性訪談 (Semi-Structural Interviews)，以及可自由無拘束、僅須針對主題展開對談的非結構性訪談 (Unstructured Interviews)。

3. **問卷調查法 (Questionnaire Survey)**：調查者使用統一設計後的問卷，針對欲調查的對象群，徵詢與題意相關情況與意見的調查方法，問卷常用形式有傳統書面的紙本問卷、以 Email 發放的電子問卷、使用數位平臺的線上問卷。問卷施作可使用郵寄、電話、訪問或團體測驗的方式，屬於量化研究方法的一種，適用於各領域調查研究使用，此外，問卷樣本數量至少需 30 份以上，才符合有效統計基本數量。

註 34 管倖生等編著 (2007)。設計研究方法。臺北：全華。

4. **焦點團體法 (Focus Group)**：需由 6~9 位團體參與者組成，團體中需有一位主持人 (Moderator) 掌握焦點討論，針對某特定議題給予意見，進行較為深入且自由的互動討論，屬於質性調查研究方法，較多應用於企業界的市場行銷規劃、新產品上市企劃、品牌規劃等擬定相應的推廣策略。

5. **語意差異分析法 (Semantic Differential Technique, SDT)**：將形容事物、現象的相關詞語分析歸納為類型化的尺度表，這些詞語要運用為可客觀分析的標準，因此，用詞涵義應明確且具有共同感，語意差異分析法的尺度表表現形式可分為十字型、對比型（圖 4-5-3）、多向型（圖 4-5-4）三種，皆可應用於分析市面上的品牌、產品、包裝甚至是色彩等，屬於競爭者之間的分析方法。

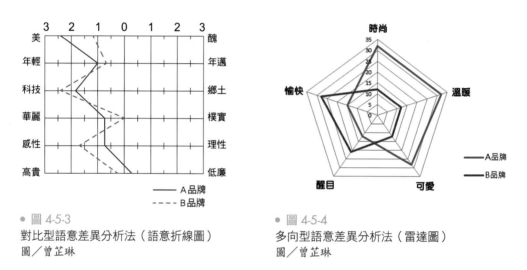

● 圖 4-5-3
對比型語意差異分析法（語意折線圖）
圖／曾芷琳

● 圖 4-5-4
多向型語意差異分析法（雷達圖）
圖／曾芷琳

　　十字型語意差異分析法（又稱為十字分析法），一張十字軸的圖表僅能使用兩組相對性的詞語，但兩個參數間會產生四個象限，且能在視覺上觀看到比較項目圖像之間的關係，如：多彩寫實、單色寫實、單色手繪、多彩手繪（圖 4-5-5），因此，遵循此原則若想得到更多資訊，則可運用多張十字軸圖表、多組相對性詞語（反義詞）與分析主題。對比型語意差異分析法（又稱為語意折線圖），在線形軸的表格兩端同樣使用兩組相對性詞語（反義詞），且可依調查需求增加表格數量，另外以折線圖形式表現出比較項目之間的關係；多向型語意差異分析法（以雷達圖呈現）為放射狀軸線圖形式，由中心點向外分成級數評量，可列入欲評價的詞語（不須反義詞），尺度表上可同時表現出多組比較項目之間的關係。

多彩

寫實 ｜ **手繪**

單色

● 圖 4-5-5
十字型語意差異分析法
（十字分析法）
圖／曾芷琳

▶ 設計企劃的策略方法

　　設計企劃的設計策略階段中，則是在經過調查分析所得的資料，針對主題對象提出因應策略，以下羅列較常運用的方法說明之：

1. **SWOT 分析 (SWOT Analysis)**（表 4-5-1）（圖 4-5-6）：屬於態勢分析法，也被稱為 TOWS 分析法或道斯矩陣，由優勢 (Strengths)、劣勢 (Weakness)、機會 (Opportunities)、威脅 (Threats) 所組成的矩陣式構面分析。SW 用於分析企業或組織內部的競爭優勢與劣勢，OT 用於分析企業或組織外部因素－環境威脅與環境機會。此外，可進一步利用矩陣交叉得到 SO、WO、ST、WT 四面向，分別條列式制定企業相應可採取的策略，提出越多策略越有利於後續決策。

▶ 表 4-5-1　SWOT 矩陣構面分析

SWOT 矩陣構面		內部條件（競爭分析）	
		內部優勢 (Strengths)	內部劣勢 (Weaknesses)
外部因素（環境分析）	外在機會 (opportunities)	SO 策略	WO 策略
	外部威脅 (threats)	ST 策略	WT 策略

製表／曾芷琳

2. **七何分析法 (5W2H Analysis)**（表 4-5-2）：常運用於企劃中的決策規劃方法，取自七個英文問句單字開頭，代表以問題設定激發思考解決問題的方法，統整後大致可分為五個步驟逐步檢視決策的縝密性。

▶ 表 4-5-2　七何分析法定義與步驟

步驟	七何	定義	任務
1	為何 (Why)	企業或活動的原由與意義	提出問題明確的解決方案
2	何事 (What)	企劃或活動的目的、企劃內容	規劃解決方案中的執行項目
3	何時 (When)	執行時程表與流程	設定執行項目的各項期程
3	何處 (Where)	活動在何處舉辦	執行項目的舉辦地點
3	何者 (Who)	企劃或活動執行團隊	執行團隊規模與專業職掌分工
4	如何做 (How to do)	討論如何執行活動、優缺點	執行項目的各項具體流程
5	多少預算／多少 (How much/How many)	成本？定價？數量？多少？	評估成本與效益，確定解決方案可行性

製表／曾芷琳

3. **行銷組合**（表 4-5-3）：產品、價格、通路與推廣除代表四個傳統市場行銷理論 4Ps 因素之外，主要可用來定義目標市場、產品的設計與定位，以及擬定適合的行銷通路，甚至是廣告策略等營銷策略。而經歷營銷環境的演變，學者 Booms 與 Bitner(1981) 在原有的 4Ps 基礎之上，補充三個代表服務性質的 3Ps，分別是人員、流程與環境，稱之為 7Ps 營銷理論 [35]。

▶ 表 4-5-3　行銷組合與策略

項次	行銷組合	策略內容
1	產品 (Product)	新產品開發、品質、設計、品牌、包裝、規格、售後保證等。
2	價格 (Price)	訂價與調價、折扣、付款方式與期限等。
3	通路 (Place)	通路、地點、分類區域、運輸與物流等。
4	推廣 (Promotion)	促銷、廣告、銷售團隊與模式等。
5	人員 (People)	員工、服務態度、行為與溝通、服務行銷等。
6	流程 (Process)	消費者管理流程、顧客參與等。
7	實體展示 (Physical Evidence)	服務環境設計、設備、消費者體驗等。

製表／曾芷琳

註 35 Marketing and the 7Ps: A brief summary of marketing and how it works: http://www.cim.co.uk/marketingresources.

4-6 ... 國內外知名設計競賽
Design Awards

▶ 國內設計競賽

　　在此羅列的各項國內設計競賽標準為：

1. 具定期舉辦的性質。

2. 設有學生參賽項目。

　　唯競賽時程依最新公布的報名期間做為參考，每年徵件時程仍有所調整，請依舉辦官方單位公布為主。

	競賽名稱	金點新秀設計獎 Young Pin Design Award
	競賽時程	每年約 3~4 月
	競賽範圍	產品設計類、工藝設計類、包裝設計類、空間設計類、時尚設計類、視覺傳達設計類、數位多媒體設計類、社會設計類
	競賽官網	http://www.goldenpin.org.tw/tw/
	競賽名稱	放視大賞 Vision Get Wild Award
	競賽時程	每年約 2~4 月
	競賽範圍	1. 平面類：傳達設計、產品設計、創意企劃 2. 動畫類：2D、3D、VR、實驗與混和媒材、創意企劃 3. 遊戲類：PC 遊戲、行動遊戲、VR 遊戲、創意企劃 4. 跨領域類：跨領域、創意企劃 5. 行動應用類：軟體內容、軟體內容 - 創意企劃、數位影音、數位影音－創意企劃
	競賽官網	https://dcaward-vgw.org.tw/
	競賽名稱	A+ 文資創意季設計競賽 Cultural Heritage Creative Festival
	競賽時程	每年依主辦單位公布為主
	競賽範圍	1. 文資創意領域：文資保存、文資創新 2. 設計創新領域：視覺傳達設計、工業設計、空間設計、數位媒體
	競賽官網	http://www.a-plus-creative-festival.com.tw/welcome/
	競賽名稱	青春設計節 Youth Innovative Design Festival(YDF)
	競賽時程	每年約 12 月參展申請截止，約 4 月中旬公布入圍作品
	競賽範圍	1. 創意設計競賽：視覺傳達設計類、數位內容暨遊戲設計、互動科技與遊戲設計、空間設計 2. 場地設計競賽
	競賽官網	http://www.ydf.org.tw/

	競賽名稱	漢字多媒體創意競賽 HANimation Contest
財團 法人 漢光教育基金會	競賽時程	每年約 5~10 月
	競賽範圍	1. 動畫類：2D、3D 不拘 2. 非動畫類短片：微電影、MV
	競賽官網	https://www.hanguang.org.tw/award_view.php?id=20
育秀盃創意獎	競賽名稱	育秀盃創意獎 Y. S. Award
	競賽時程	每年約 10 月初～隔年 4 月
	競賽範圍	軟體應用類、工業設計類、微電影類、USR 麥造創作計畫
	競賽官網	http://award.ysed.org.tw/
KT15	競賽名稱	李國鼎 (K.T.) 科技與人文藝術創意競賽
	競賽時程	每年約 5~7 月
	競賽範圍	數位動畫組、數位遊戲組（含手機 APP）、互動科技藝術組
	競賽官網	https://ktaward.tw/site/
巴哈姆特 ACG 創作大賽	競賽名稱	巴哈姆特 ACG 創作大賽
	競賽時程	每年約 4 月截止
	競賽範圍	動畫組、漫畫組、遊戲組
	競賽官網	https://prj.gamer.com.tw/acgaward/2020/
奇·想設計大賽	競賽名稱	技嘉「奇 · 想設計大賽」Great-design
	競賽時程	每年約 9~12 月
	競賽範圍	產品設計類
	競賽官網	https://event.gigabyte.com/GDesign2020/
UNEEC UADA	競賽名稱	晟銘盃應用設計大賽 Uneec Applied Design Award
	競賽時程	每年約 11 月截止
	競賽範圍	產品設計類
	競賽官網	http://uada.uneec.com/
2020 LITE-ON AWARD	競賽名稱	光寶創新獎 LITE-ON Award
	競賽時程	每年約 2~8 月
	競賽範圍	產品設計類：設計創新、技術創新
	競賽官網	https://www.liteonaward.com/zh_tw/index.aspx
資安系列競賽	競賽名稱	資安系列競賽 Cyber Security Competition
	競賽時程	每年約 9~11 月
	競賽範圍	資安技能、資安影片、資安畫作
	競賽官網	https://csc.nccst.nat.gov.tw/

	競賽名稱	4A 創意獎
A創意獎	競賽時程	每年約 5~8 月
	競賽範圍	1. 平面／海報：含報紙、雜誌及海報含分類廣告 2. 影片／廣播：含電視、電影院、戶外電視牆、網路上的公開媒體播放之影音影片／廣播廣告 3. 綜合評選 4. 數位 5. 設計 6. Special Award
	競賽官網	http://www.aaaa.org.tw/
金穗獎	競賽名稱	金穗獎（學生作品類）
	競賽時程	每年約 10 月截止
	競賽範圍	首獎、最佳劇情片、最佳記錄片、最佳動畫片、最佳實驗片、優等獎、最佳導演
	競賽官網	https://join.tfi.org.tw/goldha/rule.asp

製表／曾芷琳

▶ 國際設計競賽

在此羅列的各項國外設計競賽標準為：

1. 具定期舉辦的性質。

2. 設有學生參賽項目。

唯競賽時程依最新公布的報名期間做為參考，每年徵件時程仍有所調整，請依舉辦官方單位公布為主。

	競賽名稱	iF 設計獎 iF Talent Design Award
iF DESIGN TALENT AWARD	主辦國家	德國
	競賽時程	每年約 7 月截止
	競賽範圍	1. 產品類 2. 傳達設計類 3. 包裝設計類 4. 室內建築類 5. 專業概念類
	競賽官網	http://www.ifdesign.de/
reddot design award design concept	競賽名稱	紅點設計概念獎 Red Dot Award: Design Concept
	主辦國家	德國
	競賽時程	每年約 1~5 月
	競賽範圍	視覺傳達、包裝、虛擬現實和增強現實等 42 項類別
	競賽官網	http://red-dot.de/

	競賽名稱	美國傑出工業設計獎 International Design Excellence Award (IDEA)
	主辦國家	美國
	競賽時程	每年約 1~3 月
	競賽範圍	1. 專業分類共 18 項 2. 學生類：產品、平面 & 數位、環境設計
	競賽官網	https://www.idsa.org/
	競賽名稱	Adobe 卓越設計大獎 Adobe Design Achievement Awards (ADAA)
	主辦國家	美國
	競賽時程	每年約 3~6 月
	競賽範圍	1. 插畫 2. 攝影 3. 影片剪輯 4. 印刷與平面設計 5. 數位作品與體驗 6. 動態影像與動畫 7. 跨類別（設計過程中使用 Adobe XD）
	競賽官網	http://www.adobeawards.com/us
	競賽名稱	英國設計與藝術指導協會學生獎（新血獎） D&AD New Blood Awards
	主辦國家	英國
	競賽時程	每年約 3 月截止
	競賽範圍	每年依據品牌與題目調整
	競賽官網	https://www.dandad.org/en/d-ad-new-blood-awards/
	競賽名稱	Lexus Design Award
	主辦國家	日本
	競賽時程	每年約 7~10 月
	競賽範圍	創新產品、服務、滿足人類未來需求
	競賽官網	http://www.lda.com.tw/
	競賽名稱	ASIAGRAPH Reallusion Award
	主辦國家	臺灣（國際）
	競賽時程	賽期約每年 1~8 月
	競賽範圍	Reallusion iClone 3D 動畫短片
	競賽官網	https://www.reallusion.com/tw/event/19-Asiagraph/about. html?id=college3D

TISDC 臺灣國際學生創意設計大賽 TAIWAN INTERNATIONAL STUDENT DESIGN COMPETITION	競賽名稱	臺灣國際學生創意設計大賽 Taiwan International Student Design Competition(TISDC)
	主辦國家	臺灣（國際）
	競賽時程	每年約 5~7 月
	競賽範圍	年度大獎、國際設計組織特別獎、產品設計類、視覺設計類、數位動畫類、廠商指定類
	競賽官網	http://www.tisdc.org/registration/index.php
臺北設計獎 Taipei International Design Award 2015	競賽名稱	臺北設計獎 Taipei International Design Award
	主辦國家	臺灣（國際）
	競賽時程	每年約 4~7 月
	競賽範圍	工業設計類、視覺傳達設計類、公共空間設計類
	競賽官網	http://www.taipeidaward.taipei/
ARS ELECTRONICA	競賽名稱	奧地利國際電子藝術競賽 Prix Ars Electronica-International Competition for Cyber Arts
	主辦國家	奧地利
	競賽時程	每兩年約 3 月截止
	競賽範圍	1. 電腦動畫 2. 互動藝術 3. 數位社群 4. 青少年組 (U19)
	競賽官網	http://www.aec.at/prix/en/
	競賽名稱	莫斯科國際平面設計雙年展金蜂獎 Moscow Global Biennale of Graphic Design Golden Bee
	主辦國家	莫斯科
	競賽時程	每兩年約 4 月截止
	競賽範圍	平面設計類共 14 項主題
	競賽官網	http://www.goldenbee.org/en/
	競賽名稱	日本富山國際海報三年展 International Poster Triennial in Toyama
	主辦國家	日本
	競賽時程	每三年約 5 月截止
	競賽範圍	平面設計分為 A 類、B 類、U30 類
	競賽官網	https://tad-toyama.jp/en/

	競賽名稱	One Show Interactive 廣告創意獎（國際學生獎） One show Interactive
	主辦國家	美國
	競賽時程	每年約 11 月～隔年 2 月
	競賽範圍	國際創意獎、國際學生獎
	競賽官網	https://www.oneclub.org/
	競賽名稱	美國傳達藝術年度設計及廣告獎 Communication Arts Design and Advertising Annual Competition
	主辦國家	美國
	競賽時程	依類別不同，最晚每年約 10 月截止
	競賽範圍	字體、互動、插畫、設計、廣告、攝影
	競賽官網	https://www.commarts.com/competitions
	競賽名稱	義大利波隆那國際兒童書插畫展 Bologna Children's Book Fair-Illustrators Exhibition
	主辦國家	義大利
	競賽時程	每年約 9~10 月截止
	競賽範圍	小說類、非小說類
	競賽官網	http://www.bookfair.bolognafiere.it/home/878.html
	競賽名稱	微軟潛能創意盃 Imagine Cup
	主辦國家	美國
	競賽時程	競賽分三階段，賽期約每年 6 月至隔年 5 月
	競賽範圍	遊戲、使用者經驗、最佳創新
	競賽官網	https://imaginecup.microsoft.com/zh-tw/Events?id=0
	競賽名稱	法國蕭蒙國際海報節國際競賽學生展 Students, All to Chaumont' Poster Competition
	主辦國家	法國
	競賽時程	每年約 2 月截止
	競賽範圍	平面設計類
	競賽官網	http://www.cig-chaumont.com/
	競賽名稱	波蘭華沙國際海報雙年展（學生組） International Poster Biennale in Warsaw
	主辦國家	波蘭
	競賽時程	每兩年約 3~4 月截止
	競賽範圍	平面設計類
	競賽官網	https://warsawposterbiennale.com/en/

	競賽名稱	墨西哥國際海報雙年展（學生組） The International Biennale of Poster in Mexico
BICM	主辦國家	墨西哥
	競賽時程	每隔兩年約 5 月截止
	競賽範圍	分為 A、B、C、D、E、F 類別的海報主題
	競賽官網	https://bienalcartel.org/?lang=en
	競賽名稱	芬蘭拉赫第國際海報三年展 Lahti Poster Triennial-International Poster Exhibition in Finland
	主辦國家	芬蘭
	競賽時程	每隔三年約 11 月截止
	競賽範圍	1. 文化、思想、社會海報 2. 環境議題海報 3. 獨立主題海報 4. 商業海報
	競賽官網	http://www.postertriennial.fi/
	競賽名稱	NY TDC 紐約字體設計競賽（學生組） NY TDC Awards
tdc.	主辦國家	美國
	競賽時程	每年約 10 月至隔年 1 月截止
	競賽範圍	傳達設計類、字體設計類
	競賽官網	https://enter.tdc.org/competition/cd-rules.html
	競賽名稱	加拿大渥太華國際動畫影展（學生組） Ottawa International Animation Festival
OTTAWA INTERNATIONAL ANIMATION FESTIVAL	主辦國家	加拿大
	競賽時程	每年約 5 月截止
	競賽範圍	動畫類
	競賽官網	http://www.animationfestival.ca/index.php
	競賽名稱	法國安錫動畫影展 Annecy International Animated Film Festival
ANNECY FESTIVAL	主辦國家	法國
	競賽時程	每年約 2~4 月截止
	競賽範圍	短片、長片、電視影片、委託製作影片、畢業影片、VR
	競賽官網	http://www.annecy.org/home

	競賽名稱	韓國富川國際學生動畫影展 Puchon International Student Animation Festival
	主辦國家	韓國
	競賽時程	每年約 6 月截止
	競賽範圍	短片、學生影片、電視及商業委託影片、長片、V
	競賽官網	http://www.biaf.or.kr/
	競賽名稱	日本廣島國際動畫影展 International Animation Festival Hiroshima
	主辦國家	日本
	競賽時程	每年約 2~4 月截止
	競賽範圍	動畫類
	競賽官網	https://www.eng.hiroanim.org/
	競賽名稱	澳洲墨爾本國際動畫影展 Melbourne International Animation Festival
	主辦國家	澳洲
	競賽時程	每年約 1 月中旬截止
	競賽範圍	動畫類
	競賽官網	http://www.miaf.net/

製表／曾芷琳

結論
Conclusion

05

CHAPTER

5-1 設計倫理 Design Ethics

5-2 設計師的素養與技能 Design Literacy and Skills

5-3 未來設計趨勢 The Trends of Future Design

5-1 ... 設計倫理
Design Ethics

▶ 何謂倫理

　　「倫理」(Ethics) 指處理人們相互關係所應遵循的道理和準則[1]。《禮記：樂記篇》為「凡音者，生於人心者；樂者，通倫理也」。鄭玄注釋：「倫，由類也；理，分也」，指安排事物有條有理。西方文化中，「倫理學」是關於人與人的關係，其字源起於希臘文的 "ethos"，原意是指風俗習慣的意思[2]；倫理學是哲學的一個分支，又稱「道德哲學」，是判斷人類行為是非善惡與道德價值、研究人類行為品格的學問。廣義而言，倫理包括社會的一切規範、慣例、典章和制度[3]。綜合中外語義與學者定義可知，「倫理」著重於人與人之間的互動關係，是引導人們言行舉止的基準[4]。

▶ 專業倫理

　　「倫理學」是一種研究，而「倫理」是指一套規範系統，可分為「一般倫理」(General Ethics) 與「專業倫理」(Professional Ethics)。「一般倫理」亦指適用於社會所有成員的規範；「專業倫理」涵蓋規範則特別針對某些專業領域中的人員[5]。

　　朱建民 (1996) 認為，專業倫理是在其專業領域之從業者須共同遵守的規範，此規範擴及專業的社會責任。專業倫理具有兩個層面規範，一是偏重專業內部的問題，二是偏重專業與社會之間的關係，而此規範即為「專業倫理守則」。倫理守則的考量是義務發生的對象，也就是當倫理議題發生時，前述專業倫理成員的義務會隨著所面對對象的不同而有所差異[6]。

註 1　夏征農主編 (1993)。辭海。臺北：東華。
註 2　王臣瑞 (1980)。倫理學。臺北：臺灣學生。
註 3　鄔昆如 (1993)。倫理學。臺北：五南。
註 4　李盈盈 (2014)。臺灣設計倫理教育研究：內容與方法。國立雲林科技大學，未出版博士論文，P9。
註 5　朱建民 (1996)。專業倫理教育的理論與實踐。通識教育季刊，3(2)，PP33-56。
註 6　李盈盈 (2014)。臺灣設計倫理教育研究：內容與方法。國立雲林科技大學，未出版博士論文，P10。

▌設計倫理議題

論設計倫理議題的探討，必須瞭解 Victor Papanek 在 1970 年代出版的《為真實世界設計 (Design for The Real World)》一書。該書針對設計在社會各面向的影響，提倡設計師應對社會責任負責、創新概念和提案，書中所提的理念對現在仍有歷久彌新的重要影響，從設計師的觀點角度出發，深入廣泛地探討設計對社會各面向的影響，奠定了現今設計倫理的基礎，故被視為探討設計倫理的經典著作。

設計倫理議題發展至今，也隨時代發展許多新的設計倫理議題，如性別議題 (Gender Issues)(Whiteley, 1993)[7]、設計倫理決策推理的哲學理論 (Philosophy Theory)(D'Anjou, 2012)[8]，或近年來因生態環境的破壞而產生的氣候變遷、能源物資缺乏的現象、ECO 永續設計議題、通用設計 (Universal Design)、社會設計 (Social Design) 等議題。

▌設計倫理守則

倫理守則是專業領域從業者須共同遵守的規範，並擴及專業的社會責任[9]，當倫理議題發生時，專業從業人員的守則會因所面對之專業構面、同業同儕與社會大眾而有所差異（圖 5-1-1）。

社會大眾　運用專業技能促進大眾安全
盡力設計出尊重生態之作品
盡量採用環保材料
瞭解使用新技術的可能性
願意採用新技術來改善設計

專業領域
設計倫理守則

同業同儕　未經成員同意，不得擅自公開設計
不可將團隊成果視為己有
不可詆毀其他設計師名譽與作品
適時支援團隊成員完成專案
當同業堅守設計倫理遭受危險時應給予支援

專業構面　避免故意抄襲他人設計作品
不應同時參加設計競賽並兼任裁判
注意設計成果的品質與完整度
持續充實設計專業新知
避免接受他人的教唆而進行抄襲

● 圖 5-1-1
專業人員不同面向之設計倫理守則
圖／吳宜真

註 7　Whiteley, N. (1993).Design for Society.London:Reaktion. ISBN:0-948462-47-7.

註 8　D'Anjou, P.(2010). An alternative model for ethical decision-making in design: A Sartrean approach. Design Studies, 32(1),PP45-59.

註 9　朱建民 (1996)。專業倫理教育的理論與實踐。通識教育季刊，3(2)，PP33-56。

　　目前，針對臺灣設計倫理守則彙整及提出見解之相關資料顯然較少，李盈盈 (2014) 於博士論文《臺灣設計倫理教育研究：內容與方法》中彙整六個不同國家之設計組織的倫理守則，分別為加拿大「安大略特許工業設計師協會」(Association of Chartered Industrial Designers of Ontario, ACIDO)、英國「特許設計師協會」(Chartered Society of Designers, CSD)、「澳洲設計協會」(Design Institute of Australia, DIA)、「國際工業設計社團協會」(International Council of Societies of Industrial Design, ICSID)、「美國工業設計師協會」(Industrial Designers Society of America, IDSA)、「香港工業設計師協會」(Industrial Designers Society of Hong Kong, IDSHK)。並提出了：(1) 大眾；(2) 客戶／雇主；(3) 同儕；(4) 雇員；(5) 學生；(6) 設計專業；(7) 協會 [10]，共七類的利害關係人之守則（圖 5-1-2），作為臺灣設計倫理教育之參考依據。

涉及之利害關係人 ＼ 設計組織	ACIDO	CSD	DIA	ICSID	IDSA	IDSHK
大眾	●	●	●	●	●	●
客戶／雇主	●	●	●	●	●	●
同儕	●	●	●	●	●	●
雇員	●			●	●	
學生	●				●	
設計專業	●	●	●	●		●
協會	●	●	●		●	●

● 圖 5-1-2
七大設計專業行為守則規範涉及之利害關係人
圖／吳宜真　資料來源／李盈盈 (2014)。臺灣設計倫理教育研究：內容與方法

▶ 設計的倫理

　　有句話說：「廣告是合法的撒謊」[11]，但是在設計倫理上要求合法並誠實。在臺灣，廣告的法規也日益嚴苛，近年來更是提倡對智慧財產權的保護，如出版法、商標法、著作權法、廣電法、公交法、醫療法等；身為設計人，在從事設計時，都需要擁有這些設計道德與法規觀念，以免觸法。

註 10　李盈盈 (2014)。臺灣設計倫理教育研究：內容與方法。國立雲林科技大學，未出版博士論文，PP27-31。
註 11　英國科幻小說家 H.G. 威爾斯 (1866~1946)。

　　以廣告設計為例，廣告所陳述的意識涉及環保、女權、政黨、公益、種族等，被認定對某團體有所傷害時，易引起反彈、抗爭或訴訟。專業設計師在執行設計時需做多方面的考量。以下以廣告設計有關法規條文作簡略摘要如下 [12]：

1. 著作權法及實行細則

2. 出版法及相關法規

(1)　出版法。

(2)　出版法實行細則。

(3)　出版品管理一般規定。

3. 廣播電視法及其相關法規

(1)　廣播電視法。

(2)　廣播電視法實行細則。

(3)　廣播電視節目提供事業管理規則。

(4)　電視廣告製作規範。

(5)　廣播廣告製作規範。

(6)　廣播電視廣告內容審查標準。

(7)　廣播電視廣告送審注意事項。

(8)　食品業者申請廣告發給證明文件須知。

(9)　錄影節目製作規範。

4. 廣告商品相關法規

(1)　商品標示法。

(2)　食品衛生管理法施行細則。

(3)　藥物藥商管理法。

(4)　藥物藥商管理法施行細則。

(5)　化妝品衛生管理條例。

(6)　化妝品衛生管理條例施行細則。

註 12　潘東坡 (2003)。設計基礎與設計構成。臺北：視傳文化，P65。

5. 廣告物、廣告活動相關法規

(1) 廣告物管理辦法。

(2) 臺北市廣告物管理細則。

(3) 臺灣省菸酒公賣局辦理外國烈酒。

(4) 臺灣省菸酒公賣局辦理外國香菸、葡萄酒 (Wine)、啤酒進口申請作業一般規定。

6. 公平交易其他法規

(1) 公平交易法。

(2) 公平交易法實施細則。

(3) 不實廣告的規範。

(4) 公平交易法問答資料。

(5) 其他。

5-2 ⋯ 設計師的素養與技能
Design Literacy and Skills

▶ 素養的意義

　　素養 (Literacy) 是一個具變化性概念的用字，其意涵包含從個人最基本的讀寫能力，到個人擁有某種學科的知識[13]。素養這個名詞源自於拉丁字 *literatus*，有文人、學者之意。"Literacy" 一字的翻譯有「素養」、「識讀」、「識能」、「識字」等，其中主張「素養」者，認為「識讀」一詞來自平面媒體領域，過於強調識、說、讀、寫等能力，其概念不足以涵蓋批判思考 (Critical Thinking) 的能力，在多媒體社會中，「素養」應該包含傳統與新興傳播媒體科技的融合發展，使之更具成長與擴張意涵[14]。

　　素養是個人與外界達成有效的溝通或互動所需具備的條件[15]。狹義的意思是個人需具備的讀、寫、算的能力；廣義的意思則是個人受教的狀況和一般的技能，並依所設定的目標，順應家庭、工作、社區等社會生活的角色扮演[16]。因應社會資訊多元媒體發展的時代，隨時代、科技、政治、經濟及社會文化的不同，個人所具備的基本能力便會有所不同，素養的意義與內涵也不同。設計師的素養與設計能力養成是促進企業與委託者進行有效溝通的重要管道之一。

▶ 專業職能

　　專業 (Profession) 意指專門職業，專業職能（技能）的內涵會隨著不同的時間、空間而有所改變，其面向很廣，包括知識、技能、態度、行為、價值觀、情意、服務奉獻的精神、道德及判斷力[17]。

　　設計師主要任務在於提供創新的思考、提升人類的生活品質，所以，設計師需具備：資訊蒐集的能力、手繪表現的能力、表達能力、分析能力、繪圖能力、製作模型能力及解決問題的能力等。不同的專業則有不同的職能，本章節以設計三種領域「視覺傳達設計」、「產品設計」及「空間設計」，提供學習者修習的要項，職能是設計製作的要素，依設計的流程，每一項皆可能是影響設計成敗的關鍵。

註 13 謝宜芳 (2001)。資訊素養的相關概念。國立中央圖書館臺灣分館館刊，7(4)，PP91-103。
註 14 吳清山、林天佑 (2004)。教育名詞－媒體素養。社會資料與研究，57，PP93-94。
註 15 吳美美 (1996)。資訊時代人人需要素養。社教雙月刊，73，PP4-5。
註 16 李德竹 (2000)。資訊素養的意義、內涵與演變。圖書與資訊學刊，35，PP1-25。
註 17 陳沛宏 (2013)。平面設計從業人印刷專業職能研究。國立藝術大學圖文傳播藝術學系碩士論文，P11。

1. 平面設計

平面設計 (Graphic Design) 的定義泛指具有藝術性和專業性，以「視覺」作為溝通和表現的方式。平面設計師可能會利用字體排印、視覺藝術、版面設計 (Page Layout) 等方面的專業技巧，來達成創作傳達訊息的目的。依 Design Reviver 提出，平面設計師應有以下 10 個基本技能 [18]（圖 5-2-1）。

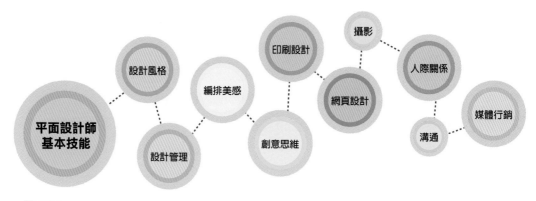

● 圖 5-2-1
平面設計師基本技能
圖／吳宜真

(1) 設計風格：設計師應該有屬於自己的風格，每種設計應是獨一無二的，能擁有獨特設計風格是設計師夢寐以求的事。

(2) 設計管理：設計師在執行專案計畫時，應有足夠的靈活性，適時知道計畫何時需做出改變，以實現計畫及引導執行方向，並控制整體設計計畫。

(3) 編排美感：編排被視為平面設計作品中最關鍵的元素。平面設計需透過編排傳達訊息，因此，需要視覺設計良好的平面編排美感。

(4) 創意思維：平面設計師應該具有將策略與目的，運用創意思考轉化為平面設計作品的專業能力。

(5) 印刷設計：除了專業技能，設計師需對印刷設計流程有所理解，並能進行排版及打樣印刷。

(6) 網頁設計：現今是網路科技的時代，設計師可透過網頁設計進行營銷活動。

(7) 攝影：想成為一位全能的平面設計師，需要涉獵攝影。攝影技能可協助設計師自行拍攝標的物，並透過繪圖軟體來進行圖片修飾。

註 18 Design Deviver, (2009). by Joel Reyes Comments.

(8) 人際關係：想要成功獲得他人的引導和支持是非常重要的，因此，建立良好的人際網絡是一個有效的方法。

(9) 溝通：設計有 90% 的時間需要良好的溝通技巧。透過溝通，設計師可將設計想法或理念清晰流暢的傳遞給客戶或雇主。

(10) 媒體行銷：運用各種媒介建立與客戶的關係，並建立品牌認知和服務，已成為重要且具有價值的技能。

2. 產品設計

Facebook 產品設計總監 Julie Zhuo 認為：「產品設計師大部分所需的技能，都會在工作中學到；說真的，上學就是學習如何獲得好的技能」。技術會與時俱進，因此，產品設計師須具備「基本條件」、「設計作品內容」及「個人實力」等三方面 [19]（圖 5-2-2）。

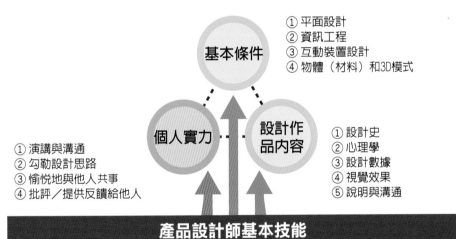

● 圖 5-2-2
產品設計師基本技能
圖／吳宜真

(1) 基本條件

① 平面設計：在發展成為令人欣賞、理解和具創意的產品之前，平面設計能簡單易懂、清楚呈現基本形式、層次、創意構想和版型等。

② 資訊工程：產品設計師需要掌握程式編碼 (Coding) 的基本知識，學習基本原理，以利與數位多媒體相關的產品開發。

③ 互動裝置設計：應特別注重「設計思維」以及辨別、理解大眾需求的過程。因此設計類別涉及前端至後端過程的識別問題，例如 ROBI 機器人能接收訊息與回應問題。

④ 物體（材料）和 3D 模式：過去 2D 技術限制許多物質上的設計，因此，設計師應瞭解更多材質，思考如何讓使用者在使用上感受愉快的體驗。

(2) 設計作品內容

① 設計史：透過設計的歷史，深入瞭解設計、掌握「好」設計的真正涵意，以及演變與發展。

② 心理學：設計師需要學習與瞭解使用者心理學，以兼顧產品的實用性與美觀。

③ 設計數據：設計初期透過統計、蒐集、研究，再充分理解各種可能性、相關性和因果關係後，以此數據或資料作為建立模型的基礎。

④ 視覺效果：為了解釋或傳達設計主題，需要將訊息圖表、統計圖等訊息視覺化。

⑤ 說明與溝通：說明使用產品，並且與消費者進行溝通，能更有效率的進行產品設計修正，以利貼近消費市場需求。

(3) 個人實力

① 演講與溝通：設計師皆須具備口頭演講與溝通的能力，說話簡潔扼要、清楚表達，並引人入勝。

② 勾勒設計思路：擅長將抽象的想法，變成簡單明瞭的概念草圖或故事板 (Storyboards)，並以此和其他人溝通。

③ 愉悅地與他人共事：當設計師與他人合作，需要共同分工解決問題，因此，溝通過程中應圓潤有條理，以利產品如期推出。

④ 批評／提供反饋給他人：將「關鍵的」、「有幫助的」提供意見反饋給他人。

3. 空間設計

室內設計需要滿足其功能及實用性，運用形式表現主題題材、情感和意境，透過形式語言與形式美的原則表現出來。依舍國際空間設計有限公司 (2015) 提出，空間設計師須具備以下 20 點基本要項 [20]（圖 5-2-3）。

註 20 依舍國際空間設計有限公司 http://home.housetube.tw/kb/3159。

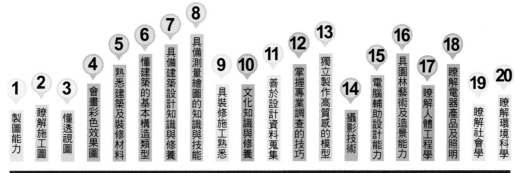

● 圖 5-2-3
空間設計師基本技能
圖／吳宜真

(1) 製圖能力：室內設計師應擁有熟練畫出符合國家規範的設計圖和施工圖之能力，如土建製圖、機械製圖。

(2) 瞭解施工圖：瞭解並看懂各種土建施工圖，除了結構施工圖紙外，對排水（上下水）工程、通風工程、電氣照明與消防等，都應非常熟悉，施工才會正確。

(3) 懂透視圖：設計師需快速畫出室內透視骨架線稿，做到透視準確無誤。

(4) 會畫彩色效果圖：能把房間的空間感、質感、家具設備的主體感、光環境效果等，透過色彩表現預期效果。

(5) 熟悉建築及裝修材料：瞭解熟悉材料的性能、特點、尺寸規格、色澤、裝飾效果和價格等，才能正確地選用與搭配材料。

(6) 懂建築的基本構造類型：需要瞭解每種建築構造的優缺點與熟悉常用的結構方式。

(7) 具備建築設計知識與修養：瞭解各種陳設品的歷史，具備建築、室內和家具方面的知識與修養。

(8) 具備測量繪圖的知識與技能：能正確地做好現場實測記錄，為設計蒐集資料。

(9) 具裝修施工熟悉：對裝修施工熟悉，以確保優良的施工品質。

(10) 文化知識與修養：設計師需增加廣博的文化知識與修養。

(11) 善於設計資料蒐集：透過速寫、拍照、複印和記錄等方式，累積有用的資料作為設計參考。

(12) 掌握專業調查的技巧：設計師應掌握關鍵的情況與訊息，以利於室內設計工作。

(13) 獨立製作高質感的模型：設計師應具備製作模型的能力，並懂材料、工藝做法。

(14) 攝影技術：會攝影及懂暗房技術。

(15) 電腦輔助設計能力：掌握電腦繪製設計圖 (CAD)、施工圖和效果圖的技巧。

(16) 具園林藝術及造景能力：增加園林藝術、盆景與插花藝術方面的知識與修養，懂得綠化樹種、花草的特性與功能。

(17) 瞭解人體工程學：對人體工程學要有深入的研究和瞭解。

(18) 瞭解電器產品及照明：對於光源、光源產品和照明技術需全面瞭解，有利於室內照明設計。

(19) 瞭解社會學：瞭解研究社會中人與人之間的關係以及生活方式和需求，對室內設計會有所幫助。

(20) 瞭解環境科學：對環境科學、物理動力及生物化學深入瞭解，即時掌握新的發展趨勢。

▶ 設計師的特質

好的視覺設計、產品設計或空間設計作品呈現，應有美的視覺外觀、清楚的溝通、舒適人性化的操作介面、綠色環保概念設計、文化創意的價值性等條件。要成為一位專業設計師必須將自我素養與技能擴充，要有獨有的特質與觀念才能發想出良好的設計作品。

一位專業的設計師，製作每件事物前，需認真的觀察、發現設計問題，以「真」的態度用批判的觀點去論斷問題，找出適合的答案，此乃求「善」的精神；而將事物改善到最完美的成果，此乃求「美」的價值態度。設計師要能以客觀的觀點面對設計成果，只有客觀的評價，才能體驗設計師真正的價值，並樂於解決問題與創新設計。設計師應該加強設計師特質、設計師技能、設計溝通並提供國際觀[21]（圖 5-2-4）。

註 21 林崇宏 (2012)。設計概論－新設計理念的思考與解析。臺北：全華，PP43-47。

設計師要素

設計師特質 ─── 美感的直覺判斷、冷靜思考能力、深厚的文化背景、專業的知識體驗、細心的觀察、謙讓的品格及自信心。

設計師技能 ─── 資訊蒐集的能力、手繪表現技巧、口語的表達能力、分析能力、解決問題的能力、熟悉繪圖軟體、製作模型的能力。

設計溝通 ─── 設計理念表達、聆聽別人的意見、體驗不同的設計理念與價值觀、語言溝通能力、互動關係、合理判斷取捨。

國際觀 ─── 具備國際視野與國外設計公司或學校交流、參加及參觀國際性的設計比賽、出席設計國際研討會、接觸國際設計師,並瞭解不同文化之設計。

● 圖 5-2-4
設計師的設計素養
圖／吳宜真　資料來源／林崇宏 (2012)。設計概論─新設計理念的思考與解析,P43

5-3 ... 未來設計趨勢
The Trends of Future Design

▶ 數位科技引導設計發展趨勢

今時今日能符合人類需求與使用者生活型態的優質設計產物，剖析作品的設計內涵，常承載著融合科學、藝術、哲學、風俗民情等文化底蘊。綜觀整體設計的發展曲線，幾乎伴隨著個人電腦、網際網路、手機、平板電腦等科技技術同步進化而成。整合 Gartner 資訊發展國際研討會在 2011~2015 年對於 IT 十大策略科技 (Strategic Technology) 發展趨勢（表 5-3-1）可分為網路、物聯網、雲端運算與硬體設備四大面向，代表這五年間在科技論壇中的熱門議題：

1. 網路面向

因應 IT 網路規模化 (Web-Scale IT)，未來企業應如同 Google、Amazon、Facebook 一般開發營運整合 (DevOps) 協調推動應用程式和服務，提供大型雲端服務供應商能力的全球級運算規模；風險導向的安全與自我防護 (Risk-Based Security & Self-Protection) 是數位科技未來的基本，應用程式應有更全面的風險評估，提升多層的安全防護與安全感知。

2. 物聯網面向

物聯網[22](The Internet of Things, IoT) 能透過將事物數位化並結合資料流 (Data Stream) 與服務，創造管理、獲利、營運、擴大四種資訊商業模式；Gartner 預測，未來的重點將聚焦於行動使用者需求，因此，使用者體驗設計相對重要；無所不在的運算 (Computing Everywhere) 隱於無形的先進分析技術 (Advanced, Pervasive and Invisible Analytics)；充分掌握環境的系統 (Context-Rich Systems) 為嵌入式智慧與分析技術結合，具有環境感知與回應能力的安全防護系統技術。

註 22 國家實驗研究院 http://iknow.stpi.narl.org.tw/post/Read.aspx?PostID=10228。

▶ 表 5-3-1　Gartner2011~2015 年 IT 十大策略科技發展趨勢

年度 項目	2011	2012	2013	2014	2015	2016
1	雲端運算 Cloud Computing	平板媒體與未來產品 Media Tablets & Beyond	行動裝置戰爭 Mobile Device Battles	行動裝置多元化與管理 Mobile Device Diversity & Management	無所不在的運算 Computing Everywhere	裝置網格 Device Mesh
2	行動應用與媒體平板裝置 Mobile Applications & Media Tablets	行動為主的應用程式與介面 Mobile-Centric Applications & Interfaces	行動應用與 HTML5 Mobile Apps & HTML5	行動 App 與應用 Mobile Apps & Applications	物聯網 The Internet of Things	環境使用體驗 Ambient User Experience
3	社交傳播與協同 Social Communications & Collaboration	情境與社群使用經驗 Contextual & Social User Experience	個人雲 Personal Cloud	萬物聯網 The Internet of Everything	3D 列印 3D Printing	3D 列印材料 3D Printing Materials
4	視訊 Video	物聯網 The Internet of Things	企業應用程式商店 Enterprise App Stores	混合雲與 IT 即服務仲介 Hybrid Cloud & IT as Service Broker	無所不在卻隱於無形的先進分析技術 Advanced, Pervasive & Invisible Analytics	萬物聯網資訊 Information of Everything
5	次世代分析技術 Next Generation Analytics	App 商店與市集 App Stores & Marketplaces	物聯網 The Internet of Things	雲端／用戶端架構 Cloud/Client Architecture	充分掌握環境的系統 Context-Rich Systems	先進機器學習 Machine Learning
6	社群分析 Social Analytics	次世代分析技術 Next Generation Analytics	混合 IT 與雲端運算 Hybrid IT & Cloud Computing	個人雲時代 The Era of Personal Cloud	智慧型機器 Smart Machines	自動代理與智慧型物件 Autonomous Agents & Things
7	情境感知運算 Context-Aware Computing	大數據 Big Data	策略性大數據 Strategic Big Data	軟體定義一切 Software Defined Anything	雲端／用戶端運算 Cloud/Client Computing	適應性資安架構 Adaptive Security Architecture
8	存取記憶體 Storage Class Memory	記憶體內運算 In-Memory Computing	採取行動分析 Actionable Analytics	網路規模 IT Web-Scale IT	軟體定義的應用程式和基礎架構 Software-Defined Applications & Infrastructure	進階系統架構 Advanced Systems Architecture
9	普適運算 Ubiquitous Computing	超低耗能伺服器 Extreme Low-Energy Servers	記憶體內運算 In Memory Computing	智慧型機器 Smart Machines	網路規模 IT Web-Scale IT	網格應用程式與服務架構 Mesh App & Service Architecture
10	基於結構的基礎設施與電腦 Fabric-Based Infrastructure & Computers	雲端運算 Cloud Computing	整合生態系統 Integrated Ecosystems	3D 列印 3D Printing	風險導向的安全與自我防衛 Risk-Based Security & Self-Protection	物聯網架構與平臺 IoT Architecture & Platform

資料整理自：http://www.gartner.com/newsroom/id/2867917，2016/06/03

3. 雲端運算面向

雲端／用戶端運算 (Cloud/Client Computing) 指的是雲端與行動匯流將可派送跨裝置、多重裝置，做為中央協調管理的應用程式功能；軟體定義的應用程式和基礎架構 (Software-Defined Applications and Infrastructure) 則是指網路、儲存、資料中心與安全防護的完善度，為企業在數位商務運作需具備的基礎。

4. 硬體設備面向

智慧型機器 (Smart Machines) 如自動駕駛車、智慧機器人、虛擬個人助理與智慧顧問等；3D 列印 (3D Printing) 技術日益普及，如應用於工業、產品、醫療、消費，甚至是食品、建築材料等各產業領域。

再對照 Gartner 資訊發展國際研討會對於 2020 年 IT 十大策略科技 (Strategic Technology) 發展趨勢的預測（表 5-3-2），這幾年 IT 技術發展不僅止雲端技術 (Cloud)、大數據 (Big Data) 的深度應用與開發，人工智慧 (AI)、區塊鏈 (Blockchain) 以及 5G 行動通訊的技術整合，代表未來 3~5 年間科技正朝向以人為本的智慧系統，應用於創造高互動、多元體驗、自動化的方向，如：聊天機器人、無人機、自駕車、關燈工廠、AR/VR/MR 等等，然而在 2022 年 7 月來自於美國加州舊金山研究實驗室 Midjourney 所公開測試的同名人工智慧程式，可依據文字自動生成圖像，同年 11 月由 OpenAI 所開發的 ChatGPT(Generative Pre-trained Transformer) 上線，自此可謂是加速了 AI 的發展與普及進程，因此從 Gartner 對於 2024 年 IT 十大策略科技發展趨勢預測可知，高達四項是針對於為來全民化的 AI 在管理層面與風險的評估建議（表 5-3-2）。

▶ 表 5-3-2　Gartner 2020 與 2024 年 IT 十大策略科技發展趨勢預測

項目 ＼ 年度	2020	2024
1	超自動化 Hyperautomation	平民化的生成式 AI Democratized Generative AI
2	多元體驗 Multiexperience	AI 信任、風險和安全管理 AI Trust, Risk and Security
3	專業知識全民化 Democratization	AI 增強型開發 AI-Augmented Development
4	擴增人類賦能 Human Augmentation	智慧應用 Intelligent Applications
5	透明化與可追溯性 Transparency and Traceability	增強型互聯員工 Augmented-Connected Workforce
6	更強大的邊緣運算 Empowered Edge	持續性威脅暴露管理 Gontinuous Threat Exposure Management
7	分散式雲端 Distributed Cloud	機器客戶 Machine Customers
8	自動化物件 Autonomous Things	永續性技術 Sustainable Technology
9	實用性區塊鏈 Practical Blockchain	平臺工程 Platform Engineering
10	人工智慧安全性 AI Security	行業雲平臺 Industry Cloud Platforms

製表／曾芷琳

資料整理自：https://www.gartner.com/en/doc/432920-top-10-strategic-technology-trends-for-2020,
2020/08/08https://reurl.cc/L62y0L, 2023/10/25

▶ 數位設計緊扣生活模式與使用行為

數位化設計未來趨勢之一與行動通訊高度覆蓋率息息相關，由於現今社會中人手一支手機已非奇聞，而手機早已從單一的通訊功能，發展至融合早期 PDA（Personal Digital Assistant，個人數位助理）的應用功能，包含電腦 (Computer)、通訊 (Communication) 與消費性電子 (Consumer Electronics) 等技術，近年智慧型手機 (Smart Phone) 上市後，可搭載行動上網、Wi-Fi 上網、視訊通話等功能的 3G、4G 手機，以及未來 5G 行動通訊發展，可想見正影響著大眾的日常生活、工作以及社群之互動。

事實上，智慧型手機可移動與便於攜帶之特性，已經成為電腦、筆電或平板電腦之外，能即時接收與查詢資訊、收發 email 的重要配備，而智慧型手機更進一步發展成為 APP 的使用平臺之一，實體世界的消費型態亦逐漸轉變為虛擬消費模式、O2O 營銷模式 (Online to Offline)，如貨到付款 (Pay on Delivery)、超商付款 (Convenience Store Payment)、一般匯款與 ATM 轉帳 (Automated Teller Machine)、信用卡支付 (Pay by Credit Card)，甚至利用手機 APP 拍攝 QR Code 進行瀏覽與購物，行動支付再搭配物流配送等創新服務開發。智慧型手機提供多元化且便利的選擇，改變人們傳統的手機使用習慣與消費行為，如何應用於開發創新創意服務流程，已然成為全球各大企業發展重點。

▶ 穿戴式設備的體感應用

未來透過物聯網所搭建的資訊商業模式、大數據分析 (Big Data)、健康雲端服務 (Healthy Cloud) 系統等技術發展，能將健康數據追蹤、紀錄與管理，即是所謂行動醫療 (Mobile Health, mHealth) 產業服務內容，將個人化、行動化健康照護管理概念，搭配生理感測技術與醫療診斷系統於穿戴式設備上，已是未來此新興產業持續設計開發的重點。

穿戴式裝置[23] 被定義為可攜式、可穿戴在身上，並提供智慧聯網的各種電子應用設備（表 5-3-3），整合語音、動作與眼球識別技術、嵌入式技術、感測技術、連接技術與軟性顯示技術，如雲端、APPs 等行動應用。因此，可透過裝置進行資料蒐集或發出控制指令，控制物聯網上的其他裝置，如電視、電腦、家電、燈光、汽車等，未來只需腦波控制、揮手或聲控等自然的操作方式，即可讓人們

註 23 陳仲宜、黃自啟 (2014)。穿戴式行動裝置製程設備技術發展布局，經濟部技術處產業技術知識服務計畫。

邁向智慧科技生活。事實上，穿戴式裝置 (Wearable Devices) 的概念雛型最早可追溯到 1965 年美國國家航空太空總署 (NASA) 所設計的遙測系統，以此概念，五十年來科技不斷進化 [24] －如 1982 年 POLAR 心率監視器；1991 年 VUMAN1；1994 年腕式電腦、全錄研究 (Xerox Research) 的勿忘我；2006 年 NIKE+；2009 年日立商業顯微鏡、思維腦電圖；2013 年 Google Glass 等，應用層面遍布遠端照護、個人健康管理、運動、休閒娛樂與工作管理等服務加值產業領域。

　　穿戴式裝置的操作技術，未來可做為展示科技的設備使用－面板觸控、投影觸控、四肢動作、空中手勢、語音辨識、眼球追蹤、腦波控制等，搭配相關數位內容作品－影視、動畫與互動遊戲等數位設計展示，提供觀者感官與互動模式上沉浸式的創新體驗，也成為穿戴式裝置應用於設計領域未來的可能性發展之一。

表 5-3-3　穿戴式設備類型與功能

類　型	產品種類	功能概述
頭戴式顯示器	Google Glass、Gear VR、Oculus Rift、智慧耳機、Microsoft HoloLens	虛擬實境、擴增實境體驗、全息影像、遊戲、行動網路、GPS 定位等功能。
腕戴式手錶	Apple Watch、Moto 360、Gear 2、Sony SW、LG G Watch	記錄、管理、生理監測、行動網路、GPS 定位等功能。
腕戴式手環	Jawbone、Fitbit、Vivofit、小米手環、Gear fit	記錄、管理、生理監測、行動網路、GPS 定位等功能。
穿著式	心率帶、智慧衣、智慧鞋、智慧襪、手套、電子紡織品 (Electronic Textiles)、智慧戒指	生理監測、與行動裝置配對的功能：利用手機、電腦查看穿戴產品的記錄，或在手機上安裝相關 APP 來改變穿戴產品上的介面、安裝應用程式等。

製表／曾芷琳

綠色潮流帶領設計發展

　　二十世紀末，科技發達和社會價值觀的改變，人們一昧追求各種創新與流行的趨勢，而不顧及地球的環境和人類的福祉，地球暖化、環境破壞的危害，使人們明白設計對生活的重要性。地球是人類與所有生物共存的空間，此時，以永續經營為主軸的發展理念可穩定社會體質的惡化，設計師需有環保設計概念想法，才能不斷推廣綠色設計 (Green Design)、簡單的設計 (Simple Design)、模組化設計 (Module Design)、環保材料開發 (Environmental Material Development)、綠色行銷 (Green Marketing) 等，綠色設計與道德和理性的設計開始受到重視。

註 24 H. James Wilson(2013)。感應式裝置穿戴上工。哈佛商業評論 9 月號。

企業與設計師意識到綠色設計重要性，方可促使企業重視綠色產品設計與流程及資源的利用。綠色設計未來展望將持續環境永續發展 (Sustainable Development) 觀念（圖 5-3-1），促進綠色貿易生態的來臨，綠色設計未來趨勢更是人們新生活的重要里程碑。未來綠色潮流必帶領設計發展，其主題及發展趨勢大致可分為三方面：

1. 使用天然材料

以直接使用天然材料在產品中設計運用，可以縮短生產環節，提高生產效率，不但可以省能源，亦可節省經濟成本。

2. 材料的經濟性

以簡單的設計為概念，省略無功能和裝飾的樣式，創造生動的造形，回歸簡潔、少即是多 (Less is More) 的設計理念，盡可能減少使用特殊材料來更新代換，以達到實用且節能的目的。

3. 運用回收材料之產品設計

勿認為回收材料製作設計的產品定是綠色產品，產品回收可能加速產品廢棄速度，因此，人們對回收材料的認可度也會對產品銷售產生影響。

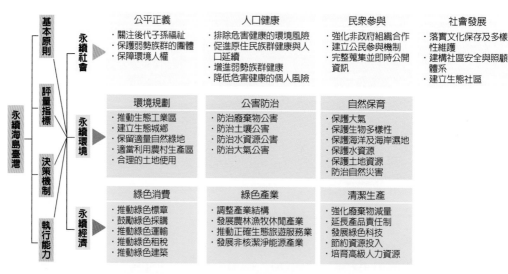

● 圖 5-3-1
臺灣 21 世紀議程國家永續發展願景與策略綱領架構圖
圖／吳宜真　資料來源／國家發展委員會

▶ 文化創意產業銳起

「文化創意產業」(Cultural Creative Industry) 已經成為全球共同推動的新經濟。產品的消費本質從「功能消費」轉變為「美學消費」，以「內容」為核心，揭示了未來生活素質發展的依循，這些內容其實就是文化的美感 (Sense of Beauty) 與創意 (Creativity) 的結晶。臺灣地方傳統產業轉型與變遷，人們生活品味提升，轉而注重精緻、創意、舒適及高品質的生活，生活藝術與創意美感在消費過程中帶給人愉悅的深刻體驗，而唯有消費者參與體驗才能享受獨特「美感品味」內容的感動（圖 5-3-2）。

● 圖 5-3-2
企業藝術與美感體驗活動
攝／盧素妃

「文化產業化」和「產業文化化」兩者是相輔相成的，企業創意文化商品將地方產業內涵整合附加到產品上，透過美學塑造及地方產業形象包裝，提供營銷之外的文化價值；將企業特殊的文化內涵形象，透過文化商品表達展現出來，創造產業經濟效益。傳統產業要提升，首先必須建立商品美感「品牌化」(Branding)，其次進一步轉化為時尚性的大眾化商品，增加「品牌化」的附加價值[25]，其文化創意商品則成為行銷的利器關鍵（圖 5-3-3）。

● 圖 5-3-3
打造品牌化之文化創意產業
攝／吳宜真

未來文化創意產業活動多元，產業的營銷模式不僅象徵新的消費需求，更是新的競爭挑戰，文化創意產業回歸「人文價值」的產業文化與創意，透過藝術與

註 25　彭立勛等合著 (2013)。新設計概論與設計基礎。臺北：鼎茂，P15。

人文的洗禮，提高人們的美學涵養，美學的目地在協助產業升級轉型，將 MIT 「臺灣製造」提升為「尚美臺灣、創意臺灣」的形象，並致力開拓創造教育設計，以創意美學觀點帶動地方文化產業形象提升，建立企業品牌形象，推動臺灣創意文化，展現文化創意價值，並走向國際舞臺，將是臺灣繁榮之所在。

▶ 品牌形象與回饋社會的使命

不論是公司品牌或者產品品牌，其品牌形象常以傳達公司或產品的理念為主。但近來各品牌開始走向關注社會議題的發展趨勢，例如永續發展、公益運動、環境保護、公平貿易等，以此觀點轉型成為一個有使命的品牌。

當世界越來越全球化，許多問題接踵而生，而當地機關無法即時做出相對應的處理，全球化的議題不論好與壞都影響著全世界的人們，因此做出對社會有益的事情，成為企業或品牌責無旁貸的使命，在產業的供應鏈裡面負起相對應的責任。如 TOMS Shoes 在製鞋產業中，必須面臨偏遠地區兒童無鞋可穿、勞工剝削等與健康和生活有關的議題，因此設置目標，以「穿一雙鞋，改變世界」為主軸，發起「買一雙，捐一雙」的商業模式，之後不斷的衡量與追蹤目標，希望能不斷往世界美好的方向前進。此時的 TOMS 已不只將自己定位成鞋業公司，更是一間樂於助人的企業，並且轉而經營眼鏡或公平貿易的咖啡等事業，延續買一送一的公益行銷模式，強化品牌精神（圖 5-3-4 ～圖 5-3-5）。

品牌將經營模式從利益層面慢慢拓展到回饋社會，讓消費者藉此更加理解品牌的文化與內涵，而品牌也以回饋社會做為使命與任務，兩方各自期許往更好的前景邁進。

● 圖 5-3-4
TOMS 櫥窗－中友百貨 -1
攝／蕭淑乙

● 圖 5-3-5
TOMS 櫥窗－中友百貨 -2
攝／蕭淑乙

　　2015 年聯合國發展高峰會發布《翻轉我們的世界：2030 年永續發展方針》，其中聯合國永續發展目標（簡稱 SDGs）當中有 17 項永續發展目標（表 5-3-4），兼具「經濟成長」、「社會進步」與「環境保護」等三大面向。數字越小越趨向個人利益，數字越大越趨向眾人的利益。企業與品牌端也因此有所依循，願意肩負起更多的社會責任。永續發展在臺灣隨即出現企業社會責任（Corporate Social Responsibility，簡稱 CSR），讓企業與品牌不僅站在獲利的角度考量發展，更要站在所有人的角度（員工、客戶、社區、國家、供應商、自然、環境與生態），運用本身領導的力量帶來永續發展。因此企業與品牌必須更加務實規畫企業承諾，在理念與實務符合 CSR。例如統一超商自 2009 年以來從永續供應鏈（符合 17 項永續發展項目 8）、以活動促進客戶的健康與安全（符合 17 項永續發展項目 3）等各種項目落實 SDGs。目前也有越來越多企業共同參與其中，包括中強光電、仁寶、臺灣晶技……等諸多企業與品牌加入。而上市上櫃的公司與品牌在規畫品牌形象之餘，同時落實 CSR 與 SDGs 的制度，不僅有更佳的財務表現，也兼顧社會與環境的永續發展願景。

表 5-3-4　2015 年聯合國頒訂的 17 項永續發展目標

年度 項目	2015		
1	無貧窮	No Poverty	消除各地一切形式的貧窮
2	零飢餓	Zero Hunger	消除飢餓，達成糧食安全，改善營養及促進永續農業
3	良好健康與福祉	Good Health and Well-Being	確保健康及促進各年齡層的福祉
4	優質教育	Quality Education	確保有教無類、公平以及高品質的教育，及提倡終身學習
5	性別平等	Gender Equality	實現性別平等，並賦予婦女權力
6	清潔飲水和衛生設施	Clean Water and Sanitation	確保所有人都能享有水及衛生及其永續管理
7	經濟適用的清潔能源	Affordable and Clean Energy	確保所有的人都可取得負擔得起的、可靠的、永續的，及現代的能源
8	就業與經濟成長	Decent Work and Economic Growth	促進包容且永續的經濟成長，達到全面且有生產力的就業，讓每一個人都有一份好工作
9	產業、創新與基礎設施	Industry, Innovation and Infrastructure	建立具有韌性的基礎建設，促進包容且永續的工業，並加速創新
10	減少不平等	Reduced Inequalities	減少國內及國家間不平等

▌表 5-3-4　2015 年聯合國頒訂的 17 項永續發展目標（續）

項目＼年度	2015		
11	永續城市	Sustainable Cities and Communities	促使城市與人類居住具包容、安全、韌性及永續性
12	責任消費與生產	Responsible Consumption and Production	確保永續消費及生產模式
13	氣候行動	Climate Action	採取緊急措施以因應氣候變遷及其影響
14	海洋生態	Life below Water	保育及永續利用海洋與海洋資源，以確保永續發展
15	陸地生態	Life on Land	保護、維護及促進領地生態系統的永續使用，永續的管理森林，對抗沙漠化，終止及逆轉土地劣化，遏止生物多樣性的喪失
16	和平與正義制度	Peace, Justice and Strong Institutions	促進和平且包容的社會，以落實永續發展；提供司法管道給所有人；在所有階層建立有效的、負責的且包容的制度
17	促進目標實現的夥伴關係	Partnerships for the Goals	強化永續發展執行方法及活化永續發展全球夥伴關係

製表／蕭淑乙
資料整理自：聯合國永續發展目標 https://www.un.org/sustainabledevelopment/
與行政院國家永續發展委員會 https://nsdn.epa.gov.tw/page/78

▌從工業設計到創客運動 (Maker Movement) 與募資平臺

　　過去對於工業設計的認知是一個龐大的體系，要將設計師腦海中的想法轉化為現實的產品，首先產品成型即考驗製造端的軟硬體能力，以及大量的成本投入製作，才能產出符合市場需求的商品。但近期數位製造產品機器的普及化（把數據資料轉變為實體的製造方式，例如 3D PRINT 機器），讓產品得以在成本考量範圍之內，被小量開發與生產。工廠大量製造產品的模式已經慢慢的被取代，也因為 3D PRINT 的開發讓創客運動風潮在世界各國悄悄的展開，許多新商品也順勢被開發，而產品表現的自由度也更寬廣。

　　創客又名自造者，概念來自於英文 Maker 和 Hacke，指的是愛好科技並且樂於分享技術，依照各人專長進行跨領域結合，激發每個人的創造力，是這個世代最大的改變。創客運動 (Maker Movement) 在產品開發的領域當中結合了「想」與「做」的過程，將理論與實務合併塑造成為產品，產品的創新發想不再是天馬

行空的發想，而是能突破傳統製程的限制，自造者能夠不斷的實驗，找到不同的問題並且解答，發揮創意與發明的可行性。

　　這股 Maker 風潮在世界各地積極發展，除了臺灣正在發展創客運動之外，美國、日本、韓國、新加坡等也正在自造各式新穎產品，產品主題包括電子產品、機器人、工藝品、生活用品與藝術創作等，不勝枚舉。

　　新產品開發後，隨即面臨市場的考核，身兼設計人與創客，除了必須瞭解產品設計與開發過程之外，而更需考量開發過程需要的資金，因此有各種資金募集與行銷平臺正在蓬勃發展。產品開發的資金缺口，創客們可透過許多群眾募資平臺對外進行募資，在臺灣常見的有 flyingV、噴噴 Zeczec 與 Fuudai 等募資平臺，也已經有許多案例透過以上平臺湊足款項進行產品開發。藉助募資平臺的影響與相關的行銷方式，也擴展到全球各種品項當中，募資的範圍除了產品開發之外，也贊助公益捐款、出版書籍、藝術家創作、科學專案等。讓人人都可以圓夢，讓夢想能被看見。Fast Company 雜誌評選「全球 10 大創新群眾募資平臺」[26]如下（表5-3-5）：

▶ 表 5-3-5　全球 10 大創新群眾募資平臺

募資平臺名稱	內　容
Donors Choose	為學校專案募資，募資內容包括購買字典、戶外教學、教師課程經費。
Patreon	為藝術家及其作品募資。
Dragon Innovation	為產品募資，募資內容包括產品開發、計畫、製作及銷售。
Crowdtilt	為朋友社交活動募資，募資內容包括旅行、禮物或社團費用。
Experiment	為科學家募資。
Crowdrise	為受關注的議題募資。
Unbound	為書籍出版募資，募資內容包括各類型書籍。
Beacon Reader	為作家及其出版作品募資。
Airbrite	為產品募資，募資內容包括商務平臺的訂單管理、接單管理與客戶服務等。
Fundrise	為房地產投資市場所需開發的商業模式平臺，投資者可以從租金或房產獲利。

製表／蕭淑乙、曾芷琳

註 26 全球 10 大創新群眾募資平臺 http://www.seinsights.asia/news/131/2289。

▶ 人口老化與高齡者設計

近幾年世界各地人口逐漸老化，經由國發會的全球人口老化之現況與趨勢[27]之統計中發現，再過幾年，臺灣將成為高齡化社會。為了將服務層面往高齡的消費者邁進，設計也正不斷地轉向，而通用設計正是其中的一個思考面向。通用設計的思維讓產品、建築、室內環境與環境設計等硬體設施變得更加便利與彈性，讓生活更加舒適。

高齡者的需求已經成為被關注的議題，設計的概念也必須走向跨領域知識統整，目前已經開始執行的相關議題，包括針對高齡者產品設計之通用設計、人因設計與介面設計；高齡者時尚與服飾設計；高齡者生活空間、無障礙居住環境、在地老化居住環境、終生住宅；高齡者數位化照護之多媒體設計、資訊設計與擴增實境設計等。

未來的設計除了跨領域的知識之外，更需要考量高齡者的需求與設計的共通性，安全、舒適與便利性的福祉設計已經進入生活當中，未來將會更加盛行。

註 27 國家發展委員會 https://www.ndc.gov.tw/Content_List.aspx?n=A71ECBE210572366。

New Wun Ching Developmental Publishing Co., Ltd.

New Age · New Choice · The Best Selected Educational Publications — NEW WCDP

新文京開發出版股份有限公司

NEW
WCDP

新世紀・新視野・新文京—精選教科書・考試用書・專業參考書